DAVID FINCHER

MIND GAMES

ADAM NAYMAN

解謎大衛·芬奇

暗黑系天才導演，與他眼中的心理遊戲

奉俊昊───────────────專文推薦

Little White Lies───────────策劃

Adam Nayman亞當・奈曼─────著

黃政淵、但唐謨、曾曉渝、張懷瑄──譯

CONTENTS

大衛・芬奇的電影素以冷冽工整來凸顯人性混亂，你從此書中可以知道他如何提煉這樣的反差，之所以稱為「芬奇美學」，是因為他鏡頭下的「醜」就是美。

芬奇的電影通常有兩個意象，第一個是再具象不過的世界，以穩定的推軌鏡頭、幾何學的精準構圖，呈現滾動式的人物權力關係。這樣的畫面是我們熟悉的城市景貌與菁英崇拜視角。加固這樣看似安全穩定的假象，然後在密實的安全感中，如手術刀般鋒利畫下，或以羊膜穿刺的力道，破除現代人對「安全」的所有想像。

然而芬奇就壞壞地戳這麼一個小破口，如他不太賣座的《索命黃道帶》，我們都是片中自命好人的角色，去想像嫌犯的蛛絲馬跡。如此反高潮的破案片簡直在與觀眾玩心靈遊戲，人類在為安全不惜自囚的環形監獄世界，直直掉進當代推陳出新的惡意裡，理性主義軟趴趴地躺在旁邊。

這本書讓你知道芬奇如何行使這樣的魔法，讓我們理解兩世紀以來崇拜的菁英主義，原來只是大海中一條魚的眼界；而無以名之的混亂，是現代人一打開簾幕就能看到的現實。

這是其一意象，另一個意象則是每個人的「恐懼」。一開始，芬奇的手法只是放一蠅蟲發出嗡嗡聲響，你與主角無法辨別它的位置。它的殘響或一隻或多隻，在穩定與潔白的城市動線裡，製造一個不致於破壞生活、卻無法安定心神的長期狀態。

那是總埋伏在芬奇鏡頭之外的巨大主角，你在他精準的牧歌生活美學裡面找不到具體的干擾點，他卻一步步讓它的存在感更大。隨著劇情推移，那干擾點簡直如房間裡找不到的大象，暗示「恐懼」都不在我們眼見之內。

這點在《致命遊戲》、《控制》與《鬥陣俱樂部》的前半段都顯露無遺，芬奇最愛拍經濟上游刃有餘的人，活在自己日昇月落的小王國，玩著自己的權力遊戲。我們喜歡唯物，是因為它毒到讓我們麻痺與安心。菁英信仰虛構了我們的真實，像卡夫卡的《城堡》，以無軸心的體制運轉（多像當今世界的混衡）。

任菁英小孩玩大車，這些「菁英人物」骨子裡是信任秩序能有效壓制人性的，是自戀到自毀的水仙花。如與芬奇合作《破案神探》的編劇潘霍所說：「芬奇和我都對精神病患、自戀狂與人格疾患很著迷，我認為我們有同樣的想法，有些人若不是成為連續殺人狂，就是當上高層政治人物。」這點在《紙牌屋》裡也盡顯無遺。這兩齣影集，他傳達給我們的是這樣惡名昭彰的嫌犯，極有可能是信奉（玩賞）秩序的普通人。

書中也點出芬奇早年廣告片常見的風格，他想傳達某一類的人（見多識廣、對社會地位有覺察、擁有可隨意支配的收入）只會選擇某些品牌。在這樣的世界語境中，「窮人」是有缺陷的消費者，他拍出社會學家包曼所說的：「當今世界運轉的祕密在於人為創造的不足。」這樣以製造「不足」為主產品的世界，真正的窮人形同消失，這是後資本主義的極致，每個人受困在「個人的王國」裡，持續生產著自己的「不足」。

芬奇早期一鳴驚人的公益廣告，是一嬰兒在子宮裡抽菸的畫面，驚悚但效果顯著。他是凝視深淵的人，顯像這世間華美下的地獄圖，因此作品如芥川龍之介的筆下世界，狼羊一體，是工整社會下誕生的「惡之花」。

他在《異形3》凸顯的不是實體怪物的恐懼（因此惹怒片商），而是尖叫都沒人聽到的恐懼，是開放又密閉的「孟克」吶喊。書中提到芬奇的一絲不苟讓他有多難合作，他拍的表現主義藝術，包括最不商業化的《曼克》都成為美國擬人化的晚年景象。自大的菁英社會、無限擴張的美國精神，如今都隨著《火線追緝令》的老警察沙摩賽，一步步走在頂級城市流淌的腐敗中。芬奇的每一步都踩在體制的痛點上，讓麻木的我們被痛醒。現代人恐懼的是什麼？不是肉眼所看到的距離，而是我們就活在其中。

芬奇眼裡的惡之花美到無法拯救，美到靈魂都被撲通放置在他的精準中，也在社會的福馬林裡。

馬欣（作家、影評人）

奉俊昊眼中的大衛‧芬奇

我有時把電影分成兩類：直線型與曲線型。這是非常個人且主觀的分類方法，甚至可說簡單粗暴。但我現在並不是在《電影評論》或《電影筆記》雜誌上寫文章，希望讀者能諒解我這樣的分類法。

有些電影充滿曲線，在角色和鏡頭移動之間，在影像構圖、甚至在配樂裡，流動著波濤狀的感覺，這是曲線型電影。反之，有些電影從頭到尾被銳利線條與觀看角度強勢主導，就是直線型電影。

對我來說，費里尼與庫斯杜力卡代表了曲線型電影，史丹利‧庫柏力克與大衛‧芬奇則是直線型的電影大師。尤其是芬奇的電影，不單單是直線，更是用剃刀割過、鋒利到讓人看了會感到眼睛與胸口刺痛的直線型電影。實際上，每次看完他拍的片子，我都感覺內心正在冒血。

他精準而優美的攝影機運鏡，讓人留下難以磨滅的印象；他強烈自信的構圖（你甚至無法想像有其他角度或取景方式）讓人感到痛快。攝影機與拍攝對象總是平行移動，保持著完美量測過的距離，不會有任何無意義的搖晃。看到這些手法所帶來的純粹興奮感，似乎又補償了觀影時內心所流淌的血。

我不想再多談那些「極端」例子，譬如《索命黃道帶》從空中俯瞰計程車的驚人鏡頭（其實那是視覺特效鏡頭），攝影機跟著那輛車，盯著連續殺人魔鎖定的目標一起轉了九十度，天衣無縫、完美同步。以前他就拍過讓人驚嘆的音樂錄影帶和電影，例如早期作品《異形3》、《火線追緝令》、《鬥陣俱樂部》，那時的大衛‧芬奇無疑已是最具風格的技匠。

我比較想談的，是更樸素、不加修飾的鏡頭。《索命黃道帶》接近尾聲時，傑克‧葛倫霍在五金行裡凝視約翰‧卡羅‧林區，或是《社群網戰》裡，傑西‧艾森柏格茫然地盯著筆電，等待魯妮‧瑪拉最終都不會來的回覆。那些時刻才是最深長的傷口，使我們無助，使我們感受到鮮血汩汩冒出。

這些最典型且看似平淡直接的鏡頭，無意識地憾動我們，又尖銳地刺穿心臟，僅有大衛‧芬奇能帶給我們這種感受。那條又長又直、精心傑作般的血痕，也可以說是一道極其美麗的電影傷痕。

2021年3月16日
奉俊昊

序章 警語與暗示：大衛・芬奇的八個關鍵字

1. 最危險的遊戲

羅伯特・葛雷史密斯說道：「所有動物中，最危險的是人⋯⋯我知道我曾在哪聽過這句話。是《最危險的遊戲》！該片主角的嗜好是獵殺他人。殺人！當真是最危險的遊戲！」

保羅・艾弗利問：「那傢伙是誰？」

葛雷史密斯回答：「扎羅夫伯爵。」

艾弗利又問：「扎羅夫？Z開頭？」

這是大衛・芬奇執導的《索命黃道帶》。開場沒多久，報社漫畫家羅伯特・葛雷史密斯就認為這個逍遙法外的連續殺人魔既會用天文學名詞當假名，還寄送難解密碼訊息，與 1932 年經典恐怖片《最危險的遊戲》中的惡徒應該有所關聯。該片主角是個心理病態的貴族，認為休閒時間就是定奪他人生死的時機。

大衛・芬奇的電影充斥著危險遊戲與極端惡徒。回想一下凱文・史貝西在《火線追緝令》裡飾演的約翰・杜爾，他是「屬神的寂寞男子[1]」，會按《聖經》內容來懲罰城市裡的人渣敗類，直到真正的大雨降下沖走他們。又好比《控制》裡的愛咪・鄧恩，她把周遭人都當成傀儡操弄，一如真人的英國木偶戲《潘趣與茱蒂》。在《致命遊戲》與《鬥陣俱樂部》這兩部偏執狂的驚悚片中，不祥的陰謀論大量出現，主角們都不停猜想惡搞他們的人是誰，以及出於何等動機。

在芬奇的其他部片子，要角也都充分展現了超凡又叛逆的智力才幹：《鬥陣俱樂部》的造反分子泰勒・德頓、《社群網戰》中局促不安的馬克・祖克柏，以及《龍紋身的女孩》裡不苟言笑的女主角。三人的共通點就是不斷懷疑現狀，並且渴望打破現有秩序，不論是透過建構、滲透，或是徹底摧毀既存體制等方式。

很少有導演像芬奇如此著迷於「高層次、由上而下的控制」概念，從《異形3》和《顫慄空間》的圓形監獄到《紙牌屋》的政治權力遊戲，更是極少人有本領可以執行。過去三十年來，芬奇早已打響名號，他看待形式相當嚴謹，技術層面上一絲不苟，電影製作對他來說是場失之毫釐、差之千里的賽局。1939 年，奧森・威爾斯前去勘查雷電華電影公司的片場，說道：「電影是男孩所能擁有的巨型電動火車玩具組」。如果想言簡意賅定義大衛・芬奇的電影，那便是在他監督之下，這列火車必將準確運行。

2. 奧森・威爾斯之眼

1943 年，美國哥倫比亞廣播公司製作的流行廣播節目《懸念》播出了改編自《最危險的遊戲》的廣播劇，並選用奧森・威爾斯來演扎羅夫伯爵，這選角巧妙地借助了威爾斯當時在《魅影魔星》的名氣，他在該劇所飾演的影子俠拉蒙特・克蘭頓是個自稱能看穿心中邪念的角色。再早幾年，1940 年時，威爾斯曾為雷電華電影公司規畫，要將約瑟夫・康拉德的小說《黑暗之心》改編為電影，這作品同樣關於一位瘋狂流亡者，他統治一個與世隔絕的王國，就像《最危險的遊戲》的角色設定。1942 年，威爾斯匆忙起行，到巴西拍攝《千真萬確》，這最終成為一部未完成的美國版長征史詩。此後，威爾斯就被視為「美國的庫茲」[2]，一個空有理想主義、利用電影公司資金進行各種冒險的反傳統者。

少有電影工作者能夠像威爾斯一樣，在幕前幕後都如此具有魅力，這就是多年來，他的身影總不斷出現在時代劇和傳記片中的原因。電影分類中甚至存在一種被稱為「以威爾斯為中心」的次類型，芬奇在 2020 年推出的《曼克》便是其中一部最新也最具爭議性的當代作品。《曼克》中的威爾斯由湯姆・伯克飾演，這位英國演員詮釋出此號人物唯我獨尊、以一種既悠閒又半露鋒芒的自信眼光注視這個世界的樣子，但當受到挑戰，他會變得目光如炬、瞳孔擴張，再配上剪得很短的凱撒頭和山羊鬍，讓這位在片中被

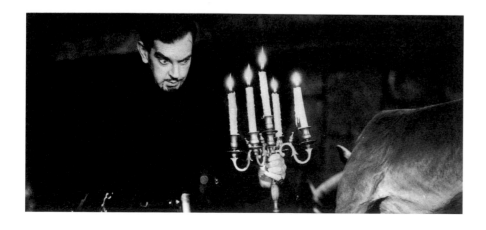

其他合作夥伴稱為「狗臉天才」的男人同時擁有著惡魔般的另一面。

在電影中一晃而過的威爾斯形象，不但突顯他本身對「扮演庫茲」的欲望，更呈現他多麼渴望化身為《魅影魔星》、《陌生人》的主角，甚至《大國民》裡那位年輕氣盛的辦報人，順道一提，《大國民》的創作歷程正是《曼克》的故事背景。而這位威爾斯還同時讓人聯想到另一位電影製作人，如美國流行雜誌《滾石》影評人柯林斯的觀察：「《曼克》中的奧森‧威爾斯不僅幽默地神似本尊，與大衛‧芬奇也有相似之處。」

大膽假設，如果芬奇的確故意在《曼克》中使用「伯克＝威爾斯＝芬奇」的視覺方程式？還是別把這個設定當作導演認真嘗試的自我刻畫，不妨視為一個信手拈來的笑話，看看就好。威爾斯常以千變萬化的形象成為其電影作品中的焦點，例如在後期的《歷劫佳人》[3]和《午夜鐘聲》中化身為不修邊幅的角色，後者更帶有一點讓人隱隱作痛的自嘲成分；芬奇的身影則多潛伏於蒙著神祕面紗的代理人角色中，透過其行為和心理彰顯，而那些角色包含鐘錶匠和搶匪、駭客和恐怖分子、偵探和連環殺手。

3. 慣犯

迄今為止，「連環殺手」是貫穿芬奇所有電影作品一條最清晰的主線。《火線追緝令》、《索命黃道帶》和Netflix原創影集《破案神探》組成了非官方三部曲，它們都以繁瑣程序和狩獵心態為核心，並提出一個共通的想法：去了解他人心中潛伏的惡念，同時也是在觀照自己。

這個時代沒有（或可能永遠不會有）一位美國導演能像芬奇一樣，憑藉連環殺人事件變得如此有名。芬奇自己也認同這點，並以此幽默自嘲。「如果劇本中有連續殺人狂或任何類型的殺手角色，那一定會寄到我這裡，」他2014年對《花花公子》雜誌說：「我別無選擇。」這似乎與彼得‧羅在《凶手M》結局的痛苦自辯有某種雷同之處，都因受制於無意識的強迫行為而感到恐懼。該片導演佛列茲‧朗連貫一致的創作成果，也為觀眾提供了一種標準去檢視芬奇那些過分嚴謹、並追求準確幾何構圖的作品。

美國影評人安德魯‧薩里斯在1968年就說過：「朗的視覺美學，深刻地表達了他看世界的方式。」而此名德國大師的意象居然不可思議地迴盪在芬奇的電影中。這兩位導演都熱愛地圖、迷宮和地下密室；皆著迷於制度與結構、犯罪與懲罰，尤其是幕後操縱者與重複出現的模式。在《凶手M》中，朗使用了挪威作曲家愛德華‧葛利格的《山魔王的宮殿》來預示壞人即將登場；在《社群網戰》

中，芬奇則運用這首樂曲作為划船比賽的配樂，把它變成了一首幽默的對位音樂。

「我深深迷戀著殘酷、恐懼、恐怖和死亡。」朗曾這樣說過。而「導演就像連環殺手」這個想法，並不一定是荒謬或讓人反感的，這兩者都被重複性的強迫行為主宰，總會故意或無意地留下線索，讓調查人員去研究拆解。最與眾不同的導演都是一群慣犯，重複誘惑影評人和觀眾，要他們扮演心理剖繪者。這些導演的姓氏往往被轉化為象徵著他們感受能力的形容詞，說一部電影是芬奇式、芬奇派，或芬奇風格等類似稱呼，是指它在某種程度上重視過程、枝微末節和各種細節的堆疊。這種處理手法驅動了他鏡頭下的角色，並指引觀眾該如何與角色一起觀看事情，讓我們沉浸在各種調查和審訊中。「我們正在收集所有證據，」在《火線追緝令》裡，摩根‧費里曼飾演的探員如此解釋自己這份孤獨、需要強大觀察力的職業：「拍照，採取樣本，記下所有細節，注意事情發生的時間……把所有東西放好歸檔，以防它會成為呈堂證供。」

反對大衛‧芬奇被稱為一名電影作者，實際上這件事情正始於芬奇本人。在2014年出版的《大衛‧芬奇：訪談錄》一書中，勞倫斯‧納普寫到這位訪談人物「討厭被定義為作者」，但「需要有絕對的掌控權……這迫使他在不情願的情況下負起全責」。

芬奇作為一個不情願的領導者和一名控制狂，這雙重視角在《控制》的一場戲中得以合而為一。該場戲講述一名收費高昂的辯護律師正指導即將要在電視節目中曝光的客戶，要讓他的儀態、談吐和表現更有感染力。在這充滿希區考克式橋段（這部片甚至可被命名為《貴婦失蹤案》[4]）的驚悚片中間點，律師用威嚇的辭令、巴夫洛夫式的方法說道：「我一定會好好訓練你！」既是希區考克風格的導演客串，也突顯了芬奇本身給人的印象。有一個他經常被引用的個人觀察足以概括此精神：「人們會說拍一場戲有一百萬種方法，但我不這麼想……我認為大概只有兩種，其中一種是錯的。」

● 本書注解為繁體中文版譯注及編注。
1. 此典出美國作家湯瑪斯‧伍爾夫的散文標題，此詞曾被電影《計程車司機》放進台詞。
2. 庫茲是《黑暗之心》的主角，是一名充滿野心與貪婪的貿易站經理，更是一個與世隔絕的部落統治者。
3. 《歷劫佳人》於1998年按照威爾斯的筆記被重新製作成導演剪輯版。
4. 與希區考克1938年的電影同名。

《控制》有著一條明確的情節主線，不論是對婚姻、媒體敘事還是現實本身的認知，都與奪取控制權和保有控制權有關，也把芬奇「其中一種是錯的」的強硬論點變得更戲劇化。《控制》還表現出芬奇的另一個座右銘，他對「會留下傷疤的電影[5]」特別感興趣，這可追溯到1996年，當時他正在宣傳《火線追緝令》。該片將酷刑折磨與《舊約聖經》的嚴苛道德規範相提並論，本意只是要表現「狠狠在傷口撒鹽」，但這個有關傷殘的母題後來延伸到《鬥陣俱樂部》（即將成為造反分子的成員要用鹼液在手上燒一個記號，作為對共同目標的承諾）、《龍紋身的女孩》（宛如復仇天使的女主角在強姦她的罪犯胸膛刻下血紅的字母），以及《控制》（那位希區考克的金髮女郎被迫對她的敵人揮舞美工刀）。這些傷殘體膚、挑釁觀眾的情節，為芬奇的電影賦予一種病態的娛樂成分。

薩里斯在1968年的研究著作《美國電影》中打造了一座萬神殿，並將有潛質的導演明星置於巧妙押韻[6]的各個類別中，例如「還算討喜」、「風格奇特」、「過度嚴肅」。也許，有關芬奇的章節大可命名為「賣座虐待狂」或「冷靜的殘酷」。

說到殘酷，這成為芬奇的顯著風格，它是清醒的，且清醒到令人不安，具有對物件、環境和行為的鮮明觸感，並有股凌駕一切的漂浮感。他的片子大都在既定的電影類型內創作，卻展現出流暢的攝影機運動、快速的剪輯，而讓人目眩神迷的淺景深場面調度，更像催眠秀的水晶球般引導著觀眾的注意力。雖不是傳統定義的「夢幻感」，卻創造了一種全神貫注的感覺，把觀眾聚焦在無止盡的細節中，引發一種迷幻、如潛意識般的初始感受，讓人彷彿被捲入（或融入）一個發展中的處境。這樣的電影並不抗拒看清現況，甚至更像是半睜著眼、在手機上偏執地滑著一則則負面資訊，《社群網戰》、《龍紋身的女孩》和《控制》就是其強調極端網路現象的三部曲。

芬奇曾說：「我喜歡做的只是把事物攤開來，而人們可以自行決定想要看到什麼。」他的拍片過程嚴格且總強調「其中一種是錯的」，作品最後卻對觀眾開放地呈現出一種全知視角，這中間大概有些矛盾。作品中的全知視角讓觀眾看到一切、知道一切、認為自己無所不能，這很類似佛列茲·朗採取的視角和其觀看世界的方式，不同的是它同時又帶有史匹柏式的動能元素，以及庫柏力克諷刺、

透過主鏡頭去彰顯的惡意。

2020年11月，《紐約時報》雜誌在《曼克》上映之前，發表了一篇正面評價的導演專訪，題為〈大衛·芬奇不可思議之眼〉。影評人韋納在文中回顧了芬奇的導演形象，包含他追求明確理性，這宛如新阿波羅精神；同一個鏡次他要拍攝數回，就像薛西弗斯般堅毅；解決現場和後期製作問題時，他採取達爾文主義方針。這篇報導對芬奇來說也是個平台，讓他哀嘆自己老被大眾視為一個「獨裁又挑剔的導演」（但韋納暗示，大眾的認知完全準確）。「我明白了，『他是個完美主義者』，」芬奇用第三人稱回應，他一向對那樣的說法有點憤慨：「但平庸和可接受之間就是有差別。」

平庸和可接受之間的區別有時無法用肉眼察覺，又或者說，只有那些向媒體講述芬奇獨裁又挑剔的演員才會如此認為，但這些耳語對芬奇來說無關緊要，反正全部拍下來，進入剪接室再看老天怎麼處理。至於對影評人而言，更重要的是外在優異影像表現和「內在意義」的差別，這是薩里斯所提出的標準，以作者論為框架，並沿用至今。內在意義是一種潛伏在作品中、經常被假設可用來補強導演風格缺失的短暫「物質」，它能夠鞏固作品整體，就像打造一方能長久居住的建築物。「我想用自己的電影蓋一幢房子。」德國導演寧那·華納·法斯賓德就曾如此說過（他可能還會補充，他想要的超級建築無疑是一家便宜的旅館）。

反對芬奇是「作者」的一個論點，可能是因為他蓋出了一座座的公寓，這些公寓時髦、豪華、冷冰冰、可互換。《鬥陣俱樂部》就是以摧毀一座同類的公寓作為起點，原本住在其中的主角厭惡大量生產（以及被背後的運作模式吞沒的人），但這與他組織全國性暴動的狂熱效率又相違背。這位做著清醒夢的主角就像一隻可憐蟲，渴望魔鬼坐在肩膀上指揮他，而透過泰勒·德頓和他之間的分歧，我們可以看到一個關於芬奇的最佳爭論：一位真正的藝術家有否可能擺脫（或超越）廣告業界？又或者，研究這部特殊的X世代電影作品，會否只是像翻閱一本《尖端印象》商品型錄？

在其他導演作品中像是簽名特徵的元素，在芬奇作品中卻更類似商品條碼、標誌或品質保證書。芬奇透過商業廣告成名，此後他並未把廣告案拋諸腦後。2021年2月，他為啤酒釀造公司安海斯—布希執導超級盃廣告，該廣告高潮的黑白段落就採用了與《曼克》相同的灰階美學（還有與該品牌無關的豐富情感）。芬奇也並不是唯一接拍廣告案的電影導演，大衛·林區一直都有接類似案子，但林區拍的廣告在某種程度上僅僅屬於他個人，芬奇拍的廣告

5. 這是電影研究學者馬克·布朗寧2010年對芬奇進行批判研究的一個副標題。
6. 此處英文採取押頭韻的方式。文中提到的類型依序為 Lightly Likeable、Expressive Esoterica、Strained Seriousness、Saleable Sadism 以及 Cool Cruelty。

就如他執導的音樂錄影帶一樣，反而為該領域的其他先進創造了新的藍圖。在 80 和 90 年代，芬奇為 Levi's、Nike 和可口可樂策畫的廣告重新定義了美國電視廣告的視覺風格，還讓人們留意到一間名叫「宣傳影業」的製作公司，這就是由芬奇協助打造的好萊塢人才育成中心。

4. 視覺盛宴

大衛·芬奇在廣告界取得成功的關鍵，與他拍出電視廣告特有的「質感」有關，混合著光澤感和粗糙感的影像成品往往比廣告產品本身更誘人。1988 年，一支柯爾特 45 啤酒的廣告中，芬奇將一連串狂放又難以言喻的符碼接在一起，包含移動的雕像、突然發狂的羅特韋爾犬、比利·迪伊·威廉斯，還有以《顫慄空間》片頭字幕風格投影在一座現代主義辦公大樓上的啤酒罐，他在這些完全不協調的元素中找到詩歌之美。廣告中那句為達目的而不擇手段的標語，「它每次都成功」既是一則玩笑，也清楚道出了芬奇的意圖。

秉持同樣的自信，芬奇為瑪丹娜、史密斯飛船和滾石樂團等超級巨星拍攝音樂錄影帶，他們早就是極端注重影像作品的流行引導者，卻願意完全照著這位導演的想法，這對瑪丹娜和喬治·麥可來說尤其突破。1990 年，芬奇有三支影片同時入圍 MTV 音樂錄影帶大獎的「年度最佳影片」，其中一支甚至是與沒那麼動感的唐·亨利合作。大概永遠不會有其他導演能夠打破這紀錄，也表明芬奇二十多歲時在影像製作上是多麼成功和具影響力。

與麥可·貝、史派克·瓊斯、海普·威廉斯，或任何

宣傳影業的夥伴相比，芬奇的發展軌跡更能作為學者馬可·卡拉維塔所定義、漸漸改變美國劇情片的「MTV 美學」代表。在某個程度上，這也解釋了為何老派影迷對芬奇作品會有如此戒心。假設芬奇的職涯成就只是個有關視覺體驗的故事，那些精緻的視覺特色會否已是這位導演所能發揮的極限？說穿了，這說法就像把芬奇納入薩里斯另一個引人入勝的導演分類[7]，他的作品其實比表面看到的還要膚淺。

在某種程度上，支持和反對芬奇的理由非常相似。他是一位技術高超的技匠，能夠直覺地知道如何讓主流觀眾感到驚嚇或不安，尤其意外轟動的《火線追緝令》甚至訓練觀眾面對驚嚇。他的電影總是得到兩極評價，有關《曼克》的討論最為明顯。《曼克》是他電影作品中的一個異類，而且是個小眾項目，任何一位美國導演都不可能因這個故事獲得兩千五百萬美元預算，會出資的只有 Netflix 這種不關心票房或是否賣座的公司（Netflix 甚至透過補助，修復和發行威爾斯未完成的電影《風的另一面》，為威爾斯的遺作出一分力）。

《曼克》是一部在作者論的支持下製作、發行和分析的電影，即使它戲劇化了芬奇對作者論作為理論、實踐和神話的矛盾心理，不論這是直指他自己還是其他導演，當然也包括奧森·威爾斯。「我認為任何一位能夠理解事情的人都明白，要讓所有部隊都朝著同一個方向是他媽的困難！」芬奇在 2021 年如此告訴 Collider 網站的皮爾斯：「更別說要將一些事物優美地表達出來，給有著不同興趣、教育背景、世代差異的所有人，以及被這些個人經歷分隔的整個群體了，你還要簡單地向他們傳達那些你想要的過

程和呈現方法，然後你才能坐回你的椅子上，看著一切展開。」又或者如他 2012 年在影視媒體 The Playlist 上簡潔地回應：「製作電影的現實，你知道，是場一團糟的泥巴仗！」

《曼克》從這個哲學立場出發，像白蟻啃食般慢慢削弱了《完全的導演》[8] 一書的迷思。在電影中，威爾斯只是主角赫爾門‧曼克維茲的陪襯。曼克維茲是一位卑微並自稱笨蛋的職業作家，也是這部描寫幕後製作歷程的劇情片核心。電影的細節源自寶琳‧凱爾 1971 年的文章〈凱恩成長之路〉，這篇語帶曖昧、揭露傳聞的學術研究兼八卦以威爾斯作為稻草人，來表達對薩里斯及其作者論追隨者的不滿。《曼克》的發行造就了再次控訴的機會，也重提曼克維茲和威爾斯之間的種種不和，在曼克維茲得知兩人將分享《大國民》所獲得的奧斯卡最佳原創劇本獎後，這不和的情形更到達了高潮。曼克維茲發表得獎感言時說：「很高興是以當時完成劇本的方式來接受這個獎項。也就是說，都是在奧森‧威爾斯缺席的情況下。」

5. 難分真假

《曼克》以出自酒醉者口中的諷刺笑話來為故事畫上句點，但不用多說，有相當多的影評人和學者無法認同這種幽默感。麥克布萊德就在 Wellesnet 網站上寫道：「芬奇不配扛起威爾斯的導演筒。」既貶低芬奇那廣受稱譽的構圖能力，也無視這位導演意外在片中呈現「威爾斯＝芬奇」的視覺玩笑。儘管主流評論媒體都正面地說《曼克》是一部「給電影的情書」（其實這也適用於《大藝術家》，它還獲得了《曼克》似乎一直默默爭取的奧斯卡獎），麥克布萊德那篇名為〈《曼克》和未來的聖誕幽靈〉的枯燥文章還是成為網路酸民的號召信號，引起 Letterboxd 網站和推特等社交媒體平台上的熱議。

影評人抱持對電影的熱愛，撰寫了〈《曼克》和未來的聖誕幽靈〉一文，這使它更具有某種說服力和權威性，因為大眾對一位真正書寫過關於威爾斯著作的學者是有所期待的（實際上，麥克布萊德已出了三本相關著作）。然而這篇文章的另一個書寫動機，就是希望公審《曼克》和導演（用《控制》的說法，就是把他們帶到那座木屋裡），讓他們去面對嚴詞批判。文中指責該片引用無數不準確的歷史，以及缺乏對成為一位真正夢想家的追求。

後來，芬奇發表的言論讓他與那些威爾斯名譽守護者（也包含認真討厭芬奇的人）的關係更為緊張。當《曼克》在歐洲宣傳時，芬奇提到《偽作》開頭，威爾斯半開玩笑地評價他個人的職業生涯，指自己的事業「從頂端開始，自此他都一直在走下坡」。芬奇無情地將威爾斯歸類

為「愛吸引大眾、耍把戲的人」，即使這在《偽作》中只是像揮動魔杖一樣，是個故意戲劇化的角色設定。芬奇也指出，「自大的妄想」和「下流的不成熟」等特質，就是讓威爾斯在《大國民》之後脫軌的原因。

對於這些過分簡化且苛刻的評價，麥克布萊德暗示當中可能存在著芬奇的某種個人投射。《大國民》可不等於《異形 3》，但可以留意芬奇 1991 年正在英國接手指揮著這部耗資六千萬美元的爛攤子續集電影，當時二十九歲的他被娛樂媒體（以及二十世紀福斯公司的董事會）形容為自大又患有妄想症的導演，是一個「新威爾斯主義者」，以 MTV 美學（而非威爾斯當年的水星劇團風格）入侵好萊塢，還在第一個片場任務中絕望地亂揮亂打。

電影公司決定重新剪輯《異形 3》，導致芬奇後來拒絕承認這是他的作品。這事件似曾相識，彷彿步上了《安伯森家族》的後塵。在《異形 3》受創後，芬奇重新振作，打擊傷痛的方式是轉駕到《火線追緝令》這部規模更小、更自由、同時接觸更多觀眾和具影響力的電影。

在形式和執行上，《火線追緝令》可能仍是一部史上最無與倫比、甚至過分完美的電影，它的導演是一位徹頭徹尾的完美主義者。然而該片之所以成功，並不是因為裡面的極端暴力，而是由這種暴力導致的直接後果。它的成功修復了芬奇的聲譽，使他從失敗的智慧財產看門人成為電影公司的有用資產，甚至還有自己發聲的權力。此逆轉讓芬奇在 1999 年帶著極大聲望重返福斯，並得以在《鬥陣俱樂部》的製作中擁有更大的自主權。

《鬥陣俱樂部》是部狂野、明顯不完美到極致的電影，它不但激發了影迷的狂熱（以及權勢集團的蔑視），也讓這位導演從一位前途光明的專業人員轉變成被小眾崇拜的偶像。後來，芬奇甚至就成了商品本身，這已經完全無視《鬥陣俱樂部》對商品化的看法（正式來說，該片對商品化持反對立場）。

從《鬥陣俱樂部》開始，芬奇的蛻變過程都有了完整的紀錄，他從俗套（《致命遊戲》）提升到具有一定聲望（如《社群網戰》），再到具有聲望的俗套（《龍紋身的女孩》和《控制》），然而一開始，芬奇其實是計畫以《曼克》作為首部作品，如果這件事成真，不僅會推遲或完全取消《火線追緝令》，那些他和威爾斯之間的犀利比較也會提早二十多年發生。

《曼克》的劇本是由芬奇的父親傑克所撰寫，傑克當時是《生活》雜誌的一名記者，他被凱爾的記述吸引，進而開始創作劇本。凱爾將曼克維茲描述為一位阿岡昆圓桌[9] 騎士般的遊俠，傑克便在劇本中多次引用唐吉訶德的話，使曼克維茲的遊俠形象更加具體。然而，小芬奇認為《曼克》的劇本初稿過分詆毀威爾斯，把他說成了一名

7. 薩里斯書中的其一分類是「比表面更膚淺」，專指那些被過度吹捧而作品毫無特色的導演。
8. 本書由傑利‧路易斯所著，他以導演的身分介紹從劇本開發到後期製作的電影製作過程，也是一本從作者論角度出發的著作。
9. 阿岡昆圓桌是 1919 到 1929 年間美國最著名的作家群體，當時知名作家、評論家、演員都會定期聚集在阿岡昆酒店尋找靈感。

「賣弄技藝的自大狂」（威爾斯確實從未完成自己改編版本的《唐吉訶德》[10]）。針對這點，芬奇曾在2020年告訴Vulture網站：「我曾經在松林片場工作了兩年，並為一家跨國垂直整合的媒體集團擔任一部著作的槍手[11]，自此，我開始對編劇與導演該如何合作持有不同的看法……我對劇本中反作者論的說法有點反感。我覺得劇本真正需要討論的反而是強制合作的概念。畢竟，在製作電影時，你會受制於非常多不同的學科和技能。你或許不喜歡這個事實，但如果不去面對它，很可能會一事無成。」

6. 心理遊戲

「如果決定進來此地，你就沒有怨恨的權利。」威爾斯曾這樣評價好萊塢，並補充：「你是自願坐下來參與這個遊戲的人。」可見自《異形3》那亂七八糟的經歷後，芬奇似乎漸漸做到了兩件事，首先是把持並磨礪自己的憤怒（這壞脾氣在《曼克》中達到高峰，片中男主角在宴客主人的餐桌旁吐出剛進食的晚餐），接著展示出驚人的能力和意願，參與這個他能快速上手的遊戲。

在芬奇的電影中，遊戲和遊戲技巧總扮演著重要角色，他會套用令人窒息的幽閉恐懼氛圍和清晰的界線，把封閉的環境重設為一個立體的棋盤，這在《異形3》和《顫慄空間》最為明顯。其也強調規則和規定，例如「去找出遊戲的目的，就是本遊戲的目的」或「鬥陣俱樂部的第一條規則，就是不可以談論鬥陣俱樂部」。他的辦案劇在概念上則圍繞著各種線索和密碼，如《火線追緝令》、《索命黃道帶》和《控制》的凶手，他們都傾向透過含義隱晦的公報來傳達他們的訊息；《顫慄空間》的那對母女在房子遭到入侵後躲藏起來，試圖透過手電筒發出摩斯密碼來引起鄰居注意；而在《龍紋身的女孩》裡，一位失蹤女孩會在自己生日時送花給一位家人，意在表達她缺席的安慰，但這舉動幾乎把收下花朵的老人逼瘋。

最危險也最令人不安的戲要非《索命黃道帶》莫屬，該片以一對同樣擅長智力遊戲而且著迷於彼此的角色為中心，分別是喜歡謎題的電影迷羅伯特·葛雷史密斯，以及喜歡製作謎題的黃道帶殺手。遊戲性也顯露在《鬥陣俱樂部》的那群「太空猴」軍團中，他們惡作劇地在辦公樓外牆上投射出十層樓高、帶有超脫樂團風格的笑臉；也在蕩漾著年輕朝氣的刺鼻氣味的《社群網戰》裡，一位意外誕生的億萬富翁利用「性感與否」電子遊戲演算法去吸引整所哈佛大學的學生，使他們成為用戶。

如果以凱爾的假設去檢視《曼克》，曼克維茲應該是打算拿《大國民》的劇本巧妙攻擊媒體巨人威廉·蘭道

夫·赫斯特，但在芬奇策略性地改編重述中，遊戲玩法也隨之扭轉。《曼克》的憂鬱感和異常直接的政治共識，都源於曼克維茲旁觀自己過失而生的無助，他無意中啟發他的老闆去資助一系列新聞短片，以貶低加州改革派的州長候選人厄普頓·辛克萊的形象。電影那種讓人擱置懷疑的假象被亞利斯·霍華飾演的路易·梅耶拿來利用，他煽惑地稱之為「電影的魔力」，最後成了假新聞。說真話的人在不知不覺中就促成了政治宣傳片的製作。

這正是曼克維茲面對的兩難，他自豪於自己只是沙子，而非擔任好萊塢巨像的齒輪潤滑劑，但他同時意識到自己作為一個齒輪的罪責。《曼克》至此開始有了不同的意義，這不僅是一部劇情片，觀眾也像在觀看一幅破碎的導演自畫像。芬奇既介於威爾斯和曼克維茲之間，但在某種程度上，他其實也同情兩者。

因為嚴密管制創意團隊的分工，使芬奇一直排除「自己寫劇本」的可能性，他在採訪中總堅稱自己過度忙碌於本身工作，而無法一試其他職位。矛盾之處就在於，有人認為《曼克》的核心正是突顯「放棄一人多職而聘用幕後抄寫員，是種讓人傷腦筋的習慣」。因此，一部分的芬奇擁護者聲稱，這部作品在精神和執行上反而是更接近希區考克，算是真正的老派作者論。希區考克的作品總是由他人所編寫劇本，並透過自身優勢和獨特的技術，為電影添上他的個性和痴迷。

《曼克》沒有威爾斯的影子，甚至不像同期的保羅·湯瑪斯·安德森或昆汀·塔倫提諾這些導演的風格，他們都身兼編劇和導演，這種全能或許也更容易換來外界的吹捧，而且他們愛好的電影都較為古怪和多元，也遠比芬奇喜愛的美國新好萊塢電影廣泛。當芬奇被要求列出他最喜歡的電影時，他的清單中沒有比《大國民》更早的電影，也沒有比《魔鬼終結者》更晚的電影，有70年代的試金石，如《大陰謀》、《唐人街》等，《計程車司機》也在名單上的前幾名。

納普曾寫道，傑克·芬奇在大衛進入電影行業的前夕給他的建議是：「學好你的基礎技藝，它永遠不會阻止你成為一個天才。」透過挑選、個性化和（在現實的考量下）改進原創或改編文學，芬奇以像佛列茲·朗一樣的天才工匠形象出現。或借用湯瑪斯·雪茲的話，他是一個天才，卻不一定為體制所需。

10.《唐吉訶德》是一部威爾斯生前未完成的遺作，後來由傑斯·佛朗哥在1992年完成剪輯。
11. 此指當時芬奇接手執導《異形3》，但他從未承認這部電影。

對於批評者來說，芬奇在好萊塢享受著舒適又多產的安逸，近期在矽谷也是。這位體制外的天才後來與Netflix達成了獨家協議，Netflix同時資助了《紙牌屋》、《破案神探》和《曼克》的製作。正是這種安逸讓人不禁懷疑起芬奇說威爾斯缺乏「紀律」的定論，尤其當人們拿他的「強硬」態度與真正的威爾斯式叛逆比較時，也更證明那些跨國、垂直整合公司推出的產物，其實純屬芬奇的一派胡言。

撇除讓出資者最為憤怒的《異形3》，《鬥陣俱樂部》可能是芬奇真正主動引起爭議的電影，這部電影想像、甚至慶祝全球金融秩序的崩潰，然而它帶來的顛覆，就像片中的暴虐搏擊一樣，都是能夠暢銷的。布萊德·彼特和愛德華·諾頓儼然成為電影界的切·格瓦拉，但說穿了，即使有某間宿舍房間貼滿他倆洋洋得意的海報，最終，這個房間其實也是需要付錢的。

「我猜你會把芬奇稱為反威權主義、有某種陰謀論心態的導演，而我很好奇他是否曾經想過，為什麼這立場對他個人和事業造成的傷害如此之小。」平克頓寫道。這位影評人曾數次站出來，像原告證人般反對「芬奇是新的奧圖·普里明傑」，這個說法即比佛列茲·朗次一等，但又比「新的艾倫·帕庫拉」更有聲望。此刻薄觀點後來得到影評人董凱莉的應和，她在對《曼克》的嚴苛評論中度量威爾斯和芬奇的差距，譏諷地寫道：「在《曼克》的每支預告片中，都有一個戲仿雷電華電影的電波塔標誌，而『Netflix』一字總會出現在那個複製品的上方。」在《電影視野》雜誌中，崔西拾起董凱莉的說法線索，並再刺中一個最傷人之處：「《曼克》的戀舊[12]，失去了真

正戀舊之於細節的強烈專注和關注⋯⋯這部電影的美學結構不僅曲解電影在過去的樣子，而且還將《大國民》捲入這種歪曲之中。」直接戳穿了芬奇的不可思議之眼。

「曲解」雖然是個不公平的字眼，但《曼克》以數位方式製作、與串流媒體巨頭結盟等事實，以及芬奇在《紐約時報》上挖苦的評價（他表示這部為Netflix製作的電影，其本質是「中等價位又具挑戰性的內容」），都符合某些人對這位導演的刻畫。他們認為芬奇就像一位不痛不癢的篡位者，抵抗尊貴的膠卷拍攝傳統。換句話說，他是個騙子。

比芬奇更追求垂直整合的克里斯多福·諾蘭，以及在各方面都更「威爾斯」的保羅·湯瑪斯·安德森，這兩位導演爭相亮出「反芬奇」的旗幟，後者更曾運用《鬥陣俱樂部》中的互助會團體來諷刺，公開表示希望芬奇得到睪丸癌。當諾蘭和安德森都在提倡類比影像的藝術性和攝影本體論[13]時（他們可能永遠不會為Netflix製作），芬奇在執行和意識形態層面上反而擁抱數位技術，同時，他也不介意使用該技術打造出一種迷人的假復古感[14]。如影評人哈馬所寫：「芬奇主張數位技術具有一種特別力量，可以讓他在不使用膠卷的情況下去歌頌它。」自從不再使用賽璐珞膠片，芬奇就在明亮閃爍的直接反應和具有復古底片感的戀舊氣息之間交替，一如《索命黃道帶》、《班傑明的奇幻旅程》和《曼克》。

芬奇的電影總給人一種匯流的錯覺，都彷彿滑向某個平靜而不祥的消失點，而他的Beta測試過程也是直直向前推進，採取並精進最先進的電影技術，遊走在重造輪子與確實優化其效能之間，這點會讓人聯想到其銀幕上最溫柔

的代理人，即《班傑明的奇幻旅程》中，那位決心透過新技術讓時間倒流的工匠天才、淹沒在憂傷中的鐘錶匠蓋托先生。透過這個鏡頭，芬奇最非典型的特色被溫暖地轉換成一則自我寓言。

說到芬奇喜愛的導演，庫柏力克是其中一位。庫柏力克也擁有不可思議之眼，他毫不猶豫地向美國太空總署借用拍攝太空的鏡頭來拍《亂世兒女》的燭光晚餐，更率先使用攝影機穩定器拍攝《鬼店》。追隨庫柏力克的腳步，芬奇確信穩定鏡頭的步驟是必要的，因為這給他和攝影師一個緩衝空間，能夠減少多餘的視覺資訊，而根據《紐約時報》報導，這還同時讓團隊「改正在任何鏡頭中的輕微抖動、晃動和延遲」。在〈大衛·芬奇不可思議之眼〉一文中，韋納為芬奇的完美主義定罪，還引述史蒂芬·索德柏）來作為芬奇的證人。索德柏是公認的設備發燒友，連他也驚嘆於這位當代「真人觀景器」的敏銳度（他說：「我的天！如此觀看？每時每刻？每個地方？」），布萊德·彼特也回想到：「拍攝時，攝影機可能會有一絲旁人難以察覺的晃動，但你可以看到芬奇真的很緊張，就像這真正傷害到他。」

減輕這種痛苦（能夠將痛苦施予他人更好）是芬奇的工作核心，包括在場景調度的各個層面中，整合所有小到看不見的電腦合成影像。芬奇的職涯始於喬治·盧卡斯的光影魔幻工業公司，他在其中擔任繪景師和攝影師，也曾被迫在其處女作中使用一隻機械偶怪物作為主要角色。《異形3》的異形角色是一件生動的成品，即使這一集瀰漫著一股具約束性、如葬禮般悲傷的節奏，它仍比前作的異形角色更迅速和靈活。更重要的是此後三十年，芬奇都堅定遠離這種明顯虛構的影像（即使他曾與《蜘蛛人》和翻拍《海底兩萬里》擦身而過）。

從使用特效的角度來看，勞勃·辛密克斯的《阿甘正傳》就像《班傑明的奇幻旅程》的邪惡雙胞胎（《班傑明的奇幻旅程》也是芬奇在《曼克》前對奧斯卡獎一次最聰明的試探）。芬奇是擅於解決問題的人，但他並不打算炫耀那些人造物，或使電影浸淫在那之中。相反的，他使用電腦合成影像巧妙增強或重建可信的日常現實，如《索命黃道帶》、《班傑明的奇幻旅程》和《曼克》的時代背景；也透過其創造一個迷人的現實邊界，如班傑明（以布萊德·彼特合成）或《社群網戰》中的鏡像溫克勒佛斯兄弟，而這些英雄和反派角色都跨越了恐怖谷現象。

眾人皆知，希區考克在《驚魂記》的淋浴場面使用了好時巧克力糖漿，然而在《龍紋身的女孩》和《控制》的犯罪現場，血跡斑斑的場面和動脈噴出的鮮血完全是電腦合成影像。此對照幾乎隱喻了這兩部小說改編的電影是如

何讓人感到淫穢卻無血色，像是在高速攪拌機中被打成泥的果肉一樣。

7. 幕後的那人

在光影魔幻工業工作，用芬奇的話來說，就像是「特效界的摘蓋苣工人」，暗指《星際大戰》為其職涯蒙上了陰影。這部由喬治·盧卡斯執導的電影劃分出新好萊塢和「新·新好萊塢」之間的界線，也象徵有些天才能在體制中綻放異彩，有些則因為過剩的個人特色而被所謂的「業界」打垮淘汰。

這些電影史上的緊張關係也成為芬奇的成長背景，其中有兩個最著名的小事件。1962年出生於科羅拉多州丹佛市的芬奇，在加州聖安塞爾莫長大（70年代初，黃道帶殺手就是在這個田園詩般的郊區徘徊），盧卡斯是他的鄰居。芬奇是受到一部關於《虎豹小霸王》的幕後製作紀錄片啟發，決定從事電影工作。以一種可親的解構形式來說，這就像是睜大眼睛的孩子因著迷「電影的魔力」而成為導演的神話。眾所皆知，大衛·林區從小就迷上《綠野仙蹤》；即使當時才八歲，芬奇卻已是關注起幕後的那些人。「我從沒想過電影不是在真實的時間中發生的，」他在2012年告訴加拿大 Art of the Title 網站：「我知道那是假的，我知道人們都在扮演，但我從來沒有想過，天啊，製作一部電影可能會需要四個月的時間！」

四十年後，芬奇那詳盡的方法論已被記錄在許多幕後花絮和紀錄片，以及一系列導演講評中。所有講評都坦率、資訊豐富，而且有趣。如果有一種形象是在傲慢之外也討人喜歡，這就是芬奇在那些製作特輯中呈現自己的方式。有些導演會更渴望花時間談論作品主題，在其中發表崇高的宣言或堆砌一些藉口，而與這些導演相比，芬奇的方式實際上更合觀眾的意。導演、彼特和諾頓在《鬥陣俱樂部》的講評幾乎就與這部電影的調性一樣，是男孩俱樂部裡的笑話生產機器。無論是單獨還是集體旁白，芬奇都表現出幽默、坦率的一面，而且毫無歉意。

芬奇在《控制》的講評中說：「凱莉·庫恩在艱難的拍攝過程中了解到，在我的電影裡，你最不想做的一件事情就是吃東西……她可能吞下至少一公斤的炸薯條。」他將這位女演員形容成一位受害者，畢竟他連最基本的

12. 此「戀舊」指對膠卷拍攝的狂熱。
13. 參考巴贊的本體論，此派學者強調應該相信機器所捕捉的畫面是能夠再現一個完整無缺的現實世界，但這理論並不適用於數位影像。
14. 即底片拍攝影像。

場景都需再三拍攝，一遍又一遍。安德魯·凱文·沃克曾為芬奇的電影進行劇本潤飾，卻因美國編劇工會對《致命遊戲》的規範而無法出現在工作人員名單上。為了向朋友致敬，芬奇在電影中安插三個小角色，名為「安德魯探員」、「凱文探員」和「沃克探員」。這件採取迂迴戰術的軼事，將芬奇嚴格監工的形象重塑為一名愛開玩笑的人。

芬奇其實並沒有那麼讓人捉摸不透，因為他總是頻繁地公開談論他製作電影的方式和原因，例如重複拍攝一個鏡頭，並不是為了打擊演員士氣或詆毀他們，而是為了讓演出更自然，同時累積更多鏡頭讓剪接師選擇。如果要說《曼克》的風波表明了什麼，那就是這些年來，芬奇愈來愈願意揭示他真實的面貌。以下這些關於芬奇的事情，肯定也會被記錄在案。

2021年2月，IndieWire網站在報導中提及，芬奇拒絕讓喜劇演員馬克·馬隆發布兩小時三十分鐘的Podcast內容（該節目屬於談話性節目，鬆散且隨心的內容結構大受觀眾歡迎）。2014年，製片人史考特·魯丁的電子郵件遭到外洩，他在信中與安潔莉娜·裘莉和艾米·巴斯卡兩談論芬奇，將他與希特勒相比（雖然只是開玩笑）。小勞勃·道尼更嘲諷地說自己「是為芬奇工作的完美人選」，因為「我了解古拉格的那些勞改營」。值得一提的還有茱蒂·佛斯特，她回想《顫慄空間》的拍攝說：「已經是這場戲的第八十五鏡次，我站在他身後。他會問哪個比較好，然後我會回答：『老實說，你真的很變態，最後三個鏡次根本完全沒差別！』」

雖然芬奇被認為是抗拒媒體的導演，但納普能夠整理出那本珍貴的訪談選集，這個說法也許站不住腳。該書停留在2011年，如果它彙整這十年來激增的所有側寫和專題報導，整本內容可能會多上一倍。更準確地說，抗拒媒體的說法應該是指芬奇的私人生活方面。這部分並不神祕，但很少成為別人討論的話題，而且他的私生活也不像威爾斯那般傳奇（雖然2020年，加拿大樂評人尤班內克曾透過Substack發布短文，揣測芬奇在90年代與瑪丹娜的私人關係，在推特上引起廣泛討論）。

1996年，芬奇與製片人西恩·查芬結婚。查芬是洛杉磯人，自《致命遊戲》以來就參與製作丈夫的每一部電影，與導演的關係也最是親密（即使她不是合作最久的）。擁有一群堅定忠誠和具奉獻精神的長期夥伴，這讓芬奇的暴君形象變得更複雜。芬奇的座右銘「其中一種方式是錯的」必然使他為個人立場積極爭論，然而在本書的幾場訪談中，卻反覆上演同樣的情節：在片場或剪接室裡，如果有人提出更好的點子並勇敢爭取，芬奇都會退讓。毫無疑問，芬奇非常著迷於權力，但他同樣非常重視責任，無論是對電影本身還是對執著於作者論的謬見，他就像上了發條的鐘擺般規律反抗。「我的名字將會出現在一部電影中，」他在2007年告訴《君子》雜誌：「當你的名字出現在上面，你的餘生都和它脫不了關係，當它被製成DVD⋯⋯它就是綁在你脖子上的那隻信天翁！[15]」

8. 遊戲規則

本書把大衛·芬奇的劇情片整理成五個主要部分，收錄一些重要技術夥伴的專訪，並加入對音樂影片和廣告的分析，以及《曼克》的延伸討論（該電影在十項奧斯卡獎提名中，最終奪得其中兩個獎項）。雖然本書希望對芬奇所有電影作品作出一個詳盡的概論，但也選擇先略過一些作品不談，其中最重要的就是《紙牌屋》。

《紙牌屋》值得在芬奇的作品中占有一席之地，這不僅是他首次涉足串流領域，也是作為原始「Netflix 原創」影片之一，並成為「高品質電視劇集」大歷史的一部分。然而芬奇在當中的參與程度，並未提供足夠的啟發性（或足夠的素材）讓它獨立成章。影集中呈現諸多柯林頓時期華府的腐敗，例如凱文·史貝西飾演的法蘭克·安德沃，這角色輕蔑、具莎士比亞風格，是一個在白宮內與人共謀的背後操縱者，總在鏡頭旁發出低沉的聲音，但這似乎並不具有芬奇作品的特色，反而更接近《社群網戰》編劇艾倫·索金的作品。芬奇在執導《紙牌屋》前兩集時既熟練又有效率，卻沒有表現出與《破案神探》試播集中相同的興趣或投入程度。他最終執掌後者的另外九集，更在呼聲極高的第二季中擔任製作人。

如上所述，《破案神探》是《火線追緝令》和《索命黃道帶》的補充和延伸，同樣圍繞著執法環境（比《火線追緝令》的描繪更逼真），戲劇性地把焦點放在當專業驅使好奇心、並不可思議地轉變成個人狂熱的時刻（正是這轉變給予《索命黃道帶》黑暗之心）。芬奇在執導電影和影集之間，存在著多面向的關係，這將是第一章「犯罪現場」將探討的主題。

第二章名為「最高戒備」，研究《異形3》和《顫慄空間》中有關監禁、監視的影像和主題。這些元素發揮了作用，使這兩部片在類型電影（分別是科幻片續集、以入侵住所為題的驚悚片）中占有一席之地，即使它們都曾在製作期間陷入困境。而在這兩部電影中，都讓人感覺到導演在嘗試尋找自己的方法，嘗試跳脫原有素材和框架，而他

在當中獲得了不同程度的成功和自由。

第三章以「現實的反噬」為題，對比芬奇90年代的兩部電影，它們都充斥著偏執和無助的感覺，無論是因為外部精心策動的祕密組織，還是長期的精神分裂症發作。這兩部片也可被視為寓言，其一是芬奇製作電影的過程，另一部則是電影媒介創造、維持可選擇的現實的方式。《致命遊戲》中由消費者娛樂服務中心兜售的「實驗性質的本月新書俱樂部」，以及《鬥陣俱樂部》中，泰勒·德頓將限制級影片剪接到日場家庭片的「換卷」動作，兩者都取笑並批判了創造力和消費本身。

至於第四章談及「恐怖谷」，內容包含首次被發行公司（和導演本身）定位為劍指電影獎項的作品，即《班傑明的奇幻旅程》和《社群網戰》。這兩部廣受讚譽的電影都使用複雜的數位特效，也同樣暗藏文學肌理，一部是費茲傑羅的爵士時代故事，巧妙融入對時間和死亡的沉思，另一部則是關於二十一世紀貴族菁英的習慣舉止，他們總是焦慮地點進一片虛無之中。

第五章講述「他的與她的」，理所當然地把《龍紋身的女孩》和《控制》並陳，它們都關乎扭曲變質的情愛，都由書籍改編，也都探討無處不在的厭女症文化——無論美國或其他地方皆然。耳鼻穿環、渾身帶傷的莉絲·莎蘭德眼睛低垂，保持警戒，手指總是懸在她的鍵盤上，在一個鄙視女性的極端主義世界裡傲然獨立。一直扮演著迷人金髮女郎的愛咪·鄧恩先發制人，反轉「神奇愛咪」的偽裝。這名取得非凡成就的都會女子試圖變成鄉下女孩，去到貧民地區，並在被兩個自稱沒什麼隱瞞的當地人欺騙後，再次為了電視前專注（且茫然）的目光，展現她對於形象管理的精巧手段。

最後要把《曼克》放在什麼位置，這個問題就更為棘手了。不可能把目光放遠去評價這部全新作品，因為大眾仍在建構對於它的論述（在本書英文版出版前夕，電影才剛獲得了奧斯卡最佳美術設計和最佳攝影）。而且《曼克》顯然對「電影的魔力」這個說法有所保留，該片把這種魔力詮釋為晚期資本主義的伎倆，藉對白道出「電影觀眾所購買的東西，仍然屬於出售它的人」，讓整部作品充滿傷感和憤世嫉俗（也使藝術和商業緊密交織）。因此，即使《曼克》並非芬奇的故事終局（他已宣布下一個電影計畫，是以暗殺為題材的劇情片《殺手》），但它確實是個合理的提示，在芬奇的職業生涯後期，提醒大眾開始考量他的成就。

《曼克》聚焦於生活和藝術，以及他們縱橫交錯、相互仿效的方式，因此，這其實也是一部攸關成就的電影，當然包括曼克維茲與威爾斯的，除此以外，也不能忽視傑克·芬奇的成就，他預言了兒子是如何靠著技藝和天分撰寫出自己的執導傳奇，並對兒子灌輸了一種（坦白說，即威爾斯式）對遊戲的迷戀。遊戲成為芬奇在多部電影中使用的元素。「在某個時刻，父親曾經想創造一種桌上遊戲，」芬奇在2020年告訴《Little White Lies》雜誌：「他

大約消失了一個月，躲起來研發一款紙牌遊戲。然後又有一天，有人向他展示了一個魔術，他對此完全著迷，把全副精力都放在找出背後的運作手法。」

對於拜倒在其電影之下的我們而言，要搞懂大衛·芬奇的處事方式，其實已經是相對容易的部分了（即使他稱之艱難，同時還認為除此以外的方式總是錯誤的）。畢竟，證據已經全擺在那裡，它們都被記錄下來，可以開始重組、堆放，並且在每部新電影上映之際，又會被重新敘

述一番。然而，當我們試圖去證明這一切是否真正意味著什麼，這又會是一大挑戰，同時令人抓狂、令人上癮、令人振奮。一位如此熱衷於瓦解事物的導演究竟如何讓作品保持流暢度？身處體制中，是否有可能真正對抗體制？一位廣告製作人如何轉變成藝術家（或他是否真的轉變過）？不論是讓我們陷入深淵，如同《致命遊戲》結局中隨著命運傾覆的麥克·道格拉斯；還是進入一個展開的迷宮，中間卻藏了一隻為了被看見而耐心等待的怪物，那些感覺上如此封閉的電影，是如何擁有獨特的空間感？

芬奇曾說《索命黃道帶》是「一部關於漫畫家和凶手的電影，而凶手從未落網」。在電影的高潮片段，主角羅伯特·葛雷史密斯與一個可能就是頭號危險動物的男子對視，從芬奇處理該場景的方式，可見他無法肯定自己看到了什麼，觀眾也是。這世上最危險的動物可能就藏身於某處，在專注與理解之間，在形而上的神祕與極高畫質的影像之間，在支配與其極限之間。在那裡，大衛·芬奇誠邀我們參與這場心理遊戲。

15. 意指「成為一個你揮之不去的陰影」。

關於《2001太空漫遊》，影評人凱爾曾寫道：「此片讚頌逃避主義。」這部電影最後一個鏡頭看起來是庫柏力克精心設計的羅夏克墨漬測驗，它可以同時被解讀為三種象徵（外星人介入、核武低盪政策、俗世化的基督），但凱爾認為畫面中漂浮的星童是宣傳虛無主義的吉祥物。

「太空中有智慧生物控制著人類從猿猴變成天使的命運，所以只要跟隨那塊石碑就好。放棄吧！」以上這段負評出現在凱爾1969年的文章〈垃圾、藝術與電影〉結尾，此文描寫在那社會轉型的十年裡，強迫推銷廣告的種種技巧已經對電影產生惡劣的影響。凱爾說：「現在的電影經常採取電視觀眾已經習慣的手法來製作……電視廣告的視覺掩蓋了其呆滯的題材，它什麼都沒表現，只需要讓你不要因為感覺無聊而轉台。」

對凱爾來說，這場視覺瘟疫的零號病人是英國導演理查·萊斯特，他重視形式表現，風格比庫柏力克更緊湊、更活潑（例如他執導的《芳菲何處》，由尼可拉斯·羅吉擔任攝影指導，與《2001太空漫遊》同年上映。這部片簡直像一支萬花筒），事實證明他也比較容易被模仿。幾年前，披頭四樂團欽點萊斯特執導《一夜狂歡》，這個樂團就是喜歡萊斯特拍電視廣告與短片那種即興、無法無天、最終熄燈結束的詼諧短劇風格。《一夜狂歡》的創新之處，是它揭露此片其實是宣傳影片拼拼湊湊而成，而凱爾認為這個巧妙的設計注定會產生反效果，她寫道：「披頭四被認為是反體制的，但廣告體制卻以驚人的速度收編了叛逆風潮……無政府主義變成僅是另一種青少年潮流、另一個商業案子。」

後來，《一夜狂歡》以及受其影響的幾部電影，包含戴夫·克拉克五人組的《貓鼠遊戲》、蓋瑞與前導者合唱團的《默西河渡輪》、頑童合唱團的《頭》等，都被視為MTV音樂頻道的始祖（據說萊斯特曾經收到一份牛皮紙卷軸，裡頭稱他是音樂錄影帶之「父」。他仿藍儂的幽默回應，說希望做親子關係鑑定[16]）。

1981年8月1日，MTV頻道在美國成立，首播的音樂錄影帶是The Buggles樂團的《影像殺掉了廣播明星》，該樂團名稱源自披頭四，其華麗搖滾美學則源自《星人》時期的大衛·鮑伊。音樂錄影帶導演羅素·莫卡席以間接、開玩笑的手法探討這首歌當中關於典範轉移[17]的潛文本，他拍攝一個聽廣播的小女孩突然間被傳送到一片銀色、大家都穿連身褲的未來世界，是有去無回的旅程，歌詞這時唱到：「我們無法倒帶，我們已經走了太遠。」

儘管MTV頻道共同創辦人羅伯特·皮特曼曾說莫卡席的音樂錄影帶「深具企圖心」，不過這個頻道本身想達成的目標，尤其在形式、更廣的商業與文化層面上，是更複雜的東西。它的格言「我要我的MTV」既訴求激進的主體性，同時也在講當前引人注目並上癮的消費行為，需要的正是一條穩定又容易理解的商品供應鏈。對流行音樂藝人（以及經紀人、公關與唱片公司）來說，首要之務是適應這個媒體並創新，因為它將很快淘汰弱者，創造下一個紅人。倘若拍攝音樂錄影帶與專輯銷售數字之間沒有絕對的關聯性，那麼擅長打造音樂錄影帶的藝人如王子、辛蒂·羅波、麥可·傑克森（其歌曲《比莉珍》是《一夜狂歡》的夢魘新版），他們高踞排行榜的現象，正暗示了那些還沒被影像殺死的廣播明星，可以反過來運用影像讓自己變得更知名。

MTV頻道問世後的次要衍生效應之一，是它為「第二波英倫入侵」推波助瀾，運用聰明、原創的音樂錄影帶，使英國新浪潮樂團，如The Buggles、威豹樂隊、亞當和螞蟻樂團與舞韻合唱團等在美國的受歡迎程度大幅提升。普特巴在1984年的《滾石》雜誌中寫道：「過去一年半以來，一場聲音與風格的革命已經在美國扎根，它介於藝術原創與流行音樂趣味之間。1964年2月，披頭四來到美國，引發一場流行文化大爆炸。這次的衝擊也和上次一樣，發源地都在大西洋對岸。」

而第三波英倫入侵也在此時開展，英國導演如安德瑞恩·林、亞倫·帕克、休·赫遜、雷利與東尼·史考特兄弟都是廣告片高手，他們銳利的目光緊盯好萊塢。在這些導演的作品中，可以看到一些凱爾曾經在文章中憂慮的問題。如林執導的《閃舞》，不僅跟著輕快的音樂節奏剪接，其流行宣傳片無時不刻在MTV放送，事實上，此片的歌舞段落也設計成首尾完整的短片，讓電視台可以摘錄出來大量輪播。布萊恩·狄帕瑪則在電影《替身》中嘲諷了這個文化現象，讓倒楣的主人公誤闖法蘭基到好萊塢樂團的音樂錄影帶拍攝現場。雖然該片票房失利，但狄帕瑪還能承受，因為同一年他拍布魯斯·史普林斯汀的《黑夜勁舞》音樂錄影帶賺了些錢。

16. 據傳藍儂曾懷疑孩子是否為親生。
17. 此指音樂從廣播到影像的根本性轉變。

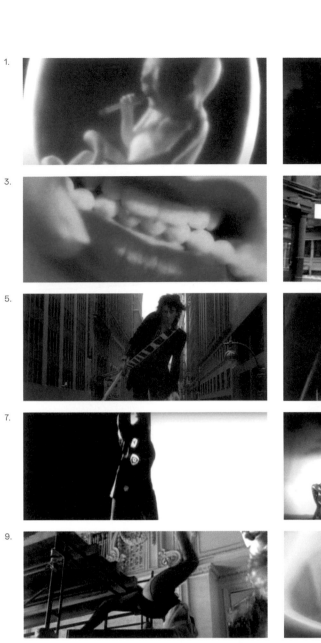
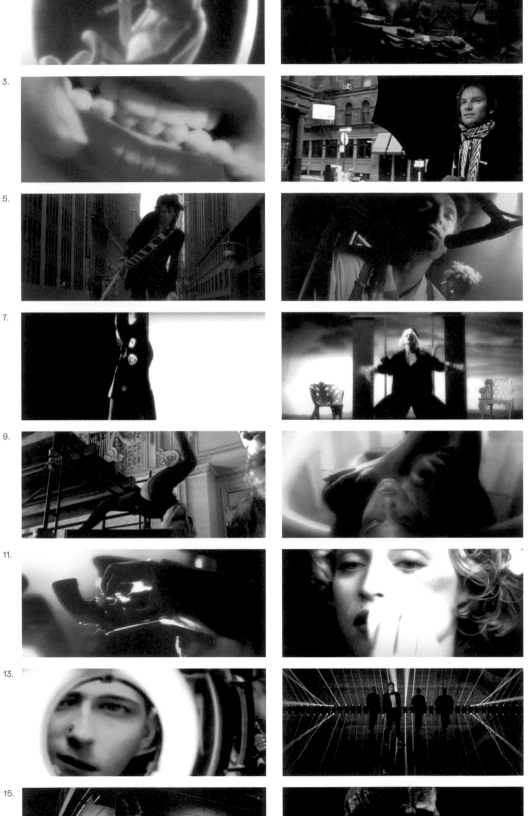

1. 《抽菸的胎兒》，1984

2. 瑞克·史普林菲爾，《在舞中遺忘世界》，1985

3. 寶拉·阿巴杜，《就是因為你愛我的方式》，1988

4. 史汀，《英國人在紐約》，1989

5. 滾石樂團，《愛意濃烈》，1994

6. 史提夫·溫伍，《順勢而為》，1988

7. 寶拉·阿巴杜，《屬實》，1990

8. 瑪丹娜，《風尚》，1990

9. 寶拉·阿巴杜，《狠心》，1988

10. 喬治·麥可，《自由！90》，1990

11. 史密斯飛船樂團，《珍妮有槍》，1989

12. 瑪丹娜，《噢！父親》，1990

13. Levi's牛仔褲廣告，《鉚釘》，1982

14. 賈斯汀·提姆布萊克，《西裝與領帶》，2013

15. Gap服飾系列廣告，「正常打扮」，2014

16. 瑞克·史普林菲爾，《跳舞直到倒下》，1984

17. 瑪丹娜，《表現自我》，1989

18. 安海斯－布希公司的百威啤酒廣告，《讓我們來瓶啤酒》，2021

由這類的跨界兼差可見，MTV 與好萊塢的關係是雙向的。在 1950 與 60 年代，影集與廣告只是新手導演的訓練場。80 年代可不同了，在動盪的產業環境中，資深導演也可以靠拍音樂錄影帶或廣告來謀生（到了二十一世紀的當下，同樣的狀況再度出現，我們可以看到電影作者大量出走，到 Netflix 拍片）。

在 1980 年代初期，無論是粗製濫造或有藝術價值，各式各樣的電影都遭到音樂錄影帶美學入侵（保羅‧湯瑪斯‧安德森的《不羈夜》就是指涉這股風潮的寓言，片中呈現因為新好萊塢沒落，導致底片被用來拍色情片）。如凱爾所預言，電影逐漸被轉化為行銷宣傳的附屬工具，電影中到處可見產品置入，可以當成商品重製的非人類角色也愈來愈多。

二十三歲的大衛‧芬奇闖進去的就是這般緊張焦慮的生態系，他與光影魔幻工業公司合作，拍了生涯第一支廣告片──美國癌症協會委製的三十秒公益廣告《抽菸的胎兒》（圖 1），預算為七千美元。這支短片代表了芬奇作品的「原初場景」，既古怪又滑稽，具想像力又有最重要的危險氣息，在僅僅三十秒的篇幅裡，這支廣告運用胎兒在子宮中抽菸的怪誕影像，置入特效、產品，甚至使後現代主義變成宣傳武器。在視覺表現上，它是以《2001 太空漫遊》最後一個鏡頭為藍本，運用靜態繪畫般的影像風格，傳達女性在懷孕期間抽菸的危險性。

在這波英倫導演入侵潮中，最成功的算是雷利‧史考特，他在 1979 年執導的香奈兒五號香水廣告中，邀請觀眾一起「分享幻想」。而芬奇這支廣告的預算雖然極低，但事實證明他決心要給觀眾當頭棒喝。若用高概念、強迫推銷的 80 年代中期語彙來解釋，「抽菸的胎兒」傳達的訊息基本上就等同於「別做就對了[18]」。

「攝影師是為腦中規畫好整個場景的人拍攝畫面，而我並不想當幫攝影師填裝底片盒的人，」芬奇談到自己怎麼與光影魔幻工業分道揚鑣：「我想要當那個腦中規畫好一切的人。」抽菸胎兒這個壞胚子形象是由導演與一群技師在拍片休息時間一起發想出來的，後來也成為芬奇自己那種龐克鬼才姿態的最佳宣傳名片。幾家電視台都認為這支廣告「影像過度強烈而不宜播放」，但它讓這位導演獲得驚世奇才的名聲──新風格的星童（就此比喻來說，此時同樣正在竄起的麥可‧貝則是「反基督」，他正排在雷利‧史考特後面，等著要在傑瑞‧布洛克海默與唐‧辛普森監製的動作片產線上當導演）。

芬奇搬到洛杉磯之後，有些想走前衛風格的音樂錄影帶製片和藝人與他聯繫，其中包含澳洲搖滾歌手瑞克‧史普林菲爾，他喜歡芬奇為他的單曲《跳舞直到倒下》（圖 16）中打造的《星際大戰》視覺風格。1984 年，這支音樂錄影帶在 MTV 頻道首映，在世界末日後的荒涼景象中，一頭怪獸主宰這個世界，其黑暗科技風的骷髏外形，讓人聯想到瑞士藝術家吉格爾設計的異形，而史普林菲爾則扮演一個高瘦的救世主角色。這支音樂錄影帶講述被奴役的人類起身抵抗想掙脫鎖鏈的故事，似乎與《大都會》的劇情若合符節，不過其美術設計風格更接近《迷霧追魂手》和《衝鋒飛車隊》。

《跳舞直到倒下》無疑有向《異形》取經，以子宮單刀直入表述焦慮的《抽菸的胎兒》顯然也參考了該片。然而，比較史考特執導當時超級盃檔期的蘋果電腦廣告《1984》，會發現芬奇的廣告片更明顯混合了創新與桀驁不馴。史考特拍完《銀翼殺手》後（這是他接連模仿庫柏力克風格的第三部電影，前兩部分別是《決鬥的人》和《異形》），被委託執導《1984》廣告，它引用了歐威爾同名小說的典故，被讚譽為結合了「電影感」美學與廣告短片形式的里程碑。不過，這部廣告的核心與（未受人檢視的）反諷在於，它嘗試要把剛誕生的科技巨人刻畫為民粹主義風格的弱者，麥金塔電腦被改裝成投石索，將射進 IBM 這個歌利亞巨人睜開的眼睛裡。

17.

《跳舞直到倒下》也推銷一種反叛的科幻形象，縱使它其實比較接近盧卡斯風格的 B 級電影。在這支音樂錄影帶中，史普林菲爾運用油腔滑調的電子樂器舞曲，發揮了純粹的起義號召力，解放了一群臉色蒼白的奴工（如電影《不羈夜》所證，它雖然比不上《傑西的女孩》這首歌，但也很好聽）。而與盧卡斯的差異在於，芬奇承認他的科幻大雜燴本質很荒謬，他雖嘲笑通俗文化的神祕化過程，但並不剔除它的力量，這也讓人聯想到美國 B 級片大王羅傑‧科曼，他旗下很多拍低預算影片的演員，後來都變成影壇巨星。

《跳舞直到倒下》與《在舞中遺忘世界》（圖 2）有個顯而易見的共通點，就是芬奇本能地會把流行音樂明星變形為更具傳奇色彩的偶像，後者甚至讓史普林菲爾融合兒童節目主持人羅傑斯先生那種超現實的模樣，作為這支音樂錄影帶的主題之一。十年後執導滾石樂團《愛意濃烈》的音樂錄影帶時（圖 5），芬奇也故技重施，把樂團成員拍得像三十公尺高的哥吉拉，猛力踏過市中心地帶。他以招搖的方式將神祕化與嘲諷打包在一起，暗示那幾個 1960 年代的壞小子現在已經成熟為恐龍。

芬奇身為音樂錄影帶導演的職涯發展，基本上就是從拍史普林菲爾進展到拍滾石樂團（從排行榜前四十名到搖滾名人堂），他這個時期的發展終結於《異形 3》的製作、發行與後續效應（該片某些段落的源頭顯然可以追溯到

《跳舞直到倒下》）。而在此時期的中間點，1986年，一間名為「宣傳影業」的公司創立了。

對那些擔憂廣告片將毀滅電影的人來說，宣傳影業的自我認同就是廣告片蓄勢待發的大本營。《廣告週刊》的林內特認為這間公司和它「挑釁、社會主義、建構主義式的標誌」是新風格的顛覆者，它「對冷戰思維比中指」。林內特或許還想補一句：這根中指可伸得極遠！畢竟宣傳影業聘用的導演最後大多都轉進電影圈，芬奇正是此公司首批導演之一，1987年，他與葛雷格·金、史提夫·高林、喬尼·史瓦森並列共同創辦人，而這間公司在芬奇身上發現了一個可行的導演養成模式。

芬奇在攝影棚戰壕裡磨練過，具有不凡的技術能力，這與他的幕後經驗相輔相成；更重要的，是他沒有興趣去體制外拍片。皮爾森的獨立電影專書中記述了史派克·李、麥可·摩爾、李察·林克雷特與凱文·史密斯等電影導演的發展歷程，而芬奇的動機不一樣，以他表現《抽菸的胎兒》肉體恐怖片影像的精神，或許比較接近大衛·柯能堡，是從體制內長出來的。

2010年，芬奇與馬克·羅曼諾在《信仰者》雜誌上對談，羅曼諾於1990年代初期簽進宣傳影業的子公司「衛星」，是因此而入行的電影導演。芬奇談到《社群網戰》刻畫的新創公司運作與宣傳影業早年狀況有些類似，尤其是兩家公司都想依循產業規則來獲得成功，卻也同時厭惡這些規則。

芬奇說道：「你可以理解這些有創意、工作努力的夢想家如何聚在一起，嘗試要改變大家的思考方式。我當然認為這些作品代表了某個世代影像工作者的心聲，他們想說，嘿！音樂錄影帶不一定比電視廣告或電影低等，它可以自己獨立。如果當年的宣傳影業有成立宗旨，我不是指它可以和臉書畫上等號，我是要說這些穿著牛仔褲的年輕人，他們帶著筆電、背包與滑板車來到這家公司工作時，目標就是要把所謂的典範撕開一個新屁眼。」

《日舞小子：年輕怪才如何搶回好萊塢》一書中，作者莫特蘭描述宣傳影業的創業氛圍：「一部分像包浩斯，一部分像大學兄弟會宿舍，」他引述芬奇開的玩笑，稱這間公司的功能是當潛在客戶的工廠：「你不知道裡面他媽的是怎麼運作，但是你把錢從一端投進去，你的錄影帶就會從另一端生產出來。」這個出自於芬奇、以金錢交易作為比喻的描述，讓人聯想到自動點唱機，他待在宣傳影業的前幾年，隨意執導了各種類型的音樂錄影帶，有來自英國與加拿大的團體如外野、強尼恨爵士和愛情少年合唱團；美國流行樂明星如艾迪·曼尼、派蒂·史麥絲和茱蒂·華特莉。那些早期音樂錄影帶中常出現的影像、技巧與想法，例如高反差黑白攝影（有時會穿插強烈原色系影像）、雕塑風格打光、強迫透視、流暢的攝影機運動、工業風背景、聚焦在影片如何構造的自我指涉等，在在顯露出這個導演具備控制力、對多元類型的適應力與表現力，但並不盡然具有特殊的藝術性格。這些作品中，音樂人仍是最前端的焦點。

1988年，芬奇首次與真正的超級巨星史汀合作拍攝《英國人在紐約》的音樂錄影帶，他的表現方式很直接，就是拍攝史汀若有所思走在高反差的曼哈頓（圖4）。在《順勢而為》裡，史提夫·溫伍則在滿是啤酒、褐色調的酒吧裡表演（圖6）。寶拉·阿巴杜的《就是因為你愛我的方式》（圖3）聰明地玩轉商品化的概念，這支音樂錄影帶圍繞在阿巴杜向情人說她「對他的財物並不動心」，毫無羞恥心地改寫了瑪丹娜先前的暢銷金曲《拜金女孩》。影片一開始先特寫CD滑進音響，耳機被插進插孔，然後快速閃過高級電子產品的畫面，這段開場呼應宣傳影業工廠產線的比喻，也為表演者與消費者之間的交易增添情色意味。

阿巴杜活潑健美的形象，讓芬奇欽慕她精準的肢體動作，觀看《就是因為你愛我的方式》這支音樂錄影帶，就好比同時欣賞導演與明星。2020年，The Ringer網站的萊恩寫道：「我不知道芬奇是否認為阿巴杜會唱歌，但我敢保證他認為她是不可思議的編舞家與舞者……這個階段的芬奇很著迷於人體的表現方式，我想她也是。」

阿巴杜1988年推出專輯《永遠是你的女孩》，芬奇為其執導的幾部影片都是以舞藝為重點，影片以多種方式頌揚歌手的肢體動作，如《屬實》（圖7）以快節奏、帶有力量感的舞蹈，讓阿巴杜在畫面的黑區與白區之間自由游移，彷彿用肢體與場面調度取得平衡；《永遠是你的女孩》講述接受溫馨指導的故事，讓她在一群活潑的兒童學員面前示範舞步（預見了她未來在《美國偶像》扮演的慈母導師角色）；最賞心悅目的是極度誘惑的《狠心》（圖9），此音樂錄影帶從諧仿《閃舞》開始（在頂尖舞蹈學院的選角試演），演進成淫蕩的舞群表演，一群扭動強健肌肉的男舞者環繞著阿巴杜轉圈。到了1989年，在瑪丹娜《表現自我》（圖17）的音樂錄影帶中，芬奇以更壯觀的效果，再次使用了這個表現手法。

在蘭伯特1984年執導的《拜金女孩》音樂錄影帶中，瑪丹娜完美地重新演繹了《紳士愛美人》裡的瑪麗蓮·夢露，她把披頭四堅定的說法「我用金錢買不到愛」翻轉成唯我年代的拜金主義國歌，輕快地唱著：「金錢可以買到愛，謝謝您的出價。」《拜金女孩》時期，瑪丹娜在MTV獲得成功的關鍵，大概是因她變換各種角色不但未抹殺她的個人特質，反而更突顯其個性。瑪丹娜就像大衛·鮑伊一樣是個千變萬化的角色，無論怎麼變都還是她自己。她也如鮑伊、披頭四、貓王、王子，甚至像已經被遺忘的電影《招架不住》裡的史普林菲爾一樣，試圖要把這些變色龍特質移轉到電影裡，首先是奇特的獨立電影如《神祕約會》，到《狄克崔西》時，她已經是成熟的電影明星了，此片給她機會飾演蛇蠍美女，與正直（且無趣）的華倫·比提演對手戲。

18. 與Nike的廣告標語「做就對了」相反。

2020年，多倫多影評人尤班內克挖出1993年瑪丹娜接受法國電視節目《電影記事》的採訪，她表達自己喜愛奧地利導演約瑟夫·馮·史登堡，也暗示執導了其四支音樂錄影帶的芬奇與她的關係。就像史登堡與女星瑪琳·黛德麗一樣，相較於過往的作品履歷，執導瑪丹娜的音樂錄影帶才真正讓芬奇聲名大噪，也引發外界臆測兩人的私交（1991年，《浮華世界》刊載了一篇文章，似乎確認了他們共事時曾經交往了一段時間）。「我們在工作上合作無間，未來某天我們或許還會一起拍電影，」瑪丹娜告訴喬丹諾：「但我感覺我和他的關係就像瑪琳與馮·史登堡一樣，不用開口也能溝通。你知道，當你相當了解某個人，你們光靠眼神就能夠交流。這也一定與愛有關係。我想，導演某種程度上必須愛上女演員，才會想呈現出她最棒的樣子。」

瑪丹娜與黛德麗的連結被直接呈現在《表現自我》的音樂錄影帶中，其中一個橋段是瑪丹娜打扮成史登堡1932年的電影《金髮維納斯》中黛德麗的模樣。《風尚》（圖8）歌曲中段以單音調點名二十世紀大眾文化偶像，其中黛德麗與麗塔·海華斯、瓊·克勞馥與貝蒂·戴維斯等巨星並列。《表現自我》是芬奇當時最大規模的音樂錄影帶，瑪丹娜也是他拍過最知名的藝人，他打造的影片雖帶著強大自信，卻也同樣令人困惑，他改編《跳舞直到倒下》的反烏托邦與解放故事，瑪丹娜則輪番飾演海妖、印度教大師、企業執行長與順服的欲望對象。

《表現自我》一曲收錄在瑪丹娜離婚後於1989年發行的專輯《宛如祈禱者》，但這支音樂錄影帶就算沒以蠱惑人心的方式處理個人議題，也將其政治化。在階層化、後工業的場景中，世界分為統治階級與肌肉發達的勞工，芬奇把瑪丹娜放在最高的一層，勞工則在壕溝中汗流浹背工作。此片受《大都會》影響的程度比《跳舞直到倒下》更明顯，大致上來說抽掉了科幻元素，更強調階級差異，解放的概念則更模糊不清。在這個超現實的階級化場景裡，很難分辨導演設定瑪丹娜扮演的這些角色（依造型區分：晚禮服、女用睡袍、寬墊肩西裝、虐戀貓項圈）哪些是「真實」，哪些又是幻想的投射，也很難區別哪些幻想屬於導演、歌手、角色或觀眾。此片著重驚世駭俗效果，內容是否連貫並不重要。

1992年，瑪丹娜在寫真集《性》的前言中寫道：「我想我腦袋裡有根老二。」但對影評人潘瑟而言，芬奇的《表現自我》音樂錄影帶傳達出「精神上的男性氣概」，反而削弱了瑪丹娜的女性主義鋒芒，她被當成表現權力、宰制、需索無度等種種父權概念的工具；換句話說，此片帶來的困惑是反革命的，它展現的不是個浪女，而是同樣一個拜金女孩。

一年後，芬奇執導喬治·麥可《自由！90》的音樂錄影帶（圖10）則從不同角度來創造扭曲性別意識的展演性。此片將娜歐蜜·坎貝兒、琳達·伊凡吉莉絲塔、克莉絲蒂·特林頓、辛蒂·克勞馥與塔嘉娜·帕迪斯等五位頂尖超模聚集到倫敦的莫頓片廠，請她們對嘴唱這首也可以輕易被取名為《表現自我》的歌。

在《自由！90》歌詞當中，麥可坦承自己對於名氣、成功與性傾向有複雜的感覺，內容誠摯且讓人有好感。在這首歌發行期間，他發誓不再拍音樂錄影帶，在歌曲中也不屑地唱到「MTV上的男孩都換了新面孔」，即使在1980年代，他自己就是這頻道上最上鏡的大明星陣容之一。

《自由！90》其中一個概念的訴求，就是要把麥可被強加的過時形象實際放火燒了。對解構與再創造有興趣的芬奇於此採取一個煽動的手段，在副歌段落，我們看到自動點唱機、電吉他與古著皮夾克（這三件事物也都出現在他1987年知名的《信念》音樂錄影帶）突然爆炸，化為燦爛火焰。

18.

在歌名「自由」後面加上「90」，麥可想表明他正要進入一個新的十年與新階段。芬奇的音樂錄影帶則為MTV上的男孩增添了五張全新臉孔，他找時尚走秀界的偶像來表演這首熱門金曲，而這些人與歌曲一點關係都沒有，藉此嘲笑流行樂明星（或一般歌手）愈來愈華而不實的現象。此片就與芬奇執導瑪丹娜的音樂錄影帶一樣性感，但比較不涉及權力與異議分子。《自由！90》拍出美麗的剪影與半裸超模，調性豪放狂歡，但其重點（正如《表現自我》）是透過這些事業旭日東升的對嘴超模，他們集體演出充滿歡愉、鼓舞與滿足的默劇，折射出麥可對於自己品牌形象的挫折感。

正如《跳舞直到倒下》和《表現自我》預示了《異形3》的一些面向，《自由！90》的部分影像也出現在芬奇後來的作品裡，好比《龍紋身的女孩》片頭段落的皮夾克與淨化之火，又或是開場推軌靠近拍攝伊凡吉莉絲塔（透過鏤空椅背與正在濾煮的咖啡壺來構圖），這演練了《顫慄空間》裡如鬼魅漂移的攝影機運動。爬梳芬奇執導的音樂錄影帶以找出與他的劇情片之間的相似處是相當吸引人的事情，而且有時候確實能找到線索。

《珍妮有槍》（圖11）的犯罪現場故事，切合史密斯飛船樂團這首嚴肅（與他們原本風格不同）單曲的亂倫與謀殺主題，此片帶領觀眾瞥見命案、犯罪現場與法醫驗屍。逆光打光、細節繁複，就像迷你版的辦案電影。瑪丹娜（再度渲染對父親的情感）的黑白音樂錄影帶《噢！父

親》（圖12）開場在視覺上引用了《大國民》，其中還有屍體嘴唇被縫住的特寫鏡頭，雖然頗具《火線追緝令》風格，但被MTV頻道剪掉，因為這與《抽菸的胎兒》一樣，都運用了肉體恐怖片的脈絡。

然而，回顧芬奇的廣告片，你可能會發現它與電影有更強的連結，因為他的廣告片比較無修飾、比較酷、視覺上也更有看頭。例如Levi's牛仔褲廣告《鉚釘》（圖13），主角是個龐克少年，他用金色釘子刺穿自己的鼻子，演繹了一則將時尚宣言與欺負菜鳥的儀式結合起來的消費主義（這名主角甚至長得有點像《龍紋身的女孩》的莉絲‧莎蘭德）。

在芬奇執導的Nike運動主題廣告裡，可明顯看出預示了《鬥陣俱樂部》裡反物質主義者招募成員的宣傳手法，兩個廣告系列都以刻意開玩笑的方式引用反抗通俗文化的人物。《巴克利在百老匯》這支廣告強調這個強壯籃球大前鋒的格言「我不當好榜樣（或商品）」，以黑白影像諧仿過往的巴士比‧柏克萊歌舞片風格，巴克利在其中唱饒舌抱怨，身邊圍繞著女性歌舞團員，最後他還頭槌一個狗仔記者。1994年的《裁判》系列由丹尼斯‧霍柏主演，他飾演一個精神錯亂的美國美式足球聯盟裁判，行為模式不僅像個瘋狂鄉巴佬，還像偏執狂那樣大吼大叫，讓他穿著制服的權威光環失色。運用霍柏這樣的反文化英雄來宣傳一個保守、執著於規則的美式足球聯盟，如此顛覆且反直覺的手法讓人拍案叫絕。

百威啤酒「經典」系列廣告始於1993年，時髦的文藝青年辯論著流行文化「選哪個好」益智問答（深紫色樂團還是外國人樂團？在美國喜劇影集《蓋里甘的島》裡要選金姐還是瑪莉安？），這預示了《鬥陣俱樂部》那兩個反英雄主角邊走邊聊想選哪個歷史人物來格鬥的場景。

2005年執導《買啤酒》廣告時，芬奇已經在好萊塢嶄露頭角，此廣告由布萊德‧彼特飾演自己，他去街角商店買海尼根的路上被攝影記者們追逐，這絕對是引用《一夜狂歡》樂團被追著跑的橋段。《買啤酒》呈現了導演的矛盾，他有衝動想諷刺，卻又想以最可敬、最華麗的方式表現富裕名人的生活風格。類似的案例還有2013年賈斯汀‧提姆布萊克的《西裝與領帶》音樂錄影帶（此時期芬奇已從音樂錄影帶界引退，為此片特別破例），以及魯妮‧瑪拉的卡文克萊香水廣告《真我都會》。《真我都會》以戀物癖的風格把瑪拉拍成《風尚》時期的瑪丹娜，片中呈現瑪拉的宣傳行程，可以看到這位明星在幕後看書與午睡，或說這些閃耀的明星光環，是否就與她跑行程、進棚拍照與開記者會一樣裝模作樣、人工化且由專人指導？不僅是廣告，在芬奇的劇情片，尤其《龍紋身的女孩》中，瑪拉更展露高度可塑性，在精神上繼承了瑪丹娜。《真我都會》可說是瑪丹娜紀錄片《真實或大膽》的淨化美化版本，在這個不同於現實的高解析世界裡，就連幕後發生的事件都完美無瑕、隨時準備好可以被拍攝。

2014年，芬奇與經常搭檔的攝影師克羅南威斯一起拍

Gap服飾「正常打扮」（圖15）系列廣告。在這一系列神祕的短片中，角色登場時事件已經發生到中途，彷彿摘錄自一部以氛圍取勝的長片。每支廣告都搭配各自謎樣的標語，其中「反叛卻從眾的制服」言簡意賅地總結了在芬奇創作中一比一的銷售力與顛覆性，這個比例定義並貫穿了他自《抽菸的胎兒》原初場景以降的大多作品。

2021年，百威啤酒的超級盃檔期廣告《讓我們來瓶啤酒》（圖18），掛名導演的是哈希米，芬奇則擔任創意指導和監製。此片以一系列長度不到十秒鐘的短劇，帶出一種新穎且令人好奇的感傷氛圍，它明快卻悠長的節奏與《真我都會》相同。片中的角色們處於無聊、極樂與挫折等不同狀態中（夫妻在滂沱大雨中檢視戶外婚禮場地、旅客等待延遲的班機、輕微車禍中素昧平生的雙方），最後他們都選擇一笑置之並一起喝啤酒解憂。啤酒本身並不重要。相較於置入產品，在芬奇操刀的廣告片中，更重要的是傳達某類型的人（見多識廣、對社會地位有覺察、擁有可隨意支配的收入）只會選擇某些品牌。

就像「經典」系列一樣，《讓我們來瓶啤酒》賣的是親密感以及與夥伴互相扶持的感覺，但它刻意營造莊嚴的氛圍，與芬奇的其他廣告片較為不同。對影評人麥法蘭來說，《讓我們來瓶啤酒》呈現「人際關係遭受考驗、打擊、變質且必然不完美的一個世界」，另外，此片「感覺起來像景框外有什麼東西不對勁」。麥法蘭指的是其矛盾之處，一支講夥伴情誼的廣告，卻在全球疫情造成人人拉開社交距離的處境中製作。《讓我們來瓶啤酒》雖沒呈現這樣的社會狀態，卻將它利用到極致。芬奇與哈希米提交給Wieden+Kennedy廣告公司的創意簡報中提到，這支廣告「應該要掌握這個國家的精神，也要呈現啤酒在我國國情與凝聚社會向心力中扮演的角色」；換句話說，他們想要教導這個世界如何完美和諧地大合唱。

《讓我們來瓶啤酒》並未呈現張牙舞爪的敵對力量，原因不只是因為廣告客戶屬性、要宣傳的產品或訴諸全世界等背景脈絡，也不能歸因於芬奇因進入中年不可避免地變得溫和。不妨回顧《控制》這部電影，片中的小鎮裡有間酒吧的名字就叫「酒吧」，該片整體上也把貪婪的消費主義與精神病態畫上等號。在《控制》高度自覺的世界裡，酒吧的名字就叫「酒吧」這件事「非常形而上」，可能在嘲弄酒吧老闆愛諷刺的疏離態度，或是笑他欠缺想像力。《讓我們來瓶啤酒》精密計算後呈現的人文主義（廣告中那些獨特卻又符合某些原型的酒客，外表和講話方式都像是《控制》中「酒吧」的熟客），暗示人的本身可能就是讓其他人頭痛的原因。或許這也暗示芬奇已經來到一個自成品牌的大師地位，「反叛卻從眾的制服」已經不再是他的偽裝，而是合身的「西裝與領帶」了。

犯罪現場
CRIME SCENES

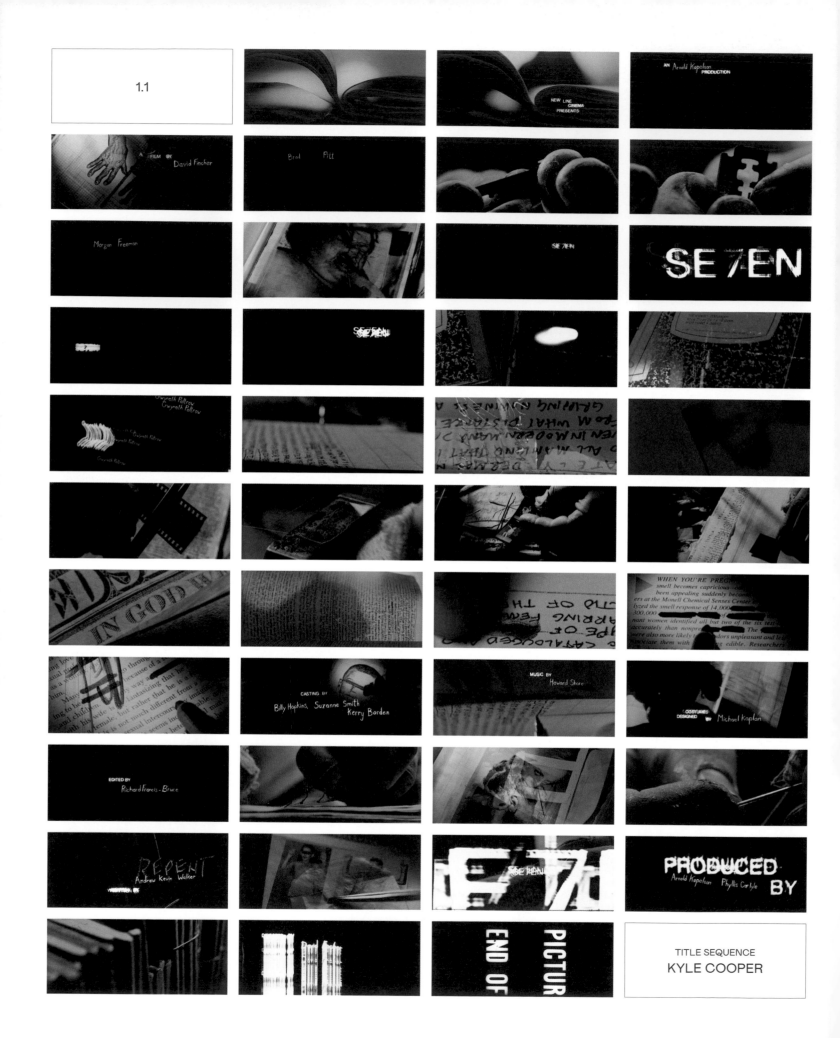

1.1

TITLE SEQUENCE
KYLE COOPER

《火線追緝令》的片頭字幕段落是由攝影師薩維德斯特別拍攝而成，其設計概念是要讓觀眾進入精神病態者的腦海，並看到他縝密的手工製作流程。而本片數度將約翰·杜爾比喻成藝術家和導演，第一次就是在片頭。

1.1
SE7EN
火線追緝令

約翰·杜爾（凱文·史貝西飾）對沙摩賽（摩根·費里曼飾）與米爾斯（布萊德·彼特飾）這兩位警探說：「你如果想要別人聽你講話，現在光是拍他們肩膀已經行不通。你得拿大鐵錘打他們，然後你就會發現他們全神貫注聽你講話。」

想像一下導演用大鐵鎚來執導，確實會有種大棒亂揮的笨拙感，或像是用意

外事件來創作的表現主義藝術。注意到《火線追緝令》開頭那一起冷血殺人案，現場血跡四濺就像藝術家傑克遜·波洛克的滴畫，沙摩賽嘆道：「看看牆壁上，到處都是激情。」但自此開始，電影以一連串精準的筆觸展開，節奏如同沙摩賽書房裡那被校準的節拍器，精心策畫的程度和帶給觀眾的種種震撼彷彿是在辦博物館回

顧展。

就此展覽的比喻來看，藝術家是帶著一種說教意味來採取過度誇張的溝通方式。像約翰·杜爾採取這種猛烈且新奇的作法，在真實世界有個先例。美國行為藝術家克里斯·波登曾把自己關在置物櫃裡五天，也曾模仿耶穌受難之姿將自己雙手釘在福斯金龜車的引擎蓋上。1971 年，波

1-2. 米爾斯與沙摩賽基本上有著辯證關係，芬奇表現此關係的方式是讓我們瞥見他們的居家生活。與翠茜的親密關係給了米爾斯力量，但這份愛也使米爾斯有了弱點；相反的，全片從頭到尾，沙摩賽都沒有什麼可失去的。

3. 「這麼多書讓你們伸手就可以進入知識的殿堂。」圖書館成為逃避城市黑暗面的避風港。

4. 《火線追緝令》裡有大量的獵殺者觀點，它透過鳥瞰視角來呈現惡徒高人一等的優越感。此類俯瞰角度也令人聯想到《凶手M》（本片精神導師）中「城市如迷宮」的意象。

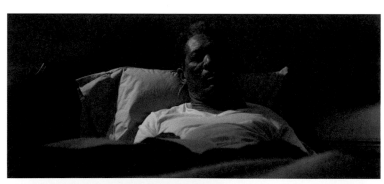

1.

2.

登在以《射擊》為題的作品中，安排一位朋友用小口徑步槍將一發子彈打進他的手臂，他後來回顧這件作品，說道：「在那一刻，我是尊雕像。」

約翰・杜爾一向是個前衛藝術家，他採用波登的手法，同時也探究此手法如何混合了自我膨脹與自我傷害——當藝術被改造成生死交關的冒險時，就會產生這種顫慄感。波登並未徹底讓自己成受難者，就打響了他的名號；約翰・杜爾更為激進，因為他自詡世紀末唯美主義者，對世界同時投射他的優越感與自我嫌惡。約翰・杜爾比須如此，因為他處於充斥病態影像與想法的市場邊緣。為了要造成影響，他必須全力一擊。

《火線追緝令》不但展現也探討了這樣的粗暴策略，在類型電影的包裝裡，隱含對前衛藝術表現手法的沉思（同時也實踐前衛藝術的表現手法）。這部電影披著懸疑驚悚的外衣，或精確來說，是薛尼・盧梅在火熱70年代首創、寫實風格的大都會警察辦案程序電影。米爾斯去新單位赴任的第一天，他邊準備邊開玩笑地對老婆翠茜（葛妮絲・派特洛飾）說：「謝彼科[1]要去上班囉！」（她睡眼惺忪地回應：「謝彼科，你要不要把小眼屎清一下？」）但更重要的，在連續殺人狂電影史中，《火線追緝令》實為自己樹立了一座里程碑。

這種類型電影真正的起源，是1931年由佛列茲・朗執導的《凶手M》，片中彼得・羅飾演被罪惡感壓垮的戀童癖者，既是二十世紀初葉現代性下的崩壞副產品，他那無法被滿足的衝動亦使自己成為哀鳴的受害者。這號人物想傷害他人的需求，反映出他自己當受害者的感受（即「誰會知道當我這種人是什麼感覺」）。羅的表演令人難忘，但該片另一個主角，是威瑪時期柏林那座由鋼鐵與玻璃打造的迷宮。羅飾演的漢斯・貝克特在這座有著無數藏身處的迷宮裡，如鼠輩般同時躲避警方與其他的犯罪者。

羅在《凶手M》結局的痛苦感受，在希區考克的《驚魂記》與麥可・鮑威爾的《偷窺狂》中，分別由安東尼・柏金斯與卡爾・勃姆更深入地再次演繹。這兩部大師作品以各自的方式將想殺人的心理病態與偷窺狂（甚至與對電影的痴迷）畫上

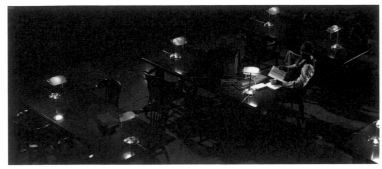

3.

4.

等號，希區考克的手法隱晦，鮑威爾則用寓言。《驚魂記》不連貫且急促的剪接節奏，在感官與潛意識的層次上，同時割開當年好萊塢電影製作守則的重重限制和觀眾的心理防衛機制，該片預示了1970年代將出現一波連續殺人狂影片風潮。

在70年代，精神病理學開始廣為大眾知悉，於是講述此類故事的產業在多種平台上蓬勃發展，包含真實犯罪小說與刑房電影。在這股風潮中有兩個指標事件，其一是詭異而恐怖的查爾斯‧曼森瘋狂殺人案就發生在好萊塢附近；其二是唐‧席格執導的《緊急追捕令》影射了舊金山黃道帶殺人狂事件。此片也採取朗「城市如迷宮」的創作視野，並在曲折的街道裡演繹。其他的代表性作品還有韋斯‧克萊文執導的曼森風格電影《魔屋》和湯瑪斯‧哈里斯的暢銷小說《紅龍》，它們都運用擬真的故事講述手法，驚世駭俗，後者甚至引用前衛畫家威廉‧布雷克與法國大木偶恐怖劇場（比電影《德州電鋸殺人狂》更可怕）的典故，逐漸披露聯邦調查局真實的辦案程序。

布列特‧伊斯頓‧艾利斯1991年引發爭議的小說《美國殺人魔》，承續哈里斯的哥德風格通俗小說公式，混和浮光掠影的社會諷刺，講述一個華爾街的權力掮客其實私底下是連續殺人魔，讓這個類型更是腥風血雨。同一年，強納森‧德米執導的《沉默的羔羊》上映，該片改編自哈里斯的小說，由演技一向精湛的安東尼‧霍普金斯擔綱漢尼拔‧萊克特，他以幽默且恐怖的方式結合了諾曼‧貝茲與解說故事背景知識的精神科醫師這兩個角色，拿下五座奧斯卡獎。這兩則通俗文化案例，

間接促成了《火線追緝令》誕生。

即便擔憂觀眾看膩了連續殺人狂故事，新線影業仍冒險賭上三千萬美元預算拍攝《火線追緝令》。這間公司總是製作很新潮的電影，曾憑《半夜鬼上床》系列作品大獲成功，所以被戲稱為「變態殺手佛萊迪打造的公司」。1995年秋天，《火線追緝令》上映時採取了隱晦的行銷手法，甚少媒體曝光炒作，最後卻在全球創下三億美元票房，成為弔詭的賣座片——朋友催你去看這部片的同時，卻又警告你別去看。

如同《美國殺人魔》和《沉默的羔羊》，《火線追緝令》之所以引人入勝，是因為它既援用一套行之有年的慣例，又與那些慣例保持距離，透過生猛的視覺風格，剃除劇本中有關警察電影的陳腐套路，直接展露出鐵錚錚的骨子。片中的連續殺人狂如此有自覺、令人毛骨悚然，卻也可能意外產生搞笑效果，但本片憑藉其核心敘事結構設計，就算沒把這個題材神聖化，也把它提升到藝術高度：約翰‧杜爾從七原罪獲得靈感，連續犯下多起命案，他把《舊約聖經》的經文刻在受害者屍體上作為他「講道」的方式，而獵奇的八卦媒體也隨他起舞，將他的「講道」傳播給大眾。

就高概念電影來說，《火線追緝令》簡直令人頭昏腦脹，也可說是故弄玄虛，而本片對這一點也毫不遮掩。在寂靜、像教堂一樣的圖書館橋段，此片以最具詩意的方式表現出自負姿態，一片金黃色調的檯燈照亮了巨大洞窟般的圖書館，這裡是讓人避難與崇拜文學的處所，飽含許多時代的智慧結晶。在巴哈D大調第三號管

1. 謝彼科為美國警員代表之一，檢舉紐約腐敗的警察制度卻險遭槍殺。

弦組曲的配樂中，警探沙摩賽漫步在書架間，佩服地對保全人員嘆道：「這麼多書讓你們伸手就可以進入知識的殿堂……你們卻在這裡玩牌。」正如同《火線追緝令》的血腥程度超過了先前電影，此片無所不在的唯智主義，也遠勝過《美國殺人魔》正經八百的佛洛伊德口誤，以及《沉默的羔羊》那些拉岡精神分析風格的交換祕密場景。《火線追緝令》雖是純粹的通俗故事，其骨肉卻徹底浸泡在繁複聖經與禮拜儀式典故裡。

時代錯置與手工藝品也深植於《火線追緝令》的美學當中。研究本片的一個洞察方法，可能是把它當成珍品櫃或珍奇屋，這類中世紀的發明是用來收藏五花八門的稀奇物品，就像迷你博物館一樣。《火線追緝令》的第一個珍奇屋時刻，是在片頭的演職員字幕段落，它是由設計師凱爾‧庫伯發想，並特別由攝影師哈里斯‧薩維德斯拍攝，以抄寫文章與縫製筆記本等鏡頭，傳達出約翰‧杜爾的恐怖世界觀和手工藝製程。九吋釘樂團的工業金屬搖滾節奏，烘托著令人不安的手寫文字與極為怪誕的醫學教科書風格照片。其實，九吋釘1994年的專輯《惡性循環》已經預見並引領《火線追緝令》的極端另類風格（至於同一年珍珠果醬樂團推出暢銷專輯《生命動力學》，唱片內頁說明的設計風格也是偽裝成怪誕的醫學教科書，為一些人體畸形樣態作分類）。

稍後，一個推軌鏡頭呈現約翰‧杜爾公寓的櫃子裡展示著取自受害者的戰利品，《火線追緝令》的珍奇屋母題再次出現。此鏡頭除了簡單扼要地總結電影到此為止的故事發展，也連接了其他母題，如偏執虐待狂、古怪收藏癖與邊緣人藝術才能。一列整齊並排的蕃茄醬罐頭，以幽默的方式向安迪‧沃荷致敬，但從更廣的層面來看，這個鏡頭混和了精神上的嚴謹與肉體恐怖，似乎暗示這是連續殺人魔艾德‧蓋恩與藝術家達米恩‧赫斯特共同策畫的殘暴展演。本片惡徒的行凶方式，可以說是沿用這兩人的特定犯罪模式與藝術傳統。

就結果來說，約翰‧杜爾的大鐵鎚比喻，其中隱含他卑鄙地承認自己的聲音需要被人聽見，這呼應了《凶手Ｍ》和《電話情殺案》[2]，也像是代替本片導演

悄聲說的狠話，話中一半帶著吹噓，另一半反諷地懇求討饒。無論你對《火線追緝令》有什麼看法，此片絕不是只拍拍觀眾肩膀而已。這是芬奇的第二部劇情片，無論他創造了任何曖昧或矛盾的解讀，他都得到了觀眾的注意力，並使我們徹底保持專注。

#

《紐約時報》的瑪絲琳撰寫《火線追緝令》影評，以「令人作嘔的罪惡目錄，每一宗都是死罪」為標題，讓人想起本片從頭到尾串場、駭人聽聞的小報頭版。那些令人不舒服的報導，記述了美國某個無名大城市的連續殺人命案。沙摩賽第一次碰到新搭檔米爾斯時，他

5.

問對方：「為什麼在這裡犯案？為什麼選這個城市？」沙摩賽對「這個城市」特別加強厭惡的語氣，暗示「這個城市」意指大家所理解的「人間煉獄」。

瑪絲琳認為《火線追緝令》呈現的是「醜陋的都會環境」，這其實低估了亞瑟‧麥斯的美術設計，接近反烏托邦的場景不但為本片調性定調，也貫穿整部電影。而瑪絲琳對此片最終評價是「無趣」，與電影中約翰‧杜爾輕輕解釋自己「震撼社會」的方法論（這也是芬奇本人的方法論）形成饒富趣味的對照。她寫道：「就算有一袋袋屍塊、咬下來的舌頭，或有人被迫割下身上一磅肉（使人聯想到《威尼斯商人》），《火線追緝令》還是令人感到乏味。」這位影評人其實少算了幾具屍體，或許還應該加上一個被強迫餵食義大利麵致死的肥胖繭居族、被穿戴式假陽具武器插死的一位女性、大量自殘行為，以及被砍頭的好萊塢新貴（稍後會提到，這段巧妙的魔術「首」法乃是《火線追緝令》中消失的精彩壓軸）。

多數給《火線追緝令》負評（包含瑪絲琳那篇影評）的理由是影評界的老生常談──風格壓倒內容。但此片支持者所看到的，卻是它像聖餐變體論那般把風格變成了內容。殺人狂約翰‧杜爾對追捕他的警察如此保證：「我做的事情將會成

5. 為了要讓地方八卦媒體幫忙傳達道德誡律，約翰‧杜爾採取假扮記者的伎倆，再次展現他很了解媒體。

6. 「我要你仔細看，我要你仔細聽。」在「貪婪」命案現場，這張被畫紅圈照片雙眼的照片，教我們如何仔細審視《火線追緝令》那些細節縝密的景框。

7. 俗話說的「一磅肉」，引用了莎士比亞的《威尼斯商人》典故。

8-9. 凶手引用《聖經》，用血拼寫出死者的罪名，然後反射到探員（與觀眾）身上。

2. 此處雙關了希區考克的《電話情殺案》英文片名。

6.

7.

8.

9.

為難解謎團，且被人研究、被人關注。」確實，隨著時間過去，影評界給予《火線追緝令》幾乎一面倒的熱烈好評。一個好例子是英國電影協會經典電影系列的專文，戴爾以七個章節分析這部作品，章節標題都押英文頭韻，分別是〈罪〉、〈故事〉、〈結構〉、〈連續性〉、〈聲音〉、〈影像〉和〈救贖〉。

戴爾雖然嚴肅看待《火線追緝令》，但仍將其黑色幽默納入考量。這確實是部引人發笑的電影，尤其是米爾斯試圖透過學生版文學名著導讀緝凶的場景，此時自認高人一等的沙摩賽與愛賣弄學問的約翰·杜爾簡直成為了一起整他的雙人組。米爾斯吼道：「這王八蛋有圖書館閱覽證，不代表他就是尤達！」不僅運用《星際大戰》的招牌點出反智主義，這句玩笑話也指出《火線追緝令》最引發爭議與令人質疑的面向。「連續殺人狂角色被提升到現代大師的地位，而且他有話要對社會說」這個潛在議題，與讓本片「強而有力」的那些因素密不可分，也是一個好的起點，讓我們可以開始探討芬奇正在轉變的導演風格。

#

芬奇執導完二十世紀福斯的《異形3》之後，他聲稱寧可「得攝護腺癌死掉，也不要再拍電影」。這句自大又自憐的話經常被人引用，它說明了《異形3》殺身成仁的主題——愛倫·蕾普利因為身為企業派來的主管而有罪，所以她自我了斷；也建立芬奇病態迷戀死亡的心態，必須要有這種心態才能擁抱《火線追緝令》這種案子。原本的導演拒絕執導之後，《火線追緝令》才轉到芬奇手上，而且電影公司要求將劇本改寫成比較合宜的版本，也就是「不能用箱子裝人頭當結局」，然而芬奇很喜歡指出「箱內有人頭的那一版」才是他私心偏愛的。

作為電影產業中的異數，《火線追緝令》的誕生細節實則呼應了90年代中期的時代背景。當時像新線影業一類已經進入主流的小型電影公司，每一家都打算要拍出自己的《沉默的羔羊》，該片不僅拿下許多獎項，就投資報酬率的觀點來看，也是令人心動的研究案例。新線影業渴

求拍出限制級賣座片，而芬奇渴望真正的導演控制權，雙方一拍即合。芬奇的欲望不僅彰顯在《火線追緝令》精雕細琢、跳漂白色調的影格中，更可在故事的核心看到。這個核心即是權力關係變動的歷程，以及愈來愈搞不清楚誰在追捕誰的曖昧性。芬奇在訪問中承認原本在《火線追緝令》劇本裡的那些警察辦案套路對他來說很無聊，讓他著迷的其實是潛伏在約翰·杜爾犯罪計畫裡的恐怖企圖心。1996年，芬奇告訴《帝國》雜誌：「我發現自己愈來愈沉迷在這種類型的邪惡之中。即便我覺得探索這種東西很不舒服，我還是得繼續前進。」

安德魯·凱文·沃克寫的劇本明顯沒有繞路或叉題，他想盡辦法推動劇情往前衝，更經常運用對白來暗示觀眾戲劇動能產生的關鍵為何。首先是沙摩賽告誡搭檔，在這個殘暴程度無法無天的城市裡，必須「觀察」與「聆聽」（沃克曾在1980年代的紐約住過一段時間，且並不開心，《火線追緝令》是他帶著恨意寫給紐約的信）。米爾斯抗議：「我當刑警辦命案已經五年了。」沙摩賽厲聲呵斥：「但你不是在這裡當刑警。」米爾斯不情願地點頭，沙摩賽接著說：「接下來七天裡，請你幫幫忙，記住我說的話。」

10. 《火線追緝令》最病態的玩笑之一，是「幫幫我」這句雙關語，表面上是在求饒，但其實是邀請對方協助他殺人。

11. 約翰·杜爾雙手染血抵達警局，而且預定還會有兩起命案。他即便是被壓制趴下，卻仍占上風。

預先決定的時間框架立刻被建立起來，「接下來七天」本來是沙摩賽退休前剩下的工作天數，後來可想而知成了約翰·杜爾連續殺人案發生的期間。隨著劇情發展，角色的對話不停提及「七」這個宿命的消失點，也持續談到那種「毀滅即將到來」的感覺。在發現第二具屍體之後，沙摩賽對上司（李·爾米飾）說：「你等著看，還會有五具屍體。」而在準備最後一場行動時，他告訴米爾斯：「這不會是皆大歡喜的結局。」約翰·杜爾透過電話表示：「我是想多說幾句，但我不想毀掉要給你們的驚喜。」因為他知道最後的致命一擊是什麼，這段話不僅嘲弄警探，也是嘲弄觀眾。

當然，沙摩賽預言的悲慘結局，正是約翰·杜爾所指的驚喜。雖然有很多文件提及沃克的劇本有幾種不同的版本，尤其是針對戲劇高潮的那些事件，但核心概念（七天內依據七宗罪發生七椿命案）一直都留在劇本當中。這個概念框架毫無轉圜餘地，任何導演接手都可能為此感到無力，不過在規模巨大的《異形3》之後，芬奇決定要縮小自己執導作品的規模，對他來說，《火線追緝令》劇本嚴謹的界線與較小的製作規模正好合適。

芬奇在1996年《視與聽》雜誌的採訪中說：「我以為我是在拍一個小小的類型電影。我努力讓片場不要聚集他媽的一百輛卡車，但每一次把攝影機拿出器材箱，拍片這件事就愈變愈複雜。」芬奇一絲不苟的作風讓他被貼上控制狂的標籤，但此作風也相當適合《火線追緝令》這個關於完美主義的寓言。表面上，這個寓言比較不在乎犯罪偵查類型偶爾會有合乎人性的馬虎之處，它比較重視要如何利用此類型來呈現受害者（有時甚至是意外殺人的犯人）追查真相的歷程。

在敘事觀點上，《火線追緝令》顯然是採取兩位警探的視角，兩人構成多組柏拉圖二元對立。不僅是老手與菜鳥（透過選角聰明地表現出來，由卓越性格演員費里曼搭配新生代帥氣偶像彼特），也是黑人與白人（這利用了費里曼過去在《溫馨接送情》與《刺激1995》演出知名角色所賦予他種族化的睿智形象）、單身漢與丈夫（在翠茜安排大家一起聚餐後，兩人才真的開始建立友誼）、理性與衝動（沙摩

賽肢體動作與談吐謹慎細膩，米爾斯咬字不清、常握緊雙拳），以及最重要的，務實主義與理想主義。

沙摩賽是個層次豐富的角色，他是帶領觀眾進入故事的入口，雖有原則卻避重就輕，雖有親和力卻又不知為何與人保持距離。費里曼投射出他一貫的睿智，但這種冷峻寡言的演出並非每一次都要人同情（或者不盡然是要說服別人）。沙摩賽提早退休，是因為對環境充滿無力感而想放棄，雖然他直指冷酷事實（他嘆道：「冷漠麻木也是一條出路。」），卻也不掩飾他厭世的態度。相反的，米爾斯相信「法網恢恢，疏而不漏」是永恆真理（經常掛在嘴邊），只是他的衝動魯莽偶爾會讓他忽視此信念，而他開玩笑說自己已想成為謝彼科那樣的人物，是因為他內心真的渴望英雄主義。儘管劇中沙摩賽勸米爾斯這種態度很無謂，但彼特仍演繹了（夾在收放自如的費里曼與內斂狂暴的史貝西之間）那股滿腔熱血、喜怒形於色的模樣，他一直都掌握了這個角色最重要的特質，也就是「正義感」。

《火線追緝令》的兩個警探作風相反，慢慢建立起友誼，也藉此建構不少有趣的歡喜冤家橋段。此劇情發展模式源自隱含種族符碼的夥伴／警察電影類型，如諾曼·傑威森的《惡夜追緝令》和李察·唐納的《致命武器》，然而跨種族團結並

10.

不是本片探討的議題。這對搭檔針鋒相對的觀點，最終是病態地因為約翰·杜爾的罪行和話語合而為一。約翰·杜爾以使人驚恐與引發聯想的方式，將沙摩賽的虛無主義（他主張人類無可救藥）與米爾斯衝動的理想主義融合在一起，同時還在美學層次上超越了這對搭檔。

沙摩賽稱《火線追緝令》的故事世界為「這地方」，後來翠茜也這麼稱呼它。這是徹底依照約翰·杜爾（與芬奇）需要的規格量身打造的地方，警探們想要在此打敗他必然徒勞無功。當沙摩賽吼出真相：「約翰·杜爾占了上風！」情勢是勸慰大過於吃驚。而費里曼講這句台詞的方式，給人的感覺就像許多金屬拼圖正無縫拼接起來。

《火線追緝令》最尖銳的觀點，是它背德又徹底表現作者論的核心法則：沙摩賽與米爾斯的雙人演出，展現的不是法治對罪犯的威脅，反而可能妨礙此片作者兼殺人凶手所稱的「完整表演」，也就是對

於觀眾而言，看完「完整表演」之後，我們是否滿意？《火線追緝令》將「完整表演」轉為敘事的同時，也自嘲地用「完整表演」作為此片本身的故事。

#

作者論是「強迫性重複」，而影評是一種心理剖繪形式。要討論這個概念，困難之處在於如何把新導演建構成值得進一步監視的對象。1995 年，陶賓在《視與聽》雜誌上寫了《火線追緝令》影評，聲稱這位導演有調查價值：「芬奇就像波特萊爾那般唯美主義者的反面。」陶賓和瑪絲琳一樣，認為《火線追緝令》的劇本故弄玄虛，且「和政治家金瑞契嫌棄紐約一樣右翼……城市都是會感染病毒的骯髒地方，罪惡散播的速度比肺結核更快」。然而講完這些欺負新導演的反動言論後，陶賓卻瞥見一個前途無量的年輕導演，他「對每場戲的韻律與節奏有驚人的控制力」。劇情起伏隱含著情色意味，陶賓認為《火線追緝令》就是「好萊塢一向令人愉悅與抒情的電影」。

考量《火線追緝令》充滿腐敗氛圍的場面調度，陶賓引用波特萊爾來分析相當有道理。這位詩人預見了二十世紀初葉的現代性，與其信奉「美化」的哲學，他寧可相信陰暗面本身有可能變得崇高。

11.

12. 這個分割畫面構圖是個不祥預
兆。米爾斯被放在與「淫慾」命
案凶手相同的位置，預見了他將
會被約翰·杜爾操控成為「憤
怒」命案凶手。

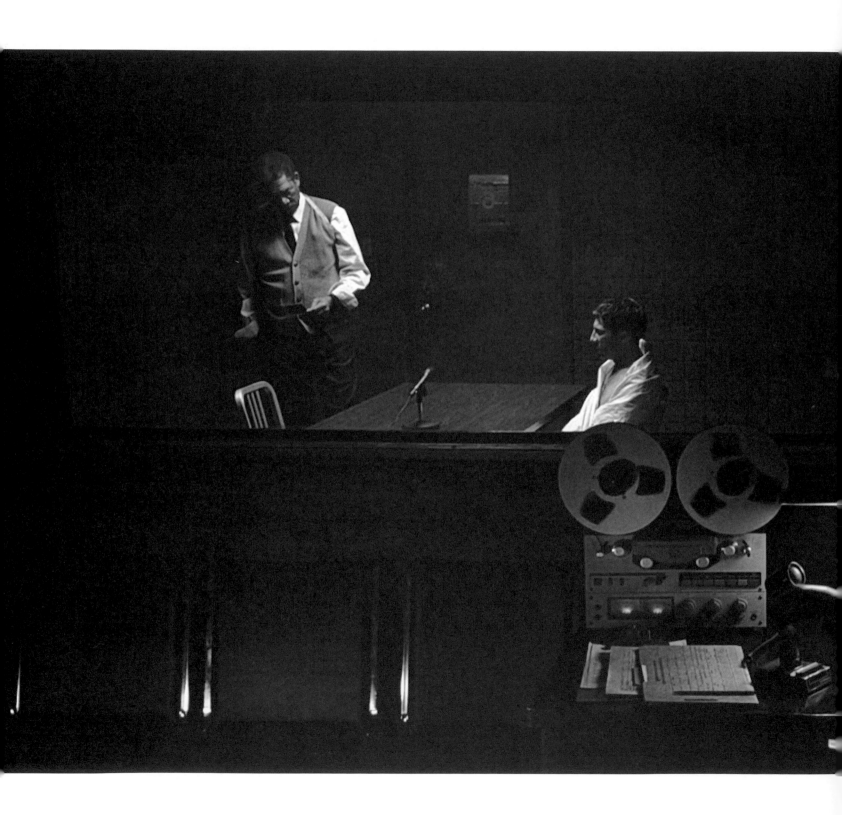

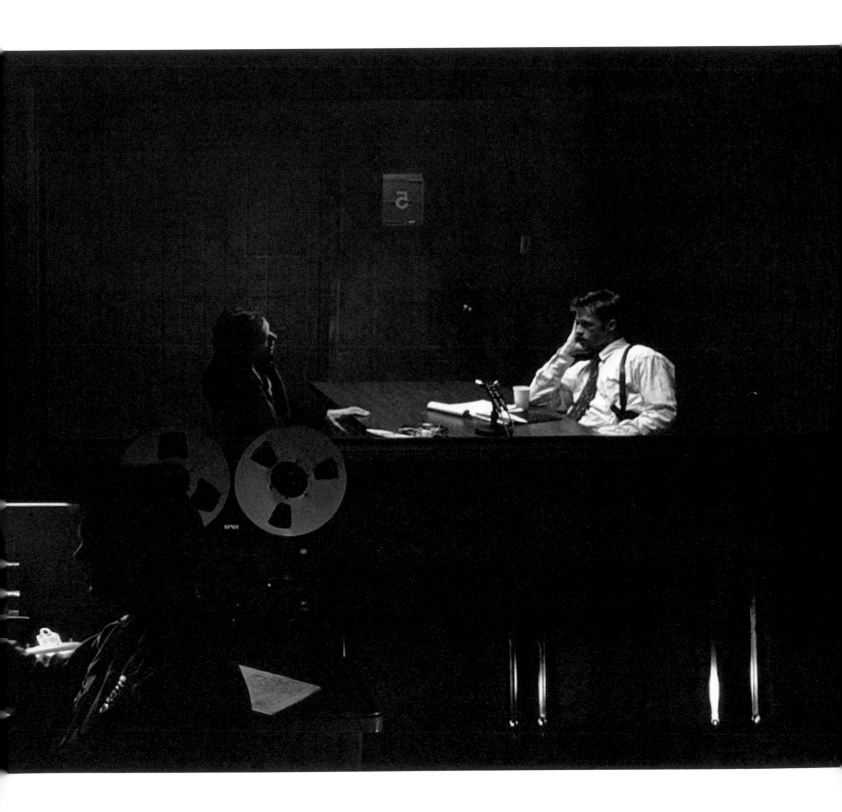

雖然波特萊爾1857年的作品《惡之華》並非此片劇本所引用的神聖文學作品之一，約翰・杜爾宣告犯罪的根本原因卻隱隱對其呼應。波特萊爾在作品中將撒旦視為無上的唯美主義者，就像米爾頓作品《失樂園》中的路西法一樣是個被貶斥的英雄。如果《火線追緝令》有美感，那是一種波特萊爾的美感，與此片同樣華麗而荒蕪的是尼可拉斯・羅吉的《威尼斯痴魂》，它的故事也是關於一個命運多舛的警探，以及一名連續殺人狂。該片透過跳接將這兩人縫合在一起，充滿「衰敗的魅力」，而這也是陶賓對於《火線追緝令》的詮釋。

陶賓對《火線追緝令》如何運用敘事觀點有敏銳的觀察，她寫到芬奇「控制觀眾視線」的各種方法，包含使用淺景深鏡頭，在朦朧流動的背景之前，將前景的面孔與物件巧妙地蝕刻在我們的意識之中，要我們看個仔細。這個視覺風格將塞滿前景的所有東西都轉化為催眠用的水晶球，芬奇以不凡的構圖天分替《火線追緝令》創造一種使人目眩神迷的狀態。他用突兀且意想不到的角度，以及刻意雕琢的遮掩，將辦公室與命案現場切分成一塊塊爭搶觀眾注意力的緊繃領域。

攝影指導戴流士・康吉設計的高反差打光，以最高明的黑色電影傳統風格，展現出風格化的寫實，而非藝術性的技巧。在各個地點，黑暗吞噬了角色們，他們拿著手電筒與探照燈，發射出游移的光線穿透了黑暗，這都是符合劇情的設計，而非刻意創造的打光風格。這雖然像史匹柏電影，但表現出來的不是驚奇，而是恐懼。沙摩賽說：「出地獄往光明之路，漫長且艱難。」是重複約翰・杜爾引用的《失樂園》詩句，這句話簡潔地總結了《火線追緝令》所玩的能見度遊戲。而電影畫面的顏色配置逐漸從墨黑、塵世常見的灰色，逐漸轉向炙熱濃烈、令人睜不開眼的明亮黃色調。在萬里無雲沙漠上空，警方直升機正在盤旋，機師看著這個場景說道：「我敢肯定，這裡不可能有人伏擊。」此地完全不像曼哈頓市郊，也不像紐約州任何地點。

「我要你仔細看，我要你仔細聽」，《火線追緝令》是一部邊講故事邊教我們如何觀看（以及之後如何重看）的電影。

約翰・杜爾逼迫其中一位受害者顧爾德自殘流血致死時，在他辦公桌上放了他妻子（茉莉・阿拉斯科飾）的照片當做見證，這張詭異並且變造過的黑白照片引起米爾斯的興趣，帶來更進一步的線索，這些都與「觀看」的概念有所關聯。照片中顧爾德太太被畫了紅圈的雙眼，其實是望向遇害律師辦公室裡的一幅現代主義繪畫，這幅畫還被凶手倒過來掛以嘲弄警察，畫中抽象的漩渦令人想起沙摩賽先前所說的「看看牆壁上，到處都是激情」。藏在

13.

畫後面的是一組指紋，唯有透過指紋鑑識專家提供的黑光燈才能看見。揭露出全貌之後，這些指印拼出一句直接引用自《大法師》的懇求：「幫幫我！」此線索實延續了開場字幕段落的指尖與作者身分的母題，畫面已呈現過剃刀一片片削掉指紋這種傳統身分辨識標的。後來，凶手稱自己很尊敬「執法人員」，那時他講出一句讓人回想起來毛骨悚然的台詞，也正是：「幫幫我！」

最後，沙摩賽與米爾斯（後者程度更為嚴重）確實依照凶手設定的方式「幫助」他犯案，而且毫無轉圜餘地，這是《火線追緝令》倒轉希臘悲劇而產生的沉痛反諷。希臘戲劇中的神仙搭救橋段會讓天神來拯救局面，但電影中這對警探搭檔愈深入辦案，反而愈幫忙約翰・杜爾完成他縝密的計畫。無庸置疑，警察辦案的細節確實讓芬奇相當著迷，他隨著生涯發展也在這方面有更精彩的創作，但在這部片，他把重點放在警探所面對的複雜謎團，而非他們的辦案能力上。故事設定在《美國愛國者法案》立法之前，警探搭檔透過違反規定的監控方法找到約翰・杜爾在市中心的藏匿處。但對凶手來說，這頂多只是「小小挫敗」，畢竟警探上門時，他可以正好出去買生活用品（這也罕見地呈現凶手有基本的日常人性需求）。

13. 米爾斯與沙摩賽在警局一起剃胸毛，兩人的友誼在這一刻來到最後的頂點，帶著溫柔、偽陽剛的親密氛圍。

14-15. 透過警方巡邏車內的鐵網拍攝米爾斯與約翰・杜爾。在警察與凶手各自的視角裡，芬奇呈現他們都同樣被困住，也讓視覺風格變得更強而有力。若非採取此表現手法，這就只是一場以兩人對話來說明劇情的戲。

14.

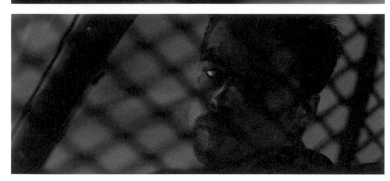

15.

倘若警察電影在本質上就依賴陳腔爛調，那麼《火線追緝令》中段的徒步追逐段落，乃是其中最陳舊的老套。約翰·杜爾在公寓走廊的另一頭對來找他的警探開槍，就像擊發起跑槍讓雙方開始賽跑。所幸芬奇的執導手法挽救了這段老套劇情，他運用敏捷的手持攝影機，其動作方式與本片其他段落使用的流暢推軌鏡頭和固定位置主鏡頭大相逕庭，也令人亢奮。米爾斯在走廊上追約翰·杜爾，跳出窗戶，再跳下逃生梯，這個段落給人的印象是一片混亂，但理查·法蘭西斯·布魯斯的剪輯仍然精準無瑕，他匹配影像動態與動作橋段的手法像是在勾勒空間線條，而非打亂空間感，同時也強調相對於恐慌而不敢動的路人來說，以剪影拍攝的凶手脫逃時竟像運動員一樣，靈活得令人訝異。

波特萊爾在讚頌愛倫·坡1840年短篇小說《人群中的男人》時寫道：「要巧妙運用語言，就像練習一種能打動人心的魔法。」該篇小說裡，無名敘事者在倫敦街道跟蹤一個平凡老者，只因他對老者是什麼人物與其行事動機好奇。《火線追緝令》的推理敘事並不像愛倫·坡的故事那樣探討存在議題，但芬奇在那場追逐戲中運用電影語言的方式（巧妙到接近魔法），喚起了同愛倫·坡那篇故事中不祥的現代主義潛文本——在蜿蜒、冷漠的城市地景中，一場徒勞無功的追逐。

這場追逐戲有許多運用高度與層次的手法，在一個編排精妙的段落裡，我們看到米爾斯滑下鋁製屋頂，穿進一扇又髒又破的窗戶，他的主觀鏡頭對準那扇窗（並對著觀眾），然後迅速剪接至反拍鏡頭，讓觀眾看到約翰·杜爾從一個陽台跳到地面上，他的大衣在他身後敞開，宛如超級英雄。在Cinephilia and Beyond網站的文章中，影評人蘭比指出，追逐戲尾聲有個鏡頭是米爾斯被伏擊後跪倒在雨中，約翰·杜爾持槍指著他的太陽穴，這個鏡頭呼應了《異形3》裡蕾普利與異形的近距離接觸，也預示稍後兩人的立場將會反轉，它讓充滿腎上腺素的瘋狂追逐戲精彩地融入本片整體上偏向靜態繪畫風格的影像系統當中。

突襲約翰·杜爾公寓的段落讓《火線追緝令》得以呈現動作電影的刺激觀影經驗，但這在全片葬儀列隊般的結構中只是曇花一現。警探組因為介入公寓而得以一瞥嫌犯的內心生活，他們發現一系列筆記本，寫滿了愛倫·坡風格的文句，叨絮著這座城市與市民的事情（對脆弱與醜陋的描述，就像出自《人群中的男人》），但這些觀察其實並沒有產生驚天動地的後果。警探的調查工作仍然被約翰·杜爾玩弄在股掌之間，畢竟這位凶手曾說自己的

計畫是要「讓罪人承受自己犯下的罪」，所以需要米爾斯當他「血腥的右手」。約翰·杜爾坦承自己殺了翠茜，這象徵了他的「嫉妒」，於是米爾斯殺了他並被警方逮捕。米爾斯在盛怒之下犯下無可挽回的罪，被轉變為「憤怒」的象徵，也讓本片的數字序列畫下句點。

實際來看，約翰·杜爾（與編劇沃客）的邏輯在此有多個層次的謬誤，如果《火線追緝令》中的殺人動機，是因為受害者藐視社會規範（愛慕虛榮、懶惰、貪吃等等），那麼翠茜是個沒有缺點的無辜金髮女郎，而且具有善良的性格特質，她遇害並沒有犯罪的因果關係，除非她不願意告訴丈夫自己懷孕也算違反了道德規範（沙摩賽建議翠茜，如果有必要，可以私下進行人工流產。在幾乎不涉及政治的本片中，這展現了對女性生育選擇權的支持。但這段話在劇中也呼應了沙摩賽自己多年前的決定，他對伴侶施加壓力，讓對方墮胎）。

不過，炫技表演本身就是一個論點，也是《火線追緝令》最後要全力表現的重點，所以此片精彩有效率地呈現出一個滿滿的珍品櫃，凶手的律師（李察·席夫飾）是眾多稀奇物件之一，他穿著昂貴但不合身的西裝，外型模仿美國漫畫家查爾斯·亞當斯；還有約翰·杜爾去警局自首時，露出滴血的指尖證明兩件事，一是他以這種自殘方式逃避警方追緝，二是彰顯他「雙手染著鮮血」的樣子，具有現實與隱喻上的雙關意義；而最後送達的那個命運包裹，總結了約翰·杜爾努力執行的犯罪計畫，並證實沙摩賽最深的恐懼（同時也終於憾動了他麻木無感的態度），此時，《火線追緝令》展露出導演的控制力所能達到的巔峰狀態。

假定凶手約翰·杜爾是個手頭寬裕、財務自由（或有人資助）的「藝術家」（一個愛炫耀、神祕又民粹的符號學家），如果把這個概念延伸出去，這位「藝術家」為了成就一個預先決定結果的故事，在一系列地點與一群（有活也有死的）表演者周旋，我們可以輕易地為他貼上電影導演的標籤。他的勝利就是成功指導一場表演，並能夠操控著台上兩個男主角。

約翰·杜爾準確猜到米爾斯將會喜歡「在沒有窗戶的房間裡與他獨處的時

光」，米爾斯忠於自己衝動直率的性格，也實現了約翰·杜爾結合生命昇華與求死的願望，他近距離連開多槍，殺掉了這位導演／作者，使其到冥界加入那些被殺害的「合作表演者」行列。沙摩賽則表現謹慎，不敢輕忽聰穎的約翰·杜爾，而他對約翰·杜爾的犯罪動機也很好奇，於是他開始揣摩約翰·杜爾的心態並追蹤其一舉一動（他或許是約翰·杜爾的鏡像，不過是值得尊敬的那一面）。到了最後，沙摩賽在職責上必須打開那個箱子，裡面裝的不是這世界的邪惡，而是從純真無邪的化身上割下來的紀念物。那是個讓沙摩賽轉變的反潘朵拉盒子。

如果要討論芬奇與女性貶抑（及其行為）之間持續不斷、愈發複雜難解的關係，起點必定是《火線追緝令》的結局，以及此片運用翠茜那些無情的方式。沙摩賽（以及觀眾）對米爾斯的第一印象是「思路不清的傻瓜」，是翠茜讓米爾斯有了人性與居家的一面；而她對沙摩賽（她親切地叫他的名字「威廉」）抱怨自己基本上不太快樂，以及在毫無計畫的情況下祕密懷孕了（這讓她後來的死亡更具衝擊力）；她接著在敘事中消失了很久，最後再出現的時刻，觀眾雖然沒看到她，但她在約翰·杜爾的軍火庫中，仍是讓人無法忘懷、極精巧的一個。

驚悚片通常對女性角色不感興趣，讓她們坐冷板凳而較少讓觀眾看到，沃客正是利用這一點，進而設計出劇本中一個最狡猾的敘事手法。約翰·杜爾在警局出現之後，我們會假設電影中那些最重要的問題，例如這名凶手做了什麼、對象是誰、為什麼，以及因電影主要呈現的都是命案發生後的種種發現，現在是否會即時爆發暴力劇情等等，都只透過男性角色來推導出答案（謝彼科得去辦案，而他老婆則留在家裡）。事實上，就這個逆轉情節來看，《火線追緝令》並沒有欺瞞觀眾，它四處埋下指向翠茜的小小線索，好讓我們不會起疑心（米爾斯走進警局時，有人告訴他：「你老婆打電話來找你，拜託你去裝一部電話答錄機。」）。全片的成敗關鍵竟是這場把女星當成獻祭羔羊的奇觀，這個手法已經遠超過一般電影的剝削作法。

只不過，那場奇觀並沒有被呈現。年輕氣盛的芬奇想要執導一個以箱中人頭當結局的劇本，卻受到限制，無法真的呈現這個畫面。翠茜在《火線追緝令》的最後一個畫面，是一幀幾乎以潛意識剪輯手法插入的影格，它代表了本片唯一真正主觀、幻想的敘事觀點——攝影機拍著米爾斯正痛苦掙扎是否要為她復仇，此時銀幕閃過她的臉孔，這無疑是來自他的觀點。

《火線追緝令》特別版DVD中有以下說明，在某一版劇本中，約翰·杜爾正在仿效克里斯·波登懇求被槍殺的那一刻，沙摩賽搶先拋下一句阿諾·史瓦辛格風格的硬漢台詞（他說：「我已經退休了。」），然後介入並代替米爾斯把凶手擊斃，完成自己無私的英雄行徑。但芬奇拒絕接受這個改寫。他本來計畫讓約翰·杜爾倒在血泊裡，然後剪接到黑畫面，表示故事到此告終。這個手法狡猾地倒轉了此片先前建立的犯案模式，只有約翰·杜爾與翠茜這兩樁命案不是在受害者遇害後才被發現。

然而，芬奇無法說服新線影業採取如此突兀的結局，給《火線追緝令》的尾聲留下好壞參半的結果。最後，沙摩賽恢復了鎮定，他向同事們保證自己會「留下來」，放棄退休並繼續當警察受折磨——《人群中的男人》繼續停留。命運對待這個角色算是公平，費里曼也把厭世態度表現得相當優雅，但他在結局講的旁白（把海明威加進此片的文學課程表之中）顯得畫蛇添足。沙摩賽先引用海明威：「這是個美好的世界，值得我們為其奮戰，」然後再補充：「但我只同意後半句。」這句離題的台詞就像大鐵鎚撞擊一樣刺耳。

《火線追緝令》裡的世界顯然並不「美好」，芬奇主要的成就即在連貫一致且栩栩如生地提醒我們這個事實。然而世界有任何「值得為其奮戰」之事物的概念，頂多只是一種空泛的感傷。派特洛雖然擅長詮釋翠茜的善良，但那個角色大抵是個裝飾用的花瓶。因為《火線追緝令》精彩的設計如要奏效，角色們絕不能踰越他們被賦予的功能，翠茜不能多做什麼，約翰·杜爾也是，他最終僅是代替導演說出「完成這部傑作有多自豪」。約翰·杜爾正是這個嶄露頭角電影作者邪惡、理想化的代理人。

為了要評斷誰才是「對的」，米爾斯

16.

17.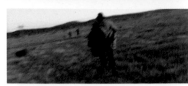

18.

19.

20.

21.

22.

23.

16-23. 在米爾斯與約翰・杜爾對峙時，突然插入的翠茜臉孔鏡頭有種潛意識的感覺，它以絕望但極巧妙的方式代替了箱中放著她人頭的鏡頭。雖然芬奇拒絕呈現這個鏡頭，但有些觀眾離開電影院後發誓自己有看到。

與約翰・杜爾在警車裡進行一場蘇格拉底式的辯論，這是《火線追緝令》中台詞最精彩的一場戲（米爾斯：「人如果瘋了，比如說你顯然就瘋了，你如何知道自己瘋了？」），對白算是說出一些重點，但並不怎麼重要，因為我們所看到的景象，讓我們所聽到的台詞變得沒有實質意義。芬奇決定透過分隔前後座的鐵網來拍攝這兩個人，兩人鏡頭的構圖顯現他們都被困在各自觀點裡。史貝西以中性、假作正經的表演（緩慢低沉的雄辯）刺激了彼特，同時也以這怪異的方式麻痺觀眾的情緒反應。約翰・杜爾就像這部片子的基調一般冷酷、堅定不移，畢竟這部電影就是依照他的形象來製作。

米爾斯認為約翰・杜爾的形象是偽裝成一個假先知，他說：「你不是救世主。」這犀利的回應令人信服，又或許可視為一記尖銳的自我批判，米爾斯代表觀眾指出那些青年時期過度追求風格表現的

膚淺名作根本狗屁不通，並且接著砲轟：「你只是本週新片……頂多是一件他媽的紀念Ｔ恤！」彷彿即刻寫出了一篇紐約時報影評。但最後，他並沒有得意勝出。

就本片隱含的數字遊戲脈絡來看，《火線追緝令》毋庸置疑是談七宗罪，但全片加總起來究竟成就了什麼就沒那麼確定了。其中之一是為芬奇未來的作品設定了觀眾對風格與作品調性的期待，後來他的電影則以不同的方式實現或駁斥了這些期待。《索命黃道帶》既實現又駁斥觀眾期待，該片讓觀眾沉浸在本體論的不確定性中，相反的，《火線追緝令》的敘事運作則在精神分析層面上完全縫合了主體與觀眾位置。《火線追緝令》是電影珍奇屋，它栩栩如生，策展手法完美無瑕，但是《索命黃道帶》的策展目錄甚至更為精準，它就維持著如真實世界一樣的開放性與恐怖。■

A. 《驚魂記》，希區考克，1960

希區考克這部影史著名驚悚片的創新之處，就是讓觀眾涉入偷窺與暴力行為中。這項創新即刻讓連續殺人案題材在電影圈普及化並且變成武器。

B. 《沉默的羔羊》，強納森・德米，1991

安東尼・霍普金斯飾演的博學精神科醫師漢尼拔・萊克特，預示了凱文・史貝西飾演約翰・杜爾展現的謙和威脅性。兩人都將連續殺人魔詮釋為學識淵博的大師。

C. 金寶湯罐頭，安迪・沃荷，1962

約翰・杜爾公寓裡堆著湯罐頭，這是向安迪・沃荷著名的金寶湯主題普普藝術作品致敬。

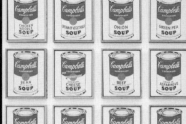

F. 《射擊》，克里斯・波登，1971

在克里斯・波登這件驚世駭俗的表演藝術作品中，藝術家在畫廊環境中充當射擊靶。而《火線追緝令》結局裡，約翰・杜爾施展詭計的結果就如同對這位藝術家致敬。

G. 波特萊爾，1821-1867

影評人陶賓認為，芬奇的電影在精神上繼承了法國詩人波特萊爾。這位寫出《惡之華》的詩人主張美的階層應該內捲，衰敗本身也可以有美感。

H. 《人群中的男人》，愛倫・坡，1840；哈利・克拉克繪，1923

愛倫・坡的短篇小說描述某人在擁擠的城市街道跟蹤另一個人，對《火線追緝令》中段那場瘋狂的追逐戲來說是文學先例。

D. 珍奇屋

這些中世紀用來收藏稀奇物品的櫃子，通常見證了收藏家的特殊癖好。約翰·杜爾公寓中那一排排戰利品也展現了類似的收藏情節。

E. 《凶手 M》，佛列茲·朗，1931

這部片講述一個專找兒童下手的殺人狂如何在城市肆虐，有人認為該片在風格與精神上是《火線追緝令》的先聲。

I. 《美國殺人魔》小說，布列特·伊斯頓·艾利斯，1991

在布列特·伊斯頓·艾利斯極具爭議性的暢銷書中，冷酷解剖了雷根主政的80年代。故事講述一個華爾街權力掮客的另一個身分，是名揮舞電鋸的殺人狂。

J. 《生者對死者無動於衷》，達米恩·赫斯特，1991

1991年，赫斯特展出被甲醛保存的虎鯊標本，此作被譽為關於死亡主題的前衛藝術品。

編劇：安德魯·凱文·沃克
攝影指導：戴流士·康吉
剪輯指導：理查·法蘭西斯·布魯斯
預算：三三〇〇萬美元
票房：三億二七三〇萬美元
片長：一二七分

1.2

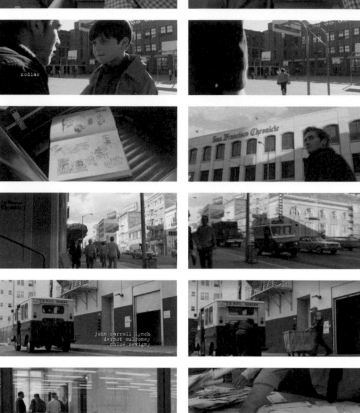

TITLE SEQUENCE
EMMA KING-LEWIS

《索命黃道帶》片頭字幕段落狡黠地介紹並交叉剪接兩名主角。觀眾很快就明白羅伯特‧葛雷史密斯喜愛密碼與塗鴉，而凶手雖沒現身，卻化身為一個信封，正被寄往《舊金山紀事報》辦公室。

1.2
ZODIAC
索命黃道帶

　　美國現代主義作曲家查爾斯‧艾伍士認為他1906年的作品《未解答的問題》是透過音樂對話來進行形而上的辯論，這首曲子以弦樂器合奏開場，但反覆被突然爆發的小號獨奏擾亂，小號的音符焦慮地在如夢似幻的旋律當中探尋。在此作1946年首次公演的節目單中，艾伍士寫道：「小號的入侵表現了『永恆的存在問題』。而隨後木管樂器（在這三方結構中的第三種樂器）激烈迴響，是企圖回答卻徒勞無功的具體展現。」

　　就作曲技巧來看，艾伍士的拼貼是想像出一場調性音樂與無調性音樂的直接撞擊；但就該曲抱持的觀點來看，《未解答的問題》聽起來蕩氣迴腸，充滿謙遜。弦樂、號角與木管樂器代表三種樂器觀點，但木管樂器幾乎沒有和聲；小號奏畢後的寂靜，乃全曲最響亮的時刻。這等同於在聲音上硬生生剪接到黑畫面，是藝術家以大動作表現他想說的訊息：經過最終分析，到頭來，他其實什麼都不知道。

　　同樣一把寂寞的小號也來到了《索命黃道帶》，在電影音軌中伴隨著舊金山警局警探大衛‧托奇（馬克‧魯法洛飾）抵

達舊金山普利西迪歐高地的命案現場，此處有個計程車司機被乘客槍殺，而目擊者確信該乘客就是「黃道帶殺手」。大衛‧夏爾在配樂中以神來之筆穿插了艾伍士那首作品。幽幽的銅管曲調下，魯法洛飾演一個衣著邋遢的警探，他下了車，走進無邊黑夜。在《電影視野》雜誌裡，瓊斯寫道：「這一刻表現出某種神祕與出乎意料的事情⋯⋯彷彿托奇已經有預感，接下來幾年都會耗在追查這件瞬間發生的命案上。只不過半小時前發生的案子，在時間上卻已像宇宙誕生一樣遙遠。」

瓊斯對《索命黃道帶》的分析呼應了艾伍士提及的「宇宙戲劇[3]」；如果芬奇的第六部劇情片符合這個形而上的定義，那是因為在宏觀與微觀的層次上，本片都有宇宙戲劇的元素。《索命黃道帶》改編自真實事件，講述二十世紀美國最神祕連續殺人狂的追緝歷程，它的敘事勤勞地在個人與全知觀點間切換，不僅極力專注於警方鑑識辦案的細節，甚至精細到顯微鏡的層次，而追查過程橫跨1969到1991年，是近四分之一世紀的時間，其對於時尚、科技、政治與大眾文化的大幅度演變也掌握得很到位。

《索命黃道帶》的時間軸焦躁地以分鐘為單位來註記，有些小故事之間的時間差只有幾小時。在片中，爬梳歷史指的是地毯式搜索，納森‧李在《村聲》發表《索命黃道帶》影評，他認為這部片是「實證主義的狂歡派對」，並且嘲諷地引述友人的評論：觀看本片「就像被關在檔案櫃三個小時」。聽起來像抱怨，但李認為這名友人的說法其實是對該片的讚美。

#

《索命黃道帶》是在2007年3月上映，隨後於坎城影展非競賽片項目對國際影壇亮相，芬奇拍片嚴謹的名聲此時已經眾所皆知，《索命黃道帶》代表他企圖運用那些技巧打造出真實感，即使《致命遊戲》與《顫慄空間》都已經是他精心設計的驚悚片佳作，但它們都沒有所謂的歷史感。

《索命黃道帶》的題材必須在藝術技巧與真實性之間取得平衡。「沒有飛車追逐，」這意謂了派拉蒙影業七千萬美元的

投資是經過計算的賭注，芬奇告訴《娛樂週刊》：「片中的角色講很多對白⋯⋯而故事是關於一個漫畫家與一個永遠逍遙法外的殺人犯。所以，沒錯，電影公司相當緊張。」

編劇詹姆斯‧范德比爾特也不是以寫實風格聞名，他之前寫過標準的類型電影，例如為巨石強森量身打造的《浴血叢林》。寫《索命黃道帶》劇本對他來說絕對是更上一層樓的技藝，他高明地改編並結合了兩本葛雷史密斯寫的紀實作品。

葛雷史密斯原本是《舊金山紀事報》漫畫家，他持續追查黃道帶殺手的身分數十年，甚至超過此案的法律追溯期。葛雷史密斯所寫的《索命黃道帶》於1986年出版（麥可‧曼恩改編自小說《紅龍》的《1987大懸案》於同年上映），他對黃道帶連續殺人案有徹底研究，受害者共有五人，分別於1968年12月到1969年之間在貝尼西亞、納帕谷、瓦列霍與舊金山遇害，黃道帶殺手還寄了一些證明自己涉案的密碼給舊金山灣區媒體，更讓他惡名昭彰。這些密碼訊息有些是自吹自擂的犯罪自白，用詞古怪且拼寫沒有邏輯，另一些則宣稱要大開殺戒，但並未實現。除此之外，這些命案還有些令人毛骨悚然的共通點（如使用特定口徑的手槍、案發地點都接近水源），讓人推測凶手是難以追蹤卻有暴露傾向的社會病態者。即便在1970初期已經沒有新命案發生，這些信件仍持續出現，而儘管黃道帶殺手在官方紀錄中殺死五人（另有兩人重傷但倖存），但在他在信中聲稱自己殺死了三十七人。

1965年，楚門‧卡波提出版了以命案故事為題材的《冷血》，這位散文家在報導命案中創造了詩意，這本書也帶起真實犯罪小說的出版和閱讀風潮；相反的，葛雷史密斯是個堅持不懈、苦幹實幹的作者，他仔細記錄這些命案，幾乎不帶一絲誇大的戲劇性。但在此書客觀性的精緻表面之下，漸可看出一種智識與道德上的困境，也就是進退不得的作者不願意或不能大膽做出結論，所以只能留在原地。

葛雷史密斯明確指出，自己作為業餘偵探，與加州與地方警察辦案有許多差異，但他也強調雙方有個絕望的共通點，他寫道：「如果整個黃道帶謎團故事有個關鍵字，那就是偏執狂⋯⋯在超過兩

1-3. 相較於《舊金山紀事報》記者保羅‧艾弗利與舊金山警局警探托奇，業餘密碼破譯者葛雷史密斯比較接近與黃道帶殺手玩遊戲的心態。雖然《索命黃道帶》把這三人都當成主角，但傑克‧葛倫霍飾演的小葛逐漸成為焦點與觀眾代理人。

<hr>

3. 艾伍士對其作品《未解答的問題》的模型化稱呼。

1.

2.

3.

千五百名嫌犯曾遭調查的同時，一陣陣神祕、悲愴與失去摯愛的痛苦情緒衝擊了許多人。」

　　相較於幽閉恐懼、貓捉老鼠的《顫慄空間》，《索命黃道帶》的規模在籌拍上就相當具有挑戰性，要重現歷史年代、實地拍攝、演出真實人物。這個案子涉及的廣度遠超過芬奇先前的任何作品，其中包含巨量的研究工作。在前製階段，芬奇加入編劇范德比爾特和製片費雪的工作，再訪許多當年與本案有關的人士，包括倖存者、證人與調查人員等。在《索命黃道帶》製作筆記中，芬奇寫道：「我們就算做了自己的訪問，也會遇到兩種人，一種證實了某些面向，另一種否定了那些面向。此外，過了那麼久，記憶會受到影響，不同的講述方式也會改變認知。」《索命黃道帶》以井井有條、宛如親臨現場的戲劇手法呈現此案調查歷程，這也反映了此片自身的創作條件。芬奇觀察到，即便在最嚴謹的研究中也存在各種相互牴觸之處，這反映了葛雷史密斯針對偏執狂的絕望本質提出的謹慎論點。

4.

5.

6.

7.

4-7. 《索命黃道帶》有多個呈現書面與照片證據的特寫鏡頭，都是本片命案鑑識美學的重要成分，也是量測調查進度與身分辨識的計量單位；指紋的螺紋、老照片裡的瑕疵或筆跡的古怪之處，都可能導向犯罪心理學。

《索命黃道帶》的製作過程，也帶著比平常更高的藝術自覺。2005年，范德比爾特說：「芬奇想要拍一部可以終結連續殺人狂類型的電影。」間接指涉的毋庸置疑就是《火線追緝令》留下的傳統，他補充道：「找個只專注在這些獵奇細節上的導演對我們來說很危險……如果真有什麼改變的話，芬奇已經放下了那個部分。」這是個合理的論點，《索命黃道帶》儘管有些血腥場景，但其美學手法完全與《火線追緝令》不同，它拋棄了新波特萊爾風格的技巧，轉向平淡、單色調的寫實風格。

如果說《火線追緝令》是珍奇屋，那麼《索命黃道帶》正如李所稱是個檔案櫃；如果說《火線追緝令》的招牌影像（雖然只在潛意識層面帶過）是箱子裡被切下的人頭，那麼《索命黃道帶》的概念象徵就是「不見血」，簡單一張紙就可以為這部書信體的鉅作拉開序幕。在開場字幕段落的尾聲，攝影師薩維德斯把攝影機丟進郵件推車，拍攝它載著第一封密碼公開信穿過《舊金山紀事報》新聞編輯室，來到毫無防備的編輯群面前。此鏡頭大膽諧仿了主觀鏡頭，在短時間內把這封信件擬人化，賦予它觀點以及一種邪惡意圖。芬奇似乎是要強調這個鏡頭的重要性，所以在上自己的導演姓名字幕時還用了它當背景。

信封來到報社的鏡頭是個精彩的低科技特效，暗示信使與信息合而為一；它指出黃道帶殺手是個千面人，既是來無影去無蹤的幻象，也是個真實存在的嫌疑犯，因此更具威脅性。然而，電影還呈現了一個關鍵反諷：雖然黃道帶殺手亟欲成為傳奇，但事實上，正是因為包含媒體與警方等許多單位無法好好合作以辨認出寫信者，才讓這個邪惡、來去如風的人物在大眾的想像中搶占了一席之地。

透過這個觀點，《索命黃道帶》可被稱為是後設恐怖電影，它利用一系列令人恐懼的真實事件，來引發一些比較朦朧、更與存在本質相關的焦慮感。2005年，芬奇告訴葛雷史密斯：「我對於讓人背脊發涼比較感興趣，我熱衷於那些難以言喻的事物。」換句話說，沒有比「未解答的問題」更可怕的事情了。《火線追緝令》的主角是一個有想法的連續殺人魔，芬奇的

恐怖唯美主義影像風格，即便沒有證明他的想法無罪，也認可了他的想法。不過到了《索命黃道帶》，這已被設定為要探討連續殺人狂概念的電影，這個概念已經從某人的憤怒心智轉移到宇宙存在的廣度。此片明白大眾對於《火線追緝令》裡那類有魅力的殺人狂很感興趣，但芬奇在其拍出成名作和其他大作這十年內，他的藝術目標已經改變，從讓恐怖謎團在影史永垂千古，轉為先挖掘出塵封的恐怖謎團，再對其仔細檢視。

原初場景也是犯罪現場，《索命黃道帶》的序場重建了犯罪紀錄中黃道帶殺手在瓦列霍的首起攻擊事件，它以令人屏息的方式，證明芬奇有探討社會議題的意圖，以及具備多層次的導演技巧。《索命黃道帶》除了是這位導演第一部真實事件改編的作品，也是他第一部時代劇，並是第一次採取全數位格式拍片（在後製時有各種調整畫面的可能性）。歷史、真實與科技這三條脈絡，打從此片第一個鏡頭開始就以艾伍士風格的型態相互對抗，並且交纏。

或更正確地說，從第一個鏡頭之前就開始了：派拉蒙公司標誌的老舊畫面，其實是以數位方式創造出古早35釐米底片的質感。當然，二十一世紀很多電影都採取類似的技法來對不同時期的電影製作方式致敬（就在《索命黃道帶》上映前一個月，昆汀·塔倫提諾與羅勃·羅里葛茲合作推出了《刑房》，是一部費盡力氣向剝削電影致敬的復古作品），但《索命黃道帶》如戀物癖般玩弄形式，讓觀眾獲得更多樂趣。薩維德斯在全片中忠實重現70年代中葉電影那種了無生氣、低彩度畫面色調，其參考影片似乎是高登·威利斯為艾倫·帕庫拉執導的《大陰謀》拍攝的深色調電影畫面。

在質感上的模仿，不僅產生一種專屬電影媒介的有趣潛文本（使用最先進的高解析度Viper Filmstream攝影機，卻是為了重現賽璐珞的畫面顆粒），還創造出更引人深思的意圖。《索命黃道帶》偏黃的色調讓其故事直接被放進歷史、電影史與過往符號學中，字幕顯示「1969年7月4日」讓我們定位出真實時間，也定位了隱喻的空間：所謂的1960年代在越戰規模升級後畫下句點；馬丁·路德·金恩、麥

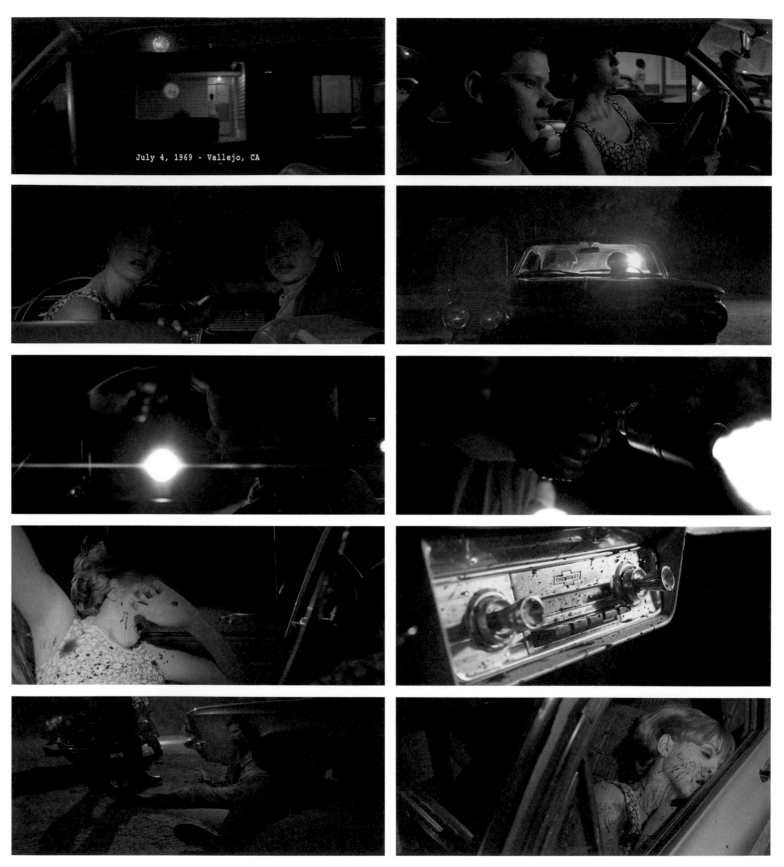

July 4, 1969 - Vallejo, CA

8.

9.

爾坎·X與羅伯特·甘迺迪等進步派代表人物被刺殺；1968年，民主黨全國代表大會、肯特州立大學與阿爾塔蒙特自由演唱會都發生帶有政治色彩的騷亂事件；更切題的還有血腥恐怖的曼森殺人案。《索命黃道帶》的開場畫面穿越正在爆炸中的美國國慶日煙火，呈現出愛國主義的萌發，而該片也將自身投射到此高度象徵性的敘事框架裡，包含了烏托邦夢想的破滅，與1970年代將出現的惡劣氛圍。

開頭還有張字卡，寫著「改編自真實事件」，向觀眾保證故事屬實的同時，也表明這是個影痴的開局，向過往的刑房電影致敬（那些電影經常宣傳其故事改編自頭條新聞。當代影史中首先使用這個策略的是《驚魂記》，後來也導致《左邊最後那棟房子》與《德州電鋸殺人狂》採取類似的行銷手法）。芬奇展現出他對於70年代初期恐怖片視覺語言和道德意涵的精闢見解，這類故事裡，性與死總是連結在一起，背景經常是青少年世界，它們其實隱含更大的文化焦慮。在《索命黃道帶》序場，一對年輕男女在國慶日約會，開車進入了黑暗，畫面看起來就像美國插畫家諾曼·洛克威爾的作品一樣清新健康。但其實這個場景並不天真無邪：她是有夫之婦，而他神經兮兮，懷疑有不明人士跟蹤他們來到這個情侶親熱的僻靜之地，於是更加緊張。

#

達琳·費琳（席亞拉·休斯飾）與麥可·莫高（李·諾里斯飾）是黃道帶殺手犯罪紀錄中第一對受害者，倖存的莫高從此成為歷史註腳。芬奇拍攝他們慘受折磨過程之時，把他倆放大成一則寓言，但並非像邦妮和克萊德那樣的悲劇罪犯（在亞瑟·潘1967年的經典電影《我倆沒有明天》裡，該對鴛鴦大盜死在彈雨中）。《索命黃道帶》序場的慢動作屠殺段落確實讓人想起那部片，不過這對受害者僅是遭到池魚之殃，在「愛之夏」嬉皮運動後，某種新物事正隱隱浮現。

為了搭配頻繁閃光、剪輯節奏如打擊樂的歹徒襲擊畫面，芬奇使用了唐納文的愛與和平國歌《搖弦琴樂手》，這對位配樂簡直神來之筆。在彭尼貝克1967年執導的巴布·狄倫紀錄片《別回頭》中，唐納文是綠葉角色之一，他被刻畫成一個虛偽的人，妄想爭奪狄倫在民謠搖滾界的王位。不過，《搖弦琴樂手》並非趕流行的

8. 《索命黃道帶》的開場段落將文化、電影與精神層面的歷史都壓縮進一段蒙太奇裡，在唐納文演唱的愛與和平歌曲《搖弦琴樂手》下，受害者遭到電影《我倆沒有明天》風格的槍林彈雨洗禮（《我倆沒有明天》的這個橋段則是受業餘攝影師澤普魯德意外拍下甘迺迪總統遇刺的畫面啟發）。子彈發射與美國國慶日煙火交替轟鳴，在「愛之夏」後，某種新物事開始往舊金山潛行。

9. 布萊恩·考克斯飾演律師梅爾文·貝利，這個角色是《索命黃道帶》與通俗文化交雜的一部分，片中某個警察認出他曾經在《星艦迷航記》影集中客串過。

10. 身穿黑衣的黃道帶殺手潛伏在大
白天的貝利耶薩湖周邊，這個令
人極為不安的景象，成為芬奇這
部電影中最像夢魘的影像。該場
與死亡的約會，是根據受害者之
一在事發後提供的不可思議細節
來重建。

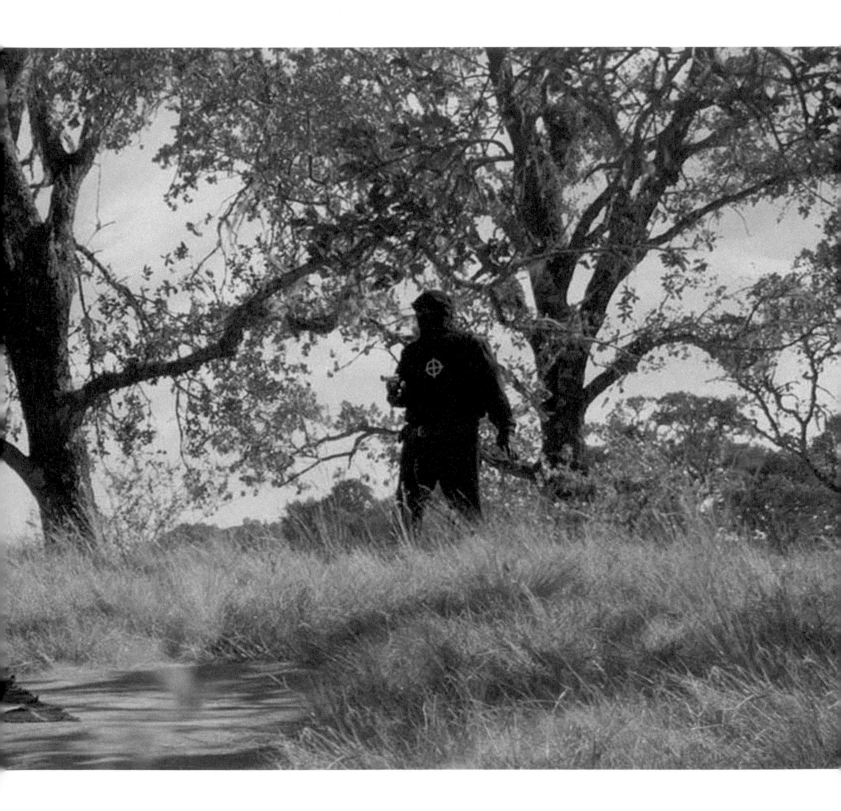

仿製品，唐納文講述自己在幻象中遇到一位唱著「愛之歌」的歌手，而在歡愉旋律與歌詞之下，令人毛骨悚然的殘響與鬼魅般的迴音效果象徵歌曲裡潛藏著會吞噬人的黑暗。克利爾在研究披頭四的專書《人造天堂》中寫道：「這首歌或許是受到印度大師瑪哈禮希啟發，但這張唱片中長駐的鬼魂也可能是曼森……唐納文編寫的這首曲子與其說是頌讚精神覺醒，不如說是壞消息的先兆。」

在唐納文那具有神祕力量的寓言故事中，確實可讓人聯想到曼森對於愛與和平精神的狂亂顛覆。另一個引人聯想到的邪教領袖是吉姆・瓊斯，1970 年代初期，他的「人民聖殿」總部就設在舊金山，那時也是黃道帶殺手作案的高峰期，然後此邪教才移轉到蓋亞那並發生致命的悲劇。舊金山是美國電影中最具偏執狂特質的地點，不知道是因為電影工作者在聖塔安娜風[4]中控制了什麼超自然力量，還是因為這座城市本身與市民在潛意識中受到希區考克的《迷魂記》影響。無論如何，灣區在不成比例的經典驚悚片中都成了要角，從《天字號聯邦調查員》、《對話》、《第六感追緝令》到芬奇執導的《致命遊戲》，這些電影峰迴路轉的劇情感覺上與舊金山漫無章法的地景若何符節（蓋・馬汀在 2017 年的精彩實驗電影《拼貼迷魂記》中就探討了這個現象，還穿插了幾十部在該市拍攝的電影片段）。

瓊・蒂蒂安在《浪蕩到伯利恆》一書中，如此描述 1960 年代末期加州的吸引力：「對那些遠離寒冷、過往與舊生活的流浪者來說，這裡是最後一站，」她以作家眼光評估南加州人的志向：「他們努力尋覓新的生活風格，但唯透過以下來源，他們才知道如何找尋：電影與報紙。」這句話也可以拿來總結《索命黃道帶》構築的世界，確實都來自「電影與報紙」，但芬奇自己對於西岸氛圍的體驗，其實沒那麼文藝或崇高。在訪談中，芬奇說明因為黃道帶命案距離他童年在馬林郡的家很近，所以他對此故事投入了個人情感，且遠比《火線追緝令》更多。「如果你在灣區長大，童年時就會暗暗知道要對黃道帶殺手產生恐懼。」他說：「萬一那個殺手在我們社區出現怎麼辦？」

芬奇的成長記憶是主觀經驗，但《索

11.

12.

13.

11-13. 《索命黃道帶》數度描繪令人恐懼的犯罪模式，例如「車內受害者」這個母題，就包含了貝利耶薩湖度週末的遊客、一個年輕媽媽在公路邊搭上假裝好心的陌生人便車（所幸她平安活下來，得以講出這段故事），還有普利西迪歐高地遇害的計程車司機。

14. 在舊金山警局的《緊急追捕令》特映會，確立了托奇與銀幕上另一個自我之間的連結，後者要追捕歹徒並不困難。

4. 南加州的季節性焚風。

命黃道帶》中那些指涉社會公眾事件的畫面之所以有效果，是因為它們喚起了觀眾集體的觀影經驗。泛美金字塔摩天大樓興建過程的縮時鏡頭是以數位特效製作，這個畫面不僅是在一段前敘中用來表現時間流逝，同時也讓人想起菲力普·考夫曼在1978年重拍版《變形邪魔》中呈現這棟大樓被迷霧繚繞的短暫畫面。如同獵殺者在空中俯瞰蜿蜒街道車流的畫面，令人想起《迷魂記》的偷窺狂主題。警探托奇的出場被放在故事接近中心的位置，直接讓本片與同樣在舊金山拍攝的《警網鐵金剛》和《緊急追捕令》進行對話。這兩部電影的英文片名都源自其主角的名字，而這兩個愛惹麻煩的主角都是以媒體寵兒托奇作為藍本。

《警網鐵金剛》上映時，托奇還沒被派去偵辦黃道帶命案，片中主角布列特

14.

（史提夫·麥昆飾）混合了陰鬱的警探精神與60年代末期的感性，引人入勝；除了驚險刺激的飛車追逐，本片戲劇張力源自布列特（麥昆在開拍前他研究了托奇的衣著與舉手投足）害怕被他工作的暴力本質泯滅了人性。然而到了《緊急追捕令》，克林·伊斯威特想模仿托奇卻不太像，他飾演的哈利·卡拉漢變得自在且冷感麻木，因為他彷彿學禪般放下所有牽掛，產生了道德力量。《緊急追捕令》向刑房電影同業致意的方式，就是劇情大量取材自黃道帶命案報導，片中背景與惡徒的星相學代號（一個眼神瘋狂、自稱天蠍座的狙擊手）也相仿。此片甚至還有個場景是天蠍座寄信給地方報社，說明自己計畫要如何大開殺戒。

在《索命黃道帶》中，芬奇設計了一個精彩的鏡廳場景：托奇參加舊金山警局的《緊急追捕令》特映會，他突然衝出會場，因為看到自己的工作日常成為銀幕上的獵奇故事而相當挫折（我們看到電影中

一個演員飾演真實人物，而他因為人生被改編成電影而憤怒）。一張照片勝過千言萬語：托奇走出電影院時，他在階梯上停步，此時他站在大廳海報的下方，從景框構圖來看，卡拉漢那支招牌大口徑手槍正指著他的頭。這個心理層面的視覺玩笑概括了兩件事，一是人不可能符合虛構再現中的高尚形象；二是身為警界公眾人物，調查毫無進展讓他感到壓力。

《索命黃道帶》中，人生不僅是模仿藝術，藝術還會以「變形邪魔」的風格入侵人生。托奇不是唯一在銀幕上有分身的人，傑克·葛倫霍飾演的葛雷史密斯（片中簡稱小葛）鬼鬼祟祟想打聽案情，他在殺手的一封信中看到莫名其妙的一句「獵殺最危險的動物」，於是聯想到《最危險的遊戲》中那個反社會人格狙擊手，帶出本案第一個突破點。

報社的社會線記者保羅·艾弗利（小勞勃·道尼飾）對於這個小夥子百科全書般的影痴記憶力既困惑又感興趣，但他無法否認扎羅夫伯爵的Z字首確實與黃道帶殺手英文字首相同，此虛構角色與真實殺手在哲學觀上也有雷同之處。

後來，渴望出風頭的律師梅爾文·貝利（布萊恩·考克斯飾）為了協助舊金山警局引誘黃道帶殺手與他公開碰面，於是便同意在實況播出電視節目中接他打來的電話。新聞主播沒認出來他是律師，反而記得他在科幻影集中裝模作樣的客串演出，說道：「我喜歡你演的那集《星艦迷航記》。」

考克斯演的是一個虛榮傲慢的知名律師，而此角色原本就是個演員，後來才轉型當律師，這是《索命黃道帶》「真實比虛構更古怪」歷史紀錄的一部分。現實中，考克斯演的第一個重要電影角色是《1987大懸案》裡的漢尼拔·萊克特，從《最危險的遊戲》到《緊急追捕令》，再到漢尼拔·萊克特，潛在含意的脈絡至此被串連起來。

這是芬奇後現代面向中展露出來最逗趣、最尖銳的案例，他不像塔倫提諾那般不斷對電影史致敬，針對黃道帶命案的相關事物，他會深刻考量通俗文化與真實之間的滑移。這或許正是凶手心理狀態的核心：黃道帶殺手透過密碼信表示他渴望惡名昭彰，在信裡坦承自己道德淪喪，只

15.

因盼出眾不凡。然而，那些訊息基本上並沒有連貫的邏輯。像約翰‧杜爾那樣的虛構角色，編劇可以賦予他清晰的思緒，但《索命黃道帶》受限於本身記錄式劇情片的形式，只能讓凶手以自己的話發聲，且就真實狀況而言，他講得並不多。在這些繁複密碼背後浮現的聲音，是《人群中的男人》書中那樣的怪人（或用社群網站的說法，就是個酸民），雖然他已經成功實現他的那些妄想。

貝利接起電話，聽到對方低聲說：「我是黃道帶。」這個聲音聽起來有威脅性，但與全片透過不同媒介呈現它的各種方式相比，並沒有那麼有趣。不過，不再是筆記與書信，還有錄音帶了，這段現場連線戲以精準的手法剪接，以展現塞滿攝影棚主控室那部巨大的盤式錄音器材（後面還會看到黃道帶殺手標誌的靈感來源就銘刻在《最危險的遊戲》賽璐珞拷貝的影格上，彷彿他的身分早已在某個光化學領域裡被打造出來）。類比科技的元素不斷增加，貝利在攝影機面前得意地扮演精神分析師的同時，我們看到艾弗利與小葛各自在辦公室與客廳裡看電視直播。警方這招造成媒體大騷動，畢竟來電者可能是冒牌貨，或是某個精神病患打著黃道帶殺手名號想獲得注意力，這更加強了該場戲造成的後果。某個警察低聲說：「這真的很像是凶手打來的，因為我是在電視上看到的。」此台詞直指《索命黃道帶》在真實與虛構之間建構的複雜辯證關係。

芬奇於電影中段的蒙太奇中再度指涉了這種辯證關係，筆記本塗鴉與打字機文字疊加在多個舊金山地點的畫面上，這般影像讓人想起《火線追緝令》的開場演職員字幕段落，以及《鬥陣俱樂部》中，艾德華‧諾頓的公寓被轉變為立體IKEA目錄的著名片段。這段蒙太奇也類似《凶手M》的視覺語言與偏執狂精神，該片的匿名公開信、報紙頭條、筆跡樣本也是反覆出現的視覺母題。就像朗運用銀幕字幕的創新手法，芬奇視覺化了以下概念：公共場域正在被反派角色的影像改寫，這裡的民眾正遭受心理戰攻擊。此處的影像風格設計有種高達的粗糙感，銀幕上的空間突然被潦草字跡與符號入侵破壞。芬奇的影像塗鴉不僅濃縮強調敘事中已經交代的資訊，它還將故事的威脅感來源從犯罪重新導向某種符號學的消失點。密碼文本匯集在一起，然後如癌細胞般移轉，象徵黃道帶殺手已經如病毒般擴散。

在這個段落，芬奇讓每一個男主角朗讀一封黃道帶殺手的信，讓人注意到本片的三視角敘事結構，以及謹慎地讓觀者認同主角的不同策略。對主流美國電影來說，《索命黃道帶》罕見之處在於它有三個主角，每一個都從稍微不同的角度來處理同一個問題。一開始是報社戲，研究媒體如何被吸引去報導黃道帶命案，然後讓案情更加升溫。這一段由道尼飾演的艾弗

16.

17.

利主導,他的自我中心個性讓別人很難與他共事,卻強有力地呼應了《大陰謀》的美學風格。

道尼在此演出精湛,《索命黃道帶》捕捉到這個不世出天才此時期的表演,後來他的魅力與即興就徹底被漫威電影宇宙給商品化並閹割了。道尼展現的魅力既像《大陰謀》中的勞勃·瑞福飾演的帥哥鮑勃·伍德華,也像達斯汀·霍夫曼飾演卡爾·伯恩斯坦那樣草根且憤世嫉俗,不過道尼讓帕庫拉崇尚的調查報導精神變得更複雜:對艾弗利來說,調查報導滿足了他的野心與古怪行事風格,也同時混合了傲慢、壓力與截稿日,很容易就對他產生了有害影響。艾弗利想成為報導故事一部分的自大欲望,使他自私地把扒糞記者與不怕死偵探這兩種角色合一,後來卻產生了反效果,讓他自己也成為黃道帶殺手鎖定的可能目標。

不修邊幅的托奇是一個有原則、勤奮的警探,這個角色正好適合魯法洛憂愁的戲路。托奇一進入故事,就啟動了中間一大段警察辦案情節,其中包含他與搭檔安德生(安東尼·愛德華飾)互相關心又愛拌嘴的關係。他在不同警局的轄區裡辛苦追查不同的線索,他對於艾弗利有戒心,因兩人的職業有競爭關係。他倆的僵局符合此片整體的搶占上風劇情型態,這兩個男人的言行都無意識地模仿了黃道帶殺手那套自我中心的修辭(艾弗利:「嘿,警網鐵金剛,一年過去了,你到底抓不抓得到凶手?」)。在劇情推進的同時,我們看到背景中小葛從支持艾弗利逐漸轉向與托奇之間的友誼,艾弗利把小葛當成打雜的,而托奇慢慢覺得兩人臭味相投,最終甚至在自己退出調查後,交棒給小葛繼續查案,自己則在旁觀看。

芬奇最著迷的就是《索命黃道帶》馬拉松的第三棒。艾弗利被黃道帶命案吸引的原因是想趁機出名,托奇是基於職責

15-17.「我是黃道帶。」為了要強調此片對媒體的評論,芬奇在現場連線的節目中突顯了傳播科技,同時可看到本片另兩個角色,小葛與艾弗利正全神貫注地觀看他們參與的故事在電視上有了戲劇性的轉折。

18.

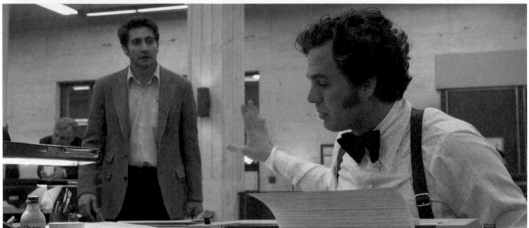

19.

20.

所在，然而小葛是業餘的謎題愛好者，此案令人摸不著頭緒，正投其所好。葛倫霍曾抱怨過芬奇的巴夫洛夫手段，開玩笑說導演就像個畫家，然後假裝客氣地道出：「要當他筆下的一種顏色很難。」葛倫霍的表演雖沒像道尼那麼花俏，或像魯法洛那樣用功研究，但仍相當精彩。即便小葛不像艾弗利那般外顯出內心崩壞的各種跡象（後者在此片的後三分之一都與世隔絕，待在船屋裡玩《乓》這款電玩，該遊戲就像不斷地用頭撞牆），也不像托奇那樣陷入自我懷疑，但他還是經歷了顯著的變化。他睜大雙眼、眼眶發紅地瞪著案件檔案，彷彿害怕一眨眼就會錯過任何蛛絲馬跡。

《索命黃道帶》最馬虎的一點，就是小葛執著查案導致米蘭妮（她在朋友安排下與小葛約會，後來成為他第二任妻子）被冷落。依照克蘿伊·塞凡妮的走紅程度，她演出米蘭妮已是委屈，雖說她與《火線追緝令》的派特洛不同，可以逃過死劫，但終究是個花瓶角色（小葛請他的小孩幫忙當辦案研究助理，拜託他們說：「你們要保證，別把這個計畫告訴媽媽。」）。在小葛的故事線中，最折磨人的問題不是他追查線索可能會失去什麼，而是如果持續查案還可能發現什麼。雖然黃道帶殺手大都是隨機或依照便利性來選擇下手對象，但本片刻意呈現小葛自願走到殺手的狙擊槍瞄準鏡準星中，他自己選擇去玩「最危險的遊戲」。

#

《索命黃道帶》裡有第四個主要角色，也就是黃道帶殺手，他是由多個不同演員穿著不同裝扮演出，然後約莫在電影中間點，他就不再現身了。他最後被看到與被聽到的場景，是威脅一個搭他便車的女性，但她最後逃過一劫。這個橋段是根據凱瑟琳·瓊斯（艾恩·斯姬飾）的回憶改編，雖然芬奇明顯採取內斂手法，但本片先前呈現過凶手殘酷作風，讓這場戲獲得絕佳戲劇效果。我們已經看過黃道帶殺手在序場犯下的案件，也知道他在貝利耶薩湖畔持刀攻擊一對情侶，讓人不忍卒睹，所以當他警告凱瑟琳：「在我殺你之前，我會先把你的寶寶丟出車窗。」我們

相信他會犯下如此暴行。而讓人訝異的，是根據歷史紀錄，此時發生過神仙搭救情節，凱瑟琳不可思議地成功脫逃，於路邊獲救。在這部觀影壓力十足的電影中，這是唯一能讓人真正鬆口氣的一刻。

《索命黃道帶》用不同演員飾演殺手的手法，是為了說明有多個殺手的可能性（葛雷史密斯的書和其他幾個研究中都提過），他們或許一起犯案，或許是有模仿犯。大體說來，此片依循葛雷史密斯的假說，認為最可疑的嫌犯是亞瑟·李·艾倫（在書中則是稱「鮑伯·斯達」這個假名），他是出過醜聞的小學老師，曾有虐待動物與戀童癖前科，死於1992年。有大量的真實間接證據指向他犯案，且頗具說服力，其中包含他告訴朋友與親人的一連串話語，被認定是承認犯罪。最後透過DNA檢測證明艾倫無罪，指紋辨識也沒有決定性發現。電影所呈現的事件並不試圖補強或反駁這些證據。2005年，芬奇說：「我不希望這部片的重點是斷定凶手為亞瑟·李·艾倫。當然，書籍作者寫出他的結論，對他來說這就夠了……艾倫死了之後，他感覺這個案子已經完結。但這並不是我們想要呈現的。」

艾倫由約翰·卡羅·林區飾演，他最知名的角色是在柯恩兄弟的《冰血暴》演出法蘭西絲·麥朵曼的丈夫，一個愛妻的宅男。他為柯恩兄弟嘗試表演一種可愛泰迪熊氣質，但在本片中則展現邪惡、低調的狂妄，成為一個愛玩弄人的角色。托奇、警探阿姆斯壯與瓦列霍警局警佐穆拉奈克斯（艾理斯·寇迪飾）去艾倫工作的工廠拜訪他，一開始艾倫還願意合作，然後採取了一種奇怪的高傲姿態，隨著偵訊進行下去，他嘲弄警方的肢體語言，並炫耀一些可能證明他犯罪的配件，例如一雙工作靴與「黃道帶」品牌手錶，這支錶是頑皮地透過他的連身工作服縫隙露出來。芬奇與剪接師安格斯·沃爾建構這場戲的方法，是用一連串氣氛緊張的過肩鏡頭，並同步剪進調查人員彼此交換狐疑眼神的畫面。

「因為這些幾乎一模一樣的眼神，這三個警探似乎在感受與理智的層次上終於看清楚這個陌生人，」達姬斯在《紐約時報》寫道：「在這一刻，即便形勢並不明朗，雙眼所見變成了知識。」隨著鏡頭離

18-20. 芬奇拍警察辦案程序電影喜歡以搭檔作為架構核心，在《索命黃道帶》中，夥伴關係有一連串改變。小葛先與艾弗利搭檔，後來（在托奇的搭檔安德生拋棄他之後）逐漸轉為與托奇合作。

1.2 索命黃道帶　　065

角色愈來愈近，剪接節奏愈來愈快，觀眾感受到的是一場意志力的戰鬥，儘管警方人數占上風，艾倫仍以某種方法獲勝了。「我不是黃道帶殺手，」他的身形占據景框中央大部分的面積，這是攝影機第一次正面拍他，他的視線不再游移，死死地盯著前方說：「我就算是，我也絕對不告訴你們。」

相較於《火線追緝令》，《索命黃道帶》的這場偵訊戲雖然勾起觀眾好奇心，卻沒有具體結論，簡直要讓觀眾跳腳。《火線追緝令》的反派人物會自首，是為了逮到機會利用警車後座來闡明自己的論點。林區的演出讓人相信艾倫可能在說謊，但這並不夠證明什麼。而片中的托奇被擊垮，是因為他無法將直覺落實為有憑有據的案件，最後他被指控假造黃道帶殺手信件以增強他的調查合理性，而遭到降級處分。

憤怒的托奇如此確信卻無能為力，在同樣相信艾倫就是凶手的前提下，小葛去追查一個相當有希望的線索，也就是艾倫的居所離住在瓦列霍的受害者達琳·費琳很近（小葛發現在 1969 年夏天，他倆生活與工作的地方就隔一條街）。小葛找上托奇說明這個發現，配樂是《未解答的問題》的小號旋律，在托奇祝他好運之後，他自己去見艾倫。

在葛雷史密斯的著作中，他描述自己在艾倫第一次被偵訊後曾於 1983 年去瓦列霍觀察艾倫好幾趟。芬奇聰明地把這些觀察行程濃縮成一個段落，巧妙而顛覆地將它轉為《索命黃道帶》的（反）高潮。小葛來到一個平凡的五金行，瞥見他要找的人就站在貨架之間的通道。

「我需要站在那裡，我需要看著他的眼睛，我需要知道他就是凶手。」小葛的妻子問他跑這一趟究竟能有什麼結果，他這麼回答。當與這個或許是黃道帶殺手的人面對面時，小葛呆住不動了；他為何突然離去就和艾倫的表情一樣成謎，可能是害怕，但芬奇憑本能地決定不去說明他的動機。

另一方面，這個段落的林區表現得神祕難解，有點像不悅，又像是認可，他的表情變成一張白紙，讓小葛將他知道所有關於黃道帶殺手的可怕事情都投射上去。因為我們知道小葛知道什麼，所以自然而

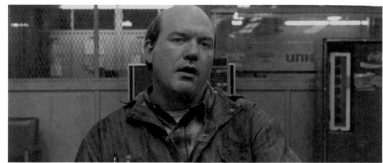

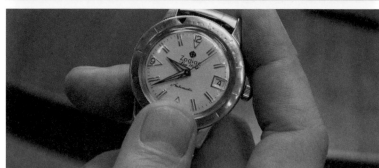

21. 約翰·卡羅·林區飾演的亞瑟·李·艾倫是個眼神冷酷的謎樣人物。在偵訊過程中，原本漫不在乎的他，逐漸展露出猙獰的一面。

22. 艾倫的黃道帶牌手錶強烈暗示他是凶手，但同時也發展了本片時間飛逝的主題。

23-24. 案發多年後，小葛跟蹤艾倫來到一家五金行，他認真地注視這個他相信就是黃道帶殺手的男人，但他凝視的卻是黑暗深淵。在那男人回瞪他的那一刻，他或觀眾都不知道該怎麼想才對。

然判斷在他眼中這個開始禿頭、體型壯碩的普通人是否符合我們被此片搞得一團亂的期待，他是惡魔般的搖弦琴樂手、西岸的漢尼拔·萊克特，或類似約翰·杜爾的犯罪首腦。

《火線追緝令》中，沙摩塞對搭檔說：「如果我們抓到約翰·杜爾，而他就是惡魔，我是說他就是撒旦本人，那麼他或許就符合我們的期待。但如果他不是惡魔，他就只是個凡人。」或許小葛面對艾倫時有更複雜的驚恐情緒，可以解讀為他不小心證實了沙摩塞理性主義的預言。它提醒我們，無論黃道帶殺手當時有多惡名昭彰，最終他仍只是一個人格有問題、反社會的普通美國人，趁著月黑風高時犯案，也正因如此，整個案子更是可怕。但如果艾倫不是黃道帶殺手，那麼可能有個更怪異的人正逍遙法外，潛伏在一片漆黑之中，就像《索命黃道帶》夢魘般的序場，以及托奇抵達普利西迪歐高地場景中那片籠罩一切的陰鬱負空間。小葛可以認出那個人嗎？托奇可以嗎？我們呢？

《索命黃道帶》尾聲的模稜兩可也讓人難受，場景是1991年加州安大略的機場，警方給莫高（本片第一場戲遇害但倖存的青少年）看艾倫的照片。他嚴肅道：「我上一次看到這張臉是1969年7月4日。我很確定這就是開槍打我的人。」但因為莫高評估他的「很確定」是「滿分十分的話，八分確定」，所以他的證詞可信度又被打了折扣，就像除不盡的煩人餘數。另外，值得注意的是莫高已非同一個演員飾演，開場的李·諾里斯現在換成吉米·辛普森，後者憔悴、焦慮的表情，宛如艾弗利、托奇，尤其是小葛的鏡像。

在某個層次上，換角完全合理。這場戲發生在莫高首次登場二十一年後，大多數演員無法跨越這樣的年齡差並做出有說服力的表演。但是本片其他角色變老後仍由同一演員出演，莫高換角由辛普森演出便顯得相當刺眼。《鬥陣俱樂部》的泰勒大概會稱此為「轉換身分」，如果考量芬奇提過他不太願意徹底認定艾倫即是凶手，「轉換身分」的說法就尤其真確。我們該如何看這場戲：莫高評估多年前的一張照片（用林區的臉代表艾倫），然而莫高已經換角演出了？芬奇選擇讓多人飾演黃道帶殺手（其中不包含林區），就讓本片敘事被敲開一條裂縫，而他刻意選擇換角飾演莫高，更是加深了這條裂縫。莫高的證詞表面上讓本案畫下句點，但觀眾仍等待著可能永遠不會出現的答案。芬奇在製作本片時，就是要讓這個影史聞名的檔案櫃留下裂縫，最後，以問號為這部規模宏大的戲劇作結。∎

23.

24.

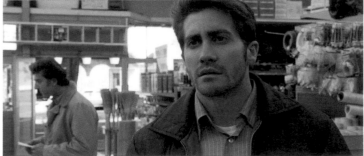

A. 《黑色大理花》小說，詹姆士·艾洛伊，1987

執導了《顫慄空間》之後，芬奇接下將詹姆士·艾洛伊真實犯罪小說《黑色大理花》改編為電影的工作。

B. 愛默生，1803-1882

艾伍士可能是從愛默生1847年的詩《斯芬克斯》引用了「您是未解答的問題」。

C. 《冷血》小說，楚門·卡波堤，1966

楚門·卡波堤的這本真實犯罪小說既推廣了這個類型，也把它提升到藝術層次。本書結合了新聞報導、角色研究與更廣泛的文化分析。

F. 《德州電鋸殺人狂》，陶比·胡柏，1974

剝削電影時常宣傳本身改編自「真實事件」（哪怕只是沾上一點邊），《索命黃道帶》的開頭字卡也引用了此策略。

G. 《在世界之巔》，諾曼·洛克威爾，1928

在《索命黃道帶》開場的殺人場景，先讓人想起諾曼·洛克威爾清新健康的意象，然後再毀滅它。

H. 《變形邪魔》劇照，菲力普·考夫曼，1978

《索命黃道帶》引用的幾部舊金山經典電影之一，特別是出現數次的泛美金字塔大樓鏡頭。

D. 《最危險的遊戲》，1932

李察·康奈爾1924年的短篇小說，在1932年被改編成電影，它是黃道帶命案的靈感來源。

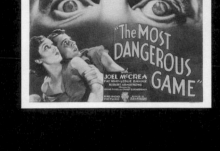

E. 《大陰謀》，艾倫·帕庫拉，1976

艾倫·帕庫拉這部改編自真實事件的驚悚片，講述《華盛頓郵報》調查水門案的始末，是70年代舉足輕重的美國電影。《索命黃道帶》在視覺與節奏上多參考該片。

I. 《警網鐵金剛》，彼得·葉慈，1968

為了演出片中主角布列特，史提夫·麥昆參考真實的托奇，也仿效他把槍收進槍套的方式。

J. 《緊急追捕令》，唐·席格，1971

在這部賣座片中，克林·伊斯威特所追捕的狙擊手被稱為天蠍座，這參考了黃道帶殺手的命名方式，此外哈利·卡拉漢類似布列特的表演方式也形似托奇。

靈感來源 INFLUENCES

編劇：詹姆斯·范德比爾特
攝影指導：哈里斯·薩維德斯
剪輯指導：安格斯·沃爾
預算：六五〇〇萬美元
票房：八四八〇萬美元
長度：一五七分

1.3

HOLT MCCALLANY

COTTER SMITH

CAMERON BRITTON

CARLA BRANDBERG
CYNTHIA MACE

MUSIC BY
JASON HILL

LINE · LIMITER · ON
MIC · OFF

EXECUTIVE PRODUCER
JOE PENHALL

MINDHUNTER

CREATED BY
JOE PENHALL

20 -10 -7 -5 -3
VU
BASED UPON THE BOOK BY
JOHN DOUGLAS
AND MARK OLSHAKER

STOP

TITLE SEQUENCE
DAREK ZABROCKI

在監控與錄音器材畫面上詭異地疊加了屍體的影像，道出此影集怪誕的潛文本是將謀殺案轉作為研究領域。轉瞬即逝、幾乎是採取潛意識剪輯的女性屍身畫面，既暗示這是凶手冷酷無情的視角，也傳達了聯邦調查局犯罪剖繪專家在找尋更好的方法以辨認與理解嫌犯時，他們得面對有人遇害的風險。

1.3
MINDHUNTER
破案神探

2017

　　1977 年，聯邦調查局探員霍頓・福特抵達賓州布拉多克一處氣氛緊繃的人質挾持現場，有偏執狂的犯人持槍躲在一座倉庫的後側。霍頓試圖要與他談判，站在廣闊如深淵的水泥地停車場好聲好氣地請求，卻毫無效果。

　　三年後，在犯罪心理學方面，霍頓已被組織認定為「專家」，他被派去醫院病房探訪被囚禁的連續殺人犯艾德・肯培，艾德起身緊緊擁抱他。原本霍頓與他是不涉感情的專業互動，現在卻進展成（或沉淪為）熟人關係。橫跨《破案神探》第一季的主線可以說是從對峙到擁抱、兩者距離愈拉愈近的歷程。

　　上述場景分別來自《破案神探》的第一與第十集，且都是由芬奇執導，他在第一季導了四集，在第二季則導了三集。總的來說，芬奇在十九集中導了七集，比例雖然不低，但仍不構成獨攬創作大權的作者論神話。如果將《破案神探》歸類為純粹的作者作品，就等同漠視此劇多元的創作源頭。串流影音領域也像「高水準電視影集」一樣，創作路線的問題通常由主創者或監製決定。當代的顯著案例包含《黑

1-4. 相較於《火線追緝令》與《索命
黃道帶》，《破案神探》更深入
關注辦案過程的團體動力學，霍
頓和比爾這兩位探員與卡爾博士
同步合作，建立了聯邦調查局全
新的行為科學組。他們最令人注
目的訪談對象是體型巨大的艾
德·肯培，這名連續殺人狂敞開
內心世界給他們研究。

道家族》的大衛·崔斯、《雙峰》的大衛·林區與馬克·佛洛斯特以及《火線重案組》的大衛·賽門等。

《破案神探》掛名的主創者與主要編劇是英國劇作家喬·潘霍，他當過社會線記者，曾對犯罪心理學很有興趣。但這不是他發動的案子，他2015年才被雇來做這檔影集。真正的起點在2009年，莎莉·賽隆帶了聯邦調查局退休探員道格拉斯1995年出版的回憶錄（與馬克·歐爾薛克合著）給芬奇看，她當時已經買下本書改編為迷你劇集的版權。

《破案神探》本來是要為HBO製作，但因芬奇的《紙牌屋》影集大獲成功，他與Netflix建立了人脈連結。「芬奇和我都對精神病態、自戀狂與人格疾患很著迷，我認為我們有同樣的想法，覺得有些人若不是成為連續殺人狂，就是會當上高層政治人物。」潘霍在2015年如此告訴記者布區，或許暗指《紙牌屋》那些講求權謀霸術的誇張角色，他說：「我想我們拍《破案神探》的任務，是要告訴大家一個令人難受的事實，那些人其實只是普通人。」

#

《破案神探》的題材符合Netflix加速投資製作真實犯罪紀錄片的策略方向。2015年，這家影音串流巨頭發表了這批紀錄片中最引發熱議的作品之一，十集迷你影集《謀殺犯的形成》，片中講述一個

威斯康辛州男人因為被冤枉犯下殺人未遂罪，導致他真的變成凶手。究竟Netflix的智囊團是搶搭千禧年連續殺人狂風潮再起的順風車？還是嘗試要創造一波流行（同時累積一批原創且成本效益高的影片內容資料庫）？這是見仁見智的問題。

《索命黃道帶》之後，芬奇似乎盡了力不要重複自己的風格，唯《龍紋身的女孩》可說是採取《火線追緝令》和《致命遊戲》模式的「類型」電影。2016年，《時代》雜誌問到《破案神探》這個讓人熟悉的題材，芬奇回應：「儘管有那些讓人熟悉的類型概念，但我還是接下了這個案子。」然後他補充：「這部影集的重點是聯邦調查局探員，以及他們如何運用同理心去理解那些如此難被理解的人。這才是讓我感興趣的地方。我的履歷上不需要再多一部連環殺手作品……這部影集不是在講那回事。」

整體來說，《破案神探》聚焦在辦案程序與調查上，讓它成為了獨具芬奇風格的作品，他發揮的作用遠超過一個被聘用的導演。到了第二季，大眾都明白芬奇除了擔任《破案神探》監製，也已經接掌本劇總製作人的職務，親自到匹茲堡片場監督拍攝之外，也與其他導演密切合作，並在剪接室盯剪。2020年，製片馬洛梅提斯告訴《綜藝》雜誌：「就算這一集芬奇沒執導，他還是在監督劇組。累死人了！」

芬奇執著於參與《破案神探》的製作，在幕後造成一些糾紛。潘霍在HBO時期就參與了本劇的發展，到了Netflix，

他卻看到芬奇掌控編劇組，並且帶著製作團隊開拔到匹茲堡。留在倫敦的潘霍此時已經寫了前十集中七集的劇本，也簽下幾個自己選用的編劇，包含卡莉·薇伊、珍妮佛·海莉與艾琳·列薇，並形容她們：「非常有品味……她們寫過《廣告狂人》，拿過艾美獎……她們不可能歸屬某個編劇團隊，乖乖聽命寫劇本，也不可能收一點酬勞就重寫劇本二十五次。」在攝製與剪接第一季時，上述各方人士透過電話與網路溝通。這樣的工作安排是相互妥協，無法持續太久。當第二部開始製作時，潘霍顯然已被趕走，芬奇的副導寇特妮·麥爾斯則被晉升為總製作人。在《娛樂週刊》的訪問中，演員赫特·麥卡藍特別提到「潘霍退出」一事，他說此時：「芬奇算是真的開始改劇本以及各類設定參考手冊，一切風雲變色。」

由於長篇劇集的製作流程與運作模式，《破案神探》確實做了些妥協，但劇集整體品質高，再加上與芬奇作品集的連結很強，這些妥協似乎沒造成負面影響。此劇的動機不是要重複，而是要更加精進，繼續拓展由《火線追緝令》開啟並以《索命黃道帶》回應的對話。《火線追緝令》是講連續殺人狂的電影，《索命黃道帶》是講連續殺人這個概念的電影，《破案神探》最重要的，它是關於專業能力、知識本身極限之弔詭本質的寓言。《火線追緝令》讓人回想起《驚魂記》，《索命黃道帶》的地點讓人聯想到《迷魂記》，《破案神探》若改掛希區考克的《擒凶

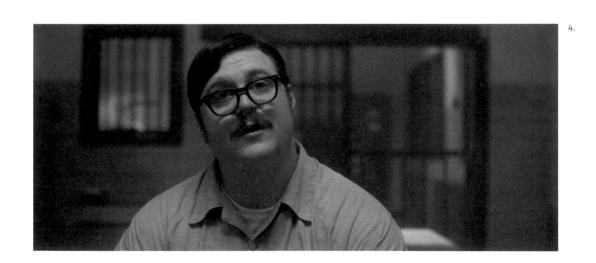

4.

記》這個片名也很合適。《擒凶記》的時間軸起始幾乎正是《索命黃道帶》故事結束的1970年代末期。在那時期，像黃道帶殺手，以及西岸那惡鬼般的殺人狂曼森這類有知名度的人物引發大眾許多想像，導致媒體、通俗文化都加以報導、刻畫，政府也更重視連續殺人案的偵辦，這些現象極為複雜又相輔相成，同時，連續殺人案件數也穩定攀升。

在《破案神探》的開場段落中，芬奇以幾何數學般清晰的導演手法，讓觀眾看到實務、認知與保護措施錯綜複雜的關係，他不僅將持槍歹徒放在距離攝影機一段距離以外的地方，還讓另一端的混亂現場擠滿一群記者，藉此強調霍頓（強納森‧葛洛夫飾）與歹徒之間的空間有多廣大。霍頓是來接手指揮現場的年輕談判專家，那些記者聚集在他身後，象徵了獵奇的窺視狂，在《火線追緝令》與《索命黃道帶》中，了解媒體的反派人物也利用了這種窺視狂（朗在《凶手M》也突顯這一點）。霍頓就是夾在罪犯與觀眾之間的中間人。

絕望、邋遢的米勒（大衛‧H‧霍姆斯飾）並非約翰‧杜爾那類能操控全場的犯罪首腦，他患有精神疾病又沒按時吃藥，最後自殺並非因為某個更大的陰謀，而是因為各方面都失控了。現場涉及的各方人馬（警察、持槍歹徒、聯邦調查局探員與記者）是精準設計的結果，利於創造出一種聳動的氛圍，既能強化這場戲的調性，同時也是這場戲的主題。如同《索命黃道帶》的序場，芬奇先將一些類型慣例排列成深度自我指涉的樣式，然後再將其引爆，在這場戲的爆炸形式，則是米勒將霰彈槍轉向自己，創造了一個令人震驚、很接近柯能堡風格的血腥鏡頭。

在聯邦調查局位於匡提科的總部，一個教授在犯罪心理學課上問：「當動機不得而知的時候，我們應該怎麼辦案？」霍頓就坐在學員之中，他的上司要求他去那裡受訓。在這個令人亢奮的教學場合，這個年輕探員發現自己天生適合動腦，而不是在第一線行動。以談話來對付罪犯的手段無法說服某個新進學員，他諷刺道：「我寧可開槍。」後來，芬奇讓觀眾看到霍頓在上課途中經過射擊靶場時皺起眉頭，這呼應了《社群網戰》的開場，失敗

的男大生祖克柏低著頭漫步回自己的宿舍（在芬奇所有的主角中，霍頓最神似祖克柏。兩人對系統有興趣的程度高到讓他們可以駭進系統，並自滿於自己是周遭最聰明的人，還有他倆對待女友也很不好）。倘若霍頓搞不清楚自己涉入行為科學的動機，《破案神探》則清晰呈現他正是心理學理論與實務潮流變化中的一分子，心理學過往就斷言某些犯罪動機「無法被理解」，現在則改以分類編碼與臨床的方式來理解。

#

芬奇先前電影中的調查者都是警察，他們稍微涉獵心理學領域僅是作為辦案的手段。回想《火線追緝令》的米爾斯，比起剖繪約翰‧杜爾的犯罪心理，他更想直接抓到這名凶手。霍頓與新成立的行為科學組同事正在建構一套不同的技術，組織卻對此抱持懷疑態度。他們的辦公室位於聯邦調查局總部地下室，不僅顯現他們在組織階層中的地位之低，也有趣地呼應了「連續殺人狂住在地下室」這個概念，在《索命黃道帶》中，小葛於地下室的遭遇就諷刺過這件事。

1990年代，《破案神探》中領先時代的犯罪剖繪已經成為執法單位的標準程序，電影與電視也將它介紹給大眾，賦予它傳奇色彩。事實上，那些執行步驟現在已是黃金時段通俗電視劇的公式（最成功的案例是哥倫比亞廣播公司電視網裝模作樣的《CSI犯罪現場》，甚至促成後續在不同都市搬演的衍生影集）。《破案神探》採取《紙牌屋》那種「高水準電視影集」的信條，為了藝術表現而與其他同類型的電視影集拉開距離，但此劇仍努力要闡明道格拉斯書中描述的種種挑戰，並給予這一群開路先鋒應有的歷史定位。

霍頓的角色大致上是以道格拉斯為藍本，他的名字雖毫不掩飾地與沙林傑的小說《麥田捕手》主人翁相同，卻將《破案神探》的主角置於文化傳統之中，一個冷靜自持的青年，積極尋求智識與情感上的啟蒙。葛洛夫原本是專精喜劇和歌舞劇那種活力四射表演的俊俏演員（他在歌舞劇《漢密爾頓》中飾演英王喬治三世而獲得東尼獎），然而他聰明地將霍頓詮釋為一

5. 當霍頓走進犯罪心理剖繪領域，同時也開始與研究生黛比談戀愛，但兩人關係愈來愈糟，原因是他全心投入於工作。

6-8. 霍頓和比爾走遍全國，因應各地警局需求去講課，兩人在失根的持續移動行程中體驗到生理與心理的紊亂。在第二集中，一段搭配史提夫米勒樂團《如鷹飛翔》的蒙太奇，以視覺呈現他倆循環反覆的單調日常，迷茫地從一家汽車旅館遷移到另一家。

6.

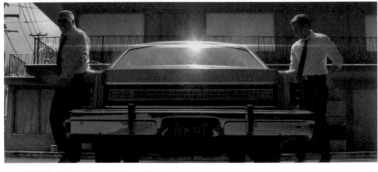

7.

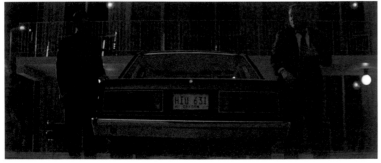

8.

個原本嚴肅正經卻被扭曲變形的人，令人想起《雙峰》中陷入黑暗世界的戴爾‧庫柏探員。畢竟，《破案神探》徹底寫實與精心設計的芬奇風格宇宙需要不同的詮釋方式。第一季中，霍頓令人不安的轉變歷程並非由外力入侵造成，而是因內在改變而產生的症狀。沒中邪卻偏執，這樣的心理狀態讓他神似葛倫霍飾演的小葛，小葛睜大眼睛像童子軍一樣調查案情，背後也藏著無法控制的心智活動。

霍頓的上司比爾探員（赫特‧麥卡藍飾）較接近《火線追緝令》的沙摩賽警探，是個言簡意賅的老鳥，在上下爭名奪利的官僚中堅持著原則。他也是個愛家的男人，有老婆並領養了一個兒子。第二季比較突顯他這容易成為軟肋的家庭背景。

比爾這個角色是以聯邦調查局的瑞斯勒探員為藍本，瑞斯勒創造了英文的「連環殺手」一詞，於是麥卡藍詮釋的探員展露出一種充滿警覺的權威，似乎來自另一個、不見得是《破案神探》故事裡的那個時代。比爾留著整齊短髮，有曾當過大學運動員的壯碩體格（現在略走下坡了），可以作為艾森豪總統1950年代的代表人物；他的行為模式也帶著老派保守作風，然而喜怒不形於色的外表實掩飾了一種進步的價值觀。比爾支持新下屬的激進調查方法，但比起霍頓，他更懂得在同事與長官之間字斟句酌，同時也更認同基層警察，並能與這些愛喝酒、長期辛勞、被壓力磨耗的人打成一片。乍看之下，他也挺像這些警察。

《破案神探》的主題是轉變與調適，而且是在變動不居的狀態中，正統與體制要如何轉變與調適。訪談已經坐牢的殺人凶手能夠產生正向與預防犯罪的效果，以及創造公關效益，這是聯邦調查局資助霍頓和比爾進行此專案的關鍵理由，學術上的成就乃是其次。來自劍橋大學心理學教授溫蒂‧卡爾博士（安娜‧托芙飾）是對他倆的一個關鍵背書，這位常春藤盟校的超級巨星被找來給比爾的團隊一些學術上的震撼教育。

從戲劇功能的角度來看，卡爾博士這個角色是為了讓《破案神探》男性中心的環境能夠開展一些關於女性的戲劇可能性，她是芬奇第一個女性調查者，預示了《龍紋身的女孩》的莉絲‧莎蘭德和《控

9.

10.

11.

12.

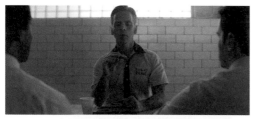

13.

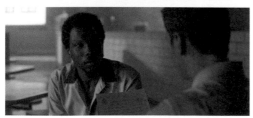

14.

15.

16.

制》的隆妲·邦妮警探。托芙淡淡地演出半嚴肅半喜劇的風格,即使這正對芬奇的胃口,卡爾博士仍是本劇三位要角中情感最抽離的一位。不單因為此角色的個性低調,卡爾只有在乎看之時是主角,她的特質是隱藏的性傾向,大多時刻,她不過是與霍頓和比爾腦力激盪的患難夥伴。

本劇大大強調卡爾的性別,主要是為了平衡那些似乎無窮無盡、含冤未雪的女性受害者,她們若非在遇害時就遭屠戮,就是在死後被分屍。《破案神探》的開場演職員名單段落透過快速、近乎潛意識剪接的手法將女屍影像疊加在錄音器材畫面上,強調這種無所不在、迷信般的女性貶抑。行為科學的科技層面對上連續殺人案血肉模糊的真實層面,這在概念上創造了令人不安的多重意義。此影像也暗示這類犯罪活動機械性、無人性的本質。

就《破案神探》這齣戲與更大的芬奇作品脈絡來看,此劇核心的反諷在於一種特殊的自我實現形式,主角們偏執地要分類記錄其他人的私生活,卻犧牲了自己的「傳統」居家生活。霍頓、比爾與卡爾都有各自的孤獨,他們雖然相濡以沫,但並未組成實質上的「家庭單位」,在地下室裡,寂寞成為他們共同的處境。此劇與《火線追緝令》、《索命黃道帶》一樣,主調都是警察辦案的勞苦與其中種種不滿,並且利用長篇劇集的形式來傳達角色們困在體制齒輪中的印象。

在第一季後製期間,芬奇擔心第二集沒有走遍各地的枯燥感,於是想出一個獨立的段落來表現道格拉斯書中所描述、那種疲憊疲勞但決心堅定的狀態。剪接師科克·貝克斯特從芬奇先前的電影剪出精彩的各類場景集錦,然後搭配史提夫米勒樂團1976年的金曲《如鷹飛翔》。貝克斯特告訴IndieWire網站說:「這個段落是要讓芬奇先了解一下節奏與他想要的鏡頭數量。我們有了共識之後,我自己再回頭獨自把它剪出來。」

正如《索命黃道帶》那個全以電腦動畫製作的泛美金字塔摩天大樓興建縮時鏡頭,《破案神探》這段突出的蒙太奇壓縮了時間的流逝,並賦與其詩意。在兩分鐘內,它講述了霍頓和比爾在路上奔波的日常遭遇,用一眨眼的特寫、雙人鏡頭和插入鏡頭構成一幅線性的鑲嵌畫,並以穩定

有力量的節奏、聰明的匹配技巧來把這些畫面連接在一起。

我們看到霍頓和比爾搭飛機、開車、吃東西、喝飲料、用牙線、睡覺、凝視與若有所思，他們為了正在發展的計畫成為總有時差的布道者；而在背景音樂中可聽到米勒平靜地吟唱「流逝，流逝，流向未來」，感受到一股如夢似幻的氛圍。這段蒙太奇一方面是精簡的講故事手法，也炫耀了《破案神探》建構過往年代的廣度。觀眾可看到舊時代饒富風格的機場休息室、汽車旅館和餐館，理由只是為了讓畫面有趣有活力，所以它其實也是自成一格的唯美主義表現。貝克斯特補充：「一旦你看懂這段蒙太奇中的重複動作，它就真的開始精彩了。四、五個盤子接連放下，或是接連走進四、五間汽車旅館房間。音樂節奏也在傳達『究竟還要多少』的概念，我會先剪三個類似畫面，然後剪一塊方糖掉進咖啡杯的鏡頭當作問號。」

芬奇對《破案神探》第二集調性的控制，展現在他如何平衡興沖沖的旅行蒙太奇與後來較為靜態、正面交鋒的風格（例如霍頓和比爾訪談罪大惡極者的場景）。因為《破案神探》是真實犯罪劇集，所以當它精心挑選出美國殺人魔中的豪華陣容，包含伯克維茲、史佩克與曼森這些眾所皆知的連續殺人狂，不可避免地有些內容已經為人熟知，甚至成為某類觀眾的喜好。人高馬大又戴著眼鏡的艾德，是由卡麥隆‧布里頓以精湛的演技來詮釋，這是本劇最具芬奇風格的角色，一個愛講話、愛自評的社會病態者，他就像約翰‧杜爾被裝進林區所飾演、體型令人生畏的亞瑟‧李‧艾倫裡面。

霍頓邀比爾一起去訪談艾德，比爾拒絕的說法是：「我今天休假。」這完全非官方的訪談若是被上司謝帕（寇特‧史密斯飾）發現，兩人就會吃不完兜著走。艾德被診斷患有偏執狂思覺失調症，他在青少年時期殺害了祖父母，被關進精神病院，後來因表現優良而被釋放。接著他綁架、凌虐並殺死一些搭便車的年輕女性，就連親生母親也遭他毒手，然而當他向警方自首時，又亟欲供出這些罪行。艾德在案發多年後的說詞是：「我開始覺得整件事情很蠢。我就對自己說，管他的，我不要再做了。」陪審團判定他神智正常且有罪，他被判七個無期徒刑以代替死刑（他在法庭上曾惡名昭彰地提出要求讓自己「被凌虐到死」，但遭到拒絕）。

除了道格拉斯，艾德也接受一些記者與紀錄片工作者的訪談。他犯下的罪孽令人髮指，而他講話時卻帶有怪異的洞見（再加上他高達二〇五公分、重達一三六公斤的體型，讓他幾乎像個漫畫角色），這樣的反差讓他成為某種禁忌的邪典英雄，除了地下搖滾樂團會在歌詞裡提到他

9-16. 《破案神探》一劇改編自約翰‧道格拉斯講述聯邦調查局工作經驗的書。影集中點名了一些知名美國殺人魔，包含雷德、伯克維茲和曼森，而對這些人物進行各種氣氛緊繃的偵訊，構成了本影集的戲劇骨幹。

17. 霍頓和比爾在地方警局講課時體驗到警察們的反彈，警察們根本不在乎凶手「為什麼」犯罪。在《破案神探》的母題中，理論（研究殺人魔）與實務（阻止他們）之間的落差占有重要地位。

17.

18. 比爾和霍頓啟動他們的新計畫
時，有著不同程度的消極感和滿
足感。他們要搬到位於地下室的
辦公室，整個劇集經常拿「一如
連續殺人狂都住在地下室」的老
套設定開玩笑。

的名字，布列特・伊斯頓・艾利斯與湯瑪斯・哈里斯這類作家也會研究他，後者更改編了艾德的案件與其人格的某些面向，放入《沉默的羔羊》中「水牛比爾」這個角色。

艾德讓霍頓深深著迷的原因，是他徹底敞開內心世界供人研究，就像電影作者對自己的作品提供幕後評論一樣。布里頓的精湛演出令人不寒而慄，即便艾德銬著腳鐐，似乎仍掌控全場。「警察喜歡我，因為他們可以與我聊天，比與他們的老婆聊得更多。」他開朗地對霍頓說。這句話既為他所認知的友誼打下基礎，也暗示他的罪孽的深處源頭是女性貶抑（同時呼應了黛比第一次與霍頓約會時開的玩笑：「你不喜歡別人反對你的意見……對於執法人員來說，你可真是與眾不同啊！」）。艾德的知名綽號是「女學生殺手」，他承認自己有弒母的衝動，於是以女性陌生人來代替他真正的目標（這是真實世界中與《驚魂記》類似的案例），而對他來說，殺戮與相關的犯罪行為既帶來刺激感，同時也是性滿足的替代品。

\#

在《破案神探》所有的真實殺人狂中，艾德是看起來最接近自我實現的一個。在《索命黃道帶》，亞瑟・李・艾倫曾油嘴滑舌地展示自己並非凶手；艾德則把自己的通透打磨成一個尖端，刺穿霍頓的權威，讓霍頓的地位降到類同學生，這學生甚至把他教的課程都牢牢放在心裡。霍頓後來訪談芝加哥殺人狂史佩克，史佩克口齒沒艾德那麼伶俐，但他同樣對女性

懷抱強烈恨意。霍頓問他為什麼想要「幹掉這世界上八個臭婊子」，如此嚴重的用詞偏離了正常偵辦規則，但用意是為了建立「雙方共識」，這是聯邦調查局總部課堂教過的理論。到最後，這段訪談錄音因為其不雅的廢話，導致霍頓和比爾的專案陷入危機（這是第一季接近尾聲時的重要情節）。然而，這句話其實指出殺人狂內心滿溢的女性貶抑，已經被霍頓內化成他相當專精的領域。

《索命黃道帶》最弱的面向是小葛的婚姻崩解，這段也可在《破案神探》第一季中看到。霍頓與社會學研究生女友黛比（漢娜・格羅斯飾）愈來愈常爭吵，因為他的工作狂傾向讓她無法再忍受下去（順帶一提，本季首集中，格羅斯機智的故作正經演技有點類似《社群網戰》的魯妮・瑪拉，顯示她有演脫線喜劇的潛力，但此劇幾乎沒有運用她這個能力）。在《索命黃道帶》，小葛無法把家人放在首位讓人感覺是敷衍的劇情設計，但《破案神探》在霍頓感情層面的糾葛中挖掘出令人沮喪的潛在意義。影評人陶比斯認為《破案神探》再度將霍頓刻畫為「單打獨鬥的人，而且愈研究愈走向連續殺人狂那種女性貶抑與縝密規畫作案方式的論調，而非與同儕群策群力」。葛洛夫有趣且誠實的表演風格隱喻霍頓這個角色像是某種「處男」，對黛比與艾德所代表的兩種天差地別「體驗」都如痴如狂，也讓他所處的情境變得更複雜。

精彩的第一季第九集是以史佩克的訪談開場，在這一集裡，芬奇強調霍頓因為致力於他的研究造成道德觀崩壞。其中一場戲是霍頓對黛比表示自己擔心她可能

出軌，這鏡映了艾德和其他訪談對象在性方面的偏執和強烈占有欲。另外，霍頓也漫不在乎地違反專業倫理，在下班時間去訪談一個被懷疑有戀童癖的小學校長韋德（馬克·庫迪奇飾）。霍頓這沒有證據的介入導致該校長被開除，其蒙羞的妻子憤怒地來找霍頓，指責他實質上毀了他們的人生。

呈現霍頓與韋德太太（伊妮德·葛拉漢飾）這段對話的方式，是讓霍頓站在他公寓的門外，而她站在走廊的遠端。刻意讓人想起第一集開頭賓州那場警匪對峙場景，只不過此時霍頓在螢幕上占據的是當年米勒自殺的位置。韋德先生是否真的犯罪從未有答案，但這場對話戲的拍法仍讓人不安。本劇主人公已經在劇情中如願以償，可以近身訪談殺人狂並獲得洞見，但代價是他失去了他應要發展出的同理心，無論此時有什麼進展，現在的他已經沒有回頭路。

更重要的，黛比在那場戲中扮演了沉默的目擊者。在第十集，黛比鼓起勇氣面對霍頓，討論他們每況愈下的關係，此時他冷酷且先發制人地對她的動機做出精神分析，而這套話術與技巧都援引自他的

職場。這場戲反轉了他們第一次約會的情境，那時她恣意打量著他，但該戲的立場互換與其說是禮尚往來，不如說是報復。分手之後，霍頓可以自由地回去找艾德發展浪漫關係，艾德還曾在報上讀到霍頓在訪問中說他倆是「朋友」。

霍頓進入艾德在醫院的房間時，芬奇剪接到後者的視角，此視角切換強調後者戴上眼鏡的動作：從艾德的視角來看，霍頓走進了焦點。他們討論起霍頓是否把艾德當成朋友：「就我們一起工作這件事來看……當然是朋友。」霍頓講到「一起」這個詞時，艾德眼睛發亮，這個詞暗示兩人是共謀，像約翰·杜爾那句同時表示懇求與邀請的「幫幫我」，或像亞瑟·李·艾倫在被警探托奇偵訊過多年後寫的一封嘲弄信：「親愛的托奇，如果我可以幫上忙的話，請告訴我。很遺憾我不是你要找的凶手。」凶手都以挑逗的方式表示與追捕者團結一致。

艾德究竟只是在嘲弄霍頓，抑或真的想與他建立連結，這場暗示兩人臭味相投的戲讓觀眾看了相當難受。然後兩人擁抱，此時霍頓儼然面對人身安全風險（艾德等到監獄管理員離場才抱他），他與殺人狂，以及其代表事物的結合充滿威脅感，即便是最好奇的觀眾或許也寧可永遠不知道這些。霍頓已經成為專家，但他因此崩潰。後來他驚慌失措的段落，搭配了齊柏林飛船樂團迷幻前衛的頌歌《光之中》，以如此不尋常的黯淡氛圍終結了《破案神探》第一季。最後一場戲則呈現本劇尚未介紹的「BTK殺手」雷德（索尼·凡利森提飾），他在自家後院燃燒著一組照片，讓不祥預兆的氣氛加倍濃厚。

《破案神探》第一季透過一系列神祕的小橋段，持續將BTK這個角色織進故事的紋理（我們大多是看到他以ADT保全公司技師的身分在工作），這延續到第二季由芬奇執導的前三集。在第二季首集恐怖直接的開場段落，雷德的妻子打開浴室沒上鎖的門，發現他在裡面穿著花俏的小丑面具，正在進行窒息式自慰。羅西音樂樂團主唱布萊恩·費瑞吟唱「每個夢幻家庭中，都有人在心痛」，芬奇取這句歌詞中令人不安的宏觀社會現象含意，聚焦於劇中主角們崩壞的家庭生活。同一集，比爾注意到自家後門沒關上，顯示某人曾

21.

22.

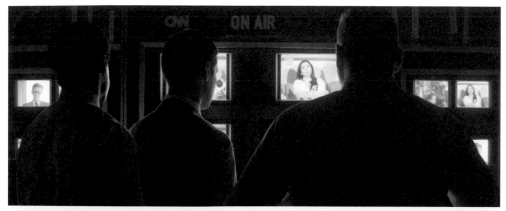

 23.

 24.

23-24. 在《破案神探》全劇中,角色們常看電視新聞報導他們的工作,這展現媒體雖然引發了大眾對連續殺人案的興趣,但對於調查工作則產生了複雜後果。

25. 比爾因為忙於工作而無法兼顧家庭生活,他發現自己很孤單,也被遭受折磨的家人們拋棄,這成為第二季臺傷、懸而未決的劇情,而且因為本劇集第三季已被取消,所以更是讓人唏噓。

在夜裡溜進去,結果那人是他領養的青春期兒子布萊恩(扎哈里·史考特·羅斯飾),他兒子內心或許藏著病態的幻想。

在第二季,芬奇留下了一些令人難忘的導演手法,例如比爾訪談逃過BTK魔掌的倖存者,倖存者據稱嚴重毀容,但那場戲的鏡頭從未拍到她的臉,攝影機大多停在演員麥卡藍聆聽的表情上,這樣的拍法既讓觀眾可能有的獵奇期待落空,也同時在觀眾的內心想像中重建她遇難的慘狀(這是以講述取代畫面展現的高明案例)。另一個例子是雷德在公立圖書館工作時,那些發亮的檯燈讓人想起《火線追緝令》的沙摩賽在夜間閱讀的場景,這也是狡猾的自我引用。

#

在第二季,最強烈具有芬奇風格的部分是愈來愈深的「連續殺人狂成為名人」母題。因為謝帕離開,新角色泰德·

岡(麥克·瑟佛瑞斯飾)接手掌管行為科學組,他代表組織的機會主義,因他企圖獲得更多的媒體曝光,於是提供比爾、霍頓與卡爾愈來愈多的資源,同時,選用瑟佛瑞斯也間接點出他曾演過一個使人難忘的角色,他是桑德海姆創作的音樂劇《刺客》原始班底,飾演刺殺林肯的布斯。這部黑暗音樂劇的背景是在地獄般的射擊靶場,由歷代刺殺美國總統的刺客人物擔任配角客串演出。《破案神探》第二季模仿桑德海姆的設計,把伯克維茲(奧利佛·庫柏飾)和曼森(戴蒙·賀里曼飾,他在塔倫提諾的《從前,有個好萊塢》裡也演出曼森)放進故事,這些殺人狂的名氣也沾染到他們的訪談者身上。霍頓和比爾以前在聯邦調查局被當成異端,現在則被同僚認為是英雄,大家都敦促他們分享精彩的辦案故事。

第二季的最後四集由卡爾·富蘭克林執導,故事講述1979到1981年間亞特蘭大兒童命案,凶手殺害了二十多名未成年

人引發媒體炒作，以及媒體如何讓第一線追捕凶手的過程變得更複雜、更不利。富蘭克林1992年曾執導傑出的新黑色電影《小鎮風暴》，他擅長掌握本劇故事中那些種族與社會層面的弦外之音。這些弦外之音暗示霍頓投入此案調查，企圖追求個人的救贖，因為他先前被艾德羞辱並揭露本性而產生罪惡感。在一場戲中，葛洛夫參與一場監視行動，於是這個蒼白高瘦的聯邦調查局探員扛著十字架遊行過亞特蘭大，此反諷乃針對這個角色內心「白人的負擔」。

富蘭克林有自己的導演創作視野，而本劇廣義上雖為芬奇作品，但兩者水乳交融。此劇就像《索命黃道帶》一樣，走向沒有結局的結局。霍頓和比爾進行犯罪剖繪，引導警方找到一個可能的嫌犯，他是鬼鬼祟祟、自相矛盾的黑人韋恩・威廉斯（克里斯多福・利文斯頓飾），原本行為科學組都認為凶手是白種男性，此嫌犯的黑人身分讓組員很困惑。

威廉斯被逮捕之後，證據只夠起訴他涉嫌殺害兩位成年人，無法證明他與那些兒童死者有關。第二季的結局是霍頓無助地觀看電視上的記者會，其中亞特蘭大警局高層聲稱案情已經有部分突破，但同時也承認整體調查仍陷入泥淖。在第二季最後一集劇末字卡上寫著：「時至2019年，剩下的二十七樁命案都尚未被起訴。」全劇在此畫下令人挫折、無法滿足的句點。

本劇結局與《索命黃道帶》一樣開放，在可見的將來仍不會獲得解決。此劇原本計畫要一直拍到1990年代，講述雷德如何被辨認出就是BTK殺手並遭到逮捕，但是在2019年，葛洛大、麥卡藍與托芙與本劇的合約都中止了，《破案神探》被「無限期暫緩製作」，其實這就是劇集取消的委婉說法。

2020年10月，芬奇承認在可見的時日內，本劇第二季將是最後一季，原因是製作成本高與創作疲乏。「這部劇讓人一週工作九十小時，把生活都榨乾了，」芬奇對Vulture網站的哈里斯說：「考量它的觀眾人數，它是非常昂貴的劇集，在某個層次上，你必須考慮現實狀況，也就是投入的資金得到相應的眼球數。」

芬奇放下《破案神探》之後，就可以著手發展並開始製作《曼克》，這是他與Netflix合作計畫的一部分。他顯然寧可選擇比較屬於個人、自成一部完整作品的《曼克》，大過於影集形式、得在創作與其他層面做出種種妥協的《破案神探》。但此劇被迫留下開放的結局，反而出乎意料地讓它成為更強有力的作品。

霍頓在亞特蘭大旅館房間裡，無助地盯著電視，本劇在最後時刻回應了上述畫面。觀眾可以瞥見雷德在堪薩斯市的汽車旅館內戴上面具，周遭環繞著他作案的新聞剪報，以及來自受害者的戰利品，然後他在自己的脖子上套上繩圈，似乎進入狂喜狀態，沒有任何執法機關可以抓到他。他仍逍遙法外，身分無人知曉，也無法被發現。一切尚未結束，凶手尚未被繩之以法，時間則繼續流向未來。■

25.

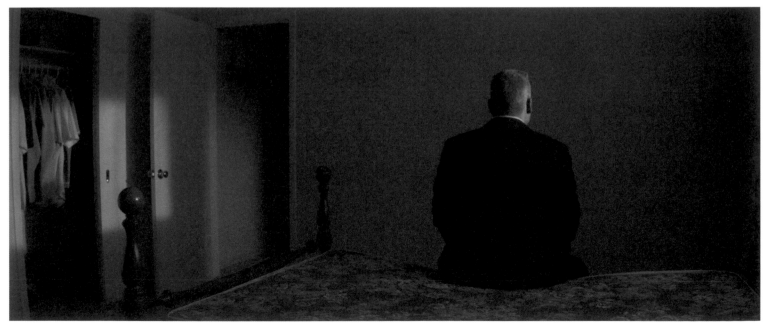

最 高 戒 備
MAXIMUM
SECURITY

TITLE SEQUENCE
BRENT BOATES

《異形3》夢魘般的開場影像包含墜落、入侵與不安穩的冬眠。《異形2》有明確的圓滿結局,而芬奇讓觀眾短暫瞥見竟有異形藏在蕾普利的逃生艇上,刺破了他們的安全感。

2.1
ALIEN 3
異形 3

2017 年,凱沃德在《監獄片:鐵欄後的電影》一書中分析此類型電影的身分認同和意識形態層面,他認為於真正的監獄電影中,無論是經濟大蕭條時代那一波與黑幫電影混合的風潮,還是以當代為背景的監獄片,觀眾所認同的主角都是一個或一群去對抗體制權力結構的囚犯。至於監獄空間,它應該同時被當成「要調查的主要目標,與壓迫角色的頭號原動力」,它不僅是一介環境,它自身就是意義與道德觀的核心。

Fiorina 161 行星(俗稱「怒火」)終年刮強風,此星球上有一座如洞窟般的重刑犯監獄,《異形3》整個故事都在此展開。「怒火」也適合用來形容這棟孤單人造大地標裡的溫室氛圍,圍牆內住著一小群囚犯與管理人員,他們分別處於此圓形監獄權力結構的不同位階上,無論是老鳥或菜鳥,都受到此權力結構的壓迫。一個已經習慣監獄環境的無期徒刑囚犯盤點這裡欠缺什麼:「我們沒有文康室,沒有空調,沒有監視系統,沒有他媽的冰淇淋,沒有保險套,沒有女人,沒有槍……我們這裡只有狗屎。」

為了要打造出能說服觀眾且絕望的監獄環境，需要大量的電影製作資源。二十世紀福斯出資六千萬美元，以建構《異形3》中骯髒又艱苦的場景，這是「異形」系列電影最高的預算金額。但即便電影公司大手筆投資該片，被授權可以花錢不手軟的導演也不見得能獲得創作自由。「異形」系列前兩集都成為現代經典科幻片，倍受喜愛且獲利驚人，芬奇接下第三集導演筒那年二十七歲（正值他音樂錄影帶導演生涯的巔峰），他發現自己雖有創作自由，卻無時無刻受到限制。

在史都華・羅森堡執導的《鐵窗喋血》中，典獄長拉長語調說：「現在這個狀況就是我們無法溝通。」這句知名台詞隱含了典獄長要處罰囚犯的意思，而《監獄片》一書以不少篇幅研究此片的理由，不僅僅是探討處罰這層含意。回到《異形3》，因為高層製片們有些指導意見，所以芬奇等了很久才能開拍他的劇情長片處女作，在這段等待期，他與編劇瑞克斯・皮凱特共進晚餐，皮凱特是被聘來在攝影機開機前修最後一版劇本。芬奇先告訴皮凱特這幾個月來在創作層面遇到哪些難題，然後他問皮凱特，就第三方來看，他想講的故事是否聽起來「完全不正常」。1992年，芬奇對美國《首映》雜誌轉述皮凱特的說法：「不會，這故事合理。但或許你沒把它溝通清楚。」

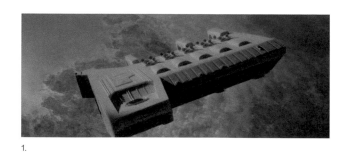

1.

#

《異形3》以太空貨運船蘇拉克號的遇險呼叫訊號開場，在廣角鏡頭中，逃生艙脫離這艘船，墜入「怒火」的大氣層然後掉進海裡。這段序曲已經宣告本片令人沮喪的調性，剛上映時獲得的迴響大都認為它太過悲慘所以不好看。《波士頓環球報》影評人卡爾的評價是「灰暗且了無生氣」，《芝加哥太陽報》的伊伯特則給予

明褒暗貶的讚美，認為此片是「我所看過畫面最美的爛片之一。」

除了負評之外，本片票房不如預期更是雪上加霜。雖說《異形3》的票房數字比前兩集更高（並未考量通貨膨脹因素），但它很快就跌出賣座排行榜，最後票房收入僅是當年第二十八名。好萊塢在這個時期盛行拍電影續集，許多人認為此片悲慘的命運可歸因於此風潮的收益遞減效應。1992年票房名列前茅的電影包含《小鬼當家2》、《致命武器3》與《蝙蝠俠大顯神威》。《異形3》的下場似乎是那時MTV殖民好萊塢後果的警世寓言，芬奇本來是音樂錄影帶金童，此時卻恥辱地淪為小孩玩大車的代表人物。

「我必須投入兩年的時間，三度被開除，然後每一樣東西我都得拚命去爭取，」2009年，芬奇在《衛報》的訪問中說：「最恨這部片的人就是我。直到今天，我還是最恨這部片的人！」這話說得一點都不含蓄，但在其他場域中，《異形3》已經重新獲得各種評價，從「稍被低估」到「被誤解的經典作品」都有。

2013年，RogerEbert.com影評網站推出了「不被喜愛的電影」影音評論系列，這個系列名稱指向千禧世代影評人常見的傾向，他們會運用後見之明，「平反」那些廣受批評的電影。而此系列的第一集，影評人塔弗亞就選了《異形3》。塔弗亞在影片旁白中說：「芬奇所有聞名特色都從這部片開始。」此時畫面將一組電影片段與十五世紀畫家波希的畫作穿插在一起，意有所指道：「溼冷的室內空間，恐懼感從每個出風口與緊皺的眉頭滴落……此片或許到處都有不完美的地方，但是它也同時超越了這些不完美。如果說雷利・史考特的《異形》是把科幻電影轉化為藝術，那麼《異形3》就是把藝術摧殘到像科幻電影。」

塔弗亞熱情地找出了芬奇處女作中的關鍵焦點，指出它是電影作者留下的工藝品。憑良心說，《異形3》的那些缺點，比如節奏慢到讓人難受、有些角色讓人混淆、不呈現讓觀眾滿意的橋段使人不快等等都無法被平反為優點，但也不應讓其缺

陷（無論是受限於當年條件或執行失誤所造成的差池）掩蓋了它那些稜角分明的優點。其中一個優點就是影片的凶悍氛圍，例如在執行得更完美的《火線追緝令》裡，這種凶悍氛圍證明導演實際上控制了電影，也展現出導演的性格。《異形3》是陰沉、沉重、步調緩慢的電影，但它並非沒有個人風格。在汙濁的表面下，芬奇將它打造成在面對令人窒息、唯利是圖的企業監管時，角色為了原則和倫理而抵抗並壯烈犧牲的戲劇，可說是暗喻此片製作過程的嚴酷寓言。

就環境與潛文本來看，此片也是監獄電影，由不公義的感覺作為故事驅動力，它既是芬奇個人感覺到的不公義，又劍指驅動此片的產製機制。「怒火」上發生的連續死亡事件，典獄長安德魯斯（布萊恩・格洛弗飾）認為是蕾普利的錯，他指出：「我認為我們的設施原本營運順暢，卻突然衍生出一些問題。」在這名自大狂的觀點看來，蕾普利對於異形相關的知識反而帶來麻煩。在《異形3》偽傅柯式的設定中，監獄的統治階層只是裝模作樣，根本不知道自己在做什麼，於此同時，蕾普利的專業知識卻被無視。

在安德魯斯拚命想鞏固他的權威後沒多久，他就被異形拖進通風口了，而他先前都拒絕承認異形的存在。在嚴酷且具華格納風格的莊嚴氛圍中，典獄長被拖行的畫面帶著鬧劇色彩，這樣的導演手法顯示他在拍這個橋段時顯然帶著復仇的快感（只差沒有呈現出雪歌妮・薇佛微笑的反應鏡頭）。

天花板是《異形3》反覆出現的影像，該片大都以低角度拍攝，其中經常採取奧森・威爾斯風格的超低角度。芬奇與攝影師艾力克斯・湯森為天花板打光並納入構圖，以強調場景的高聳程度。湯森並非芬奇的首選，本來由倍受敬重的喬登・克羅南威斯掌鏡，他既可維持芬奇的音樂錄影帶視覺風格（他拍過1989年瑪丹娜的《噢！父親》），也可延續雷利・史考特《銀翼殺手》的攝影風格。《銀翼殺手》與《異形》一樣，都深植於當代類型電影的DNA中，《異形》的影像主要是橫向開展，而《銀翼殺手》則是縱向主導的電影。

在《異形3》，芬奇綜合了這兩種模

式，在囚禁與幽閉恐懼的環境中創造出特殊的寬廣感，構圖則讓人感覺到奇特的離心力。被囚禁的精神壓力並非壓在角色身上，而是在他們頭上盤旋（引用塔弗亞的詩意說法，是「每個人都拜倒在缺席的神面前」）。《異形3》那些類似教堂的空間是由四面八方、縱橫交錯的蜿蜒走廊連接，這讓「怒火」有了迷宮般的建築構造，此構造在主題上也呼應本片最強而有力的戲劇時刻，那一刻，陷入存在狀態困境的主角找到了一個解脫策略。

大約在1991年，有人認為芬奇自己就是《異形3》迷宮中的那頭怪物，但遭到他反駁。1992年的《帝國》秋季號雜誌中，皮爾絲寫了片場直擊專文，他揭露在倫敦攝影棚裡有不少條敏感神經匯聚在一起，並描述這部電影似乎每一步都在抗拒被製作出來。薇佛抱怨：「我在這上面穿過血河。」猶如蕾普利強硬且易怒的特質。一個慌亂的劇組公關則坦承：「這部片是一場夢魘。」根據皮爾絲的說法，即便是電影公司的公關宣傳老手似乎也深受打擊，他們找不到《異形3》任何賣點，這個巨大生鏽的智慧財產從庫房被拖出來拍續集的時刻，他們只聽到齒輪互相傾軋的聲響。

1986年，詹姆斯・卡麥隆執導《異形2》的任務圓滿成功，他升級了雷利・史考特的《異形》那令人顫慄的科幻哥德風格，以在競爭更加激烈的賣座片市場創下佳績。首部《異形》走的是恐怖片那套詭譎路線，《異形2》則成為火力全開的動作鉅片，後者英文片名採複數形，即暗示異形數量不只一隻，動作場面將更激烈。

如果卡麥隆的電影看起來還像是同系列的續集，那得大大歸功於同一個女主角與其表演。《異形2》讓薇佛獲得奧斯卡最佳女演員獎提名，她瞪著巨大、繁殖能力極強的異形，低聲怒道：「你這婊子，離她遠一點。」此台詞成為影史經典，而在此刻，她以毒攻毒，母性本能轉為熾烈怒火。大家都明白，《異形3》絕對得由薇佛主演，其餘的一切都還可協商。

於是，其他事情真的都被協商。皮爾絲的文章提及《異形3》在概念層次與發展階段產生的激烈衝突，德羅澤卡執導長達三小時的紀錄片《殘骸與盛怒：《異形3》製作歷程》更完整講述了這漫長又毫

1. 太空船蘇拉克號源自《異形2》，芬奇在《異形3》一開頭就亟於毀滅這艘船與船上所有人類（只留一個活口），意謂著此片採取冷酷無情的修正主義路線。

2-9. 《異形3》的美術設計冰冷且具斯巴達風格，監獄裡的鏡頭都是以各種不同的低角度拍攝，讓監獄除了看起來像教堂，也像迷宮一般往多個方向開展。相對於《異形2》金光閃閃的軍事風格質感，芬奇髒汙風格的場面調度有助於講述這個生命走上絕路的故事，並且預見了《火線追緝令》那無所不在的衰敗感。

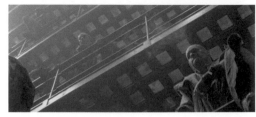

LT. ELLEN RIPLEY
B5156170

SURVIVOR

10.

無意義的紛爭過程。這部史詩長度的幕後製作特集是為了《異形四部曲》DVD典藏版而製作，它呈現《異形3》各種不同版本的劇本，其中有幾個初期版本並沒寫進蕾普利，以防薇佛拒絕出演的狀況發生。此系列頭兩集由史考特交棒給卡麥隆的過程中，電影都遵循某種黑科技電影的邏輯（也比較接近好萊塢高檔次的製作風格），但到了《異形3》，各式各樣的人才都曾被找來參與這個案子，包括導演雷尼·哈林、文生·華德、大衛·托伊與科幻小說家威廉·吉布森，令人眼花撩亂，這顯示出此開發案在大方向上游移不定，也說明了「找腦袋裡裝著故事的人」與「找人來講故事」的差別。

比起《異形3》，《殘骸與盛怒》更像恐怖片，此紀錄片在結構上欠缺了芬奇的看法，這是因為他拒絕受訪，但他曾在其他媒體上公開說過許多讓他覺得挫折的事。《異形四部曲》DVD典藏版收錄所謂的《異形3》粗剪版，在沒有芬奇的參與或監督之下，就把當年沒用的三十分鐘畫面剪了回去，這個作法就類似拿橄欖枝戳人眼睛，於是讓原本就滿腹牢騷的芬奇更加光火。在皮爾絲的專文中，他認為芬奇當時雖然能力不足以擔負此重任，姿態卻不可一世，他訪問卡司成員時聽到一些

顯然是為芬奇美言幾句的說法（例如「他是個全力以赴的好人」），也耳聞這個導演力求精準、一再重複拍攝的風格讓這原本就有麻煩的電影在攝製時進度更落後。文中也提及芬奇與重要的演職員不合，皮爾絲寫道：「我問薇佛是否記得芬奇上一次讓她大笑是什麼時候，她緊閉著嘴唇不回答。」

《殘骸與盛怒》對芬奇也有類似的模稜兩可看法，然而這部紀錄片製作時，芬奇已經建立起新秀電影作者的地位，於是這一點也被放進該片的脈絡裡。《火線追緝令》票房賣座，《鬥陣俱樂部》驚世駭俗，在影評人與投資方心中，這兩部片早已重建了芬奇的名導聲譽。德羅澤卡採取中立的敘事調性，陳述多起電影公司直接插手干涉的事件，卻也強調芬奇與編劇兼製片大衛·蓋勒爆發激烈爭執，導致蓋勒離開片場。在一場激動的電話會議上，蓋勒稱芬奇是個「球鞋推銷員」，諷刺芬奇的廣告片背景實在不適合拍電影（也暗示他沒有藝術信念）。

但也可以這麼說：正因為芬奇擅長拍廣告，所以才讓他有機會可以執導這部基本上只是將他視為傭兵的電影。另一個原因是他當時相對是新人，所以沒有反抗此系列顧問團的地位。在好萊塢電影製作史

中，那些知名的麻煩案例如果有共同點，那就是時常在片場下最後通牒的頑固電影作者，例如麥可・西米諾執導的《天堂之門》，他憑藉自己拿過奧斯卡最佳導演的地位獲得此片定剪權，好萊塢歷史最久的一家電影公司於是成為人質，最終還破產了。另一個例子是《鐵達尼號》，導演卡麥隆因為過去拍過不少賣座片（包含《異形2》），所以在製作預算上揮霍無度也是合理的。

與影史上的《天堂之門》和《鐵達尼號》相比，《異形3》的狀況還沒那麼慘烈，但是它的攝製期比預期拖得更久，高達九十三天，而且還是被電影公司強迫停止拍攝。根據報導，是福斯電影公司的執行副總藍道親自出馬，逼迫芬奇面對現實（若干年後，藍道身為《鐵達尼號》製片，又對上更加挑戰他底限的卡麥隆）。「這部片讓我學到的，是倘若沒拍過《魔鬼終結者》或是《大白鯊》這類的電影，其實最好別接《異形3》這麼大規模的案子，」1993年英國廣播公司的伯曼訪問芬奇時，他直言不諱：「因為拍片一直燒錢，大家都是擰著手帕、冒汗、吐血，然後你對他們說：『相信我，真的要這麼拍才對。』他們會回頭告訴你：『你他媽的是什麼咖？誰在乎你相信什麼！』」

\#

不少間接證據指出，《異形3》的導演帶著被迫害者的情結。芬奇深信自己那套導演方法，也漫不在乎地體認到自己的地位只是受雇者，他一直在這兩種心態中找平衡點。這頑固自信又猶豫不決的奇異

矛盾心境直接影響了本片對蕾普利的刻畫，蕾普利雖為敘事主角，卻顯得心不甘情不願、情感疏離。芬奇作品中的男性主角都為了理念奮鬥，甚至因為狂熱偏執而陷入險境，但針對《異形3》和《顫慄空間》的女性主角，比較適合的說法是被動應對，因為外在力量讓她們無路可退，迫使她們挺身保護自己。

《異形3》一開始發展的概念是把蕾普利當成機智的倖存者，如同砍殺電影研究者克蘿弗稱之「最後倖存的女孩」角色原型，蕾普利就是此類角色的成人版，慢慢被推向最後悲劇性且激烈的自我實現壯舉。在《異形》與《異形2》中，蕾普利任職的韋蘭湯谷集團不但專橫又便宜行事，而她拒絕接受自己在企業規範下可被輕易捨棄的命運，雖獲得意志力卻同時充滿悲憤。到了《異形3》，可能成為她代理家人的紐特與希克斯突然毫無意義地死亡，再加上她發現子宮裡孕育著異形，此時本片主軸就以「忍受折磨」徹底取代了「救援」。《異形3》以戲劇的方式呈現蕾普利如何逐漸放棄自己的求生本能。

「我心想，雅痞們來看這部片能理解到什麼？」芬奇解釋道：「我們繞了一圈才發現，為了求生，無私與自私一樣重要。所以我心想，這個角色顯然就該往這個方向走，因為我們未來其實也不太會用到她了。」芬奇堅持《異形3》應該要徹底終結蕾普利的故事，反駁蓋勒稱他是「廣告人」的標籤，因為這部片的核心是關於「人不願意繼續苟活」。如果芬奇的處女作真的在推銷什麼，那就是哲學上的模稜兩可。

《異形3》那股龐克、反體制的力

量，在美學上精準化身為蕾普利的極簡主義新造型，讓她延續大眾文化中大膽反叛的女性形象。1980年代末期，愛爾蘭搖滾歌手辛妮・歐康諾剃光頭髮，以反抗唱片公司高層要求她改採比較傳統的撫媚形象。1990年，她的《無人可以取代你》音樂錄影帶拿下MTV大獎，此音樂錄影帶以近身、直球對決的特寫鏡頭，拍攝剃了光頭的她。若干年後，黛咪・摩爾在《魔鬼女大兵》也採取類似的造型，該片運用女星光頭造型來挑戰父權（她對歧視女性的長官嘲弄地說：「吸我老二！」這句台詞改寫自女諧星蘿珊・巴爾的話），同時也藉導演雷利・史考特連結起《異形》中複雜的性別政治。

蕾普利這個角色原本在劇本中是男性，在《異形》開拍之前才改成女性，因為這個調整，讓史考特可以在此片的高潮玩一些聰明的遊戲，他讓薇佛一絲不掛，運用她如雕像般、近乎全裸的身體來對抗片中那隻異形，象徵肉身的、可被穿透的女性特質與夢魘般、陽具般的堅硬特質抗衡。在《異形2》，卡麥隆倒轉了史考特的視覺語言，讓蕾普利穿戴巨大笨重的護甲進行最後決戰，這是因為卡麥隆對軍事裝備有種戀物癖愛好。

倘若《異形3》中蕾普利的髮型是種時尚宣言，這並非她自己的選擇。在「怒火」醫務所醒來後，她被告知剃光頭是為了防範跳蚤所採取的標準措施，這是她進入類似男僧侶環境的儀式。芬奇盡可能操弄薇佛雌雄同體造型所帶來的可能性，在這部基本上是監獄電影的邊緣故意塗寫一些影痴典故。《異形3》模仿了卡爾・德萊葉的《聖女貞德受難記》中，那些貞

11.

12.

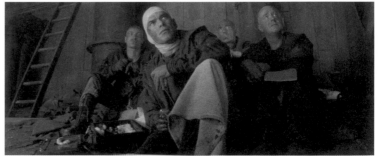

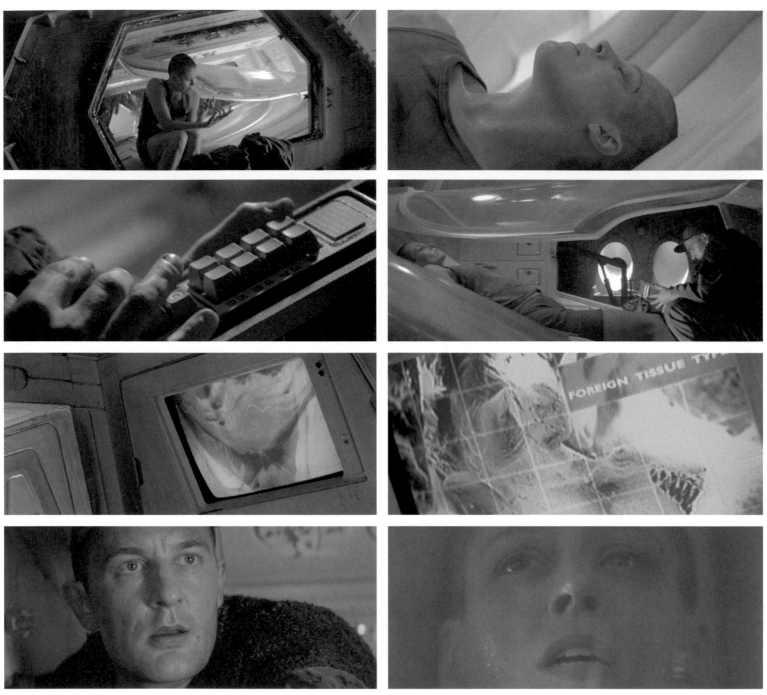

13.

13. 蕾普利發現體內藏著異形母后，這是「異形」系列夢魘般的潛文本，關於懷孕與入侵身體的母題在此來到最高潮。異形首度來自體內，因為這是無處可逃的絕境，讓此片的調性走向毫無感傷的宿命論。

14. 在《異形3》，頑固的典獄長安德魯斯代表容易出錯的男性權威。

15. 異形從一條流浪狗體內冒出來，證明牠可適應環境，並且提示觀眾牠具有更敏捷的外型。

德（芮妮・珍妮・法爾科內蒂飾）如宗教偶像般的特寫鏡頭。蕾普利光頭造型則嘲諷庫柏力克的《金甲部隊》，同時也指涉《魔鬼女大兵》，該片的序場呈現海軍陸戰隊新兵就像綿羊般（或像進屠宰場的羔羊）被剃光頭。此外，芬奇也呼應他1989年執導瑪丹娜《表現自我》的音樂錄影帶，片中瑪丹娜模仿瑪琳・黛德麗穿著男裝，另外也讓她在驚人巨大的鋼鐵玻璃帷幕背景前，鑽進一群面孔模糊的肌肉猛男勞工之中並誘惑他們。

《表現自我》裡的大城市，刻意參考了佛列茲・朗的《大都會》。《表現自我》與其靈感來源《大都會》都引導了芬奇在《異形3》的表現主義手法，但重要（也合理）的是《異形3》並沒有瑪丹娜

14.

音樂錄影帶中那種華麗與幽默。雖然與《大都會》的邪惡女性機器人瑪利亞或《風尚》時期的瑪丹娜（或也可算進瑪琳・黛德麗）相比，蕾普利的外型較不性感情色，但她在男性被迫禁欲、修道院般的監獄環境裡（依照此片雙言巧語的說法，這裡是「兩條Y染色體監獄」）引發的騷動並不輸給她們。在文生・華德原本的劇本故事大綱中，故事發生地點並非監獄，而是漂浮的木造修道院，裡面住著和平守舊、誠摯信神的僧侶，他們辯論著蕾普利究竟是救世主，抑或是伊甸園誘惑的化身。在這個類似宗教的框架中，異形如同惡魔在他們之中出現。

對於華德的宗教世界觀，芬奇並未全盤接受，他整合一些自己的想法，例如高力（保羅・麥甘飾）這個角色就像虔誠教徒一樣狂熱，他在看到「龍」屠殺幾個囚犯之後發瘋。另一個層次上，蕾普利的髮型讓她一方面形似聖女貞德，但也類似異形那種空氣動力學流線外型。此片的招牌畫面是蕾普利與異形在一個雙人鏡頭中，近距離面對面、相互觀察，這個鏡頭將對

「他者」的原始恐懼與「認出異形甚至親近異形」產生的厭惡合而為一，它呈現的不是偷襲，而是重逢。蕾普利後來會對異形說：「別怕，我和你是一家人。」在這一刻，她既是聖女貞德，也是聖母瑪利亞（或許還是懷孕母親的守護者聖瑪格麗特，撒旦化身為龍吞食了她，然後她用發光的十字架切開怪物的肚子逃脫）。

在《異形2》結局，蕾普利面對異形母后時就種下上述雙重身分的種子，那場對峙充滿戲劇張力，又隱含性別符碼，且具有卡麥隆招牌的全金屬裝甲女性主義特色（另一例是《魔鬼終結者2》中琳達・漢彌頓飾演的莎拉・康納，她預先知道世界末日即將到來，於是激進地轉型成一個無情的用槍高手，成為人類版「終結者」）。芬奇無情賜死希克斯與紐特，這是卡麥隆討厭《異形3》的主要原因，他說這決定「賞了影迷一大巴掌」。

儘管卡麥隆對未來題材有震驚觀眾的創作才華，也喜愛重型槍砲，但基本上他在講故事時很濫情（例如《魔鬼終結者2》中那種史匹柏風格的多愁善感，無疑沿用了《E.T. 外星人》的一些元素）。芬奇避開這種「假設外星生物有人性」的人本主義，倘若《異形3》裡有任何史匹柏風格，那也是《大白鯊》時期的史匹柏，此片在放映拷貝第一卷之內，大白鯊就殺死了一群典型的無辜人物（嬉皮女孩、可愛男童、一條狗），以顯示史匹柏可是玩真的。

即便當時的史匹柏是個新人，但要拍大白鯊啃狗也讓他無法承受，《大白鯊》中那隻黑色拉布拉多犬之死，是以一根棍子被遺留在海浪中漂浮的鏡頭示意。然而在《異形3》，芬奇則積極呈現血腥細節，監獄犬史派克「生出」抱臉體異形時身體被撕裂，異形先是藏在逃生艙，再進入狗的身體，因為前兩集都有類似的劇情，這個橋段不幸可以先被觀眾猜到。

在《異形3》故事前段，這條狗之死是震撼監獄體系的幾個原生衝擊事件之一，片中死亡的還有希克斯與紐特，紐特甚至遭到恐怖的開膛驗屍（預見了《火線追緝令》）。仿生人畢夏（蘭斯・漢里克森飾）的機械偶臉龐也遭毀容，它是源自《異形2》的角色，進入逃生艙來到《異形3》，它告訴蕾普利壞消息，並在被關

機之前，表示自己寧可「回歸虛空」。這些場景皆含有粗暴的死亡氛圍，但其中偶有想昇華到藝術層次的嘗試。狗兒血腥痛苦的死亡歷程與紐特與希克斯的葬禮交叉剪接，這讓芬奇稍微展露了他的風格，也是為《火線追緝令》血腥與宗教儀式的二元對立預演。實質上等同監獄牧師的迪倫（查爾斯・達頓飾）個性堅毅，他在葬禮悼詞中說：「任何死亡之中，無論多渺小，總是有新生命誕生。」這段交叉剪接，讓此片的「衰敗」和「重生」主題變得神聖，又同時反諷這兩個主題。

《異形3》的特效團隊想要讓觀眾意想不到，所以企圖讓異形造型煥然一新。他們與異形原型設計者吉格爾合作，腦力激盪出一頭四隻腳的怪物，並主要採取類

15.

比特效技術來將牠帶到大銀幕上。《異形3》天衣無縫整合了縮小模型、真實比例戲偶與傳統的「真人穿戴戲偶」（由美國特效大師史丹・溫斯頓的高徒羅恩・伍德羅夫二世負責）。芬奇尤其高明之處，是讓這麼多創新都能融合一致，甚至可以稱得上是本片的「特效導演」。

在《異形》中，雷利・史考特審慎決定異形露面的時機，採取史匹柏在《大白鯊》首創的少即是多哲學。在《異形2》裡，卡麥隆秀出異形的篇幅較多，但那些異形大都也是靜止或緩慢動作。《異形3》前段有個電腦螢幕上呈現「靜止狀態遭干擾」字樣，指出現在面對的是更敏捷的威脅。《異形3》裡那條「龍」靈活迅捷得令人不安，且也比較像哺乳類動物（為了拍某些鏡頭，芬奇曾建議把惠比特獵犬放進戲偶裡）。

#

就這部節奏相當肅穆的電影來說，異形出乎意料的加速能力，構成了快速、

片斷的對位旋律。在電影後段一個追逐段落，那一系列的觀點鏡頭精彩表現出這種動感，而芬奇採取的異形觀點也是史考特與卡麥隆都不曾嘗試過的（再次較貼近史匹柏《大白鯊》的水下攝影）。當然，這類迅速遊走的攝影機運動同時讓人想到庫柏力克，例如《金甲部隊》中在軍營中潛行的鏡頭，或《鬼店》的三輪車移動鏡頭。這兩部電影都影響了《異形3》那無所不在的迷宮意象（庫柏力克的製作公司名稱甚至就叫牛頭怪[1]）。

飾演典獄長安德魯斯的演員格洛弗曾當過摔角選手，那種嚴厲、慷慨激昂的表演是另一個庫柏力克式的母題，讓人聯想到《發條橘子》裡風格化、如劇場般的影像。《發條橘子》也是監獄電影，探討受國家允許的泯滅人性過程，以及被壓抑的男性侵略性。

「異形」系列深植著兩種恐懼，一是肉體被侵犯，二是害怕跳來跳去襲擊人體的異形。在《異形3》一場戲裡，虐待狂囚犯（赫特・麥卡藍飾）下令要輪姦蕾普利，具體搬演了上述恐懼。此過度病態的場景之所以出現，是因為此片渴望挑戰大預算商業片的極限，同時也想帶出響亮的政治正確訊息，不過並沒有說服力。最後，達頓飾演的迪倫拯救蕾普利免於遇難。芬奇的電影中有幾個堅毅、睿智到可疑的非裔美國人角色，例如《火線追緝令》中摩根・費里曼飾演的警探沙摩賽、《顫慄空間》中以類似概念發想出的更生人柏漢（佛瑞斯特・惠塔克飾），迪倫是第一個，他也讓人看到《異形3》公式化的編劇手法。

17. 「龍」，為了讓《異形3》的電影高潮追逐戲更精彩，這隻異形比前兩集的版本更流線、更小也更敏捷。

18. 在「怒火」迷宮般的廊道橫衝直撞的主觀鏡頭，讓觀眾不舒服地採取異形的觀點，也呼應了庫柏力克的推軌攝影機運動，尤其是其《鬼店》結局在樹籬迷宮中的追逐戲。

19. 蕾普利拒絕了韋蘭湯谷集團的提議，這可被視為她解放自我的行動，而她自殺則是為了對抗異形威脅而採取的阻絕手段。

相較於《異形》與《異形2》精挑細選並展露細膩演技的卡司，芬奇要不允許男演員誇張演出（例如格洛弗與達頓），不然就讓他們全都一個樣，毫無特色且沒有存在的意義。唯一讓人喜愛的例外是查爾斯・丹斯飾演的迷人監獄醫師克里蒙斯，而他的溫暖人性卻換來出乎意料、像普通角色一樣的遇害。這是庫柏力克式的逆轉，就像《鬼店》中，史卡特曼・克洛瑟斯飾演的角色突然被殺一般。

克里蒙斯慘死，在幾乎以潛意識剪輯進去的插入鏡頭中，他的頭顱碎裂，畫面如法蘭西斯・培根的畫一樣殘暴，接著立刻迎來《異形3》兩個精彩場景其中之一，也就是先前提過蕾普利與「龍」的對峙。這場戲混合了恐懼與欲望，令人作嘔，異形的雙重血盆大口滴著口水貼在蕾普利臉頰上，然後退開，迅速鑽回排氣管道系統。異形撤退雖令人覺得奇怪，但這指向此劇本寫得最好也拍得最好的逆轉情節。蕾普利並不知道自己已經遭懷異形母后，被賦予了繁衍種族的任務，這就是異形饒她一命的原因，要讓她活到像聖母產子的那一刻。蕾普利原本的角色設定無法與異形匹敵，所以得不甘願地與其他角色結盟，但在這場戲，芬奇改變了遊戲規則，重新創造了女主角，也給了她戰術優

17.

勢。她不再需要脫逃躲藏，現在可以挺身對抗異形。

這個篇幅不少、精心設計的橋段中，出現了「異形視野」推軌鏡頭，看起來彷彿是一場西洋棋賽，在「怒火」的廊道裡，蕾普利和囚犯們拚命想引導「龍」走到陷阱，想把牠困在監獄湊巧附屬的鐵工廠，然後再燒死牠，意指像牛頭怪一樣必須死在迷宮裡。該段落因為攝影機運動速度與剪輯節奏飛快，分不清男性角色誰是誰的問題更加嚴重，但一群囚犯積極扮演想圍困異形的獄卒，在概念上仍饒富趣味，而蕾普利的無敵狀態也符合芬奇想顛覆續集電影慣例的欲望。

像藍波或《終極警探》的警探約翰‧麥克連，這類有很多續集的動作英雄之所以有吸引力，是因為我們在文本外的層次上明白：無論銀幕上發生什麼狀況，他們都打不死。如果說看這類電影有什麼不言而喻的道理，那就是「詹姆士‧龐德必將

18.

回歸」（以及這句話背後的所有含意）。《異形3》中蕾普利的無敵狀態當然是暫時的（還有其他手段可以傷害她），但此設計確實降低了觀眾的恐懼感。當慣有的威脅來源被消除，表面上的恐怖片就已轉化為道德寓言，現在女主角唯一的勝利方法，是將暴力轉向自己。

「女主角做出決定」是《異形3》另一個傑出的場面，這場戲恰好也引發最多爭議。製片們擔心鑄鐵火爐的背景是否太類似《魔鬼終結者2》的結局場景，蕾普利離世的方式幾乎與阿諾‧史瓦辛格一模一樣，後者讓自己沉入一爐高溫融化的金屬中，同時比出大拇指。當時製片們共同的建議如下：韋蘭湯谷集團一個高階主管（由演畢夏的漢里克森飾）假惺惺地提議要把蕾普利體內的異形母后胚胎取出銷毀，但被她拒絕，然後電影呈現一個驚人畫面，即蕾普利在掉進火爐的過程中，異

19.

形從其體內鑽出，兩個角色一直搏鬥到墜入火海。但芬奇最後拍的，只在蕾普利胸口有小小血色聖痕。

芬奇並不喜歡這個已經調整過的段落，他告訴同行摩斯說自己「不認為看到異形很重要」，並對製片們堅持「無論發生任何事情，蕾普利在結局必須內心平靜」。在芬奇脅迫之下，這個橋段又被重新拍攝過，而整場戲也真的因此變得好看。蕾普利緊抱著腹中雜種子嗣的影像，既像誇張受虐的低俗小說，也是對女主角（以及觀眾）與異形間愛恨糾纏的雙重致意，這段關係可真是激烈且漫長。蕾普利嘆道：「你已經在我人生中這麼久，其他事情我都記不得了。」就像女版的《白鯨記》主角亞哈，仇恨已經融化為占有後的接納。

儘管金屬質感的性暗示、將懷孕與強姦畫上令人不舒服的等號，還有那句不祥的狠話：「在太空中，沒有人可以聽見你尖叫。」這些造就「異形」系列的複雜符號學不能算是芬奇的功勞，他卻像個鍊金術師一樣，精準地把整個系列提煉成單一影像，同時，也變出了讓自己消失無蹤的戲法。

「你們想要站著，還是想要他媽的跪著乞求？」迪倫問道，這是他激發士氣的說法，而他實際上也成為《異形3》之於監獄片主題的傳聲筒。他的排比修辭傳達出現實與精神上的解放，也預見了蕾普利一人起義對抗韋蘭湯谷集團。在《異形》宇宙中，這家企業才是真正掌控一切的壓迫者，嘗試要同時利用人類與異形，但當它渴望的兩個樣本脫離其掌握時，它只

能被迫作壁上觀（透過也由漢里克森飾演的這個無信主管）。在此沒有典獄長所謂「無法溝通的問題」，蕾普利張開雙臂墜落的姿態就像基督受難，一如《鐵窗喋血》片尾那個象徵耶穌被釘上十字架的鏡頭；或從另一個角度看，與濫情比出大拇指的魔鬼終結者徹底不同，蕾普利的無聲墜落就如同用整個身體比出中指。

或許蕾普利是代替導演表示這個「去你的」含意？芬奇曾堅持女主角離世時要「嘆息，而不是咬緊牙關、全身冒汗」，但最後並沒爭取成功，成為他在製作本片遭遇的許多挫敗之一。在這個關鍵時刻，薇佛那痛苦但堅定的表情其實更類似芬奇本身，蕾普利在整個系列中都是這個模樣，傷痕累累、精疲力盡的她頑強地與滑溜可怕的異形苦戰，只希望不讓牠淪入惡徒之手。

《異形3》是芬奇第一部以自殺為主題的電影，不僅預見了《火線追緝令》借警方之手自殺的約翰‧杜爾、《致命遊戲》尾聲灰暗的死亡漩渦，以及《鬥陣俱樂部》結局以大爆炸毀滅另一個自我。此片真真切切是宿命論作品，無論它有哪些缺點，都獲得了慘勝。蕾普利在結局壯烈墜落離世，成就了她的優雅退場身影，同時也讓此片與她一起結束。∎

1. 希臘神話中掌管迷宮、住在其中的一種怪物。

A. 《牢獄鴛鴦》劇照，喬治‧希爾，1930

喬治‧希爾這部1930年的電影被認為是第一部監獄片，它建立的若干主題與套路在此類型中不斷延續。

B. 《鐵窗喋血》，史都華‧羅森堡，1967

經典監獄片套路的案例，其中憤怒且暴力的監獄管理員與囚犯無法溝通。

C. 《漫長的明天》，歐班農作，墨必斯繪，1975

對賽博龐克史來說，這篇漫畫相當重要，因為它後來啟發了威廉‧吉布森（他也為《異形3》寫了一版劇本，但未被採用）發想出「蔓生區」這個科幻概念。

F. 《表現自我》，瑪丹娜，1989

《異形3》滿載的性別符碼，源自芬奇1989年為瑪丹娜執導的音樂錄影帶《表現自我》，女明星也孤立地被困在充滿威脅的肌肉猛男世界當中。

G. 《瑪潔麗‧坎普之書》，1440

十五世紀一位基督教神祕主義者所寫的中世紀文本，核心主題為靈性折磨和基督釘上十字架的形象。

H. 哥德式教堂

《異形3》高聳的天花板可以採取多種令人肅然起敬的低角度拍攝，它既讓人感覺像由上而下的極權主義，又讓人感受到謙卑的敬畏。

D. 《聖女貞德受難記》，卡爾·德萊葉，1928

蕾普利的光頭造型與她的烈士地位，讓她延續了卡爾·德萊葉經典默片中芮妮·珍妮·法爾科內蒂飾演的聖女貞德形象。

E. 《Mandinka》七吋唱片封面，辛妮·歐康諾，1987

1990年，辛妮·歐康諾的《無人可以取代你》音樂錄影帶擊敗其他三支芬奇執導的音樂錄影帶拿下大獎。或許蕾普利的髮型也是向贏家辛妮·歐康諾幽默致敬。

I. 「牛頭怪的迷宮」版畫，契爾學，1679

《異形3》呼應了牛頭怪的神話，這頭怪物被困在蜿蜒、找不到路出去的真實迷宮裡。

J. 《魔鬼終結者2》劇照，詹姆斯·卡麥隆，1991

在《異形3》拍攝過程中，有人擔心在鑄鐵火爐的高潮戲碼與詹姆斯·卡麥隆的賣座鉅片結局太過雷同。

靈感來源 INFLUENCES

編劇：大衛·蓋勒、華特·希爾、賴瑞·佛格森
攝影指導：艾力克斯·湯森
剪輯指導：泰瑞·羅林斯
預算：五○○○至六○○○萬美元
票房：一億五九八○萬至一億七五○○萬美元
片長：一一四分

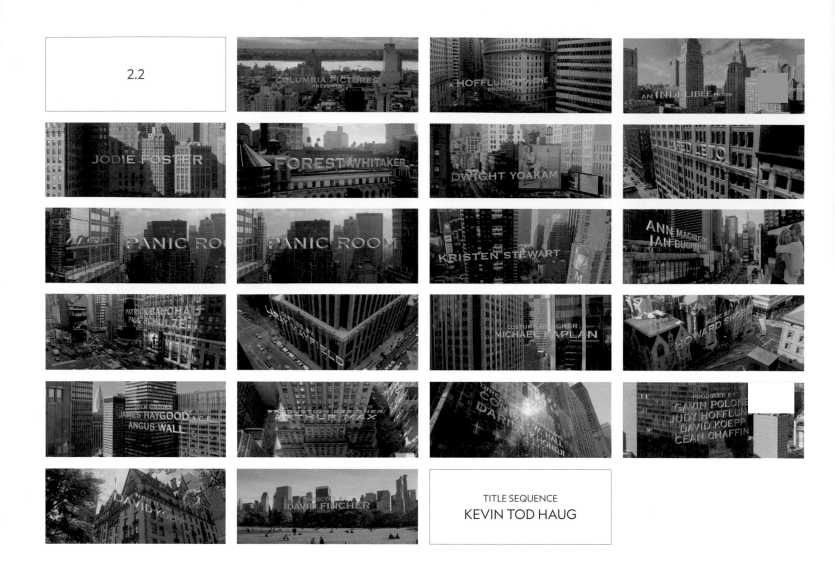

TITLE SEQUENCE
KEVIN TOD HAUG

《顫慄空間》開場那些巨大、懸在空中的字幕，是芬奇與剪接師安格斯·沃爾討論電影演職員名單「本體論本質」後的結果。這些沉重的立體堅硬字體入侵了此片的故事世界。

2.2
PANIC ROOM
顫慄空間

如果說《異形3》是芬奇自己最輕視的作品，那麼《顫慄空間》就緊接其後。2002年在宣傳此片期間，芬奇玩著裝可憐的遊戲，記者們都得聽他一邊冷笑一邊抱怨不休。《獨立報》的紀伯尼寫道：「無論我們非常愉快在聊什麼話題，芬奇總是把話鋒轉回同一個主題，也就是現代電影工作者可憐又悲慘的處境。」

製作過程一陣騷亂的《鬥陣俱樂部》已經過了兩年，《顫慄空間》代表芬奇希望可以精簡自己的拍片流程，當年從《異形3》解脫後，同樣的衝動也讓他走向《火線追緝令》。在《滾石》雜誌的訪談中，芬奇說：「《顫慄空間》這部片就是配爆米花看的娛樂電影。」這個標籤表示他與當時興起的「片場反叛分子」不一

樣，後者因為憑著創作者喜好改變產業規則而獲得吹捧。

《鬥陣俱樂部》這部以恐怖分子為主題的顛覆性動作片，已讓芬奇成為那群復興70年代電影精神的千禧世代導演前鋒。但《顫慄空間》的劇本是由90年代重量級爆米花電影《侏儸紀公園》的編劇所寫，與《鬥陣俱樂部》相比，該片就只像在體

制內接案賺錢，而非挑戰體制的極限。

相較於《侏儸紀公園》，大衛‧柯普寫的《顫慄空間》劇本是相當殘暴的作品。他重新改造了前者在不鏽鋼廚房捉迷藏的驚悚橋段，然後發展出一部劇情長片；他把迅猛龍換成了殺人不眨眼的竊賊，而被獵殺的兒童則改成一對母女。柯普是高概念電影的專家，他讀到一篇雜誌文章，內容講述很多富裕家庭紛紛在自宅打造客製化、無法入侵的「避難室」，這個社會現象顯示在美國經濟繁榮的年代，

1.

仇富情緒仍然持續膨脹。這也類似《致命遊戲》和《鬥陣俱樂部》中偏執狂的宏觀觀點。

雖然高概念心理驚悚片必須要有大逆轉才能成立，《顫慄空間》的敘事卻相當平鋪直敘，沒留什麼喘息空間，除了肢體動作（或許還能算上一件印著搖滾樂手席德‧維瑟斯相片的T恤）之外，角色在故事中毫無改變。伊伯特在《芝加哥太陽報》發表影評，認為此片類似「西洋棋局……棋盤與所有棋子都可以全面看清楚，對弈雙方也都明白規則，哪方策略比較高明就會獲勝」。這個說法精準掌握了此驚悚片簡單的兩方對決本質，每一次近距離交戰之所以充滿壓力，都是因為時間流逝緩慢或緊迫到令人無法喘息，故事就這樣逐漸走向將死的那一刻。

在《異形3》顯然可以看到因創作過程衝突所留下的傷疤，《顫慄空間》卻是個力挽狂瀾的案例，它就像仔細清理過的犯罪現場般了無生氣、不留痕跡。原本這部電影是以妮可‧基嫚為中心進行製作，但開拍兩週後，她因為拍《紅磨坊》時膝蓋所受的傷又開始惡化，所以退出本片。有傳言說芬奇原本傾向中止這個案子，但哥倫比亞電影公司的高層逼迫他拍完。因為需要有票房號召力的明星，所以芬奇請來茱蒂‧佛斯特，先前在《致命遊戲》曾經考慮起用她來演西恩‧潘的角色。

佛斯特原本要當2001年坎城影展評審團主席，但她接受這個職位一個多月後

發現懷孕，於是退出，引發了一些爭議。《娛樂週刊》的專題報導故作神祕地把標題定為〈拉響警報的理由〉，並寫道：「聽到這個消息，芬奇的反應是震驚且不敢置信，臉色蒼白。將近一年後的一月早上，他在比佛利山莊的飯店套房裡又有了相同的反應。」卡司更動也影響到佛斯特在片中的女兒，芬奇原本的人選是海蒂‧潘妮迪亞，大約在基嫚退出時，改由克莉絲汀‧史都華接手。「我們選用史都華時，並不認為她長的像基嫚，其實反而像佛斯特。」2002年時芬奇這麼說，承認此片至少在這件事上運氣很好。

僅次於演員，在劇組團隊方面，更發生嚴重的人事問題。這牽涉到芬奇與攝影指導戴流士‧康吉，在DVD幕後特輯中可看到這對搭檔在勘景時有說有笑，不到兩個月，康吉被開除，他的攝影助理康拉德‧霍爾二世[2]取而代之。在幕後特輯中，霍爾猶疑道：「這件事讓我很難做，我其實不想取代任何人。」有人臆測衝突原因是導演堅持要預先規畫好《顫慄空間》的鏡頭；比較委婉的解釋則是兩人對於「攝製的一些面向」無法取得共識。這暗示芬奇此時拍電影已經走上反類比、數位化的路線。例如在《鬥陣俱樂部》，芬奇尋求洛杉磯Pixel Liberation Front這家視覺預覽公司的協助，該團隊運用一種稱為「攝影測量法」的多階段程序，將靜態影像貼到電腦生成的模型上，就能打造出一種原尺寸、具互動性的3D分鏡圖。在這個虛擬空間裡，芬奇與霍爾可以排演一系列讓人驚嘆的攝影機運動。

霍爾採用35釐米膠卷拍攝《顫慄空間》，並拍出漂亮的不飽和色調，但也不能忽視攝影畫面曾以激進的數位特效補強。在《鬥陣俱樂部》中，芬奇曾惡作劇地嘲笑只用膠卷拍電影的虔誠信仰，為了潛意識剪輯插入陰莖畫面的笑點。他用「電影拷貝換卷記號」的視覺母題來鋪陳，在放映電影膠卷拷貝時，每一次換卷，景框角落都會出現此提示記號。《鬥陣俱樂部》以賽璐珞戀物癖來自慰，如果說《顫慄空間》那漂浮無形的美學可以用一句流行語來總結，或許就是「媽，你看我放手騎車！」

《顫慄空間》要對抗地心引力的美學路線，打從開場演職員字幕就開始了，

拉長的立體白色字體疊加在曼哈頓天際線上，這樣的設計讓人想起索爾·巴斯為希區考克的《北西北》所設計的片頭。在加拿大 Art of the Title 網站 2012 年的訪談中，芬奇解釋說這個點子源自他與安格斯·沃爾辯論電影演職員字幕的本體論本質：「它應該投射在場景畫面上，還是該被放進場景裡？」從這個觀點來看，我們可以將那些漂浮在空中的字幕視為此片隱然承認《顫慄空間》的人工化風格，它們輕輕敲著隔開觀眾與電影的第四面牆，也同時將該片主創團隊的身分與紐約市巨大的水泥建築物結合在一起，或至少呈現出某種企業帝國的風範。在這段幾乎都是鋼鐵玻璃帷幕的畫面中，閃過一個切題的有趣鏡頭：一個電子看板上閃著「面對你的恐懼」標語。

如 Art of the Title 網站的蘭德齊觀察，《顫慄空間》的序幕乃向《西城故事》致敬，一系列鳥瞰鏡頭呈現了曼哈頓砲台公園到中央公園等地點，後來在《索命黃道帶》，同樣的制高點俯瞰鏡頭也被用來創造一種獵殺的感覺。相較於《索命黃道帶》以毫米為單位重現多年前的舊金山，或是《火線追緝令》呈現出極像紐約市的無名醜惡都會，《顫慄空間》並非一部都會電影，但此片運用觀眾對紐約的集體記憶，帶出美國東岸那亟欲出人頭地的風氣、令人昏眩的社會階層化現象，以及金額驚人的離婚財產分配協議。

在某個層面上，《顫慄空間》欠缺的就是車水馬龍的真實大都會。觀眾在看電影前就知道本片唯一的場景是一棟四層樓的褐石建築豪宅，而它完全搭建在洛杉磯的攝影棚裡，所以此片企圖創造出紐約的感覺可謂力有未逮。

芬奇為拍片特別打造出一間獨棟住宅，這見證了他徹底監督的欲望，即使本片混亂的人事問題或許阻撓了此欲望。在幕後特輯中，美術指導亞瑟·麥克斯認為他的設計就像幅巨大、環環相扣的拼圖，這比喻也符合芬奇作品中「玩遊戲」的風格。雖然芬奇無須改造已有的建築，而是要搭建出全新場景，但他仍然下令打造出三種版本的「顫慄空間」以安排不同的攝影手法與角度。芬奇下定決心要計畫好所有細節，《顫慄空間》的主題甚至可被稱為「控制的極限（或幻覺）」。

#

《顫慄空間》是以房仲莉迪亞（安·馬格努森飾）的話開場：「我都寫下來了。四二〇〇平方呎、四層樓，完美。有後院，花園面向南邊，完美。」此時她帶梅格（茱蒂·佛斯特飾）與她十一歲的女兒莎拉（克莉絲汀·史都華飾）到中央公園周邊看房子。三名女性刻意大步走過景框，以可愛的方式駁斥了《鬥陣俱樂部》的大男人主義。就算這樣的對比不是刻意設計，此片的能量仍與芬奇沉溺於男性心理病態的《鬥陣俱樂部》天差地遠（後者主要的場景是一棟破舊房子，到了尾聲已經變成類似童子軍樹屋的地方）。

梅格的富裕老公史蒂芬（派翠克·波查飾）愛拈花惹草，她因與他離婚而獲得了一筆財產。《顫慄空間》以梅格為主角，所以開啟了可能為女性主義取向的觀點，雖說在此觀點中，女性主角大都要靠陽剛化才能獲得行動主體性。《異形3》也用了相同策略，蕾普利被詮釋成怒氣沖沖、什麼都不在乎的女性。

《顫慄空間》家戶遭人入侵的故事如果要好看，梅格必須披上動作片英雄的披風，但不能從一開始就把她刻畫成蕾普利那樣的戰士。因為梅格富裕（此片相當清楚呈現史蒂芬家財萬貫，藉此創造懸念與讓觀眾幸災樂禍），所以難以將她呈現為普通女性，她得像一般老百姓，才能切中本片希區考克風格的故事概念，也就是「普通人突然落入不尋常的處境」。2002年，芬奇對編劇羅伯·艾普斯坦說：「我讓電影公司接受這個企畫，說法是這部片可謂綜合了《稻草狗》與《後窗》。」

山姆·畢京柏執導的《稻草狗》是惡名昭彰的強暴復仇戲碼，芬奇提及此片，算是切合《顫慄空間》的劇情概要和突然爆發的恐怖血腥暴力橋段，但兩者的性別動態關係（與性別政治）徹底相反。《稻草狗》中，達斯汀·霍夫曼飾演一位個性溫和的作家，他家遭人入侵，妻子遭到強暴，然後他動手殺人。該片是 70 年代初期私刑復仇的故事，然而將高明、近乎色情的暴力美學提升到另一個層次（根據影評人凱爾的評估，它是「法西斯主義的藝術作品」）。不可否認《顫慄空間》是向《稻草狗》致意，卻不像畢京柏那樣勇猛

1. 梅格搬進豪宅這場戲，讓觀眾感受到的不是希望，而是懸疑。她剛離婚，空虛的前景步步進逼，此時這個場景似乎反映（並且嘲諷）了她的內心想像。

2-5. 在《顫慄空間》中，電腦輔助漂浮攝影機運動，提供觀眾對於梅格母女身處的環境產生流動、私密，有時甚至不可思議的觀看方式。在訪問中，芬奇說他想創造出窺視時毫無障礙的攝影機運動，以此平衡角色們受困在上流居住空間的感覺。

2. 康拉德·霍爾二世為美國著名攝影指導之子。

2.

3.

4.

5.

挑戰觀眾底限。母女擊退無能的男性入侵者，這個概念表面上進步，其實並沒有真的挑戰任何事情。

芬奇提到《後窗》應該是在談風格的層次。他聰明自信的技巧讓觀眾得以進行偷窺，此技巧（根據他自己的說法）可以平衡「主觀與全知觀點」。在這部片中，觀眾從頭到尾同情的對象都是梅格，但攝影機的位置加上其動作卻讓觀眾與她的關係變得格外複雜。攝影機既圖解了她受困的空間位置，又同時讓她的受困處境感覺更艱險。

莉迪亞對梅格誇耀：「你先前對我講的所有條件，這間房子都滿足了，而且還更棒！」在景框中，梅格人在前景背對鏡頭，面對著遠景通往二樓的樓梯，此構圖的含意是她的地位即將上升。梅格並非負擔不起這間房子，但她買下的自由其實有其內在矛盾與妥協，她前夫雖然人不在這裡，卻資助她住進這裡，讓她獨自面對不確定的未來。「如果你要的話，這間房子可以住兩家人。」莉迪亞說道，渾然不知自己指涉了史蒂芬已經有穩定的新女友這件事。

這棟寬敞的住宅變得讓人難以承受、甚至讓人覺得格格不入，這或許延伸了它潛在買主的心理狀態。在《失嬰記》中，

一間舒適的紐約公寓暗藏一個古老的超自然邪靈；而在本片中，豪宅如洞窟般空虛也宛如鬧鬼，連邪靈都不需要登場。

佛斯特或許不是《顫慄空間》的首選女主角，但起用她演出必然會帶出一種角色形象，也就是「即便在危機中也堅決保持鎮定」。她是童星出身，曾捲入一系列媒體醜聞中。首先是她在馬丁·史柯西斯執導的《計程車司機》中飾演雛妓，這個角色引發不小爭議。1981 年，以她為目標的跟蹤狂辛克利企圖刺殺雷根總統，辛克利說他的動機是想模仿《計程車司機》男主角崔維斯的作風，以表達他對佛斯特的愛意。在大眾心目中，佛斯特的沉默寡言似乎是應對這類醜聞的有效機制。無論這位女星曾想表露什麼情感，都留給了她在銀幕上的那些另我。在《控訴》中，佛斯特飾演的強姦案受害者拒絕過度簡化自己身為受害者的敘事。在《沉默的羔羊》中，她飾演的聯邦調查局學員企圖心十足，面對社會病態者與官僚也挺直腰桿，同時也努力想學習警察父親生前曾立下的典範。

對於佛斯特的銀幕形象慣例，《顫慄空間》添加了母親保護孩子的動機。《異形 3》中的蕾普利非自願受孕，然後以自殺的方式擁抱她不想要的後代（此畫

面可說是一幅通俗的聖殤像，同時隱含反墮胎與支持女性生育選擇權兩種意識形態），這顛覆了母親的角色原型。相反的，《顫慄空間》直截了當呈現母性的光輝，在住處遭到入侵時，梅格因為要保護女兒，展現了驚人的力量與機智。佛斯特詮釋關心孩子的母親令人動容，史都華詮釋叛逆的青少年也有說服力，而芬奇讓兩者相互對比。

史都華後來出演《暮光之城》系列電影成為青少年偶像，但其成功並非曇花一現，現在她已是充滿魅力的實力派演員。回頭來看，史都華的演藝之路與佛斯特類似。在《顫慄空間》裡，兩人在外型與作風上幾乎一模一樣，她們相依為命，也會互相揭短挖苦。莎拉的父親有了新的超模女友，母女有了一番爭吵，梅格嘗試安撫莎拉，嘆道：「我愛你愛到讓我想吐。」心情低落的莎拉假裝正經地回應：「我也是。」（另一個關於世代溝通僵局的好笑橋段：梅格為自己的酒杯斟滿紅酒，幫莎拉倒可樂的時候卻露出無法苟同的神情。）

因為莎拉還是青少年，所以當災難發生時，她顯然仍是梅格的責任。柯普為了要建立莎拉的脆弱性，甚至設定她有糖尿病，在《顫慄空間》序場中，她必須注射

6.

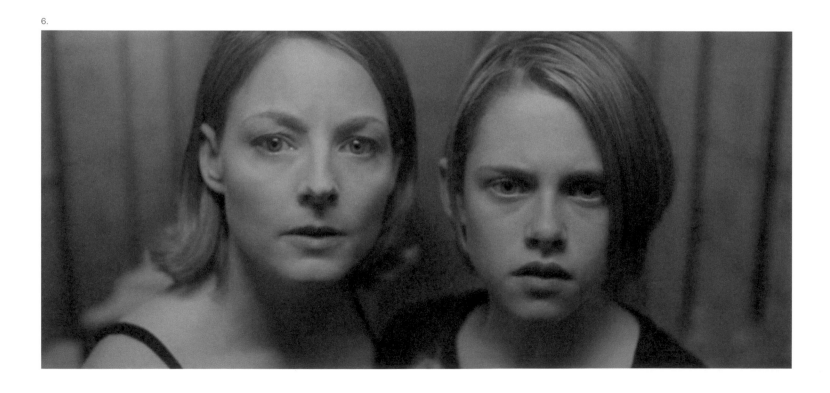

胰島素以免病情發作，這是劇情預示未來的幾個不祥預兆之一。莎拉在豪宅走廊悶悶不樂地玩著滑板車，這是以幽默的方式重新演繹《鬼店》中童星丹尼·勞埃德在全景飯店時髦的地毯走廊上騎著三輪車的場景，並以庫柏力克的方式再度指涉《異形3》。

在《顫慄空間》與《異形3》中，導覽戲同時協助角色與觀眾認識場景樣貌，同時也會介紹並強調特殊的空間與物件，這些在後來發生的殺戮事件中都會產生效果。《顫慄空間》的導覽戲介紹了移動緩慢的舊款電梯、尚未被啟動的複雜保全系統，以及片名所指的隱藏避難室。這間避難室位於主臥室的鏡子後方，莉迪亞的同事伊凡（伊恩·布坎南飾）像魔術師般誇張地揭露此密室，他故作嚴肅地說：「這是避難室，也就是中古世紀城堡中最安全的藏身處……目前在高級建築中很流行蓋避難室。」

因為布坎南神氣活現的刻意賣弄，所以這個傳說中的典故變得有趣，而他這樣的說法是在奉承梅格乃當代貴族。「高級」是句中關鍵詞，而伊凡堅稱避難室的必要性遠超過其新鮮感（或奢華感），這是此片首次表現言簡意賅的弦外之音。梅格此時的不安是因為怕被困在裡面，而非

怕無法把壞人擋在外面，她顯然是因為當了屋主而焦慮，也受到「富人害怕窮人」的心理制約。2003年，史登與馮內思在Bad Subjects網誌寫道：「恐慌乃美國政治論述的一部分。」他們將個人的心理病態延伸到團體動力學，並認為在走向伊拉克戰爭，同時也是《顫慄空間》製作與上映期間，美國兩大政黨的共同點就是販賣恐懼，他們說：「兩個陣營都認為光靠嚇唬民眾就能說服民眾。」

《顫慄空間》要被打造成恐怖片，不僅是希區考克與庫柏力克作品脈絡中的恐怖驚悚片，也要像泰倫斯·楊執導《盲女驚魂記》那樣緊張刺激的娛樂電影。《顫慄空間》雖借用《盲女驚魂記》中「家裡暗藏玄機」的劇情設計，但本片主題也是恐懼本身，具體來說，是家庭空間被入侵的恐懼。同樣的恐懼也在同年奈特·沙馬蘭執導的外星人入侵史詩《靈異象限》出現，該片也有個病童需要救命的藥物。

在《販賣911恐攻事件》一書中，妮爾森認為在芬奇的《顫慄空間》中，梅格對避難室既欣賞又焦慮的心情類似當時美國產生「國家安全有破口」的痛苦幻想，畢竟梅格的小心謹慎主要是怕意外被困在避難室，而非怕它不能阻絕壞人。妮爾森雖然明白《顫慄空間》的編劇與攝製在

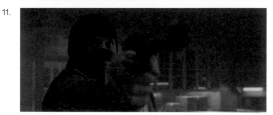

6. 茱蒂·佛斯特與克莉絲汀·史都華都不是芬奇的首選。電影剛開拍，他原本選用兩個女演員就退出了，反而佛斯特與史都華扮演的母女在外型與氣質上都很相配。

7-8. 《顫慄空間》中豪宅的電梯，象徵了兩個陣營之間權力關係的區隔與改變。

9-11. 《顫慄空間》三惡徒在行為與道德上位於不同的光譜：柏漢堅忍、老二貪婪、拉烏是社會病態者。他們將本片戲劇切分為三塊，其中涵蓋了盜亦有道的可能性。

2001年9月11日之前就完成了，但她仍認為該片是反抗美國恐懼文化的反消費主義矛盾寓言。「儘管《顫慄空間》的行銷策略（尤其是其預告片與宣傳標語）利用了

12.

後911的經濟、社會與政治氛圍，」她寫道：「但此片內容反映導演對於社會體制中暴力與恐懼所扮演的角色有興趣……因為本片背景為紐約，這些焦慮為該片與後911時代的關聯性增添了更深的面向。」

妮爾森指出，《顫慄空間》或許是充滿意識形態批判的文本，但邏輯上並無條理。這個論點很有說服力，劇本確實批判莉迪亞與伊凡不該拚命勸誘梅格買下自己的私人城堡，某種程度上，是梅格接受了他們的強迫推銷，但幾場戲後惡徒登場，反而證明房仲們販賣恐懼的話術有道理。另一個類似的例子是電影後段一個關鍵場景，梅格基於策略而拒絕紐約警局來協助，最後竟導致一個老套、保守的結局，也就是警方及時抵達扭轉乾坤。關於《鬥陣俱樂部》，芬奇曾擺明他就是想要顛覆，若以類似的說法描繪下一部作品應該也不會造成什麼損失，但他討論《顫慄空間》時則僅停留在多重政治辯證的層次上。他認為該片之所以「另類」是因為它的激烈程度，而非它的意識形態。他說：「市面上有很多電影會告訴觀眾：『我們不想讓你覺得不舒服，因為你正在享受週五晚間時光。』」

儘管芬奇的說法桀驁不馴，但學者與電影作者所描述的兩種不舒服仍有可能達成一致。妮爾森評《顫慄空間》為諷刺「把安全包裝成商品」現象的商品，這並不牴觸芬奇內心強烈希望讓觀眾不安的意念；如同本片技術官僚主義的表面，與其對「大眾臣服於機械化系統和程序」一事所抱持的懷疑，兩者也互不牴觸。《紐約客》雜誌的蘭恩對此片既欽佩又懷疑，他寫道：「電影中有一刻，我們從鑰匙孔穿

進廚房流理台，過程中天衣無縫地鑽過咖啡壺的弧形把手。這只是在炫技？或《顫慄空間》要利用這個瞬間提示我們哪裡有開水沸騰、哪裡放著菜刀？」

蘭恩當然是自問自答，該評論並非只是修辭性問句，因為芬奇的長鏡頭確實是展現導演能力的案例。附帶一說，長鏡頭歷史源遠流長，可以追溯到希區考克的《奪魂索》與奧森·威爾斯的《歷劫佳人》。而在此處，芬奇運用長鏡頭所玩的精巧空間遊戲有助於講這個故事。

大多數電影因為攝影的具體物理性質，必然會有「寫實」感，《顫慄空間》沉靜的快速攝影機運動，讓它可以高明地避開傳統的「寫實」標籤，同時加強刻畫故事世界中金屬與堅固物質的質感。本片漂浮的攝影機運動具有形而上的目的，就與懸空的開場演職員字幕一樣，是精心策畫的結果，它邀請觀眾採取這般無重力的視角，並享受刺激感。早在希區考克《驚魂記》的開場，就運用過以吊臂推進的攝影機運動，讓觀眾有成為角色共犯的感受。而在這個電視上常有精美豪宅影像的時代，《顫慄空間》翻新了希區考克的技巧，其攝影手法讓觀眾更能滿足進入豪宅的幻象，同時也讓住家被入侵的夢魘更恐怖。芬奇指出：「攝影機完全不受限制，但人會受限……人沒辦法穿牆，攝影機卻直接鑽進去。我覺得這會產生一種效果，告訴觀眾說：『儘管尖叫吧！沒人聽得見，你只能乾瞪眼。』」

搬進豪宅第一晚，莎拉上床之後告訴母親「房間太暗了」，這孩子氣的意見也打趣地暗示了《顫慄空間》縝密規畫的視覺手法。原本芬奇曾打算要在一片漆黑中拍幾個段落（他說：「你知道的，眼睛在陰影中漂浮。」），但試拍了幾次都不成功，於是改採取雕塑風格、陰森森的打光方法，把梅格的新家變得像昏黃的《陰陽魔界》影集，偶爾沒有燈罩的明亮燈泡會照亮這個寬廣的回聲室。

梅格睡著時一手垂下床鋪（並未正確啟動保全系統），這一刻是在黑暗中透過紅酒杯以低角度拍攝，使此畫面簡直就像靜物畫。下一個鏡頭以驚人的速度倒退離開這間臥室，穿過樓梯扶手欄杆，降下兩層樓來到一樓，然後停在窗戶上，等本片的三個惡徒抵達。惡徒們鬼鬼祟祟，

為此片的潛行攝影機運動增添了一層含意，暗示了他們深夜偷竊的本領，芬奇也彷彿陪著他們一起勘查下手目標。自此之後，攝影機運動就與入侵者的動作與計畫同步，它再度飄回頂樓（沒錯，穿過咖啡壺），觀察入侵者開鎖並迅速爬上消防梯，然後再移動到這棟豪宅如教堂般的天窗，往下拍攝其中一名惡徒用撬棍卸下一塊天花板，接著入屋，至此才結束這長達兩分鐘的鏡頭，並將片頭潛藏的恐懼轉為現在式。

#

已經有大量的電影研究文獻討論到希區考克電影劇情中「麥高芬」的設計，這是英國編劇麥菲爾創造的名詞，用來描述電影中角色重視的物件、裝置或事件，但其本身並不重要，或與劇情沒太大關聯。法國導演兼影評人拉凡迪耶後來更精準地將其定義為「賦予惡徒動機的祕密」，就《顫慄空間》來說，麥高芬是藏在避難室地板下、價值三百萬美元的不記名債券，也就是前屋主過世時遺留的祕密寶藏，因為不記名，所以無法被追回。相較於其他麥高芬，例如《北西北》的微縮膠卷，或《梟巢喋血戰》的馬爾他之鷹雕像，祕藏一大筆錢並沒那麼花俏或有想像力，但這吻合《顫慄空間》的核心敘事結構。犯罪者們唯一需要進入的房間，竟是被設計來阻絕他們的避難室，這也將本片與另一個更深刻的經典主題連結起來，述說貪婪的本質會讓人衝動並且偏執，最後導致自我毀滅。

相較於芬奇警方辦案三部曲中那些拜物的連續殺人狂，或是《異形3》那具有瘋狂殺戮本能的外星生物，《顫慄空間》的反派角色們混合了多種反社會人格類型。這個集團的主謀是老二，他是前屋主的孫子，覺得自己該拿到比爺爺遺囑留給他更多的錢。該角色由傑瑞德·雷托飾演，留著玉米辮髮型，眼神狡詐，身形瘦削，與雷托在黃金時段影集《我所謂的生活》中創造的帥哥形象完全相反。與神經分兮的老二形成對比的是佛瑞斯特·惠塔克飾演的柏漢，他堅毅、思考周全且冷靜，在保全公司任職的他既缺錢，又對上司懷恨在心，而他對保全系統與相關程序

相當了解。

　　柏漢發現屋裡有人住時，他猶豫是否該繼續作案，而老二本來的計畫只是要闖空門。為了照顧女兒，柏漢被說服繼續執行計畫，此濫情的劇情發展暗示他雖有貪念，但也有實際需求，相較於老二這個貪得無厭的富家壞胚子（已經分到遺產的他想要更多錢），柏漢當然比較高尚一點。倘若老二那副黑幫打扮讓人覺得他是個裝模作樣的失敗者，柏漢的連身工作服則絕對是從事特定職業兼無產階級的服飾，上面還有可辨認身分的名牌。

　　這個犯罪三角中，最凶狠的就是拉烏（杜威·約肯飾），他是老二為了支援作案找來的精神病態打手，就算沒必要施暴，他也會濫用暴力而毫不內疚。老二與柏漢以各自不同的方式扮演「內應」，他們參與作案，讓此片對城市犯罪的偏執狂（莉迪亞激起這種偏執以促進房屋銷售）變得更複雜。拉烏證明一般人的恐慌與妄想並非空穴來風，在一個精彩的場景裡，雷托走過惠塔克面前幫約肯開門，這個特

13.

殊的走位表現了老二將惡魔迎進門。

　　老二倉促的計畫不經大腦，這或許隱含了對芬奇規畫拍片一絲不苟的諷刺，於是柏漢就成為芬奇的代理人，其衣服上鮮明的姓氏名牌更強調他與芬奇的連結。柏漢對老二說：「我是幹這一行的。如果某個拿鐵鎚的白痴都可以侵入避難室，你覺得我飯碗還保得住嗎？」呼應了《火線追緝令》中約翰·杜爾台詞的鐵鎚典故，雖是巧合，但也相當幽默。

　　雷托與約肯以不同方式詮釋無可救藥的老二與拉烏，演出一個大嘴巴笨蛋和一個寡言殺手因為各自私利而一起作案，所以只剩下惠塔克可以賦予這些動作場面一些情感衝擊，需要這位厲害演員的演技來表現有種族含意的濫情。《異形3》以黑人擔任拯救者角色顯示了政治正確，即

使這與該片的自我耽溺風格有所出入。後來，這個設計延伸到《顫慄空間》，柏漢對於傷害梅格與莎拉感到猶豫，這證明他為人正派，不過也導致他的失敗。正派性格既是他的缺點，也是救贖。

　　犯罪三人組在地下室的那些場景中，芬奇穿插了深焦、細膩的對角線景框構圖，並把柏漢放在最前面，此手法建立了柏漢的道德權威。就全片來看，他也把《顫慄空間》的道德宇宙分成兩層，犯罪者在下層，梅格與莎拉則安全地留在上層，樓上與樓下的設計嘲弄了把女人「放在基座上³」這個老套說法，同時也巧妙地讓這對母女的富裕地位顯得神聖。當男人們在豪宅地下室管道之間攀爬，女人則躲在避難室，最先進的機關雖然提供保護，卻也囚禁了她們。

　　這對母女實際上也代表《顫慄空間》的觀眾，芬奇的自我指涉手法是不斷呈現她們透過避難室閉路監視器觀看侵入者，強調導演喜好呈現觀眾型的殘酷劇場。在《顫慄空間》上映宣傳期，倘若有人拿該片與《小鬼當家》比較，都會被一笑置之，但其實這頗值得探究。

　　《小鬼當家》這部殘酷鬧劇喜劇片，其中有些場景以怪誕的方式扭轉局面。好比片中的竊賊們被火燒、烤焦，承受各類肉體酷刑，除此之外還笑搞呈現他們總是充滿挫折感、指天罵地。蠢到極點的老二最能讓芬奇發笑，雷托的表演其實透露出他心裡明白自己與其說是個角色，不如說是汽車撞擊測試用的假人偶。在柯普那些精心設計來討好觀眾的橋段中，老二總是慘遭修理。例如柏漢想到可以把管子接到一桶瓦斯上，讓瓦斯外洩進避難室，迫使母女倆出來，梅格面對即將窒息的狀況，急中生智地點燃洩進室內的瓦斯，導致爆炸，火焰沿著排氣管道燒回源頭。芬奇與霍爾打造出彷彿幻覺的霓虹藍色火焰，它先在避難室裡爆炸，然後轉圈燒著老二的身體。

　　因與果，見招拆招，來來回回，《顫慄空間》建立了自己的節奏然後維持不變，在過程中還創造出一些令人驚喜的視覺設計，例如電影前段梅格與莎拉有一次試圖搭電梯脫逃，當門鎖上、電梯往下降的那一刻，老二無謂地猛撞電梯門，此時的構圖將電梯井的空間分成兩半的分割

14.

12. 穿過黑暗的玻璃，梅格的手臂癱軟地垂在床邊，強調她的脆弱，以及她對於住家開始遭到入侵渾然不覺。

13. 家庭照片中包含了史都華自己的真實照片。

14. 《顫慄空間》中的避難室有一個氣孔，此片透過在孔洞兩端的拍攝構圖來呈現幽閉恐懼處境，這個孔洞是梅格與莎拉能看到外界的唯一管道。

3. 意謂著視為完美。

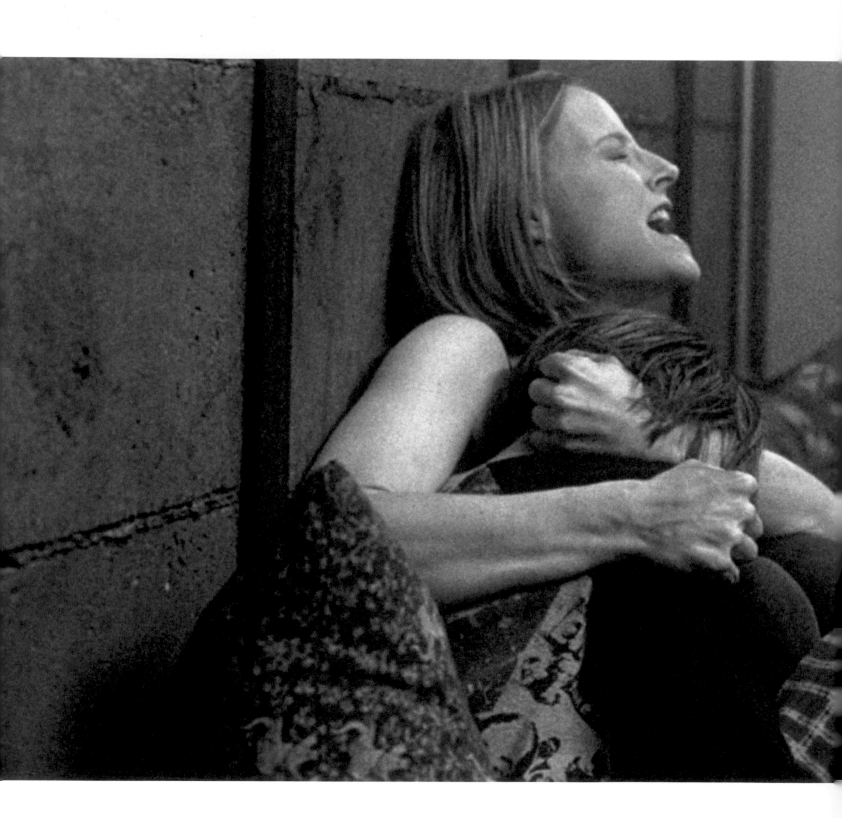

15. 困在陷阱中。梅格的高科技「堡
 壘」與現代監視科技，幾乎無法
 減輕她感受到的恐怖與挫折，反
 而加深了她被圍困的感覺。

畫面。此片不斷把各種障礙丟到母女倆面前，例如電梯移動緩慢、電話線被切斷，還有用手電筒打摩斯密碼求救，鄰居卻渾然不覺等，這都符合本片精準的指導原則，即劇情設計在真實性與心理層面必須說服觀眾。

而有時候，劇本原創性會讓觀眾感覺整部片本身就是麥高芬，結局已可以被預期。例如使出一系列計謀後，梅格把竊賊們帶進避難室，自己移動到一樓。莎拉雖不願意，卻被留在原地成為人質，她糖尿病發作，需要柏漢（唯一身為父親的惡徒）救她一命，這是柏漢走向救贖之路的倒數第二個十字路口。

即便敘事運作有些乏味，芬奇還是拍出了一些卓越的段落，不但維繫了此片的戲劇張力，也同時運用到他導演特質中那令人不安的一面。第一個例子是前述放瓦斯詭計失敗的段落，老二的臉與手臂遭到三級燒傷，這成為他決定不繼續作案的主因，然後拉烏處決了老二（雷托精湛地演出老二那討人厭的模樣，所以約肯算是做

好事，代替觀眾殺了他）。

接下來，拉烏把老二的屍體拖到後門時碰到了史蒂芬，他稍早接到梅格一通神祕又聽不清楚的來電，於是決定深夜冒險出門看看是否出事了。拉烏迅速認為他是屋主，並狠揍了他一頓，此時他的前妻與女兒只能無助地在避難室監視螢幕上看著他被打。莎拉本來以為如果母女倆遇難，他父親的新女友絕不會「讓他過來」救她們。這場母女在遠處觀看父親被暴力打斷骨頭的場景，讓《顫慄空間》那滑行一般、冷媒體風格的偷窺多了另外一個層次。

透過暴力來彰顯男性主導權也是芬奇在《鬥陣俱樂部》中深入探討的主題，片中那些業餘拳擊手渴望自我身分認同與控制。最後他們將敵意從彼此格鬥轉向財大氣粗的企業，不再四散各地「鬥陣」，轉型為恐怖主義組織，造成該片被視為小人物對抗體制的教戰手冊。相較之下，《顫慄空間》的三個惡徒並非統一陣線，他們貪婪而非胸懷理想，更談不上有什麼意識

形態主張。但拉烏對史蒂芬發洩挫折感的方式，讓本來有機會擔任父權拯救者的史蒂芬被降格為被五花大綁的虛弱人質，這劇情設計帶有《鬥陣俱樂部》那令人不舒服的寓言意味。拉烏因為無法侵入避難室，也無法把裡面的母女趕出來並加害，所以他把這個戴眼鏡的有錢人當成沙包，來發洩他的不滿。

此場景或許暗示遭到拉烏攻擊是史蒂芬的報應，懲罰他如此不成熟地拋棄家庭，另一個意含或許是在嘲諷《稻草狗》。《稻草狗》中戴眼鏡的清瘦男主角是主動出擊，《顫慄空間》的史蒂芬卻陷入被動處境，一抵達豪宅他就被打倒，在關鍵時刻他也無法握緊長槍瞄準。無論怎麼看，史蒂芬在《顫慄空間》的地位與雷托（他在《鬥陣俱樂部》也演出類似的角色）一樣是受氣包，這樣的角色設定雖然發展並不完整，卻也有其意義。這讓芬奇可以在不傷害女性角色的情況下，加入一定程度的限制級虐待場景，女性角色儘管陷入殘酷的真實磨難，卻未受凌虐。本片

16.

17.

16-17. 梅格拒絕警察協助這個橋段，是《顫慄空間》最令人玩味的時刻之一，它反轉了電影的戲劇張力，讓此救援者角色反而威脅了家人安全。

18. 儘管柏漢在戲劇高潮時的行為像個英雄，但在結局時他仍遭到逮捕，此片讓這個角色的命運懸而未決。

18.

最過火的影像，就是讓觀眾看到史蒂芬被打斷的鎖骨刺穿了他昂貴的大衣。

在另一個傑出的段落，梅格盡力想說服一個警察（保羅·舒茲飾）不要進屋調查。稍早警方接到一通含糊不清的報案電話，所以才派該名警察到現場。梅格去應門時，芬奇精準交叉剪接多個不同樓層場景（史蒂芬在客廳被捆綁並流著血、柏漢與拉烏在避難室看著監視螢幕、莎拉成為他們的肉票），以此表現她必然是在脅迫之下演出以蒙蔽警察。玄關形成一個侷促的室內框架，包圍了佛斯特，實質上，她僅穿著貼身背心的清瘦身形變成避難室的化身，她就是抵抗致命入侵的最後防線。梅格背靠著牆壁別無退路，編造說自己是喝醉酒想找人陪卻打錯電話驚動警方，最後總算把警察擋在門廊，然後將他打發走。

女人用與性愛相關的謊言來阻擋可能救她的（男性）保護者，這個想法相當大膽，但歸功於佛斯特的演技，她以遮遮掩掩的姿態，表現出對抗警察又顯得害臊的神情，這都是為了隱瞞是誰真正對她造成了威脅與壓力。那位警察（芬奇以填滿銀幕的大特寫拍他）冷靜地對梅格說，如果她正處於危難之中，請給他一個無聲的信號（片中表示：「眨幾次眼睛之類的。」）。該表演方式碰觸到敏感神經，儘管並不直接，在此刻仍點出真實世界中家暴與恐懼不斷循環的現象，而《顫慄空間》粗糙拼湊的劇情，就是利用此現象創造逃避主義式的恐怖與懸疑。這場戲的震撼力因此勝過此片真正的戲劇高潮。

在高潮時刻，柏漢終於良心發現槍殺拉烏，卻讓自己無法全身而退，此劇情設計可謂草草收場。當惠塔克疲累地舉手投降，不記名債券被風吹翻飛在雨中，此時的他就像約翰·休斯頓《碧血金沙》與庫柏力克《鬼店》中那些生性狡詐的角色，這兩部電影的結局都是讓不法所得四散風中。鏡頭推近拍攝佛斯特那張受創、染血的臉，搭配霍華·蕭令人不安的配樂，傳達出她心理所受的創傷可與她前夫生理所受的傷害相比，這個鏡頭強烈到令人顫抖。《顫慄空間》的尾聲堪稱芬奇所有作品中唯一一次呈現純粹的秩序與滿足，它讓觀眾看到母女倆在秋陽下一起坐在長凳，瀏覽著房地產分類廣告。

最後一個鏡頭，芬奇運用了俗稱的「伸縮長號鏡頭」，再度讓人聯想到希區考克，此鏡頭往後推軌同時變焦放大，創造出一種滑溜卻平衡的弔詭感覺，或許可說就像《迷魂記》，只是少了它那種無盡的憂鬱與痛楚。焦點穩定停留在母女倆身上，鏡頭可視角度變廣了，在兩個小時的幽閉恐懼之後，終於呈現出美妙的戶外視野。這帶給人自由的感覺，母女倆不僅從侷促的避難室與整場災難中解放出來，也放下了對「高級建築」的種種想望。梅格問：「我們真的需要那麼大的空間嗎？」她心中早有答案。

尾聲的樂觀與開放空間是不錯的手法，但是忽略了柏漢（此黑人方才拯救了母女倆的性命）這點令人不甚滿意。此片究竟是想表現他相對上可以被捨棄（對他的女兒來說，父親下場不明）？或單純認

為他展現的美德本身就已經是（非財務層面的）獎賞？此問題沒有答案，讓結局還留有一點曖昧性。

芬奇作品的「圓滿結局」通常具有高度反諷意味，無論是透過病態卻令人滿足的「作品大功告成」高潮影像，例如《火線追緝令》最後的「高潮死亡」，或是《鬥陣俱樂部》崩塌的辦公大樓；或是帶有諷刺意味的引言，例如《致命遊戲》最終真相大白那一刻，T恤上寫著不可思議卻總結全劇的話，創造了戲劇上的「淨化作用」；又或《控制》那對「幸福夫妻」的影像淡出等等，《顫慄空間》自成一格，成為芬奇唯一真的沒企圖留下尾韻的電影。

無論是好是壞，《顫慄空間》中「高級建築」般的結構一塵不染。此片的全球票房高達兩億美元，證明芬奇可以一邊追求他「另類」的創作視野，實踐他偏執於科技的作風，同時仍可以為投資者賺進不錯的報酬（芬奇接此案只是受雇賺錢，本片卻有如此成果，的確是圓滿結局）。《顫慄空間》的高技術水準毋庸置疑，但技術沒讓故事更好看，反而是為了技術而追求技術。此案例顯示了當一個導演陷入思考窠臼時，他的才華雖然可以提高電影票房，其作品卻令人感到窒息、沒有突破。■

A. 《北西北》，希區考克，1967；片頭段落為索爾·巴斯設計

《顫慄空間》的片頭字幕是向希區考克其「場景橫跨美國的冒險電影」致敬。

B. 科羅拉多州埃斯特斯公園市的史丹利飯店

這間鬧鬼飯店是史蒂芬·金小說《鬼店》的靈感來源。

C. 《稻草狗》，山姆·畢京柏，1971

可能是影史上最具代表性的入侵住家電影，而《顫慄空間》翻轉了《稻草狗》的主角性別設定，講述單親媽媽在家中避難室防禦外敵。

F. 魚缸裡的魚

芬奇想要透過魚缸裡的魚往外看到貓的主觀鏡頭，呈現竊賊入侵的段落。

G. 《小鬼當家》劇照，克里斯·哥倫布，1990

在接受媒體連番訪問時，芬奇開玩笑說《顫慄空間》是《小鬼當家》的暴力成人版。

H. 曼哈頓下城的監視攝影機，背景是世界貿易中心一號大樓，又稱「自由塔」

後911時代美國的恐懼與偏執狂。

D. 《盲女驚魂記》劇照，泰倫斯·楊，1967

雖然《顫慄空間》並非重拍《盲女驚魂記》，但在某些層面上鏡映了後者的劇情與角色。

E. 《國防大機密》，希區考克，1935

影史早期運用麥高芬技巧的案例，《顫慄空間》也用了麥高芬。

I. 《後窗》，希區考克，1954

希區考克這部傑作的偷窺狂視覺語言，是芬奇的靈感來源。

J. 《碧血金沙》，約翰·休斯頓，1948

約翰·休斯頓探討貪婪與驕傲的經典作品。《顫慄空間》來到最高潮時，債券被風吹得四處飛散，複製了《碧血金沙》的意象。

靈感來源 INFLUENCES

編劇：大衛·柯普
攝影指導：戴流士·康吉、康拉德·霍爾
剪輯指導：詹姆斯·海古德
預算：四八〇〇萬美元
票房：一億九七一〇萬美元
片長：一一二分

現 實 的 反 噬
REALITY BITES

3.1

TITLE SEQUENCE
RICHARD BAILY

《致命遊戲》片頭的拼圖主題，預示這是一部需要組裝的電影。拼圖的碎片一旦被分散，將需要電影主角與觀眾來重新拼湊。

3.1
THE GAME
致命遊戲

「不要打電話來問這個遊戲的目的，找到問題的解答就是這個遊戲的目的。」美國有線電視新聞網的新聞主播丹尼爾·肖爾在播報中莫名其妙轉移了話題，突然代表消費者娛樂服務中心（簡稱娛樂中心）向麥克·道格拉斯飾演的尼可拉斯·范歐頓緩慢而嚴肅地朗讀著注意事項，因為尼可拉斯最近在不知情的狀況下，成為

了娛樂中心的客戶，而且他對此愈來愈厭惡。娛樂中心將其第一人稱、真人角色扮演的設定稱為「實驗性質的本月新書俱樂部」。對尼可拉斯來說，這一開始只是像一本令人愛不釋手的傳統讀物，但在肖爾的介紹下，開始轉變為更類似超現實主義小說的體驗。

1990 年代，多媒體的浪潮日益擴

大，愈來愈多電影選用真正新聞主播來「飾演自己」，例如在艾凡·瑞特曼的《冒牌總統》或羅伯·雷納的《白宮夜未眠》中，大眾熟悉的新聞主播都成為了非正式的現實主義保證人。肖爾在 1970 年代初受到理查·尼克森主政的白宮監視，更被列入總統手上那份惡名昭彰的「敵人名單」。這部驚悚片挪用了 70 年代那種

逼真、電影般的質感,具有模糊不清的「對話」、因遮擋而造成的「視差」,而且精心挑選肖爾這位獲得艾美獎的記者去演繹象徵偏執狂的頑固面孔。然而,大衛·芬奇的第三部作品所盤旋圍繞的焦慮,卻永不會過時。其中一個最主要的焦慮,是我們所有人其實可能都是更大格局的故事中的主角。這種可能性既明確又令人不安。

當尼可拉斯正全神貫注、試圖理解他

1.

的電視為什麼變成雙向通訊設備的同時,肖爾的警告對他來說,某種程度上,是一種不祥又帶有譏諷的贅述,也像是為了運用高科技來敲詐而部署的恐嚇手段。然而,對於觀眾來說,老主播如禪宗般的沉靜措辭給了我們該如何解讀這部電影的提示。肖爾在此描述了一個矛盾之處,在這種帶著感激、被動的接納裡,也暗藏著理解的渴望,這段話既是一種警告,也是一種邀請。因此,《致命遊戲》的原文電影名除了取字面上的意思,同時也與存在主義有關。另一部關於模擬遊戲出錯的好萊塢驚悚片是約翰·巴德姆的《戰爭遊戲》,以下稍微改編電影中那個人工智能對手的話:「對尼可拉斯來說,唯一落敗的方法,就是不玩這個遊戲。」

《致命遊戲》於1997年秋季上映,雖然評論褒貶不一,但票房穩定。在那科技革新開始蔓延的時刻,這部電影結合了普遍的不確定性與多重定義的認識論;更加入了高檔類型電影的行列,其中包括凱薩琳·畢格羅的《21世紀的前一天》、大衛·柯能堡的《X接觸:來自異世界》,

以及華卓斯基姐妹的典範轉移動作片《駭客任務》,該片試圖探索人類身體經驗和媒介經驗之間逐漸摺疊和依存的關係。這些作品大都屬於科幻黑色電影,透過數位創新和生物學突變,來處理實境模擬的主題,例如《21世紀的前一天》裡可供下載的記憶、《X接觸:來自異世界》裡即插即玩的「身體插座」,還有《駭客任務》的沉浸式虛擬實境。《致命遊戲》則相對沒有血腥感,其結構和主題與上述電影非常相似。約翰·布蘭卡托和麥可·法瑞斯創作的劇本一開始就出現假動作,而且經常假裝成一種怪異、甚至類似科幻片的方式,去誤導觀眾思考尼可拉斯的娛樂中心經歷如何及為何呈現出驚悚片輪廓,但最終,其實一切在現實世界中都能解釋。

布蘭卡托和法瑞斯早在1991年就將《致命遊戲》的劇本原稿賣給了芬奇的宣傳影業,並指定由嶄露頭角的導演強納森·莫斯托執導。然而,1993年《致命遊戲》的製作計畫宣告失敗,該提案轉而指向芬奇,但當時他選擇了《火線追緝令》,並且因為《火線追緝令》後來的成功,讓芬奇更能仔細挑選後續作品。《致命遊戲》此時也剛好回到眾人眼前,等待被重寫。

當時,布蘭卡托和法瑞斯已經因為《網路上身》的劇本而搖身成為熱門編劇,該劇本講述一名年輕女子的生活和身分被一群投機取利的電腦駭客所控制,設定幾乎與《致命遊戲》相同,註定讓製作團隊對後者的原劇本興趣缺缺。為了讓這個製作項目也有像《火線追緝令》的優

勢,芬奇聘請安德魯·凱文·沃克重修劇本,最大的變動在於主角富有同情心的性格,被改成反映因果報應的急躁人物。在沃克更新的人物設定中,尼可拉斯·范歐頓成了吝嗇又自以為是的投資銀行家,雖然生於極度富有的家庭,但仍決心累積更多財富。芬奇接受《華盛頓時報》採訪時,將這個角色描述為「時尚而且長相不錯的守財奴史古基」。透過援引《小氣財神》的主角,芬奇將作品定調為狄更斯式的救贖故事,《致命遊戲》遵循其模式並突顯角色情感上的愚笨,也許可以說,該電影最後變成對現成的自我提升計畫、甚至是對其作為一部高概念片場驚悚片的一個諷刺。

因為沃克的參與,不免令人聯想到《致命遊戲》與《火線追緝令》的關係,還有關於殘酷和控制的主題。在電影初段,尼可拉斯在與形同陌路的敗家兄弟康洛德(西恩·潘飾)共進午餐,其後康洛德向他宣傳娛樂中心能夠如何改變人生經歷,並為沮喪的尼可拉斯送上一份有精美刻字的邀請函當生日禮物。尼可拉斯後來帶著邀請函參觀了該公司位於舊金山市中心的辦公室,並在那裡接受一系列心理和身體測試(像是「轉身咳一下」),還填寫了一份奇怪的紙本問卷,以及接受一連串由快速抽象短片組合而成的單詞關聯測驗。這畫面在視覺設計上參考了艾倫·帕庫拉的《視差景觀》,以及該片穿插洗腦短片的著名片段,不過娛樂中心的心理測驗影片,那種斷斷續續並刺激神經的剪接技巧,也同樣讓人想起《火線追緝令》抽象的片頭設計,該片頭的拍攝者亦是《致命遊戲》的攝影指導薩維德斯。

與芬奇一樣是拍攝音樂錄影帶的老手,薩維德斯已經成為二十一世紀的首選攝影師之一。如果說薩維德斯為《致命遊戲》拍攝的鏡頭,比他在葛斯·范·桑的《痞子逛沙漠》和《大象》中所使用的風格更為嫺熟和經典,大概是因為這些鏡頭都擁有自己清晰的雕塑之美。所有冰冷的藍色調和象徵貪婪的綠色調,由潑墨般的夜景為其點綴,白金色、銀色和金黃的閃光被鍍在邊緣,彷彿標誌著尼可拉斯鍍金籠子的界線。

「在這裡用血簽名。」親切的客戶代表吉姆·范戈爾德(詹姆斯·里伯霍恩

飾）開玩笑地說。尼可拉斯雖然已同意不干涉他們的遊戲，但仍希望進一步偵察，並向某位身居公司管理階層的玩家詢問其遊戲經驗。那人就像虔誠主日學信徒，他以《聖經》經文回應——約翰·杜爾也許會欣賞這方式。「《約翰福音》第九章第二十五節。」對方面帶微笑回答，這微笑彷彿昭示他介於裝腔作勢的藝術家和真正的信徒之間，也是《致命遊戲》定位在有趣的神祕感與認知上的不和諧之間的甜蜜點。「我曾弄瞎了眼，但現在我看得見了。」男人戲劇性地補充道。這讓尼可拉斯的好奇心勝過原本的懷疑，更令人回想起《火線追緝令》凶手的親筆字條，其影射了對崇高且無所不知的憧憬：「出地獄往光明之路，漫長且艱難。」

#

憧憬是《火線追緝令》和《致命遊戲》中的一個關鍵主題。《致命遊戲》從褪色的家庭影片開始，裡面年輕的尼可拉斯直視相機鏡頭，這也是一部粗糙的16釐米蒙太奇影片的開端，記錄了一場在他家族名下廣大郊區莊園舉行的奢華生日會（《致命遊戲》在這裡所用的美學，後來被HBO的《繼承之戰》無恥抄襲作為片頭，該部獲得艾美獎的影集也同樣關注那些無所事事有錢人的痛苦）。在這序場結束前，芬奇意有所指地將特寫鏡頭停留在男孩眼睛，然後用匹配剪輯突然轉移到尼可拉斯潑水到臉上時的年邁臉龐，故意暗示一場被打斷的白日夢。如果約翰·杜爾的角色真是被有意設定為《火線追緝令》裡頗為明顯的識別點，那麼尼可拉斯就是站在他對立面的分身。尼可拉斯無法看清整體情況，因為一切都是圍繞在他身邊慢慢成形，他就像被某人潦草寫在嚴謹藍圖上的人物；約翰·杜爾則是無所不知的完美主義者，無論用多不正當的手段，他的計畫總是彰顯著意志戰勝偶然性。

尼可拉斯的外表和白領職業，都類似《火線追緝令》中在「貪婪」祭壇上被犧牲的律師。雖然尼可拉斯被加害的方式不足以致命，但已相當接近眾所周知的那「一磅肉」（簡短借鑑莎士比亞，尼可拉斯這個角色就像膝下無子版的李爾王，在他的老糊塗下，忘恩負義的的孩子也不會

照顧他）。尼可拉斯站在與約翰·杜爾不同的道德基礎上（不一定比較高尚），他是透過股市的暴跌和下跌來對他人造成傷害，對待同伴時也滿溢連環殺手在各方面展現的嚴酷和蔑視。MUBI網站的克維克寫道：「注意尼可拉斯如何瞪著一袋外帶中國菜，就像望著一袋糞便，」他點明道格拉斯專業的陰陽怪氣演繹裡，所透露出的一種特權階級厭世感：「他是習慣把埋藏憂鬱的人。他用詞謹慎，自己打壁球，

2.

晚上看有線電視新聞。他在資本主義制度下擁有一切，卻缺少了幸福。」

尼可拉斯是個總對人咆哮且易受影響的大亨，還會試著從一連串電視新聞中獲得暗示。克維克提到資本主義的腐蝕，以及尼可拉斯深夜觀看有線電視新聞成癮，這說法將此角色與川普在白宮的可怕形象連繫起來並非偶然，而是有意識的回顧。這並不是說《致命遊戲》讓尼可拉斯變成川普那般的吹牛大王，更不是像克里斯汀·貝爾在《美國殺人魔》飾演有反社會人格、想當花花公子卻未能如願的派翠克·貝特曼——這個川普原型原本就潛藏在《火線追緝令》當中。而想到道格拉斯在《華爾街》以雙面億萬富翁的角色獲得奧斯卡獎，而這個角色也部分參考川普之流的紐約暴發戶，那《致命遊戲》中以悲痛鞭策自己牢記「貪婪是好事」的角色選角，就具有巧妙的必然性。如同《異形3》也是雪歌妮·薇佛銀幕前電影人格的展現和分析，《致命遊戲》同樣透過演員本身和他此前演出的鮮明形象，引發聯想和假設去達到戲劇效果。

1. 《致命遊戲》第一個真正超現實的時刻，是美國有線電視新聞網主播丹尼爾·肖爾宏亮的語調對尼可拉斯說話，標記了這角色從被動的觀察者到參與者的轉變。

2. 尼可拉斯檢查被留在客廳的真人尺寸小丑木偶時，才明白自己一直被某人透過這玩偶的眼睛監視著。此構圖也將尼可拉斯轉化成個愚人的角色。

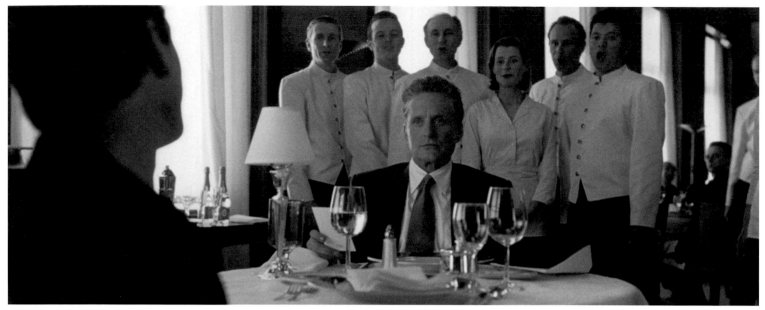

3.

通常，芬奇喜歡把陷阱放在角色四周，這些角色穿越各自的敘事地雷區時都會小心翼翼，以免踏錯一步。試想《異形3》和《顫慄空間》裡具有威脅性、迷宮般的圍牆，或尼克·鄧恩在《控制》中參與為他而設的「致命遊戲」，及其童謠般的線索的「遊戲」設定，《致命遊戲》正處於這種趨勢的頂峰，雖然沒有《火線追緝令》的巴洛克式暴力，也沒有《鬥陣俱樂部》的準世界末日賭注，但同樣充滿潛伏、不間斷的威脅感。「請忘記政治陰謀、外星人入侵或昆蟲世界造成的威脅，」瑪絲琳迅速從類型電影的表層包裝切入電影作為社會批判的核心，她在《紐約時報》上寫道：「《致命遊戲》讓這名有權有勢的雅痞經歷比這些更可怕的恐懼，包括無力感、被入侵的隱私、暫時的貧困，以及對其名貴衣服的破壞。」

在電影後段，尼可拉斯被下藥昏迷，醒來後發現身處一片墓地。他的資產突然被悄悄轉移，更被流放到墨西哥，讓這位銀行家經歷了一次具有象徵意義的換裝，就像一條被迫蛻皮的蛇。特拉洛利在《潮流》的文章指出，雖然在《致命遊戲》的大部分時間裡，芬奇和服裝設計師麥克·卡普蘭都將尼可拉斯塑造成一個整天打扮時髦的人，但墨西哥場景裡那件皺巴巴的破舊衣服，把新的屈辱感變得具體化，衣裝反倒催毀了這個人。「髒兮兮的白色布料掛在他身上顯得過分蓬鬆。他在襯衫袖子裡的雙手彷彿消失不見，長長的褲腳幾乎碰到地上，」特拉洛利如此形容：「他看起來很渺小，而且在那個渺小中，可看見他的恐懼。」特拉洛利並沒有將尼可拉斯的打扮與大衛·拜恩在《別假正經》中的標誌性白色西裝連結起來，但營造出「人生中那一刻」的戲謔感。在電影的此刻，尼可拉斯很可能在問自己：「我怎麼會淪落至此？」

《致命遊戲》盡情享受著那種非常精確、對於生存的恐懼——因為看到這個巨人慢慢縮小而幸災樂禍。當康洛德在爭吵中將哥哥稱為「他媽的控制狂怪胎」時，我們豎起了耳朵，不僅因為這句話貼切地形容了這個角色（道格拉斯身為演員的特長，就是操控和控制），更因為它暗示即將到來的報應。以其人之道，還治其人之身，這還滿公平的。康洛德在另一場激烈的交流中毫無修飾的問：「對於一個已經擁有一切的人，你還會送他什麼？」這其實是個狡猾的問題。你不應送他任何東西，而是要拿走一些，然後拿走更多，再拿走更多，直到他一無所有，並開始想起渴望的滋味。雖然沒有像《火線追緝令》般引用英國詩人喬叟的詩句，《致命遊戲》在很大程度上是一個道德寓言，優雅地被掩飾成一場關於進入並被囚禁在純粹、執著、極度無助的狀態的惡夢。

1997年11月，芬奇在《帝國》雜誌的專訪中告訴庫尼：「我一直是那種不喜歡被別人的專業所害的人。」他的坦承為《致命遊戲》的無情抹上某種程度的個人色彩，《異形3》的經歷是其潛在的靈感來源，他以控制的偏好，以及處理失控焦慮的同樣手法，增強尼可拉斯的命運逆轉。這逆轉既清晰，也讓人更痛苦。在箭影發行的《致命遊戲》藍光DVD中，附贈了一篇錄像論文〈棋盤上的人：《致命遊戲》中隱藏的樂趣〉，影評人尼爾·楊把注意力鎖定於電影中的懲罰元素，有張影片字卡的總結是「對奢華的懲罰」。這個具有階級意識的標題，同樣能夠輕易套用於《顫慄空間》裡那個與經濟能力掛勾的小規模衝突，其主角也因為財富而成為了目標。

和特拉洛利一樣，尼爾·楊以研究羞辱的角度去分析《致命遊戲》，他套用西洋棋的比喻，將尼可拉斯視為在棋盤中並向下移動的棋子。這枚「國王」即將會淪為「士兵」。這個西洋棋的隱喻，也源自電影中最惡趣味的配樂暗示，尼可拉斯有天晚上回到他完美的豪宅時，發現它被洗劫一空，而且被濺滿了試圖嘲弄並威脅他作為企業大人物地位的夜光漆和霓虹色

塗鴉，這個時候喇叭突然響起傑佛遜飛船合唱團的迷幻反文化頌歌《白兔》。

這部以傑佛遜飛船的基地舊金山作為故事背景的電影，選用參考了《愛麗絲夢遊仙境》情節的《白兔》作為配樂相當明智，預告了日後芬奇在《索命黃道帶》使用帶有刺痛感的歌曲《搖弦琴樂手》，而這兩個故事都發生在舊金山灣區。尼爾·楊指出，作為電影背景，舊金山承繼了「監視、騙局或偏執狂」所在地的設定，他形容：「這是一個貧富分明的城市，而兩個世界罕有交集。」透過這種具有公民意識的視角，《致命遊戲》精心維持的墮落模式似乎也是對《迷魂記》急轉直下軌跡的一種認同。

電影中的幻想夾雜著向昔日作品的致敬，尼可拉斯在電話亭打電話的鏡頭，被刻意設計成讓人回想起同屬偏執調性的《天外魔花》，唐納·蘇德蘭飾演的健康檢查員試圖在外星人的祕密接管途中悄悄進行溝通，「我一直看到這些人，他們都認出了彼此⋯⋯這是個陰謀，我知道。」布魯克·亞當斯輕聲對唐納·蘇德蘭說。

如果不說得那麼抽象，《致命遊戲》的取景地也參考了道格拉斯在演藝生涯開端所參與的電視劇集，他在1970年代的《舊金山風物記》中扮演傲慢、健壯的警探，一個還沒辦法像同期的灣區警探哈利·卡拉漢那樣對社會病態習以為常的正義英雄（這名頭髮蓬鬆有氣魄的角色，似乎更接近《索命黃道帶》中同樣抱持熱情和堅持的大衛·托奇）。然而，道格拉斯在銀幕前的人物設定最終會被塗上一層薄

薄的卑劣特質。

憑著葛登·蓋柯一角獲得奧斯卡最佳男主角獎的同年（這角色擁有企業惡意收購者無情的倫理觀，以及蜥蜴品種般的姓氏），道格拉斯演出《致命的吸引力》那個被占便宜的主角後，塑造了一個更具標誌性的地位，該角色是個有家室的男人，卻與一個迷人又抑鬱的陌生人（葛倫·克蘿絲飾）共度春宵，導致舒適的中上階層生活開始受威脅。

道格拉斯飾演的丹·蓋勒在《致命的吸引力》中，因色欲之罪受到了很大的懲罰（克蘿絲飾演的亞歷克斯·福雷斯特幾乎和《火線追緝令》約翰·杜爾一樣嗜血和精於算計），但這些懲罰，包括跟蹤、騷擾、身體威脅和綁架他可愛的女兒，看起來都已經超越他所犯的罪。而黛博拉·綺拉·安格在電影中飾演後來露出原形的娛樂中心成員克利斯汀，也讓人聯想起冰冷又曖昧的金髮女郎。這是對一些電影角色的致敬，包含《致命的吸引力》中的克蘿絲，以及莎朗·史東在舊金山經典電影《第六感追緝令》中飾演的誘人金髮殺人犯。雖然《致命遊戲》確實有這樣的角色設定，但芬奇對性別動力並不是特別感興趣。克利斯汀令人不安的易變性，只是她作為娛樂中心間諜工作的一部分。無論是從尼可拉斯還是整部電影的角度出發（基本上都一樣），她都僅被當成一種手段，既不如派特洛在《火線追緝令》飾演的那個被犧牲的天真女生翠茜般關鍵，也不是一個能發揮演技的機會。安格曾在大衛·柯能堡的《超速性追緝》中展現出冷酷、

3. 生日與變老是《致命遊戲》的核心，而尼可拉斯討厭變成眾所矚目的焦點，這是電影剛開始的暗示，許多力量聚集在他看不見的地方。

4-9. 鑰匙、筆記、圖騰與密碼提示文字。尼可拉斯的娛樂中心體驗把日常生活的構成元素，轉化成出現在間諜小說的材料。

4-9.

意味深長的的神祕感，在這部完全專注於道格拉斯和他討厭的神經質的電影中，只成為一種敷衍的展示。

縱使《致命的吸引力》的故事結合雅痞的現狀，仍是一部徹底保守的電影，（芬奇的電影經常以各種角度反覆提及雅痞議題，包括以情色驚悚片的方式來拍《控制》中那名無法忍受旁人忽視的女人），《控制》為了證明家庭是值得我們用一生去保護的價值觀，讓飾演主角的明星變得相當柔弱（凱爾以不敗的公式這樣描述：「一起殺戮的家庭，永遠都會在一起。」），與之相反，《致命遊戲》關注的是更專業的捕食形式，即電影製作過程是由上而下的支配。經過薩維德斯的悉心設計，《致命遊戲》充滿了出色的暗示性構圖和專業的光影運用，當中最引人注目的巧妙畫面，可能是尼可拉斯對娛樂中心艱巨的放映過程感到沮喪，他站起來瞪視放映室，將手舉到眼前時，光在他身體四周閃耀著。

10.

這個背光的剪影，使尼可拉斯就像車頭燈前方的小鹿——從前他是能看見的，如今已看不見。這除了表明主人公難以感知發生在自身（和周圍）的事情，該鏡頭還明確指出娛樂中心和它的使用方式是屬於電影世界的，兩者同樣是製造幻覺、以誘捕形式兜售逃避現實方法（反之亦然）的企業。即使整部電影都把手上的牌緊抓在胸前，但這個顯然模仿《大國民》序幕的放映機鏡頭，代表芬奇正掀開他的底牌。「這不是一部關於現實生活的電影，」他在《致命遊戲》DVD的導演講評中如此說道：「而是一部關於電影的電影。」

\#

傳統上，「關於電影的電影」主要有

兩種，第一種是以電影的歷史或神話為主題，不論是評論式的電影，如湯姆·安德森的《洛杉磯影話》和肯特·瓊斯的《希區考克與楚浮對話錄》這類，或有意識地對前人作品的參考和致敬（參見布萊恩·狄帕瑪和昆汀·塔倫提諾等後現代主義導演的作品）；第二種則是記錄和戲劇化電影製作過程的電影，例如法蘭索瓦·楚浮的《日以作夜》，或史丹利·杜寧和金·凱利的《萬花嬉春》。這兩個子類別是流動而非互斥的。《萬花嬉春》使用後台歌舞片的傳統作為骨架，對好萊塢上半個世紀做出歷史教訓般的諷刺總結，金·凱利飾演的角色由特技替身變成日場電影偶像，這個故事寓言化了流行電影的變化，不僅在於從默片變成有聲，而且還從粗製濫造、重視體力的主流低俗鬧劇，變為重視科技的精密製作，也讓與死亡博鬥的動作需求從此變得無用。

在《萬花嬉春》中反覆出現的笑話之一，是充滿活力的唐·洛克伍（金·凱利飾）總能毫髮無傷地擺脫本應致命的情景，這是對巴斯特·基頓在《待客之道》等電影中經常面無表情做出大膽之舉的一種深情諧仿，到了1980年代的《特技殺人狂》，導演理察·拉什把這個想法擴展到更形而上的維度，講述驚魂未定、正在逃亡的越南獸醫（史蒂夫·雷爾斯巴克飾）意外在一部電影拍攝途中走進第一次世界大戰的場景，這角色是另一個基頓式人物，就像《福爾摩斯二世》裡的英雄，只是他沒有躍進電影銀幕裡頭，而是不小心步入了外景，裡頭一名愛好炫耀權力的導演伊萊·克羅斯（彼得·奧圖飾）為主角提供避過警察的庇護所，條件是他得擔任該電影的特技演員，克羅斯混合了幕後詭計與故作驚悚的存在主義，讓這名半專業的鋌而走險者只能對這名頑固的「上帝」唯命是從。《致命遊戲》雖精心參照不少以舊金山為敘事背景的前作，然而其精神和哲學方面，可能更接近於《特技殺人狂》這部拉什作品中被低估的遺珠。畢竟在獨特的體驗情節下，尼可拉斯·范歐頓除了是瘋狂地答應上陣的業餘特技演員，還能算是什麼？他甚至必須通過身體檢查！

《致命遊戲》和《特技殺人狂》之間顯著的差別在於，前者並沒有類似伊萊·

10. 《致命遊戲》整體的撲朔迷離感都集中在克利斯汀身上，她不斷以共謀身分涉入尼可拉斯的遭遇。

11. 作為開著豪華車款的富翁，尼可拉斯所經歷的孤獨，是整部《致命遊戲》中幽默與感染力的來源，並讓他被標籤為（用芬奇的話來說）一個現代的「小氣財神」。

12. 舊金山曲折的地形和令人嘆為觀止的視野，是《致命遊戲》具偏執狂氛圍的關鍵，這裡捕捉到的是一種令人不安的對稱。

克羅斯這樣虛榮權威的角色（該角色認為失去生命和四肢都算是為藝術付出的小小代價）。這般缺席適當地去除掉芬奇論《致命遊戲》是「關於電影的電影」中的理想主義觀點。如果按史泰瑞特在 Criterion Collection 網站發表的文章，消費者娛樂服務中心是「好萊塢電影業的哈哈鏡版本」，那麼它製造的成品（即電影中發生在尼可拉斯周遭的事件），就是90年代中期的制式懷舊爆米花驚悚片。芬奇想像了一個全新版的「體制內天才」，即一個匿名、提倡技術官僚主義、追求利潤的企業，動員陳腔濫調以提供娛樂服務，而非一位電影作者。

在2014年《電影評論》雜誌的一篇文章中，平克頓將《致命遊戲》描述為芬奇「最完整實現的作品」，充滿敬意地暗示導演對「與合理性相反的電影邏輯」的理解。撇開《致命遊戲》是否比《火線追緝令》、《索命黃道帶》或《控制》更「完整實現」（這問題值得商榷），平克頓傾向將芬奇所理解的「電影邏輯」作為該片的核心價值，以及在故事闡述上引人注目的地方。延續史泰瑞特「《致命遊戲》是好萊塢電影公司」的比喻和平克頓的「電影邏輯」，娛樂中心的作案手法是把客戶捲入驚悚片元素組成的情境中，而一切始於一群神祕又自信的男人所組成的陰謀集團。從那個時刻起，故事的其他元素都可以被識別為某種套路（而且在自我影射的脈絡下，這都是被允許的），不多不少，也沒有新意。《華盛頓郵報》的湯普森寫道：「《致命遊戲》是可以被預測的，但也充滿驚喜。」指出了矛盾，卻沒有打算分析。

永遠掛著微笑的吉姆·范戈爾德提醒：「這個『遊戲』是為每個參與者量身定做的。」這句話表明，他的娛樂中心同事了解尼可拉斯的程度和尼可拉斯了解自己一樣深（范戈爾德：「你是一個挑剔文字的左腦人。」），同時暗示芬奇對自己任務的評估，也許還有他在執行製作時的工匠精神。

如果說《致命遊戲》是「關於電影的電影」，那麼它所關注的電影類型就是經過焦點小組調查、數據分析、市場測試的娛樂產物，而不是那些個人或非主流的藝術作品。將尼可拉斯置入《視差景觀》

的改版中是一回事，將他放到米開朗基羅·安東尼奧尼的《過客》又完全是另一回事。芬奇對主流電影的愛好，特別是對新好萊塢作品的堅定熱愛，決定了那些被精準編寫進《致命遊戲》後現代肌理中的參考作品（當中並沒有安東尼奧尼），而他對商業喜好（和廣告語言）的熟悉，則支撐了他做出諷刺的必要性（頭痛藥物的軟性廣告出現在餐廳電視上，這個嘲諷是一個安靜的喜劇亮點）。尼可拉斯處境的屈辱之處在於，他是陷入一場黑暗B級片惡夢的一線明星（道格拉斯的選角進一步強化了這種一線地位），這一開始是自願的，然後是無力阻擋的。

與《異形3》一樣，《致命遊戲》充滿墜落的圖像和感覺，這可以從尼可拉斯的父親站在豪宅屋頂上、默默跨越邊緣的回顧片段開始（與電影序場相同，視覺設計都用了16釐米底片風格），而年幼的尼可拉斯親眼見證了這次墜樓。這種對自殺的複雜強調將芬奇的前四部作品連繫起來，不僅是蕾普利在《異形3》高潮時的燕式跳水，還有《火線追緝令》

中，約翰·杜爾克制情緒地選擇「被警察自殺」，以及《鬥陣俱樂部》的敘事者把槍塞進自己嘴巴，開槍「殺死」另一個自己。然而，這種複雜的強調在《致命遊戲》中更為漫長，老范歐頓的死是尼可拉斯孤獨自恨的原初場景，並產生了額外的憂鬱懸念。我們不僅有理由懷疑這個遊戲會否殺死尼可拉斯，而且會思考它所引發的絕望、偏執和羞恥，是否更迫使他自己動手。

在令人毛骨悚然的童年回憶，和尼可拉斯放手一博、達到電影高潮的決定（跟隨父親走到更高的制高點）之間，《致命遊戲》有一些跳躍和墜落的噱頭片段，例如在中國餐館上的防火梯瘋狂攀爬追逐，或計程車摔落在金門大橋下的碼頭（這設定似乎是道格拉斯的父親在《怒火特攻隊》中跳入海港的回聲）。這些令人暈眩的意象終帶來必然的後果，霍華·蕭為此設計了環繞、漩渦般的旋律，鋼琴配樂圍繞著尼可拉斯的行動旋轉，這是地面衝上來迎接我們的聲音，在令人毛骨悚然的慢動作中持續並擴張。

11.

12.

13. 牆上被寫滿了字句。尼可拉斯回
家後發現家裡被大肆破壞，他要
面對的不只是對自身脆弱的認
知，以及對其私人空間的侵害，
還有霓虹色塗鴉對他的指控，軟
弱、孤僻、有錢的混蛋，事實上
都是正確的可能。

14.

15.

16.

17.

18.

19.

20.

21.

　　回到「電影邏輯」的概念，如果不承認最終行動的極端荒謬，就無法剖析《致命遊戲》縱身躍進難以置信的場景，這瘋狂一跳同時反映也顛倒了《火線追緝令》劇本所取得的成就。不亞於《火線追緝令》，《致命遊戲》是關於「一整幕完整的戲」。尼可拉斯為了要玩遊戲（而且要勝出），不僅要經歷一場南向冒險所構成的救贖弧線，還得自行揭開並猜想導致他遭受這種折磨的機制。正如特拉洛利指出，那場冒險讓他認清（那些他突然失去的）金錢是有限的資源，而非人為構建出來、取之不盡的抽象概念。看到王子淪為窮光蛋而間接獲得的滿足感，此刻轉到一條更加叛逆的軌跡，我們完全可以感受到尼可拉斯對了解遊戲規則的渴望。這修正路線鋪陳出《致命遊戲》中最出色的荒謬主義噱頭片段（指高潮前那個重要時刻和概念上的妙招），同時也暴露了此企畫中最明顯、帶有某種妥協的膚淺。

　　尼可拉斯對娛樂中心第一個成功的報復行動，是找到並試圖孤立吉姆・范戈爾德。本來正在休假的吉姆在舊金山動物園被攔截，而園內在徘徊、可致命的老虎預示這名客戶有暴力報復的能力。「這個時候的我極度危險！」尼可拉斯咆哮，把槍指著演員腹部，並利用他進入娛樂中心內部，這像極了電影應有的發展。這段路程最後簡潔地引用一部電影總結。「我要揭開幕後之謎。我要見到幕後主使的巫師。」尼可拉斯從吉姆的汽車後座冷淡地說。

　　很少有美國電影能比《綠野仙蹤》更深入地被影評人和業界所挖掘。這已是個成熟的寓言，也是娛樂圈的隱喻。桃樂絲進入一個全彩幻想的畫面，幾乎象徵了她對逃離並前往彩虹彼端某處的渴望。在此幻想中，堪薩斯乏味生活裡的每個元素都變得更美好和色彩繽紛，換句話說，她就像進入了電影。在奧茲國的奇思妙想和危險中，這個地方成為了桃樂絲潛意識欲望的投射，就如「仙境」的考驗和恐懼都是愛麗絲個人的煉獄一樣。

　　《致命遊戲》為《綠野仙蹤》的結局設定了一個滑稽的改動，它讓尼可拉斯進入娛樂中心的販賣部，並看到電影每個重要配角都在午休時聚集在那裡，他們看

到尼可拉斯比尼可拉斯看到他們更為吃驚。該場景之所以具感染效果，是因它在超現實和平庸之間達到了令人眼花繚亂的平衡，中間抵著陰謀背後敬業又像執行日常工作的專業精神（一年後，彼得·威爾在《楚門的世界》也採用了類似的手法，但該片不是關於電影，而是關於實境秀。艾德·哈里斯在裡面就像是奧圖飾演的特技演員導演角色更新版，他坐在高科技指揮中心，以監視圓形監獄的上帝視角來操縱他人行為）。

隨著尼可拉斯環視房間，並發現之前遇過的面孔，我們也被置於相同的位置，與主角一同進行讓人恍惚的朦朧識別過程。茱蒂·嘉蘭飾演的桃樂絲回到堪薩斯州從夢中醒來後，與現實生活中的「錫人」、「膽小獅子」等重逢，並發出夢囈般的碎唸：「你就在那個地方，你也在……你也在……」然而《致命遊戲》中對《綠野仙蹤》的模仿諷刺是粗暴和不合適的，尼可拉斯不是一個青春期的女孩，舊金山也不是堪薩斯州，當中的巫師也不是擁有魔法的人物，甚至不如法蘭克·摩根飾演的神奇教授（一個含糊推銷、毫不重要的表演者）。這裡的巫師只是一群組織化的江湖騙子，他們只是為了金錢利益，強迫這位中年男性桃樂絲投降。

芬奇是幕後的巫師嗎？2014年，這位導演告訴Indiewire網站，他最終有後悔接手《致命遊戲》，因為回想起來，他「沒辦法搞懂第三幕」。這個自我否定的陳述，有助於解釋為何如此深思熟慮且套用電影邏輯的作品，最終仍讓人感覺像在逃避。因為知道即將能揭開娛樂中心真面目，並且一勞永逸，尼可拉斯彷彿被激發出憤怒和腎上腺素，變得異常興奮，他開始揮舞武器。吉姆、克利斯汀和其他共謀者開始聲稱事情終於「真的」失去控制，這次是認真的。此時，真相開始浮現。他們堅稱即使是尼可拉斯那些令人相當信服的羞辱時刻，其實都是虛假的，而且完全可被挽救。但現在的尼可拉斯帶著武器且變得危險，準備真正傷害他人。

康洛德穿著燕尾服，拿著一瓶香檳來到現場，準備慶祝這個詭計的成功和兄長的生日。當尼可拉斯開槍時，他們的恐懼達到高峰，尼可拉斯因擊中康洛德而感到驚慌，認為自己殺死了兄弟，整個人崩潰，同時更被回憶裡的父親折磨著，於是從娛樂中心辦公室的屋頂一躍而下，竟在撞破玻璃道具後，墜落在為他精心設計的晚會正中央。事實證明，尼可拉斯是最後一塊拼圖，他高速地準時到達，著地時被貼有「X」標記的巨大氣墊接住。此標記

14-21. 消費者娛樂服務中心審查過程的設定是希望讓人聯想到艾倫·帕庫拉《視差景觀》裡視差公司的招募程序，但比起好奇或困惑，《致命遊戲》強調的是尼可拉斯的不耐煩與惱怒，他不是個尋求真相者，只是個試圖壓抑自我認知的男人。

22. 過於炫目。當尼可拉斯在娛樂中心辦公室凝視著投影機，他沒辦法瞥見折磨他的人們。這個畫面也將《致命遊戲》的無臉反派與電影製作、觀影的概念結合起來。

22.

確定了這裡就是真切的地點。

在尼可拉斯跳下前後發生的一切，都透過《致命遊戲》在敘事和主題上的精心計算中得到解釋。至於所有具雙重意義的事件和想法，例如簡樸的飯賣部和裝飾華麗的宴會廳之間的視覺對比、自殺式跳水與靈魂重生的並列意象、走上父親不歸路但倖存下來講述故事的兒子，都整潔得猶如外科手術，幾乎消除了過程的荒謬性，不過也只是「幾乎」而已。身上沾著道具血漿的康洛德向尼可拉斯展示一件T恤，上面印有「我被下迷藥，並被丟棄在墨西哥等死，我得到的只有這件破T恤」，這場景就像它的導演正自鳴得意或羞怯承認著素材的膚淺，而且把這組符號視為出獄許可證。

好萊塢片場總會不惜一切掩蓋任何可能讓觀眾出戲的破綻，這種反證法成了《致命遊戲》明顯嘲弄的目標，但電影結局很大程度表明了芬奇自己的淡漠，更以帶有歉意的假笑承認了他不太會魔法的事實。如果將尼可拉斯的墜落解讀為一種和善且運用「機械神¹」手法的諷刺，當中就缺少了人的信念，即使在成就相對較低或沒有「完整實現」的電影中（如《異形3》），其結局也會表現出角色的信念。蕾普利如果不結束生命，這個體制將會永遠利用她（和她體內的生物），她並沒有被操縱，而是有意識地選擇了自殺，不是出於疲憊、自憐或視其為最沒有阻力的去路，而是積極又堅定不移地對一個體制表達：「去你的！」

《致命遊戲》並沒有真正說出「去你的」，只有一句「謝謝你」。尼可拉斯拍掉身上灰塵，化身為全場焦點。這位富翁謙卑地向他的同儕表達謝意。事實上，出席的人非常多。他就像充滿感激之情的小氣財神，開始講述自己卑微的軼事。

一般情況下，芬奇創造的挑釁，至少極端得足以解釋自己的存在。但當芬奇在感嘆自己無法「解出」《致命遊戲》第三幕時，他指向了劇本原作的缺陷，也可能突顯了他個人僵化的感受能力，而這種僵化同時成了他的限制。大衛·林區的《我心狂野》或《穆荷蘭大道》相似得有如重拍電影，這兩部片都嘗試模仿《綠野仙蹤》，但林區總能獲得這個故事中神話般的力量，因為他的風格不受理性或寫實束縛。然而理性與現實這兩個特質，偏偏是芬奇作品和世界觀的構成關鍵。

芬奇的性格特質不適合擁抱或沉迷幻想，他反而嘗試揭露或解構它。《致命遊戲》的尖銳之處在於，它是對能扭曲知覺的手段的研究，但電影同時充滿犬儒的堅持，彷彿除了呈現當中的手段，就別無他法，這把尖銳都抵消掉了。這是一部關於偽造魅力和影響力的電影，而製作這樣一部電影時，芬奇卻屈服在它之下，並將他閃耀的暗示之網纏繞在對「真實」事物日漸強烈的逃避之上。較寬容的解讀可能是《致命遊戲》成功從一種自戀、不可持續的幻想，轉變成從心理學層面上分析美國統治階級的孤立和恐懼。而抱持懷疑態度的觀眾，可能會認為芬奇為這部電影所打造的鏡廳，是除了反映精心設計的互文性之外，就別無他物的建築物。

《致命遊戲》的結尾還包含一個最佳笑點。被公開救贖、充滿寬恕之情（以及樂見返還到他的帳戶的所有現金）的尼可拉斯，同意與康洛德分攤可能是天文數字的體驗費用。無論是劇本或道格拉斯的演繹（他低頭看了一眼帳單，像是無聲地縮了一下），甚或就芬奇所提到「關於電影的電影」的主題而言，這一刻都非常有趣。尼可拉斯這寬宏大量的姿態終止了他作為一名演員兼特技演員的苦役，他被重塑為一名付費顧客（付錢給「娛樂服務」）和事後執行製片兼金主的混合體。尼可拉斯大筆一揮，就為自己的解脫和受苦提供了昂貴的贊助。這也許混合了一種暗示，即芬奇可能會喜歡在《異形3》之後，用一些有趣的遊戲來折磨電影公司的一眾金主。

那一刻肯定是有趣的，但對電影本身而言，「尚算有趣」仍不足夠。作為一部以交易角度去看人際關係的電影，《致命遊戲》一絲不苟地解釋了主角付出的代價，包含痛苦的自我實現過程，以及大量真金白銀。電影純熟地製造出各種讓觀眾擱置懷疑的粗糙情節，並設計了陡峭又傷人的墜落。但經過這一切，最後只是讓人覺得在這個盛大的計畫中，尼可拉斯僅受了輕傷，他已經搞懂了這個遊戲的目的，並自圓其說為一場讓他變謙卑的經歷，僅此而已。即使有進一步改變的動力，充其量也只會是微弱的。當然，這改變已超出

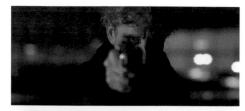

23.

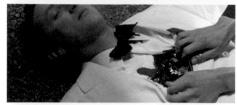

24.

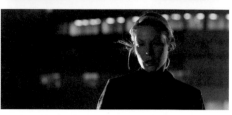

25.

26.

了芬奇選擇展示的範圍。

作為《綠野仙蹤》的重現版本，《致命遊戲》以回歸奢華生活取代了原作的結局。「沒有像家一樣美好的地方。」在《綠野仙蹤》裡，桃樂絲像無產階級者般帶著矛盾接納了家的地位（即使家只是在大蕭條時期位於塵土地帶的一座小屋）。作為一部「關於電影的電影」，《致命遊戲》暗示一部真正有力、具有顛覆性的電影，它會邀請我們想像自己生活在其中，並同步感受它帶來的喜悅與恐懼，引發真誠的反思，甚至是自我提升。然而用最輕描淡寫的說法，這裡所表示的僅是過於正面且預先包裝好而顯得可疑的情感。芬奇實際上很少嘗試推銷，這算是一個罕見的例子。

即使接近結局的「情感成長」是故意的諷刺設定，那重大的揭示也漸漸顯露為對某種干預的荒謬諧仿；又或者延伸「關於電影的電影」隱喻，那代表一個殺青宴會，所有工作人員正享受著免費酒水，電影的顛覆意味全被隱沒了。當「一整幕完整的戲」需要真正的犧牲甚至自我毀滅，

像蕾普利和約翰・杜爾都突顯為了完成工作不得不冒險的必要性，《致命遊戲》卻從《異形3》和《火線追緝令》的真正宿命論中退縮，儘管它巧妙地模糊了幻想與現實之間（以及現實生活與電影之間）的界線，卻堅持仍有一條界線，而且選擇站在安全的一方。

就像《顫慄空間》，《致命遊戲》同樣呈現繼承的財富如何變成一個問題，甚至被挑戰（在電影和其製作過程中），只因主角讓人心生同情，就再重新把財產歸於他們名下。在《火線追緝令》中，米爾斯對約翰・杜爾做出了諷刺和（最終證明是短視的）指控，他指出約翰・杜爾的世界觀並不深刻，「頂多是件紀念T恤」。尼可拉斯通過考驗後獲得那件招搖廉價的紀念品，除了讓人回想起那位警探的指控，也彷彿只是帶著拋棄式消費社會風格的口吻，片面地道出《致命遊戲》那虛有其表的母題——這是由一位勇於拉開布幕並展示背後空無一物的巫師所製作的電影裡、一個俗不可耐的象徵。■

23-26. 尼可拉斯相信自己給了康洛德致命一擊，便跟隨父親腳步重演信仰之躍。在這個節點，遊戲規則看起來已經被意外地違反了，而且無法挽回。

27. 「X」的標記確定這裡就是真切的地點。尼可拉斯在信仰之躍後安全著地，是此舞台管理的最後一環。這是一堂有著好萊塢製作般的精準度和受到昂貴贊助的謙卑課。

28. 尼可拉斯的弟弟送給他的T恤，也成為了針對電影整體人造本質的一個笑點。

29. 尼可拉斯與康洛德在大揭密之後激動團圓的一幕，把後者透過挑釁與折磨讓他兄長自我提升的選擇變得合理化。

28.

27.

29.

1. 在古希臘戲劇中，當劇情陷入膠著或難以解決困境時，常會突然以神力解決難題，後多指牽強的解圍角色、手段或事件。當時舞台上的神常靠人力機關從天而降，故被稱作「機械神」。

A. 《特技殺人狂》，理察·拉什，1980

這部被低估的1980年劇情片，片中的英雄是一個懷疑導演要把他殺掉的特技演員。此電影探討的主題和《致命遊戲》的電影製作寓言一樣，都關於控制與脆弱。

B. 《視差景觀》，艾倫·帕庫拉，1974

尼可拉斯在娛樂中心面試這一幕的視覺設計與風格，受到了艾倫·帕庫拉這部關於一位記者調查神祕企業的驚悚片啟發。

C. 《風雲人物》劇照，法蘭克·卡普拉，1946

一位天使從天堂被派到凡間去幫助一個極度失意的生意人，在他面前展示如果他從沒存在過的話，大家的生活將會變得如何。

F. 《虎膽妙算》電視影集

芬奇間接提到這部1960年代的間諜秀，是《致命遊戲》祕密特務故事調性的參考作品。

G. 《舊金山風物記》電視影集

1970年代，這部外景拍攝的警察影集於有線電視播出後，麥克·道格拉斯躍升為明星。

H. 《第六感追緝令》劇照，保羅·范赫文，1992

《致命遊戲》玩弄著麥克·道格拉斯在《第六感追緝令》（同樣以舊金山為背景）等驚悚片中發展出的那種冷酷、隱性的銀幕人格。

D. 傑佛遜飛船合唱團

打著愛與和平旗號的搖滾樂手，其作品被選用為《致命遊戲》最有趣的音樂提示。大聲播放的《白兔》暗示了尼可拉斯（與觀眾）已經穿越鏡子。

E.《綠野仙蹤》，維多·佛萊明，1939

當尼可拉斯謀畫要向消費者娛樂服務中心復仇時，他提出「要見到幕後主使的巫師」的要求，引用了維多·佛萊明的經典家庭電影。

I.《驚天動地搶人頭》，山姆·畢京柏，1974

范歐頓在墨西哥所穿的白色西裝，受華倫·奧提斯在山姆·畢京柏這部以卑鄙追尋為主軸的電影裡的穿著所啟發。

J.《發條橘子》，史丹利·庫柏力克，1972

尼可拉斯拜訪娛樂中心的一幕，讓人聯想起此片「盧多維科技術」段落的心智訓練。

編劇：麥可·法瑞斯、約翰·布蘭卡托
攝影指導：哈里斯·薩維德斯
剪輯指導：詹姆斯·海古德
預算：四八〇〇萬美元
票房：一億九四〇〇美元
片長：一二九分

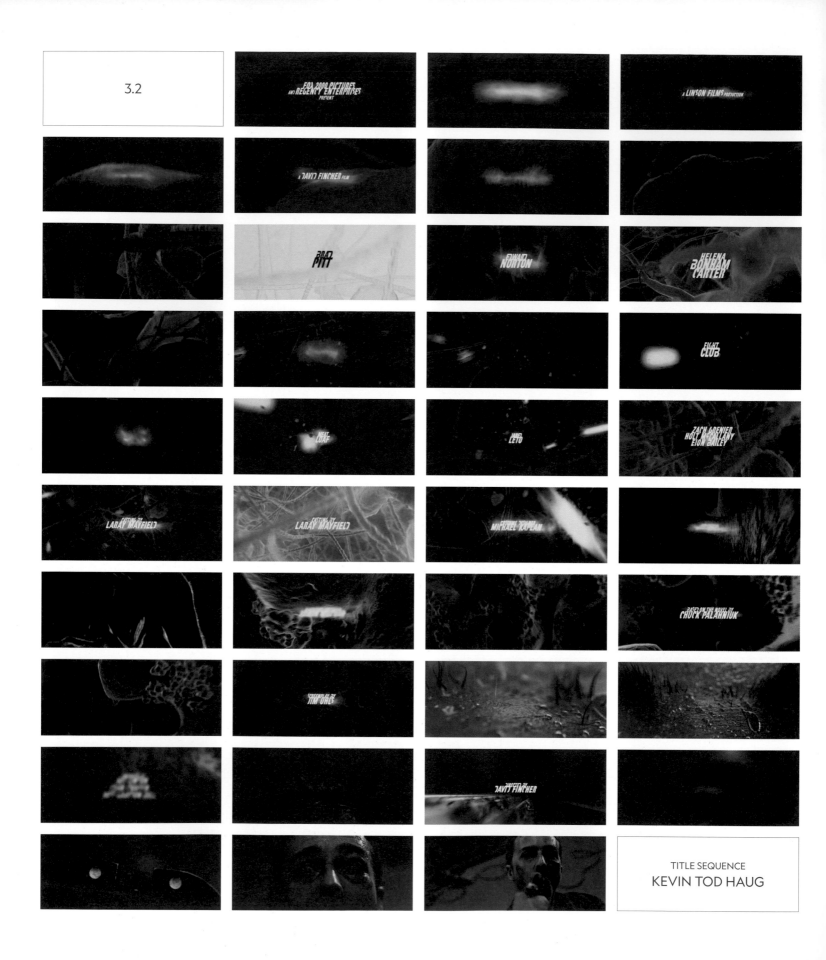

TITLE SEQUENCE
KEVIN TOD HAUG

《鬥陣俱樂部》的電腦合成特效片頭被設計成一趟穿越「人腦中的恐懼中心」的旅程，以極快的速度繪製出腦內空間，然後從結尾穿越到一個變焦鏡頭，拍攝頭部被槍管抵著的男人。這是個從故事中間開始闡述、激發腎上腺素的開場引子。

3.2
FIGHT CLUB
鬥陣俱樂部

　　《鬥陣俱樂部》從描繪一種心靈狀態開始，片頭字幕段落是數位合成的推軌鏡頭，從「人腦中的恐懼中心」放射開來，以致命的速度後退，並從腦內景象穿越到真實世界。這部片也始於《致命遊戲》的結尾，一名持槍男子與時間賽跑，他跑上空無一人的大樓，要求與「巫師」見面。不過，這裡有兩個重要的差異。

　　第一是我們的無名主角，由艾德華·諾頓飾演的二十九歲保險理賠人員（他習慣以「傑克」這個第三視角來看待自己）輕易地交出武器，而且很快就發現自己正盯著那支原本屬於他的槍管。在片頭字幕過後，我們所看到的第一個畫面是個變焦鏡頭，諾頓睜大的眼睛窺視著下方塞在嘴裡的槍管，這援引了米爾斯在《火線追緝令》中段被約翰·杜爾用槍抵著頭部的遭遇。布萊德·彼特此時成了手指扣著板機的人，讓這個狡黠的自我引用更耐人尋味。這還只是眾多引用之一，片中某場戲甚至有個出現在背景的戲院招牌，正宣傳著這位明星演員之前的票房毒藥電影《火線大逃亡》。

　　另一點是這場看起來即將發生的謀

殺，事實上是潛在的自殺行為，躲在幕後、眾所周知的那個人，同時也是個不存在的人。與其說彼特演的這個自由搗亂分子泰勒・德頓是奧茲國的巫師，不如說他是本我[2]的巫師，他只是傑克憑空臆造的人物。《鬥陣俱樂部》最常被引用的對白，例如「我是傑克憤怒的膽管」、「我是傑克嘻嘻笑的復仇」等，諷刺地把人們無意識的生物學反應擬人化，泰勒等同傑克精神上的不在場證明，他藉著某種傑克夢寐以求的體力和智力，扮演著寄宿在其身上的反骨衝動。

泰勒的無政府主義組織「破壞計畫」徵召了一隊忠心耿耿、名為「太空猴」的平頭軍團，這儼然是向《綠野仙蹤》裡受西方壞女巫指揮的飛天猴致敬。而這組織的犯案方式，是在公共空間進行精心策畫的惡作劇，讓人聯想到《致命遊戲》中娛樂中心的行事準則。兼差當放映師的泰勒偷偷把色情畫面剪接進家庭電影並非巧合，他手拿剪刀，散布「大規模破壞劇場」的信仰，就像是繼約翰・杜爾、黃道帶殺手（以及後來的神奇愛咪）之後，另一位在大衛・芬奇電影裡占有一席之地、並相當注重細節的偽作者。

「這叫『切換』。」傑克解釋道。他指的是一種又稱「菸點」的換卷記號，標記著一條賽璐珞片被另一條取代的時間點，但觀眾幾乎不會察覺到被烙在景框角落的這個提示記號。放映間的畫面不免讓人想起《致命遊戲》那段審查室插曲，同時把玩著具惡趣味概念的同音字[3]，串聯起「換卷」和「真正的改變」這兩個行動。彼特在片中飾演菸不離口的國內恐怖分子，就像某種真人菸點，填補了虛構與現實間的縫隙，是難以捉摸的存在。

《鬥陣俱樂部》和《致命遊戲》一樣，都是關於妄想症患者的電影。揭曉傑克就是折磨自己的幕後主腦後（他就像無助急扯手中線的操偶師），讓前作的設定像迴力鏢般再次回到銀幕前。是賦權或受害？是消極被動或自由意志？「鬥陣俱樂部的第一條規則，就是不可以談論鬥陣俱樂部」，這規則後來還被第二條進一步加強（兩條一模一樣）。在這些規範下，「矛盾」就是這個遊戲的名稱。本片透過身分危機，反映出芬奇欲辯證的第一個主題，後來出現的大轉折也是個畫龍點睛之

處。每個蒼白、異化的白領勞工內心都帶有自戀人格的謬誤，埋怨著無意義的消費與「一次性朋友」的消費主義輪迴，而這裡面潛伏了一個稜角分明、兩手握拳、喊著正義口號、渴望擺脫所有事物的失意版切・格瓦拉。

泰勒不只是頂尖體格的範例，更是有著「壞男孩」氣息的訴說者，就像是激進的藍尼・布魯斯或艾比・霍夫曼，他利用二十世紀晚期簡潔有力的廣告修辭，來宣揚選擇退出而非買進的快樂。「你的工作不能代表你！」他吼出隱含激勵感的反銷售獨白：「你銀行裡的錢不能代表你，你開的車不能代表你，錢包內的東西不能代表你，你他媽的卡其褲也不能代表你！」泰勒一連串的否定式雄辯言辭延伸到他的身分，或正確來說是他所缺少的東西，這即是《鬥陣俱樂部》隱含的另一個諷刺母題，而且這觀察更為機敏。泰勒自吹自擂地稱自己是所有傑克無法成為的樣態，例如「我長得像你想長的樣子，我用你想要的方式做愛」，但他在大城市發起一系列促使全球經濟崩塌的大計畫仍以相同的專營、匿名的組織形象來進行。這原本是與行動目標對立的意識形態。「破壞計畫」不僅是個代號，也是個命令，而其強調「投影」的第三重意義，卻表明這計畫只是像影子一樣短暫的事物。與其說是替代方案，形容成「幻象般的幽靈」似乎更為貼切。

《鬥陣俱樂部》裡存在著大量複製品、偽品與仿製品。一開始，一個拍攝辦公室裡的全錄影印機在嗡嗡作響的鏡頭，與哲學家華特・班雅明，以及他1935年那篇具有前瞻性的論文〈機械複製時代的藝術作品〉有關，但這裡並沒有所謂的靈光。「一個拷貝的拷貝再拷貝。」諾頓以茫然、大學生般的單調語氣低聲說道。在同一個以打擊樂譜寫、建立世界觀的序曲段落中，有一個歪斜鏡頭巧妙地呈現傑克的垃圾桶，印著品牌商標的垃圾已經滿了出來。該鏡頭先是使人想起一個轉動中的太空站（並配上外星音效），然後是尚盧・高達與激進主義結合的著名電影《我所知道她的二三事》，裡頭曾經提出漩渦狀的「咖啡杯宇宙學」，該部電影在念經般複誦自己的規則期間，同時推倒了第四面牆。

1-3. 怪誕的三角戀。在偷渡進入倖存者互助會的同伴瑪拉，以及神祕商人泰勒・德頓之間，傑克作為中間人的狀態是個假象，因為後者其實是一個不存在的男人。

2. 在佛洛伊德的理論中，「本我」是指人類精神中天生的衝動與本能。

3. 「換卷」英文為「reel change」，「真正的改變」為「real change」，兩者發音相同。

1.

2.

3.

4.
5.

　　充滿咖啡因的比喻，更被片中諾頓援引的「星巴克星球」強化，但該比喻明顯屬於90年代，此刻已不再合宜與有力（而且搞笑藝人奈森・菲爾德還策畫過戲仿咖啡巨頭、獲得高度讚賞的快閃店，那間「愚笨星巴克」不就是「破壞計畫」提倡的廣告剋星式嬉鬧？只是比較友善罷了）。其後，當傑克嘗試描述這位幻想朋友對身邊所有人（當然也包括他自己）的心理控制時，他以帶點諷刺又對稱的暱稱「泰勒星球」來稱呼這位友人。

　　這裡的雙重性是故意營造的。片中沒有靈魂的企業集團，與教條式的不從眾命令，兩者間的界線就像分隔大腦細胞膜的組織（或IKEA層架的塑合板）一樣單薄且可被滲透，而這就是問題所在。泰勒可能是萬事通，但他看待事物的參考架構永遠不可能真的取代傑克的心靈狀態，這就是為何《鬥陣俱樂部》開場那動作電影般的懸念，其實是一個巧妙違反直覺的序幕也延續著一種強烈、可逆的極端設定，連接到經常定義芬奇作品的權力動能，好比當約翰・杜爾跪在高壓電塔下時，旁邊握槍的男人看似占了上風，然而事情的真實面並非看起來那樣。

#

　　《鬥陣俱樂部》是編劇吉姆・烏爾斯改編自恰克・帕拉尼克1996年的同名邪典小說的作品。小說的發想起源，可追溯到帕拉尼克曾參與一個專精「危險寫作」的波特蘭作家工作坊。那些次文化族群越界、極簡主義的使命，就託寓在與《鬥陣俱樂部》同名的拳擊格鬥團體中，而其成員最後都成了「破壞計畫」的隨從，實際上，他們也從互相搏擊變成對晚期資本主義勢力的「越級打怪」。2004年，帕拉尼克在再版小說的序言裡，曾反思書中有關精神淨化與自憐的主題，並與一個文學現象連結，他指出當時「有一大堆讓女性集結的社會模型小說」，像是譚恩美的《喜福會》、惠特尼・歐圖的《編織戀愛夢》等暢銷書，藉此論及社會缺乏相應的男性主義範例。帕拉尼克帶著算計過的謙卑，就像一名不再需要擔心預付稿費的作家，他說明這本突破性小說的爆紅，皆歸功於簡單的供需法則。

　　《鬥陣俱樂部》能否以文學或電影形式填補帕拉尼克所說的缺口，或反而深化、消失在它之下？這是從當時延續到現在的開放式問題。又或者，這樣的缺口就像泰勒・德頓一樣，真的存在過嗎？出版二十五年後，《鬥陣俱樂部》最近被認為是預見或戲劇化「有毒的男子氣概」的重大作品，甚至是主張這氣概的範例。此現象被《紐約時報》的評論者薩拉姆定義為「連結了攻擊行為與暴力的一系列文化課程」。貝克2019年發表於《紐約客》的文章〈還愛著《鬥陣俱樂部》的男人們〉則追蹤了這部小說對於不同團體造成的影響，那些群體包括假日拳擊勇士、文青型「約會教練」，以及宣稱遭受變動性別規範和政治之害的反動男權分子，他們沒把《鬥陣俱樂部》當作是告誡故事，而是當成了風格指南。

　　2019年夏天，部落格圈也湧現一些文章與評論，試圖分析《鬥陣俱樂部》當

中「縈繞不散的文化瘀傷」（此形容出自《環球郵報》的赫茲）。「這部電影捧紅了一種有毒的男子氣概，更成為線上酸民與另類右派的借鑑。」《君子》雜誌的米勒如此評價，同時稱《鬥陣俱樂部》是「一堆風格化的胡扯」；相反的，在一篇《衛報》的評論裡，陶比斯則讚賞該電影的「先見之明與力量」，並將之形容為一顆「被誤認成文化危機的水晶球」。但很諷刺，這些以長遠眼光審視《鬥陣俱樂部》的評論，都無法比伊伯特這類影評人當下的反應更能釐清這部電影的特性。備受驚嚇的伊伯特在《芝加哥讀者報》嚴加批評，甚至使用了F開頭的字眼（說的其實是「法西斯主義」），這可是一個主流的品味創造者針對院線大片散播道德恐慌的罕見案例。

考量到極端反應，帕拉尼克在其作品中還引用了另一本明顯更正統的小說，這很值得被仔細檢視。在那篇試圖與《喜福會》相提並論的再版序言中，帕拉尼克他指出他的書與史考特·費茲傑羅1925年的經典之作《大亨小傳》一樣，都有著「使徒式」小說的特色。根據帕拉尼克他的描述，即是：「一個倖存的使徒訴說著心中的英雄故事……而有個男人，那位英雄，會被射殺。」

費茲傑羅曾說過一句名言：「要測試擁有一流智力的人，就要看他是否能夠在同時承受兩個抗衡意念時，還保持運作。」帕拉尼克的書與芬奇的電影展現了這句名言的高尚與自大，因而獲得熱烈討論。《鬥陣俱樂部》不只是一本深入的辯證小說，更直接把主角（與他的一流智力）分裂成兩個角色，滑稽地模仿辯證法的概念。兩個分裂的角色表面上有著對立觀點，其實是同一人。我們以為造成破壞的那把扳手，原來只是機器裡一個小齒輪。這個辯證最後自我折疊，就像一條吞食自己尾巴的銜尾蛇。

「我讀完那本書，然後思考怎麼把它發展成一部電影？」1999年秋天，芬奇如此告訴《電影評論》雜誌的史密斯。彷彿是在回應庫柏力克1962年改編納博科夫備受爭議的小說《蘿莉塔》時的電影宣傳標語（那句標語是：「他們到底怎麼把《蘿莉塔》拍成電影的？」）。這兩個案例都面臨要轉化宏觀複雜、第一人稱敘述

4-5. 傑克想要反抗這些威權化身的欲望是因他老闆而起，但他把暴力導向自身內在。他沒有揍對方一頓，而是把怒髮衝冠的憤怒發洩在自己身上，然後賺到一筆豐厚的資遣費。

6. 傑克失眠時的恍惚狀態也是對麻木觀眾的諧仿，他目光呆滯，凝望千里之外。這類鏡頭強調他腦袋一片空白、不思考的被動性（另一用意是鋪陳出他在電影後段將失去知覺，變身為泰勒）。

7. 傑夫·克羅南威斯的頂光構圖讓鬥陣俱樂部成員的眼睛顯得空洞又凹陷，去除了每張臉的人性，暗示他們欠缺鼓舞或希望。

6.

7.

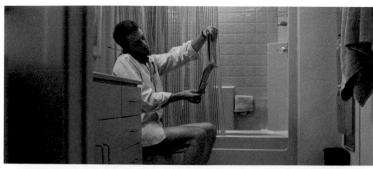

8.

的挑戰，作品中更延伸出對旁白、題外話與當代流行文化（甚至對寫作行為本身）的解構註解，並且在這個挑戰裡，還伴隨著一個內容方面的問題。

芬奇本來計畫自己買下小說的電影拍攝權，但以《異形3》折磨他的電影公司老闆搶先一步。「每次聽到『福斯』都會讓我束手無策，」芬奇告訴陶賓：「但我覺得這是需要堅持到底的事，所以我和二十世紀福斯（主要以聲望為製作導向的福斯公司）的大老闆蘿拉·澤斯金碰面。我說真正的煽動行為並不是製作三百萬美元的版本，而是一個更大製作的版本。然後他們就像在說：『證明給我們看！』」

《鬥陣俱樂部》的製作由資深的福斯執行長比爾·麥康尼克拍板定案。麥康尼克也曾簽下幾部高風險的投資，例如《紅色警戒》與《選舉追緝令1998》。布萊德·彼特擔綱演出是麥康尼克答應的主要因素，這種因為選角而促成協議的情況，就像保羅·湯瑪斯·安德森因為湯姆·克魯斯參與演出而得以開拍《心靈角落》。兩部片的關聯性，加上兩位電影明星守護神各在片中飾演某種「自救大師」，《鬥陣俱樂部》的極端性與其難得的電影公司資助都代表著美國電影的一個典範轉移

時刻。此片成功包裝成六千萬美元的大製作，大膽地把藝術信念與搖擺不定的管理階層匯集在一起，而那種搖擺不定，就像尼可拉斯·范歐頓在《致命遊戲》結尾支付自己（象徵性）的葬禮費用一樣。

烏爾斯著手改編帕拉尼克的小說時，提出「破壞計畫」的終極目標就是摧毀信用卡公司。而彼特與諾頓正式加入後，為了更精煉素材中的犬儒主義，芬奇與安德魯·凱文·沃克在腦力激盪會議上也會徵詢他們的意見。「他們會在彼特家或好萊塢中國戲院對面的辦公室逗留，在那裡喝激浪汽水、玩迷你泡棉籃球。他們也會聊上好幾個小時，興奮地談論這部電影的數個要旨，比如陽剛特質、消費主義，還有他們惱人的前輩。」布萊恩·拉夫特利在他的著作《史上最棒的電影年》寫道，詳述這種遭《鬥陣俱樂部》猛烈抨擊的男性社交慣例。

拉夫特利引用芬奇在前製期最後階段向福斯發出的真正通牒：「你有七十二小時來告訴我們你有沒有興趣。」而在莫特蘭2006年的著作《日舞小子：年輕怪才如何搶回好萊塢》裡，還可以找到這位導演其他傲慢的例子，且該書對於《鬥陣俱樂部》竟然能在保守派媒體大亨魯柏·

9.

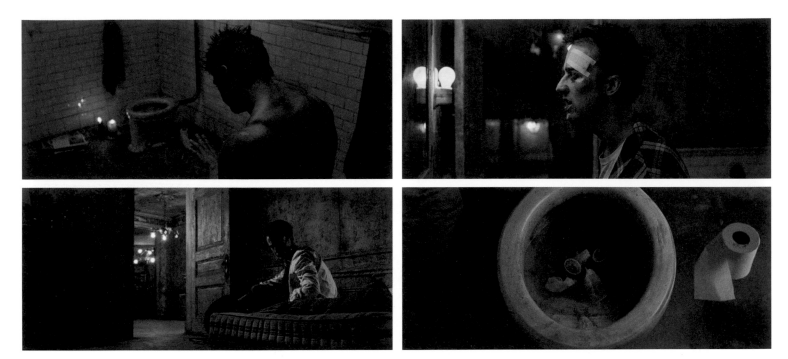

10.

梅鐸眼皮底下開花結果有這麼一段描述：「這就像耶穌誕生一樣神奇……發行公司的老闆是資本主義體制的主要領導者，但電影主角試圖解體的就是這種體制，而且該公司還是芬奇製作《異形3》時產生衝突的那家！」這兩位作者也都幽默地提及這部片為福斯管理階層所舉辦的那場「傳奇」定剪首映，據製片艾特·林森所述，當時那些主管都「像是吸了迷幻藥的鯉魚般一樣蠕動拍打，疑惑著怎麼可能會發生這種事」。

林森提到的這件軼事，令人想起桶子裡那些能輕易射殺的魚群（就叫他們片商梭魚），而《鬥陣俱樂部》這部電影部署了重型大炮去打擊一系列穩定不變的、世代再生的目標。在此片的宣傳期，芬奇不斷提到麥克·尼可斯那部被喻為新好萊塢旗手的《畢業生》，說該作品提供他在電影中嘲弄物質主義的靈感（也使灰塵兄弟這個音樂製作人組合變成《鬥陣俱樂部》版本的賽門與葛芬柯）。

《畢業生》當中，在游泳池旁把大有前途的大學生班傑明·布拉達克（達斯汀·霍夫曼飾）逼得走投無路的傢伙，在班傑明的耳邊低語著「塑膠」兩字，就像是在形容他自己虛假的人性。對芬奇而言，《鬥陣俱樂部》的主角就是反轉的班傑明·布拉達克，他如此描述這個主角：「在這傢伙面前，沒有一個充滿可能性的世界。」在《畢業生》裡，誘惑人的是向上的流動性，然而在財務方面，傑克已經能過上好生活（對他而言「塑膠」不是一個承諾，只是人們需要繳付房貸的現實）。他此刻面對的問題是孤獨，就像一個活得像機器人、卻渴望與其他生產線成員交流的人。

《鬥陣俱樂部》的攝影師是傑夫·克羅南威斯，他在泰勒出現之前的場景中，使用枯燥且低飽和度的配色，建立起一個絕對壓抑的視覺環境。從諾頓那個布滿日光燈的病態辦公室空間，切換到他細心布置的設計師公寓，都維持著相同的打光配置，表面上看似最理想的「工作與生活平衡」狀態，也是一種煉獄。麥克·賈吉同年執導的《上班一條蟲》是部講述一隻雄蜂選擇退出蜂巢的喜劇，也刻畫出這種狀態。帕拉尼克強調角色視角的故事情節，為克羅南威斯和導演提供了玩弄不同層次寫實主義的機會，包括運用虛擬場面調度的壯觀技藝。為配合傑克衝動地電話購物一幕，他的公寓被轉化成一本立體的IKEA商品型錄。

8. 在電影的第一部分，傑克的生活被描繪成一種遞迴、重複的消費主義循環。傑克在馬桶上購物、被行李轉盤催眠、被設計師的品牌名稱與各種無意義的標語轟炸，這些都是促使他創造泰勒這個人物的環境因素。

9. 當傑克的「力量動物」從企鵝變成瑪拉，這證明瑪拉已經成功殖民他的意識，她的存在成了傑克靈感、力量與挫折的源頭。

10. 髒亂的紙街房子反駁著傑克原本毫無生氣、平淡而乏味的公寓環境，這成為他愈發憔悴的身體寫照，更暗示年久失修的內在、精神空間。堵塞的馬桶與電影剛開始出現在傑克辦公室的廢紙簍則有幾分相似。

11. 對人際連結的追尋，以及複雜的
 同性情誼心理，引領傑克投進身
 材魁梧但已被閹割的羅伯・寶森
 母性懷抱裡，一面被策略性放置
 於畫面中的美國國旗則指向更廣
 泛的男性孤獨文化狀態。

12.

13.

這個型錄特效使用運動控制的攝影機，創造出一種人造的印象，讓觀眾以為這是攝影機無縫平移過後、逐漸被重新裝飾的布景。這喚起有關電影幻覺主義[4]的古早原型作品，同時預演了《顫慄空間》裡的電腦合成特效推軌鏡頭。疊加的產品描述與價格標籤一一播放，也就像是對《顫慄空間》強調質感的片頭段落、《索命黃道帶》邊緣的邪惡潦草字跡的演練。

型錄特效的片段也滿足了芬奇的一種肉食性欲望，他想反咬餵食者的手，或者去咬傷只從產品面向思考、並曾稱他為「賣鞋推銷員」的製片。傑克的生活是被分割的一個個立方體，情感上也是被分割的一個個求助者，依賴光顧各種疾病與成癮互助會以慰藉乾涸心靈，而在這些鋪陳劇情的段落後，完美的公寓以《無限春光在險峰》的風格被炸毀，《鬥陣俱樂部》的情節顯然就在此刻被催化。公寓被破壞後，傑克被迫與泰勒同居在一處位於無名城市邊緣、快倒塌的房子，「在方圓半哩內都沒其他建築物」。

《鬥陣俱樂部》開頭三十分鐘，泰勒還沒正式進入故事（不包括一開始的提前敘述，或讓他閃爍在傑克與觀眾視野裡的潛意識插入鏡頭），劇情都是由諾頓嚴

肅、毫無生氣的旁白所帶動。這種聲音與畫面上的權威透露出矛盾，即電影每個面向的取景、剪接與走位都是針對傑克而設，諾頓的演出，以及他傾斜、卑躬屈膝、瘦弱的體型則意味著一種無力。身材魁梧、但在醫學上已被閹割的睪丸癌倖存者羅伯·寶森（肉塊飾）漸漸成了傑克的知己（後來還以「破壞計畫」的烈士身分再度出現）。被羅伯擁入懷中的傑克就像一個枯萎、無助的人物，他緊挨著羅伯巨大而下垂的乳房。這顆鏡頭冷酷暗示了倒錯的母性，完整了傑克被當成小孩對待的設定。

睪丸癌互助會的成員反覆誦著：「我們都是男人！」這個主張毫無意義，且構圖上故意在背景放置美國國旗，就像張掛著假笑的臉龐，嘲諷這群人對男性性能力的抗議。不僅是《異形3》，《鬥陣俱樂部》同樣借鑑《金甲部隊》裡的隱修生活諷刺，包括軍事式的口號，以及與集結著無差別男性特質的蜂巢式群體。這部電影有個巧妙的點綴處，是把互助會、鬥陣俱樂部、「破壞計畫」都描繪成樹屋般的社群，有著自己的派系、正統信仰與入會儀式（2019年《哈潑》雜誌刊載一篇斯旺森的報導，揭露一個位於俄亥俄州的埃弗里

曼男性靜修場所，其撰述方式像是結合了對《鬥陣俱樂部》的戲仿兼致敬，作者描述「無數不請自來的擁抱」，以及一份看似無心但詼諧仿效電影那句禁止宣揚口號的保密協議）。

選擇肉塊這種「阿法男」式的搖滾明星擔任去陽剛化的化身，這選角無疑合適，而且羅伯是電影中最讓人難忘的角色之一，他就像存在於同理與鄙視之間、情緒氾濫的巨大泥人魔像。從這個意義上來看，羅伯是原作那種新惡漢小說風格下的副產物。然而，《鬥陣俱樂部》裡哲學性的唯物主義思想，根本很難從那些痛擊和青春厭世中看出，如「泰勒星球」原來是呼應「星巴克星球」一樣不易察覺，但引用《辛普森家庭》那句反諷的話（準確來說是第七季《四呎二之夏》那集，花枝滲入一個酷小子團體），就是：「至少整件事看起來超努力的，老兄。」在《異形3》與《致命遊戲》裡，芬奇把他反體制態度藏在類型電影的禮服下，《鬥陣俱樂部》卻變得直接挑釁，將這些挑釁從潛文本轉成主題，效果明顯參差。

於此同時，可以感覺到芬奇在互助會的段落中竭力引起被冒犯感，但仍沒辦法達到他在《抽菸的胎兒》廣告中病態簡潔的標準。當戴著頭巾、骨瘦如柴的化療病人克蘿伊（瑞秋·辛格飾）向夥伴訴苦說想在死前做愛，這意味著一位人本主義者對那些老調規範的反對，然而傑克對她的評論點出他才是這個場景中真正的老實人。「如果你讓骷髏版的梅莉·史翠普微笑，並且在一個派對遊走，還對所有人都超級友善，看起來就會像那個樣子。」這預示電影將從小說中翻出一種厭女現象，虛偽地做出自我指涉，與其說這是傑克男性諷刺的另一面，不如說是他帶來的附加傷害。在後來的電影作品裡，芬奇會把足智多謀的女性主角放到重要的位置，以回應針對他作品中性別政治的批評，但

12. 「一個拷貝的拷貝再拷貝」。傑克厭倦被嚴密控管、影印般的世界，這在泰勒那一絲不苟的恐怖活動之下變得諷刺。那些行動在反對遵從的同時，又要求其追隨者仿效，且以此要求他們。

13. 「破壞計畫」讓傑克與泰勒擁有（必要的）共同的人生意義，生活空間更因此變得更整齊，雖然這仍反映出一種邊緣而且具DIY精神的美學。

14. 泰勒浮誇的造型具頹廢又華麗的時髦感，一如90年代初超脫樂團的科特·柯本那樣的搖滾巨星。

4. 幻覺主義的作品裡有企圖製造的假象，使觀者將其中事物誤以為真。

14.

在1999年，從特定角度看來，《鬥陣俱樂部》就像把透露在《火線追緝令》與《致命遊戲》這些前期作品中的憎惡傾向推到頂峰，這兩部電影無論在實質面或是象徵面，都設定了用完即丟的金髮女郎角色（《異形3》的蕾普利則是個憤怒、中性又嚴肅的烈士，但她是繼承前作的副產品）。

《鬥陣俱樂部》的瑪拉‧辛格以自己的方式，成為了一個突出且有記憶點的角色。「這是癌症的，對吧？」她在傑克參與的一場癌症倖存者互助會中提問。當時她戴著一副墨鏡，臉色蒼白，衣衫不整，卻散發著魅力。海倫娜‧寶漢‧卡特演出的脫線能量，不但抹除她在墨詮艾佛利製片電影裡「束腹女王[5]」的形象，也將瑪拉打造成千禧年電影典型的哥德式角色，所謂「瘋狂傻氣、精靈般的夢幻女孩」，如影評人雷賓所說，這些擁有自由靈魂的女性，「啟迪敏感失意的年輕男性去擁抱生活，以及當中無盡的謎團和冒險」。

與其說瑪拉擁有自由的靈魂，不如說她是憂鬱的，而且她的形象與雷賓口中夢幻女孩的角色也有點不同（例如她會說：「保險套是我們這個世代的玻璃鞋。」）。瑪拉的「瘋狂精靈」狀態是因這個角色的功能性而來，是芬奇和《鬥陣俱樂部》在情節與主題層面上，以冷靜、機械式的精準度而布置的道具。在電影中，瑪拉的出現先是為了挫敗傑克，她闖入了傑克移情旅程的騙局，引發他在真正病患中假裝痛苦而衍生出的罪惡感；而後她與泰勒變成不算祕密的砲友，挑起傑克和泰勒之間的分歧。當然，因為泰勒本人並不存在，這代表瑪拉上床的對象其實是傑克，傑克的占有慾和嫉妒心轉換為精神分裂的症狀，讓瑪拉對這名情人行為上的不一致無所適從，也顛覆她本來無憂無慮、不在乎任何事的人物設定（她在電影後半段的一場聚餐發怒說：「你是傑基爾博士和蠢貨先生[6]！」）。

瑪拉在《鬥陣俱樂部》中的代表意義，其實是一個酷似傑克的存在，是行為上同樣有著自憐傾向的雙胞胎，也是以非典型但明顯的女性氣質，對此片同性情誼（和偶爾的同性情慾）宇宙的一種入侵。就像《異形3》裡的蕾普利，瑪拉也是陷入「迷失男孩」大本營的沉著溫蒂[7]，當傑

克在集體擁抱環節中緊緊抱著她時，她是比羅伯‧寶森還含糊不清的母親兼蕩婦象徵；她甚至還是一張「出獄許可證」，對於《鬥陣俱樂部》男性智囊團無端的性別歧視，以及那些粗俗的「更衣室談話」，瑪拉讓他們免於被影評苛責。「我小學畢業後就沒被幹得這麼爽過！」瑪拉與泰勒進行性愛運動之後大聲叫囂，除了證實泰勒（當然也是彼特的）的能耐，同時也相當挑逗地援引戀童癖。此處雖然沒有配置罐頭笑聲，但也無法掩飾那種嘗試投其所好、會下地獄的情境喜劇式幽默感。

瑪拉的驚人欲望、神經過敏易受傷害的形象，是被利用來製造笑點的策略，這種手法始終如一且令人疲乏。那則「小學」的簡短笑話代替了帕拉尼克的原作對白，原句是瑪拉告訴泰勒「我想要為你墮胎」。製作人澤斯金被這句話嚇得臉色發白，芬奇堅持不論使用什麼對白來替換，她都不能再多嘴。Looper網站的克勒在文章〈《鬥陣俱樂部》沒被說出的真相〉中寫道：「當澤斯金聽到那句替換過的對白之後……可以看到她退避三舍，並求饒換回原本的劇本。」自主性變得與懷恨之心無異，好一個「我是大衛‧芬奇嘻嘻笑的復仇」。

卡特在《鬥陣俱樂部》的演出無畏、創新、近乎完美，而且與主演明星在同樣的頻率上，但這並沒有使瑪拉看起來不像表演腹語術的玩偶（或「地獄新娘」）。如果像多伊爾在Vice傳媒上主張的那樣，《鬥陣俱樂部》已經「被各種激進的線上男性社群（又稱「男人幫」）奉為福音」，電影中這位單獨的女性角色被設計成慘劇的展示者，以及在最終被簡化成準英雄救美的角色，造成進一步侮辱，當然都不是巧合；而傑克為了避免所愛的女人在混亂中意外受傷，試圖干預泰勒的破壞倡議行動，也是欠缺說服力的推動。

在《鬥陣俱樂部》核心的三角戀中，慎密構思的三個頂點都十分微妙，也與《大亨小傳》很相似，例如瑪拉是被泰勒的神祕感與個人魅力所吸引，而她與傑克之間是一段兼具操縱和真愛的動態關係，即使傑克對這樣的關係感到憤慨（意思是他們都被泰勒迷住了）。彼特的演出不僅是天賦使然，也包含芬奇對其的偏好注目。這位數年沒拿到《時人》雜誌「地表

最性感的男人」冠冕的演員，才是《鬥陣俱樂部》真正的情欲對象。一開始，傑克對於瑪拉的輕浮作風感到心煩意亂，但他在三萬呎高空與泰勒邂逅，使他把眼神轉移到另一個男人所在的方向。傑克原本以為這只是一次紅眼航班途中的鄰座旅伴，但自此開始，我們只會透過敬畏與渴望的眼神觀看泰勒這個角色。

《鬥陣俱樂部》場面調度中的每個觀點，都被扭轉為對彼特油亮精實身體和低俗時髦衣著的頌讚，當中還充滿一種不經意的頹廢優雅。與其說這挑戰或反駁了好萊塢的男主角傳統，不如說是用了X世代的措辭去重新想像這些傳統。「德頓」這個姓氏的英文音調或許令人想起科特·柯本，泰勒的花俏裝扮與古怪配件（尤其他的特大號墨鏡）也像極超脫樂團主唱那既狂喜又抑鬱的反名人姿態。

泰勒的火紅皮夾克也是向另一個早熟青年文化受害者的服飾遺緒致意，即《養子不教誰之過》中的詹姆斯·迪恩。替代

品合唱團1989年的單曲《我會變成你》（這要是作為《鬥陣俱樂部》的片名也不錯）也曾透過歌詞中一個「不知為何而反抗」的角色，以類似的方式向迪恩的角色致敬。保羅·韋斯特伯格的歌詞開玩笑地摺疊起理想主義與脫序之間的差距，預示了柯本兩年後在《彷彿青春氣息》歌詞上玩的花招。柯本把頹廢搖滾的社會起義表達為一種反智主義的病毒：「我覺得很笨，而且這會傳染。」

韋斯特伯格與柯本因為定位和挪揄搖滾明星的舉止，使他們成了大學電台的常客。《鬥陣俱樂部》亦可找到這兩位歌手的蹤跡，韋斯特伯格為《年輕的混蛋》所寫的不朽副歌：「我們不是任何人的兒子。」被重現在彼特煽動追隨者的獨白中，喚起眾人身為「被歷史遺忘的一代」的挫折，此時瑪拉則稱職地在影像與氣質上扮演如寇特妮·洛芙[8]的角色。

超脫樂團有數句格言般的歌詞可用於電影題詞，像是：「我很快樂，因為今天我找到了我的朋友們，他們都在我的腦海裡。」「不會因為你患有妄想症，就代表他們沒有追在你身後。」至於「我覺得很笨，而且這會傳染」則總結了所有角色對泰勒·德頓那絕對服從、失去靈魂的忠誠。那極易被左右的心靈狀態，使傑克、瑪拉、羅伯·寶森，以及「破壞計畫」中那位眼神空洞的「技工」（赫特·麥卡藍飾）連結在一起，芬奇嘗試以真正甚或好戰的費茲傑羅風格，去建立一個奉承與解構的競技場。《鬥陣俱樂部》展現了泰勒的法西斯煽動說辭，透過彼特漫不經心的命令式聲調不言自明，並且，這部電影也信任（或者把重責加予）觀眾去解析它的內容。

#

《鬥陣俱樂部》在威尼斯電影節首映落幕後，英國評論家沃克曾在《旗幟晚報》寫道：「我對《鬥陣俱樂部》已經有所定論，這部電影不只關於年輕人在祕密的鬥陣俱樂部裡赤手空拳、狠狠互毆……它還盲目珍藏著曾經支撐法西斯政治的信條……它把痛與苦視為強者的德行，並且把每種民主禮節都踐踏在腳下。」沃克的報導與它想要譴責的電影一樣誇張，而且迎合評論界習慣把電影內容與創作意圖並

置的趨勢，然而，評論諷刺作品時，這會是相當狹隘的觀點。

這篇評論還指出，芬奇在一部環繞一系列招募演說的電影裡運用廣告人的活潑自信，必有其危險之處，不管這作法是天才、錯判，或兩者皆有。美國艾森豪總統時代的寓言充滿驚懼且帶有批判眼光，如伊力·卡山的《登龍一夢》講述看似友好的民粹主義意見領袖，卻以蠱惑民心的方式欺騙天真的國民。但對於諷刺成性的90年代而言，這種凝視可能過於直接了。比

23.

照庫柏力克拍攝《發條橘子》，芬奇在身分識別與共犯結構上也故弄玄虛，把我們與傑克、泰勒綑綁在一起，他不僅運用一種帶有侵略性的主觀敘事風格，還把周遭社會呈現為一個企業化的地獄景觀，其中那些輕易感到被冒犯的居民，只不過是在等待「馬克思式」報應（無論你偏好卡爾·馬克思或格魯喬·馬克思）的瑪格麗特·杜蒙[9]。

對那位缺乏想像力的評論家來說，《鬥陣俱樂部》想要兩者兼得的野心（既希望呈現有魅力的革命化身，也為他在大湯桶裡撒尿的行為歡呼），等同不負責任的偽善，但少年玩物還是有它的用處，而且芬奇這般策略性出擊，值得與同樣在「史上最棒的電影年」上映、呈現膽小嬰兒潮世代的《美國心玫瑰情》相提並論。該片是關於一位選擇退出名利競爭、重新體驗耍廢青春的郊區老爸，他為校花開苞時臨陣退縮了，最後還被壓抑的、常搜集納粹紀念物的深櫃同性戀者暗殺，這是他因一本正經而遭到的懲罰。簡單來說，

《美國心玫瑰情》更加證明《鬥陣俱樂部》存在的必要性。當傑克在老闆面前為他編造的驚慌失措做出總結，其低聲的旁白說道：「我真要感謝美國影藝學院。」這笑話等同於：「我是《鬥陣俱樂部》沒有半點獲得奧斯卡獎可能的人。」

反權威惡作劇者的這件斗篷很適合芬奇，他是沉著組織怪誕作品的導演。電影前半段刻畫了一段創業冒險，泰勒與傑克在一間抽脂診所偷竊，身體力行地重現「靠山吃山」這自立的格言。他倆「把富婆屁股的肥油賣還給她們」的計畫，正是約翰·杜爾典型的「一磅肉」主張。兩人在鬼地方般的小餐館喝酒博感情時，開談關於約翰·韋恩·波比特（被閹割的小報守護神和90年代重要的偽名人）並幻想把威廉·薛特納[10]與甘地揍一頓。泰勒選擇甘地作為練拳的歷史人物，當他允許黑幫分子把自己打到半昏迷，以作為鬥陣俱樂部總部在下班時間繼續經營的交換條件，就是在向這位不合作運動的大師致敬，這是一場讓他像基督般以被痛打的方式獲得道德權威的感性演出。

極端暴力的場景，為《鬥陣俱樂部》裡令人頭昏的時刻提供有形的現實基礎。在充斥止痛劑般電腦影像奇觀的90年代後期，那些痛擊場景反而鋪設出一場由各方湊合的介入（電影裡稱之「破壞計畫」），同時保證忠實於惡漢小說那種刻骨銘心的具身[11]現象學，以及男性虐戀（在電影或其他方面）那傷痕累累又激動狂喜的歷史。傑瑞德·雷托所飾演的金髮「天使臉蛋」是漸得泰勒寵愛的潛在競爭者，也是傑克內心另我欲成為的目標。擊敗「天使臉蛋」後，傑克用刺耳的聲音說出關鍵台詞：「我想破壞美麗的東西。」

破壞之美是《鬥陣俱樂部》的終點。如同此片對現代綜合格鬥活動赤手空拳、光著腳、近乎衝動本能的預料，那場金融大廈隨著小妖精樂團1988年出色的單曲《我的大腦呢？》接連倒塌的最終幕，也像預言般地描繪了令人驚懼的911事件。這是1999年到千禧年恐慌的超現實特效，當時這個有關世界崩潰的推測，居然在兩年後得到了真實世界的證實。傑克與瑪拉棲身高處，沉默觀看大災難的那顆鏡頭，參照了《奇愛博士》的結局，圓滿了這部電影庫柏力克式的豐富性（庫柏力克熟

練地運用對位法，將第二次世界大戰時期的單相思歌曲《我們會再遇見》對位到蕈狀雲的片段）。這對情人在他們所知的世界末日向外凝視，伴隨著主唱法蘭克·布萊克平靜的描述，他把救贖形容為失衡，「當你的腳在空中，而你的頭在地上」。

《我的大腦呢？》也讓《鬥陣俱樂部》的主要概念玩笑變得完整。從序幕那不算劫持人質的情境開始，這個玩笑就一直悄悄鋪陳著。傑克知道泰勒其實不存在，不能真的拿槍抵住他之後，他要求這位想像朋友攤牌，正如他以前遵從變成泰勒時的神經指令，在停車場與辦公室揍自己一頓、與瑪拉的激烈性愛、成為「破壞計畫」的主腦那般，這一刻，他也採取了行動，把子彈朝嘴裡發射。

泰勒那種搖滾明星形象，令人想起大衛·鮑伊1972年單曲《搖滾自殺者》，雖然這首齊格星塵時期的頌歌是關於一位從巔峰往下走的表演者。傑克在權力和影響力到達高峰時，選擇消滅他的影子自我，這樣的信念其實更接近科特·柯本自我毀滅的退場策略。

年輕歲月合唱團在2003年的搖滾音樂劇《美國大白痴》裡一再重談已被內化的機械神元素，藉著無名主人翁處決革命的另我，作為幻想破滅的隱喻：「在心靈狀態中，這是我自己個人的自殺。」《美國大白痴》的同名專輯是深受替代品合唱團、超脫樂團與小妖精樂團影響的作品，那些安靜中帶著響亮的聲音動態，屢屢啟發主唱比利·喬·阿姆斯壯的歌曲結構。該專輯也是對《鬥陣俱樂部》的致敬，直接深入無名敘事者、他的想像朋友「聖吉米」，以及滲透進無政府主義集團並燃起二人熱情的青春龐客（「她叫什麼名字」）之間的大亨小傳式三角戀。

年輕歲月合唱團從南加州壞小子搖身一變成利用樂界嘲諷的「洗腦樂句」締造百萬銷量的王者。這種轉變讓這樂團很容易被酸民與前歌迷批評「出賣自我」，重演多次的搖滾音樂劇目更加強了這項罪名，以龐克信用來說，這算是比死亡還糟的命運。《美國大白痴》最終落腳百老匯，成為自動點唱機般的音樂劇，彷彿找到了歸宿。而它在舞台娛樂上的成就，讓其對當時布希政府的傳染性愚蠢（和政治不道德）由衷發聲顯得虛偽，或至少相

當可疑。阿姆斯壯打算動搖「一個被媒體控制的國家」，最終卻產出一個可長期為樂團帶來收益的智慧財產作品。該專輯雖以何許人合唱團1973年的大作《四重人格》的精神所寫成（同樣將主人翁分裂成許多個人格），成果反而更接近X世代的前輩《吉屋出租》，該音樂劇讚頌自給自足的生活，聚焦於倖存者團體的生命插曲，並把焦點集中在英雄般的實驗電影導演角色。這名角色也以德頓式的憤恨警告我們：「在美國，在千禧年之末，你就是你所擁有的事物。」

《美國大白痴》與《吉屋出租》的文化賣點即其中毫不含糊的進步主義，也是音樂劇用以迎合觀眾、悅耳地向自由派唱詩班布道的一種策略。這兩部音樂劇都證明了學者戴爾的主張，他認為音樂劇只能呈現烏托邦的感覺，而非探究此理想幻境如何組織起來。而《鬥陣俱樂部》則以反烏托邦的組織作為主題，並將奉承與賤斥以一種相當難定義的方式融合在一起，即使它並不是一齣音樂劇，但仍因為另類搖滾和龐克的力量美學而充滿活力，甚至還有為「世上那些成天唱歌跳舞的廢物」喝彩的大結局。

在泰勒命令下執行的愚蠢惡作劇被報章頭條一一清點，包括「遭受汙染」的公共噴泉、大便投射器、被剃毛的猴子，雖然都是比約翰·杜爾在《火線追緝令》面向公眾傳遞訊息時更仁慈的範例，但《鬥陣俱樂部》裡暗指存在於真實世界的種種竊笑式借代，更直接指向它的企業贊助商。芬奇把男性生殖器的影像剪進最後幾個影格，確保了自己徹底與反英雄角色連結在一起。

《鬥陣俱樂部》的潛意識經典畫面，能清晰辨識出是張限制級自拍照，是一幀變態藝術家的肖像（又或者在1999年左右，一個非常自以為是的傢伙）。但最能總結芬奇為素材所下的賭注和瑕不掩瑜的成就，是當泰勒坐在駕駛座（非常具隱喻意味），逗弄地放開方向盤，而傑克在此飛車上，透過乘客視角驚恐並狂喜地觀看著的場景。在這場戲，芬奇化身成一個撞擊測試用的假人，帶著他自己、他的電影、他的觀眾衝進並穿過一條布滿產業陷阱與銀幕禁忌的障礙賽道，雖然他飽受摧殘且傷痕累累，卻絕對不無聊。

這個姿態是否會成為一流電影製作的智慧範例仍屬未知數，而且來到最後的分析，必須以《鬥陣俱樂部》裡最值得援引的片刻去提問。當泰勒諷刺又不太修飾地問傑克：「那對你來說有用嗎？你這麼聰明。」又重新導回這部非常聰明的電影，就像一枚沾沾自喜、由內在爆發的空包彈，是由激浪汽水所驅動的。此提問雖誘人，卻不一定合理，因為批評《鬥陣俱樂部》無法解決它自身的無數矛盾，至少與慶祝其不連貫性一樣空虛。

一個比科特·柯本或法蘭克·布萊克（或臨場感樂團的艾德·考瓦克，在芬奇那些閃閃發亮的「我愛90年代」廉價飾物中，他客串的服務生是其中一顆寶石）更經典的搖滾明星曾經如此評論：「在愚蠢與聰明之間，是一條纖細的線。」一條緊繃的鋼索曾讓《致命遊戲》那個可憐渺小有錢人的寓言失足跌下；《鬥陣俱樂部》則是一場沿著同一條鋼索行走的走鋼絲演出，不管當中有什麼不完美之處，它也絕不膽小。■

24.

23. 投射在一棟辦公大樓側的巨大笑臉是一個表情圖像（Emoji這詞彙當時還沒被發明），以及另一次對超脫樂團的致意。記錄「太空猴」軍團活動時序的剪報，讓人想起《火線追緝令》裡標記凶手進程的小報標題。

24. 美麗新世界。在驅除泰勒之後，傑克最終站在瑪拉身旁，眼看著自己幹的好事。那一刻，全球金融的象徵物在他們面前崩塌，宛如詭異的911視覺預言。

9. 瑪格麗特·杜蒙是二十世紀美國影星，曾客串多部馬克思兄弟的作品。

10. 威廉·薛特納以演出《星際爭霸戰》系列電影的寇克艦長一角而知名。

11. 即心智和認知與具體的身體密切相關。現象學的主要哲學家梅洛-龐蒂曾對身體性問題展開深入分析。

A. 《白日夢冒險王》，諾曼 · 麥克勞德，1947

芬奇最愛的電影之一。飛往幻想，漫遊夢境。

B. 《潛意識誘惑》，威爾森 · 基伊

一部定調廣告心理學的文本，也是啟發《鬥陣俱樂部》裡許多潛意識、單格影像的入門書籍。

C. 《畢業生》，麥克 · 尼可斯，1970

「這個故事是關於離開青少年時期、進入成人世界的感覺，以及被期待參與價值體系、卻無法與之無法同步的感覺，」他說：「然而，也關於嘗試找出如何快樂的答案。」

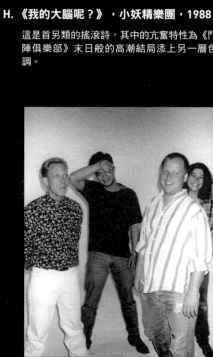

F. 安德烈 · 布勒東

安德烈 · 布勒東在他的宣言寫到，最純粹的超現實主義行為就是該走上街頭，用槍枝對群眾盲目射擊。布勒東與早期先鋒派所期待的超現實主義是一場革命性的運動。

G. 《我所知道她的二三事》劇照，尚盧 · 高達，1967

宇宙是一杯咖啡中的漩渦，這個著名的影像被重新呈現於一個丟棄的星巴克紙杯中，裡頭是模擬天體的視覺形式。

H. 《我的大腦呢？》，小妖精樂團，1988

這是首另類的搖滾詩，其中的亢奮特性為《鬥陣俱樂部》末日般的高潮結局添上另一層色調。

D. 《假面》劇照，英格瑪·柏格曼，1966

英格瑪·柏格曼長期研究兩個角色如何融入一個共通意識。

E. 《飛越美人谷》劇照，羅斯·梅爾，1970

《飛越美人谷》與《鬥陣俱樂部》這兩部電影都以一把塞在某人口中的槍枝作為開場。

I. 《錫諾普的第歐根尼與亞歷山大大帝的相遇》版畫，馬克·奎林仿彼得·保羅·魯本斯

第歐根尼是一個不想跟隨社會規範而活的希臘哲學家，他住在一個桶子裡面，泰勒則住在一棟廢棄房子裡。

J. 《喜福會》，譚恩美，1989

恰克·帕拉尼克將《鬥陣俱樂部》與其他關於女性社群與同伴情誼的90年代小說做對比，包括譚恩美這本暢銷著作。

THE
JOY LUCK
CLUB
AMY TAN

編劇：吉姆·烏爾斯（劇本）、恰克·帕拉尼克（小說）
攝影指導：傑夫·克羅南威斯
剪輯指導：詹姆斯·海古德
預算：六三〇〇萬美元
票房：一億一二〇萬美元
片長：一三九分

恐 怖 谷
UNCANNY VALLEYS

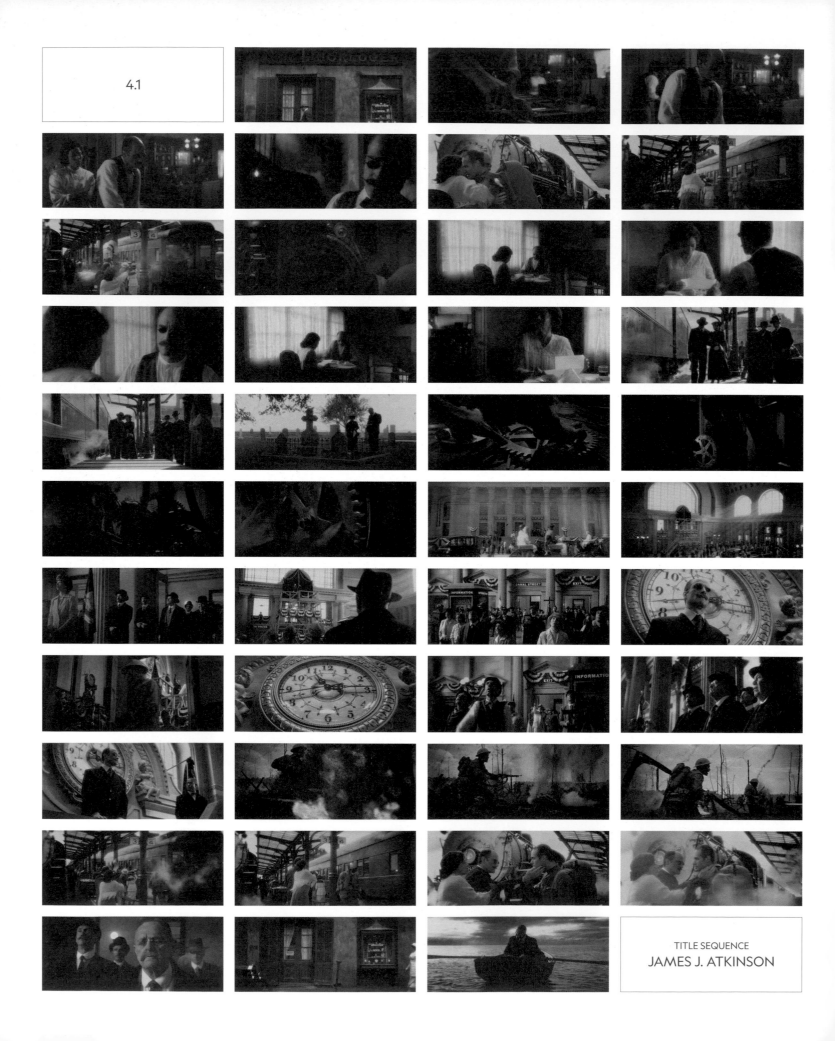

4.1

TITLE SEQUENCE
JAMES J. ATKINSON

蓋托先生向眾人揭曉他的全新創作，一座偌大卻倒著走的時鐘。這成品讓人感知到他是個瘋狂的科學家，但說得更貼切點，他是個思想前衛的人。這座鐘除了象徵芬奇想呼應費茲傑羅小說裡的復古情調，還點出電影主人公的生命也是倒著時光逆流成長。

4.1
THE CURIOUS CASE OF BENJAMIN BUTTON
班傑明的奇幻旅程

「我們如此奮力划行，卻只是逆水行舟，最終淪回至往昔歲月。」這是史考特·費茲傑羅筆下最著名的佳句，也是小說《大亨小傳》的結語。這帶有一絲哀傷又無奈的語調，道出我們得去接受人性掙扎的本質乃無力且矛盾的，同時，也讓我們領悟不論走了多遠，最終目的地依然是一片未知荒蕪，與我們出生時面臨的陌

生之感並無不同。而這句話也完美帶出一則由人生經驗構成的純真故事。《大亨小傳》中的敘事者，尼克·卡拉威外表上是個年輕小夥子，但隨著他娓娓道來一位朋友在大時代下登峰造極又跌落谷底的事蹟，會發現他正透過歷經滄桑的雙眼凝望著這個世界。

《大亨小傳》出版於1925年，當年

美國正佇立於時代轉折之處。在新型科技發展的驅動下，準備邁向前景看好但也難以掌握的新紀元，整個社會受到經濟與階級的嚴格劃分，而這本小說恰巧描繪了當時上層階級眼中的世界。

《大亨小傳》問世的三年前，1922年，費茲傑羅發表了短篇故事集，名為《爵士時代的故事》。這樣的書名看似廣

1. 電影利用精巧的電腦合成影像技術，先搜集布萊德‧彼特的臉部表情，再轉移到其他年輕演員身上。這是芬奇目前執導過技巧難度最高的作品，不過引起熱議的並非貫穿全片的數位特效，而是班傑明從純真到成熟的性格轉變，譬如說他起初意識到自己生來與眾不同，到後來溫柔地接受這樣的自己。

2-7. 「這孩子是個父親」，然而八十歲的班傑明已是蹣跚學步的孩童，也不記得眼前照顧他的老婦人黛西曾經是他昔日的摯愛。在《班傑明的奇幻旅程》中，這一幕道出生死之間脆弱的辯證，其憂思使人心底隱隱作痛。

———————

1. 瑪土撒拉是《聖經》中的人物，此指最長壽的人。

羅了許多當代故事，實際上費茲傑羅也悉心刻畫了當時的社會風貌，是其作品中一顆璀璨的祖母綠寶石。《爵士時代的故事》共包含十一篇短文，蘊含了各式文學類型和書寫風格，也不乏荒誕的奇幻故事。而大多在描繪年輕一代生於國家過渡至現代化過程中，一路上磕磕碰碰、內心掙扎的心路歷程。其中，最赤裸展現諷諭意味的便是《班傑明的奇幻旅程》。故事主人翁的生命周期超乎現實地不斷被倒流回過去，對眾人來說，這股力量帶有十足的神祕色彩，就連作者自己也身陷其中。費茲傑羅在小說的開頭便寫道：「我是該說明白這究竟是怎麼回事，但最終還得交由你自己去評斷。」

據說費茲傑羅是受到馬克‧吐溫的啟發，從而撰寫了《班傑明的奇幻旅程》，來回應吐溫曾說過：「人生的開端總是最美好，終點總是最糟糕。」因此這篇文章裡隨處可見吐溫擅長的輕快幽默風格與幻象主義痕跡，《爵士時代的故事》中的其他短篇小說也多少展現了類似的書寫風格。班傑明一生下來，不論在身體或思想上，就是個執拗的七十歲老頭（他父親說：「我們會稱你為瑪土撒拉[1]。」）。隨著時光流逝，他日漸回春，最終退回嬰兒時期，重現了吐溫口中悲喜交織的人生。

儘管《班傑明的奇幻旅程》情節聽起來充滿奇想，小說裡頭也滿是輕鬆詼諧的情調，但終不足以抹去故事本身所散發的悲傷感，班傑明是個特殊的存在。這個故事最動人與最震撼之處在於，作者藉此傳達生命的喜悅與哀愁即便遭到顛倒錯置，都不會減緩它們帶來的影響。在班傑明逆水行舟之際，他那蒼老的身軀愈發感受到青春的希望；原先波濤洶湧的生命之潮，則逐漸趨於平緩寧靜。然而，航向的遠岸並非一座穩固的避風港，而是顆日漸消失的光點，故事結尾同樣以消失為整篇小說畫上句號：「夜色降臨，雪白幼兒床、他上方游移的黯淡臉龐，還有牛乳散發的溫甜香氣，這些記憶一併從他腦海中褪去消逝了。」

芬奇執導的《班傑明的奇幻旅程》電影與費茲傑羅的小說明顯有出入，導致電影看起來完全不像是由小說改編而成。電影裡的班傑明生於1918年的紐奧良，而非小說設定的1860年。此外，小說裡的班傑明一出生便擁有成人的認知與言語能力，電影的主人公卻歷經了一連串身體與思想的發展歷程，好比學會用纖細瘦弱的雙腿行走，以及用乾癟萎縮的雙唇牙牙學語。費茲傑羅筆下的班傑明是在家中長大，經常與手足、雙親拌嘴嬉鬧；電影中，班傑明的母親死於難產，父親是富有的企業家，卻狠心地將他拋棄於一間養老院的大門石階上。

電影中，班傑明（布萊德‧彼特飾）被一位善良的護理師撿起，她將他視如己出，悉心呵護他長大成人。班傑明之後成為一名水手，他環遊世界、處處留情、歷經打鬥，在此期間，他持續和青梅竹馬黛西（凱特‧布蘭琪飾）通信往來。兩人對彼此用情至深，然而多年後才盼到雙方的生命線在「中點交會」。班傑明和黛西共同育有一女，直到他選擇踏上令人心碎的遠行。冥冥之中，班傑明彷彿承襲了來自父親的焦躁不安與長年缺席，導致他對妻女不告而別。

電影中展現出痛徹心扉的離去、悲劇性又刻骨銘心的愛戀，與費茲傑羅描繪的劇情大相逕庭。書中的班傑明之所以離家，純粹是受不了終日嘮叨的妻子，才會拋家棄子，轉行替哈佛橄欖球隊表演助

2.

3.

4.

興。由此可見，芬奇的電影究竟是直觀且過度詮釋了小說中有關失去及道德的議題，又或者僅是在故事本身的語境裡表達傷感之情，還值得我們進一步思考推敲。不過就像書中班傑明和黛西在年紀、外貌與欲望完美交疊時，曾一同經歷短暫純粹、無拘無束的喜悅，《班傑明的奇幻旅程》電影也如實將此動人的情節搬上大銀幕，同樣振奮人心。

不如以終點作為開端？這部長達兩小時四十六分鐘的電影聚焦於釐清這般

1.

抽象玄妙的概念。班傑明八十歲時，已成為身材矮小、肌膚柔嫩，正在蹣跚學步的孩子，注意力與詞彙量也一天天遞減。電影中有一幕是班傑明與滿臉皺紋的照護者散步，兩人漫無目的地走著，班傑明踏起步來搖搖晃晃、漫不經心，突然間，他停下腳步，嘟起雙唇，向牽著他的人索了個吻，接著心滿意足地跑開。班傑明的記憶已然消逝，對於自身處境一無所知；身旁這名女子卻非如此，她的記憶仍頑強健在，過去的點滴歷歷在目。如此相對、無法並置的記憶不免令人倍感心痛。

芬奇以中景緩緩拉背拍攝兩位主角，畫面的左方是兩棵樹幹，右方是修剪整齊的樹籬迷宮外圍。這樣的構圖對心思縝密的導演而言，卻是無心插柳的成果。「我們一開始只想拍她一路牽著孩子的手，呈現出他已經忘了該怎麼走路，」芬奇在電

影的特別版DVD裡說道：「他們走著走著，逐漸到了畫面的邊緣，然後在樹後方消失。就在此刻，男孩拉了拉她的手，她彎下腰想問他怎麼了……男孩頓時嘟起雙唇，給了她一個吻。我在螢幕後方盯著，心想：『天啊！這真是太美了……我是說，我當然希望他們能再往畫面中央靠攏一些，但不論如何，這個鏡頭依然讓人感到驚奇。』」

這兩人自然的互動，說明了為何一個不到五秒的畫面竟能如此深植人心。在芬奇與兩位剪接師安格斯‧沃爾和科克‧貝克斯特的編排下，班傑明和黛西的互動自帶一股寧靜、引人遐思的氛圍。電影採用蒙太奇手法，適時搭配獨白，讓畫面本身娓娓道來故事的發展。某種程度上，觀眾之所以能在電影結尾感受到史詩級戲劇化的震撼，乃因我們隨著劇情的推移，逐步參與了兩位主角身分轉變的歷程，以及兩人之間一言難盡的情感糾葛，更見證了他們以截然不同的方式走向生命終點。事實上，照顧班傑明晚年生活的正是黛西。兩人闊別多年後，天意將班傑明送回黛西的家門前，那昔日的情人、靈魂伴侶，如今成了舉目無親的嬰孩。

電影中錯綜糾結的人物關係，以及兩位主角間的交流相當打動人心，或許更傳遞出其他絕妙唯美之物，像是孩童時期永恆的期盼與需求、謊言與悲哀場面下隱含的父愛和關心，還有幼兒化男性的扭曲典型。班傑明向黛西索吻的這幕，一方面既淒美哀苦，另一方面也展現芬奇純熟的拍攝技巧，帶領觀眾抵達全劇的情緒高潮。由於編劇艾瑞克‧羅斯筆下的劇本相當真摯動人，讓芬奇不得不暫時稀釋過往一貫的諷諭風格。事實上，《班傑明的奇幻旅程》正是芬奇作品風格轉向的轉捩點。

#

斥資一億七千五百萬美元，由環球影業和派拉蒙影業共同製作，拍完《索命黃道帶》不久的芬奇，藉著《班傑明的奇幻旅程》踏上角逐各大影展獎項的征途。在此之前，芬奇已嘗試過各種類型的拍攝題材，相較於其他部片，《班傑明的奇幻旅程》的獨特之處在於製作方選擇在2008年的聖誕節當天首映。派拉蒙影業為這部片砸下重本，希望布萊德‧彼特本身的票房保證，以及這部重金打造的曠世鉅作能夠得到正面評價，並且擄獲奧斯卡獎評審的青睞，藉此再確立口碑來換取票房穩定成長。

《班傑明的奇幻旅程》的確吸引了奧斯卡獎評審的目光，芬奇破天荒一舉入圍十三項大獎，其中更包含他第一次入圍最佳導演。該片最終奪得三項奧斯卡獎，分別是最佳藝術指導、最佳化妝與最佳視覺效果獎，最後一項尤其實至名歸。在視覺效果的處理上，數字王國特效公司的團隊除了打造部分虛擬乃至完全虛擬的場景，像是1920年代的紐奧良、1940年代的摩爾曼斯克、1950年代的紐約，以重現電影中全然迥異的時空環境；他們也使用3D建模軟體，將布萊德‧彼特的臉部表情移植到飾演班傑明不同年齡層的其他演員身上。超過一百五十位藝術工作者同心協力，掃描彼特的臉部動作，重建檔案，並且使台詞與表情同步，接著再把原本「只負責說話的人頭」融合到真人的畫面裡。

《班傑明的奇幻旅程》因這些獎項而聲名大噪，外界對該片在製作技巧上勇於創新賦予高度肯定，然而大家更感興趣的，是這個故事本身的特殊、古怪，甚至反差，畢竟芬奇過去的作品大多屬暗黑

5.

6.

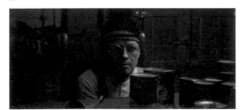

7.

費解的風格，如今卻挑戰迎合大眾市場。「兩小時五十五分鐘都要保持惡作劇又荒誕的氛圍，的確是很大的挑戰，」影評人史蒂文斯在《石板》雜誌中寫道：「芬奇的魔法無法將他從冷酷沉著的厭世者搖身一變成多愁善感的人文主義者。」而文圖拉在《Reverse Shot》雜誌的評論則相對折衷曖昧，他對導演的動機打了個問號：「芬奇創造出我原先覺得他難以達成的名望和世俗。」

在文圖拉的評論當中，哪個部分比

在1994年說道：「比起劇本，小說傳遞出的情緒是憤世嫉俗而冷漠的。在電影裡，阿甘是個相當正派的角色，總是忠於自我，除了珍妮、母親與上帝，他對世上其他事物既無想法也不感興趣。」辛密克斯對阿甘這個角色的評論相當精確，所以在拍攝《阿甘正傳》時也必須傳遞出這般柔軟溫和的角色性格。

《阿甘正傳》小說的作者，溫斯頓·葛魯姆與費茲傑羅一樣，用帶有諷刺、半嚴肅半戲謔的口吻講述一個性格

就木的黛西與女兒卡洛琳（茱莉亞·歐蒙飾）朗誦，並藉此道出卡洛琳的身世（如此的編排頗有1995年《麥迪遜之橋》、1997年《鐵達尼號》、2004年《手札情緣》等經典片的縮影）。

2003年，芬奇的父親傑克罹癌病逝，他隨即將這段經歷與劇本中描述病榻旁的哀傷與難受結合在一起。「我希望這一切趕緊結束，」芬奇在大衛·普里爾拍攝的電影製作紀錄片《班傑明奇幻旅程的誕生》中提及，他在拍醫院場景的戲時，不免回想起自己也曾守在病榻前直到父親離世，並道出：「但同時又不想就這麼道別。」在《紐約時報》的專訪中，芬奇向影評人克爾透露，其實是羅斯的劇本點出了死亡的概念，才打動他簽約拍攝。他說：「我讀史威考德的劇本時，感覺這就是個愛情故事，讀到羅斯的版本時，我依然覺得這是愛情故事，但他著墨死亡的部分更多，還有身而為人的脆弱和渺小。」

以這樣的角度來看，《班傑明的奇幻旅程》依然符合芬奇以往驚悚作品裡隱含的死亡元素。不同點是這次的死亡並非出於外部威脅，而是從主角內心深處出發，因此也賦予了整部片一股自帶懸疑的氛圍。本片的連環殺人魔正是時間本身。儘管芬奇老早就敲定布萊德·彼特的出演，但基於一連串靈感、資金、環境上的考量，整個拍攝計畫還是延宕了五年之久。其中，卡崔娜颶風造成的傷亡是最大主因。這讓芬奇理解到，他目前為止成本最高、最精心製作的電影，居然是在一列接著一列的葬禮隊伍中拍攝完成。

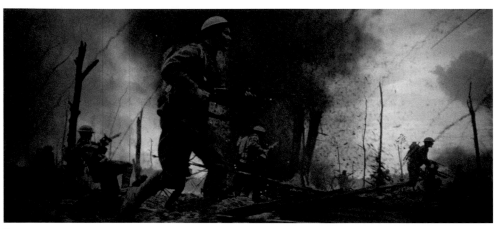

8.

較合理，這仍難以定論。芬奇起初以暗黑小品起家，如今卻開始汲汲營營於功名聲望（回想愛德華·諾頓曾在《鬥陣俱樂部》裡以戲謔的語氣感謝奧斯卡獎），又或者，他最終是要創造出遠超過其意料、實際上更接近於世俗的事物。相較於過去的作品，《班傑明的奇幻旅程》引發更多討論的是芬奇為何會拍出這一個作品，與其說是天意使然，倒不如說是因為他鍥而不捨。

90年代初，電影製作人夫妻檔凱薩琳·甘迺迪和法蘭克·馬歇爾打算邀請史蒂芬·史匹柏執導《班傑明的奇幻旅程》，並有意讓湯姆·克魯斯主演。多方洽談未果後，這部片擺到了芬奇面前，而他一開始也未點頭答應。到了2000年，製作方計畫改由史派克·瓊斯執導，搭配艾瑞克·羅斯改編羅賓·史威考德的劇本，羅斯在1995年以《阿甘正傳》榮獲奧斯卡最佳改編劇本後聲名大噪。

「改編的劇本與其原著小說大相逕庭，」《阿甘正傳》導演勞勃·辛密克斯

堅毅、四肢發達的傻瓜，其超強體能猶如受到洪荒之力加持，最終順利完成一系列英雄式壯舉。葛魯姆筆下的阿甘是個俗不可耐、生活艱苦的好色之徒，最後成了一名職業摔角手；羅斯版本的阿甘則性格溫順，只因他愛上了一個受過傷的女人，之所以性格被動，是他尊重務實嚴肅的母親，並且覺得順從實為優雅的展現。辛密克斯厚著臉皮以史匹柏式風格執導該片，不僅帶給小說耳目一新的風貌，還利用湯姆·漢克斯演成的正派角色將原著中主角憤世嫉俗、愛唱反調的元素一掃而空。

由於瓊斯的執導作品多半流行性較強，對於班傑明隱約與阿甘的傻瓜形象有些相似這點，難免感到卻步，所以他並未參與製作計畫。此時，這部片再度找上芬奇。有鑑於在《鬥陣俱樂部》與《顫慄空間》都嘗試過電腦合成影像技術，芬奇的信心大增，最終決定接下《班傑明的奇幻旅程》。據說芬奇深深著迷於羅斯改編的劇本，羅斯以一封封書信倒敘揭開故事，這些書信是班傑明的親筆日記，由行將

一向支持芬奇作品的影評人陶賓在2009年接受《電影評論》雜誌專訪時卻沒有太多好評。陶賓告訴芬奇，她對《阿甘正傳》「厭惡至極」。「很奇怪，」她補充道：「這兩部片的世界觀分明相去甚遠，形象與手法卻有如此多的共通之處。」陶賓說得完全正確，對照羅斯的這兩部劇本後，不難發現《班傑明的奇幻旅程》裡至少有六個譬喻修辭、人物特徵或格言短句是挪用或改寫自《阿甘正傳》。除此之外，《班傑明的奇幻旅程》也是由主角口述簡單易懂、迎合人心的旁白，藉此營造他即刻與觀眾分享所見所聞的臨場感。「我在很不尋常的情況下出生。」布萊德·彼特以拉長尾音的說話方式揭開電

9.

10.

11.

12.

13.

14.

15.

16.

8. 在《班傑明的奇幻旅程》的一戰場景中，導演以倒退移動的鏡頭拍攝士兵們在戰場上衝鋒陷陣。拍攝效果雖然復古，卻讓戰死沙場的英雄們能以令人動容的方式死而復生。

9-16. 班傑明口述的旁白吸引觀眾去留意他生命旅程中曾駐足的過客，他們各自的角色都相當鮮明特別。在電影的尾聲，芬奇將這些人物的鏡頭剪成合輯，讓他們一一鞠躬謝幕。

17.

影序幕。

還有一個共通點，是兩部片的主角都對他們的母親（養母）和青梅竹馬有著強烈的情感。班傑明是在寄養家庭中長大，周圍都是比自己更年長的長者。《阿甘正傳》裡，阿甘在阿拉巴馬莊園的家經常有客人來來去去，到了《班傑明的奇幻旅程》換成由奎妮（塔拉吉·P·漢森飾）管理的養老院，屋子同樣總是人聲鼎沸。奎妮是個黑人女性，膝下無子，她總傳遞出平凡樸實的智慧，這樣的形象與阿甘敬愛的母親別無二致。

為了享有稅務上的優惠，劇組選在路易斯安那州拍攝，劇中班傑明的恩人角色也為此改成黑人飾演。由於在電影的籌備階段，紐奧良便慘遭卡崔娜颶風肆虐，羅斯因此靈機一動，寫出在颶風的侵擾下，黛西臥病在床與已成年的女兒卡洛琳對話的場景。這些歷史元素和表現手法對芬奇來說，是個前所未有的體驗，因為在這之前他比較習慣拍攝自我風格濃厚的作品。《班傑明的奇幻旅程》看似是個虛構的故事，但芬奇始終忠於歷史的真實性。

比起劇情橫跨數十年的《索命黃道帶》，芬奇把《班傑明的奇幻旅程》的時空範圍拉得更長更廣。《索命黃道帶》與《班傑明的奇幻旅程》都以「過往」為

題，點出各個時代面臨的難題，並表現出懷舊情調；它們均未提及重大歷史事件，取而代之的，是導演以敘述從前的方式，感性地看著歷史洪流中的人群、事件、真實、機會如何逐漸隱沒。那部犯罪紀實驚悚片與費茲傑羅式的流浪冒險故事之間有個共通點，兩者皆抱持著漸進主義的世界觀，都在描寫出社會與個人進步的過程。這些顯而易見的變遷延伸到時尚、建築、文化、科技等領域，當然也包含主角個人本身。

電影開場沒多久，便出現了一座巨大、倒著走的時鐘，這個意象與班傑明身體的變化有著密切關聯。這座大鐘由法國鐘錶匠蓋托先生（艾理斯·寇迪飾）一手打造，為了緬懷他在一戰中喪生的兒子，同時暗許這刻意為之的巧思能讓時光倒流，好讓兒子起死回生。這則片頭的小故事是羅斯別出心裁的設計，一方面間接呼應費茲傑羅的小說始終圍繞著時間的主題，另一方面讓芬奇拍攝出科技與時間性的關聯。「電影史上少有電影能完全演繹出尚·考克多曾論及的，媒體藝術工作本就能夠具體展現死亡的概念。」影評人瓊斯 2009 年在《電影視野》雜誌中寫道。瓊斯稱該片為「芬奇的數位年終娛樂大片」，暗指這部片享有的「聲望」，還

引述了法國詩人暨超現實電影大師尚·考克多的話語，樂觀地認為獲得亮眼票房，就形同握有在業界開創先鋒的籌碼。對瓊斯而言，芬奇整部電影所使用的拍攝手法「並不是為了抹去時間的痕跡，反而突顯了時間作為全片的核心概念」。

究竟是要抹去或者突顯時間性，這兩者間的拉鋸其實在電影的開場故事中就已然消逝。最驚心動魄的一幕是導演採用流暢的倒轉移動鏡頭，將蓋托先生的念想以影像化的方式呈現。壞溝裡，垂死的步兵站起身來，遠離烽火戰場，他已故的兒子也是其中一員。這種手法賦予傳統戰爭場面另一項意涵，亦即觀眾彷彿看著士兵們逐一撤退，不過不是自敵軍撤退，而是對死亡轉身離去。這場景同時有意無意地致敬了阿貝爾·岡斯的反戰經典鉅作《我控訴》，該片的最後安排了士兵們死而復生的橋段。「衝鋒部隊倒退奔跑著，眼看躺在地上的人們飛了回來，與親友團聚？」芬奇在《電影評論》雜誌上這麼告訴陶賓：「這是電影中最低成本的拍攝技巧……非常簡單，卻是個大膽的點子。看起來是多麼痴心妄想的時刻，承載著極大的悲傷。」

艾理斯·寇迪飾演的蓋托先生，戴著全黑墨鏡登場，堪稱典型的瘋狂科學家

19.

20.

角色，但他是名憂鬱且樂於說教的工匠。蓋托先生這個角色看似與整部片格格不入，實際上正是芬奇在片中的化身。電影《鬥陣俱樂部》中，泰勒·德頓「真正的改變」顯現出導演無意迎合他想像中品味一般的觀眾（也可能是指電影審查委員會）。不過，蓋托先生的出現，似乎展現了較多的和藹仁慈（電影中黛西喚他「蛋糕先生[2]」，讓整部片的調性更為柔和甜美）。一如既往，芬奇善於置換攝影器材的意象至電影畫面中，有一幕是蓋托先生把齒輪卡緊到時鐘內部，整體造型像極了膠卷輪軸放映機，時任美國總統的羅斯福也出席了這座大鐘在紐奧良車站的揭幕儀式，此儀式還邀請樂隊助興，與電影《阿甘正傳》有所呼應。片頭小故事的畫面處理猶如復古電影的首映，也像昔日電影膠卷的重映，畫面整體閃爍不定，邊框還有些微破損的痕跡。

當這位知名鐘匠公開展示令人意外的傑作時，眾人即刻露出訝異困惑的眼神。這樣的安排可說是芬奇把個人想法放入電影中，他總嘗試打破觀眾的既定印象與期待。就藝術角度觀之，蓋托先生的作品帶有蒸氣龐克的風格，這座鐘象徵了倒退和回歸，與潮流、進步和現代化背道而馳，而這股抗拒的力量是高尚卻徒勞的。無論我們是否接受這座鐘與班傑明的出生有著因果關係，或實為各自獨立的存在，大鐘的逆行確實象徵班傑明的生命經驗。不可諱言，這座鐘的確含有多重暗喻，像是2003年紐奧良車站改用電子鐘，道出班傑明生命的結束。

#

電影中，數位與復古元素同時並存，但細微到觀眾幾乎無法察覺，充滿了暗示性，況且這部戲主角本身就是部分數位化的產物。這個議題值得觀眾細細玩味，尤其在於該片的其他元素都不太具同情心

18.

的狀況下。本片最令人咋舌之處，是劇本不斷誤把非裔美國人的角色當作助手與救贖者，來迎合觀眾習慣從白人敘事觀點去理解劇情。芬奇對這樣的角色塑造並不陌生，《異形3》的迪倫和《顫慄空間》的柏漢都是罪大惡極的非裔美國人罪犯，他讓兩人用犧牲自己來換取一部分的道德制高點。即便《火線追緝令》的黑人警探沙摩賽在觀眾心目中是知名英雄與指引辦案的光明燈，他那聰明絕頂的形象也不免落入種族化的俗套中。

《班傑明的奇幻旅程》選擇紐奧良作為拍攝場地，似乎更有機會呈現黑人角色的敘事觀點，但劇本的表現差強人意。以雷姆培·莫哈迪飾演的非洲矮人努達為例，他在班傑明成長時期來到養老院，他和藹地告訴班傑明，像他們這種社會上的異類，面對困境時該如何自處（「大多時候，你都是孤獨的。」他說。），還著手安排了班傑明在妓院的破處經驗。努達並不是劇本獨創的人物，他的角色讓人聯想到史匹柏1983年的影集《陰陽魔界》，其中有集名為《踢罐子》，裡頭講述一位老年白人男子在聽完史卡特曼·克洛瑟斯的一席話後搖身一變，成為滿懷赤子之心的彼得潘。

而由漢森飾演的奎妮總是堅忍不拔、

17. 班傑明與黛西渴望攜手共度美滿的家庭生活，卻因為他的身體狀況而夢碎。和父親一樣，班傑明拋棄了自己的孩子。

18. 班傑明出海後遇見許多奇人軼事，強化了《班傑明的奇幻旅程》中海上漂泊的意象。在此，他象徵著無拘無束、服務人群與浪跡天涯。

19. 劇中布萊德·彼特以各式偶像男星扮相登場，其中一幕是他身著50年代少女殺手男星，詹姆斯·迪恩的造型亮相。

20. 蓋托先生一手打造的指針機械遭站務人員撤下，換成了電子鐘，點出科技的變遷革新。

2. 蓋托先生的原文與法文中「蛋糕」的複數拼法發音相似。

21. 臨終前的吻。班傑明的晚年倒退回
 蹣跚學步的嬰孩，由黛西看顧著
 他，而他早已忘卻眼前的人曾是他
 的摯愛。這個畫面替電影渲染上一
 層詩意的哀傷與對稱感，呈現每個
 人在生命光譜兩端都曾經歷過的脆
 弱無助和獨立堅強。

22.

23.

24.

善解人意，要說這不是刻意營造的角色性格，同樣有點令人無法接受。《電影怪胎中心》雜誌的周瑜甚至稱漢森受到奧斯卡獎提名的演技為「黑臉走唱」；而《New York Press》的懷特直接把外界對該片的批評歸咎到明星身上：「因為布萊德・彼特覺得自己是擁有社會影響力的演員，」他寫道：「他把電影與時下關注的卡崔娜颶風相結合[3]……電影裡虔誠而熱情的黑人並未激起班傑明對《吉姆克勞法》的意識。相反的，這些黑人依舊是老派好萊塢電影裡微不足道的角色，並未打破過去電影所呈現出的刻板印象。」

懷特的影評風格本就如此，但他對芬奇的微詞似乎摻雜了些許尖銳、讓人難接受的事實。班傑明雖然天生被當作異類，但他仍是俊俏的金髮白人，有著布萊德・彼特天使般的臉蛋。就種族血統而言，班傑明與非裔養母之間的「差異」本就存在，而這樣的不同主要是為了突顯主角的特別，讓劇情能輕易帶出班傑明生命逐漸變化的過程。不過這一點，電影從未明說。

在十九世紀的南北戰爭前期，紐奧良曾爆發「黃熱病」之亂，滿是公墓、教堂地下室墓穴與陵墓交錯的市景，遂讓這座城市被冠上美國「死亡之城」的稱號。後來該地遭受卡崔娜颶風的侵襲，其力道之大，使得布希時代的紐奧良以另一副哀戚的形象，來區隔出二十世紀的紐奧良擁有相對平穩而獨立的樣貌。針對濫用悲劇的指控，芬奇在DVD講評中回應，電影裡拍到的卡崔娜颶風「不是重點」，這是打動人心又不政治化的操作，然而，考量到紐奧良非裔人口悲慘的境遇，以及國內長久以來的系統性歧視，芬奇的說法充其量只是表面上的藉口。片中受到暴風侵擾的是一對白人女性，黛西與卡洛琳。她們對於颶風的冷漠態度與其說是諷刺，更像是無視，這樣的編排也讓製作方能夠躲在銀幕後，安然遠離社會討論種族爭議時的紛擾。

似乎是考量到外界眼光，使得芬奇在電影的其他面向上有所讓步。有一幕是導演將班傑明工作的拖船，放到了約莫1941年的太平洋舞台上。這艘船受到德軍潛艇低空掃射，藉此呼應片頭出現過的一戰場景。不過，這次的子彈是射向作戰的

船員們，而非像先前的片段以倒退鏡頭讓子彈飛離士兵。激戰過後，班傑明成了唯一倖存者。導演還用電腦合成動畫做了一隻蜂鳥，隔天早晨在陽光灑落下飛向他，這樣的象徵主義不免使人發笑。蜂鳥代表麥克船長（傑瑞德・哈里斯飾）乘風破浪的精神，他曾說過蜂鳥拍動著雙翅能向後飛（就像班傑明一樣）。再仔細端詳可發現，蜂鳥振翅的路徑呈現8字型，將數字8稍微旋轉後，就成了無限的符號。

25.

蜂鳥與《阿甘正傳》裡出現的羽毛頗有異曲同工之妙，而麥克船長的角色也恰巧對應到《阿甘正傳》中易怒的丹中尉（蓋瑞・辛尼斯飾）。《鬥陣俱樂部》中，芬奇用傑克的力量動物來嘲諷複雜情緒能夠具象化呈現一事。本片的蜂鳥不具任何諷諭意涵，而是鼓舞士氣的象徵。片尾，蜂鳥再度出現，飛過黛西的病房窗前。不過，這幕十分短暫，彷彿芬奇不想讓電影顯得過於矯揉造作。比起鋪張的幕後製作和請來大牌演員，蜂鳥在電影裡的寓意成分相對低調許多。

回頭談談男主角彼特別出心裁的表演。透過劇情去欣賞演員與導演怎麼呈現班傑明不太真實的外表，以及如何利用他的樣貌變化替電影增添神祕氛圍，這兩點本身就相當引人入勝。《班傑明的奇幻旅程》在技術上有兩項大膽的嘗試，一是挹注了大量資源到特效創作。這部片特效成功與否的指標在於「隱形」，讓觀眾去端詳彼特那張家喻戶曉的臉龐看起來「真不真實」。真，卻也不真。彼特的臉蛋常給人一種不太真實的感覺，因為他的外貌確實美麗異常，在早期作品如《末路狂花》、《夜訪吸血鬼》、《第六感生死緣》就吸引了眾人目光。彼特清新脫俗的外表與散發出的沉著氣質，就班傑明這種需要時刻注意外貌、又需讓旁人放鬆的角色而言，彼特演起來確實恰到好處。

22-24. 班傑明在摩爾曼斯克與一位外交官之妻有過一段情，原因是當時兩人都感到寂寞空虛。這段姐弟戀是因為班傑明略顯蒼老的外表才有所進展。這幾幕中，時間彷彿在兩人身上靜止了，他們明明正處於不同的人生階段，卻因寂寞難耐而相互吸引。

25. 「我想記住這樣的我們」，班傑明與黛西終於交會於生命的中點。在時間將他們的距離拉得更遠之前，兩人開始思考對彼此的情感。

3. 電影製作期間，卡崔娜颶風重創紐奧良，造成當地居民無家可歸。布萊德・彼特慷慨捐出大筆善款，協助當地重建。

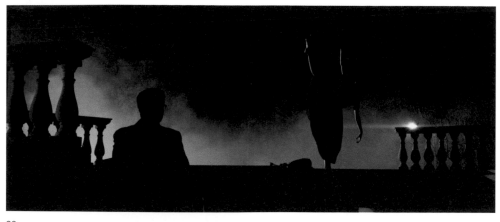

26.

26. 拍過一系列暗黑、恐怖的驚悚片後，芬奇在《班傑明的奇幻旅程》中表現得十分抒情，展露他畫家風格的一面，此片美麗的日出就是最好的證明。

27-28. 洶湧的潮水帶走了過往的一切，包含蓋托先生那無法讓時光倒流的鐘，時光的洪流讓這座鐘隱沒其中。

這部電影一部分的樂趣在於等待「真正的」布萊德・彼特現身，並樂見更年長的他猜想自己未來還會踏上哪些旅程。二十多歲的班傑明看似六十多歲；1930年代末，他在摩爾曼斯克的旅館同一位外交官之妻（蒂姐・史雲頓飾）相識相戀。儘管班傑明頭髮灰白、瘦骨嶙峋，比這位中年伴侶看起來蒼老許多，這段戀情依舊浪漫動人。事實上，史雲頓的戲分只比客串多了一點，卻演活了伊莉莎白・阿伯特這名孤單的女子。察覺到班傑明可能異於常人，她選擇保持沉默而不多問。在丈夫常年無端缺席的婚姻中，伊莉莎白總是一笑帶過，完美扮演了一名古板白領間諜之妻該有的樣子。

作家J・M・泰瑞形容該片：「由一連串傷感的片段交織而成，有的著墨情緒，有的側重劇情。」芬奇與攝影師克勞迪奧・米蘭達巧妙結合長鏡頭與深焦攝影，放大了摩爾曼斯克旅館給人的寂靜之感。舉凡空蕩蕩的大廳、狹窄的小廚房，各個空間都幻化成劇中人物陷入沉思的絕佳地點，也讓觀眾感受到，雖然光陰稍縱即逝，但這裡的一切彷彿是靜止而永恆的。

以文學手法而言，即便班傑明與伊莉莎白對彼此的感情都是出於真心，這段婚外情卻僅是用來襯托兩人不過是消磨時間。伊莉莎白在丈夫外派期間找點樂子，班傑明在等待自己有資格且願意回到黛西身邊。「遇見你，真好。」伊莉莎白留給班傑明的紙條上這麼寫著，她的離開令人措手不及。如此簡短的一句話，道出的不是絕情，而是接受了兩人生命中短暫的交會。班傑明沒有因此心碎，反而把伊莉莎白的話當作鼓勵，去追尋那個他連道別都不敢想像的人。

「說到大衛・芬奇，第一時間想到的絕不是浪漫愛情片。」曼妞拉・拉齊克寫道，再次點出這部片與這名導演以往作品的風格大相逕庭。芬奇早期的電影充斥著支離破碎、模稜兩可或外顯的交互關係，唯《鬥陣俱樂部》可能稱得上例外。他巧妙利用吸引力與占有欲兩股力量，暗地裡把泰勒變成欲望的化身。芬奇早年的作品從未真正處理有關欲望或迷戀（又或說是性欲）的議題，儘管多少有些床戲。《班傑明的奇幻旅程》彷彿是條分水嶺，自此，「感性」開始在芬奇的作品中占有一席之地。不同於傳統愛情片，《社群網戰》演出一個被甩的年輕人最後重振雄風，鼓起勇氣想與前女友搭上線。《龍紋身的女孩》和《控制》都集中在談論親密與共處的關係，裡頭更不乏性愛場景。這麼說來，《班傑明的奇幻旅程》更像是連接起《索命黃道帶》等早期作品的橋梁，一方面試圖保留歷史的真實性，同時又嘗試融入新發現的感性題材，也因此突破了芬奇既有的作品風格。

讓班傑明心愛的黛西與《大亨小傳》女主角同名的決定，初見於史威考德的第一版劇本草稿，而布蘭琪更替這個角色注入《大亨小傳》中黛西的性格元素。布蘭琪飾演的黛西是個性格逗趣、無所畏懼的女孩，隨著年齡增長，她愈發意識到自己的美貌與成熟。當班傑明1945年回到紐奧良，黛西的自戀激起她誘惑班傑明的欲望。在輕快、令人目眩神迷的晚餐約會後，黛西進一步邀約，讓她這位老朋友覺得兩人進展過於快速。她說起話來毛毛躁躁，展現了二十歲的橫衝直撞（「我年紀夠大了。」她低聲咕噥，同時緩緩靠向班傑明），以及在這個年紀完全合理的堅定信念，畢竟前方還有大好人生等著她。反觀班傑明從小就覺得自己隨時不久於人世，採取了相對保守的姿態。

電影中穿插了一幕是黛西站在戶外的涼亭，為老朋友上演一齣獨舞，邊踏步邊說著D・H・勞倫斯。這幕帶出了芬奇化身畫家的一面，他讓劇情的發展先定格在此。在月光藍之下的場景調度，萬物彷彿靜止，畫面的重點只剩下凱特・布蘭琪的長腿在夜色中翩翩起舞。如瓊斯所說，黛西「正感受到她年輕散發的優美，而班傑明相對體態孱弱，這兩者間有著一道鴻溝」；黛西如此輕易地獻身，在那個當下展現出她會因無法滿足而感到痛苦。另一個重點，是每當班傑明面臨誘惑，他總表現出紳士般的沉默與保留，這其實與他對時間的看法息息相關。一開始拒絕黛西看似是錯失良機（畢竟這讓她備感惱怒與羞辱），但隨著劇情發展，會發現班傑明的克制是必須的，這是對兩人將來幸福的必要投資。

《大亨小傳》中，玩世不恭的蓋茲比著迷於黛西・布坎南那端所散發的綠光，一盞讓他飛蛾撲火、奔向愛人的燈火。眾所周知蓋茲比是坐擁一切的男人，卻渴望擁有黛西，只因為她是個已婚婦人，已經從戀愛市場中離席且無法觸及。海灣另一

端閃爍的綠光，象徵著蓋茲比永恆的渴求念想。尼克在小說結尾遙望黃金海岸「一塊鬱鬱蔥蔥的新大陸」，那既是前人篳路藍縷和留下的遺產，卻也代表後人沒有盡頭、理想主義般的追求（還有這兩者間的關聯）。

黛西為班傑明跳舞時，主要的光源是一盞街燈，其發出的光芒產生了光暈，映照她的身形與紅裙。芬奇的構圖讓黛西化為一座燈塔，班傑明發現自己終其一生深受著那道光的吸引。第一次是在孩童時代，接著是作為追求者與丈夫，最後是第二次孩童時期，那時他緊牽著黛西，視她如母親一般。電影中的黛西確實是費茲傑羅式的人物，但她最後又非那麼遙不可及。她的生命是可變動的，從一場嚴重的車禍後，她決定放棄舞蹈（對於年輕時驕矜的業報懲罰？），到接受自己身體老了並且深愛著班傑明，都是有利的證明。黛西對班傑明的渴望與需要，撩撥著他們令人發狂卻無從指責的感情關係，但她也有辦法同時補足這些缺口。

「我想記住我倆此刻的模樣。」班傑明在兩人感情穩定時如此告訴黛西。這段期間是從卡洛琳的出生，到班傑明決心離去，他們在鄉間度過了幾年的幸福時光。這些片段滿足了觀眾總算見到迷人的演員們以真面目示人，臉上既不帶妝，也無特效。這久違的畫面值得等待，加上這段時期在兩人生命中相當短暫，因此顯得更加動人。

「班傑明和黛西想記住兩人所處的時空終於交疊重合的此刻，」拉齊克寫道：「但新的每分每秒轉瞬便屬於過去，每一秒的流逝都讓他們離彼此更遙遠。」兩人在他們的小屋裡共度美好時期，譜出了一段歡愉親密的賦格曲（「我們就生活在那張床墊上！」），也巧妙點出外在的世界和時空光速前行之際，一夫一妻制和家庭生活是這般遺世而獨立。片中選用披頭四富含享樂主義風格的歌曲《扭曲與呼喊》，作為這對戀人在臥室裡嬉鬧的配樂。這是個阿甘式的策略，暗中道出流行文化樣態的迅速變遷。當乘載兩人的小船徜徉在佛羅里達群島時，畫面中出現美國太空總署執行水星計畫，升空的火箭直入天際，象徵了單向而不可逆的未來。

《阿甘正傳》中，這些文化符碼不只是稍作停留，而是切實融入阿甘的生命故事，即便阿甘是個徹頭徹尾的媽寶男孩，這位傻呆運動家依舊形塑了所處的世紀，替雷根的80年代畫下句點，完整詮釋出「傻人才做傻事」的世界觀（該片撫慰了戰後嬰兒潮的觀眾，它將歷史濃縮成往昔美好年代的音樂播放清單，而且只收錄前四十大的榜單曲目。片頭與片尾均出現的電腦合成特效羽毛，便是飄揚在風中的解答）。然而，班傑明選擇忠於自我，芬奇的電影也接受這樣的唯我主義。比起批評或譴責唯我主義，該片揭示了旁觀歷史的發展，與擁有創造歷史的衝動，都是一般人會有的想法。不過，有衝動締造歷史依然是崇高之舉，舉凡蓋托先生打造的時鐘，還有伊莉莎白獨泳橫越英吉利海峽的願望，這項創舉起初失敗，而她在晚年卻做到了。就如電影中其他的歷史大事，伊莉莎白成功的消息也是從畫面背景傳來，班傑明隨便瞥了一眼電視新聞，新的故事就此展開（很不幸，芬奇還是忍不住讓班傑明看完新聞後，露出會心的一笑）。

伊莉莎白游泳的橋段，呼應了費茲傑羅《大亨小傳》的結語，以更成熟、睿智、堅定的姿態，她靠自己抵達了彼岸。隨著黛西年紀漸長並嘗試復健曾受傷的腿，她到當地泳池游了一圈，經歷到身體又再次不聽使喚的痛苦。

《班傑明的奇幻旅程》中，水的畫面不斷出現，像是由雨水拍打著黛西的病房窗戶作為開場，卡崔娜颶風的登陸替該片作結，這些都象徵著難以阻擋的洪流，同時也是芬奇這部作品的主題。這股洪流在偌大的銀幕世界裡洗盡鉛華，其中可能也包含了生命的瑕疵。電影結尾是片中主要角色一個接一個正對著鏡頭，彷彿向觀眾謝幕，畫面則搭配班傑明歌頌讚美他們的旁白。這的確貼近世俗大眾，但最後一幕是蓋托先生的大鐘，棄置於紐奧良車站的地下室，任洪水緩緩流入淹沒，又是另一回事了。這雖不太符合芬奇以往的風格特色，卻美得驚奇，讓電影與觀眾既能昇華、又能臣服於一股洗滌萬物與浩瀚的情緒洪流。■

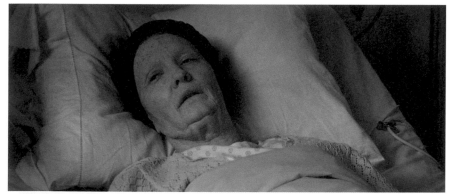

27.

28.

A. 馬克‧吐溫，1835-1910

《班傑明的奇幻旅程》改編自史考特‧費茲傑羅的短篇小說。小說靈感是源於馬克‧吐溫曾說過：「若我們能生於八十歲，並逐漸回春至十八歲，生命必定會更加圓滿。」

B. 詹姆斯‧迪恩，1931-1955

1950年代的班傑明適逢「中年階段」，他開始模仿詹姆斯‧迪恩的造型。迪恩於1956年不幸離世。

C. 《大亨小傳》小說，法蘭西斯‧史考特‧費茲傑羅，1925

布蘭琪所飾演的黛西，在小說中的名字喚做希爾德加‧蒙克里夫。到了電影版改名為黛西也許是為了向費茲傑羅與其小說《大亨小傳》致敬。

F. 《孤兒流浪記》劇照，查爾斯‧卓別林，1921

一則講述父親與兒子間的故事，男性角色（父親與兒子間的關係）是條暗藏的主線。而在《班傑明的奇幻旅程》中，父親角色包含提茲、麥克船長和湯瑪斯‧巴頓。

G. 《時間與自由意志》，亨利‧柏格森，1989

亨利‧柏格森提出關於時間與意志的理論。他認為一旦人想度量時間，時間便會消逝，但若從靜止、完整的線性角度測量，那麼時間將會是流動而不完整的。

H. 《阿甘正傳》，勞勃‧辛密克斯，1994

艾瑞克‧羅斯替《班傑明的奇幻旅程》所寫的劇本呼應了《阿甘正傳》的風格與步調，後者也替他奪下奧斯卡最佳編劇獎。

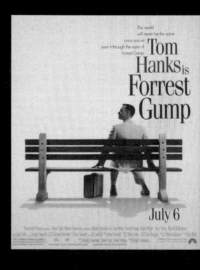

D. 克萊爾‧麥卡德爾設計的剪影連身裙，1958

服裝造型師賈桂琳‧衛斯特以此為藍本，設計了凱特‧布蘭琪1940年代末到1950年代初的劇中造型。

E. 《我控訴》，阿貝爾‧岡斯，1919

士兵們在戰爭場景中，以倒退方式從原先倒地陣亡到「復活」，是致敬阿貝爾‧岡斯的反戰默片鉅作，片中戰死的將士們最後起死回生。

I. 《麥迪遜之橋》，克林‧伊斯威特，1995

片中以書信串連起全劇劇情，讓人聯想到克林‧伊斯威特的電影，講述孩子成年後無意間發現父母過去的祕密戀情。

J. 《2001 太空漫遊》，史丹利‧庫柏力克，1968

班傑明變回嬰兒的最終畫面，讓人聯想到史丹利‧庫柏力克的科幻史詩鉅作結尾出現的星童角色。

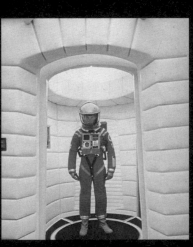

靈感來源 INFLUENCES

編劇：艾瑞克‧羅斯
攝影指導：克勞迪奧‧米蘭達
剪輯指導：科克‧貝克斯特、安格斯‧沃爾
預算：一億六七〇〇萬美元
票房：三億三五八〇萬美元
片長：一六六分

4.2

TITLE SEQUENCE
STEVEN DO

馬克和艾芮卡在「飢渴讀書人」酒吧裡激烈地唇槍舌戰，與他之後踏著緩慢慵懶的步伐回家，兩者形成強烈的對比。馬克的身體跟不上大腦，不過一旦坐到鍵盤前，他立刻「知行合一」。

4.2
THE SOCIAL NETWORK
社群網戰

2010

「我身高一九五公分，體重一百公斤，這裡還不只一個我。」泰勒‧溫克勒佛斯說出自己精壯完好的體格，順帶提起雙胞胎兄弟卡麥隆。並排看上去，撇除老派的男子氣概，這對兄弟確實看起來對稱極了，甚至到有點不可思議的程度。他們都是準奧運划船選手，並自詡「哈佛紳士」，從這般言談中可見他們的基因得天獨厚，且生於富貴人家。兩人略顯平庸的英俊臉蛋散發出讓人嫉惡的完美，他們維持固定的速率，平穩地將人生不斷向前推行，就像在劍橋平靜的水面上划船一般。兄弟倆總是用高姿態對待低年級的同學，其中包含年輕氣盛的電腦科學系學生馬克‧祖克柏。他性格乖順、體型高瘦、不修邊幅的B咖形象，給人感覺這是個刻意的偽裝，馬克肯定非池中物。

大衛‧芬奇的第九部長片《社群網戰》，講述一場金額龐大的訴訟，擁有龐大信託的孩子與弱小人物相互爭鬥的故事。溫克勒佛斯兄弟控告馬克，原先答應協助架設約會網站「哈佛聯誼網」，之後卻搞失蹤，並背地裡挪用他們的構想，去成立市值高達十億美元的社群網站。「如

果臉書是你們發明的話，那它早該問世了。」馬克在聽證會上這麼諷刺原告，這種嘲諷精準展露他的自滿自信。馬克否認竊取任何人的智慧財產權，他更高興能顛覆對手對權利的認知，還有他們根深蒂固卻不太牢靠的想法：兄弟倆堅信只要聯手出擊，沒有不可能的事。

《社群網戰》改編自班·梅立克2009年的小說《Facebook：性愛與金錢、天才與背叛交織的祕辛》。這本暢銷書記錄了祖克柏和溫克勒佛斯兄弟間的纏訟，還有與前好友兼臉書共同創辦人艾德華多·沙佛林之間一連串的爭執。沙佛林家境優渥且文質彬彬，人脈絕不輸溫克勒佛斯兄弟，但個性上又沒雙胞胎那麼專橫霸道。他在祖克柏創立「thefacebook.com」時提供了技術與金援，這個網站巧妙地讓用戶間的互動和連結更加平等，擺脫「哈佛聯誼網」只限貴族學生使用的規定。

之後，祖克柏把公司移到矽谷，納入其他投資大戶，像是Napster創辦人西恩·帕克和川普的金主彼得·提爾等人，這卻使祖克柏與沙佛林兩人的友情破裂。透過公司的層層管道，沙佛林發現他的股份居然縮水，就連臉書發行人欄都撤下他的名字（顯然是帕克在一旁鼓吹的結果）。可想而知，祖克柏的傳票如雪片般飛來（當中也包含溫克勒佛斯兄弟寄的），兩場訴訟便在眾目睽睽下開打，加上當時臉書已經橫掃全球，祖克柏是家喻戶曉的人物，自然引發熱議。

到了2000年代中期，這位軟體天才少年已經被譽為「極度在線」世代的王者，形同從哈佛休學的科技大老比爾·蓋茲，還有里德學院輟學生史帝夫·賈伯斯的繼承人，賈伯斯總穿高領毛衣，酷似簡樸的苦行僧。

梅立克的小說副標題是「性愛與金錢、天才與背叛交織的祕辛」，裡頭摻雜小情小愛與華爾街軼事，講述兩個科技天才少年展開一場冒險之旅，他們怎麼一步步打進封閉且階級嚴密的常春藤盟校圈子，於其中力爭上游的故事（這不禁讓人想到梅立克之前的作品《贏遍賭城》，描述幾個聰明的大學生在拉斯維加斯豪賭致富的故事，這本小說後來也在2008年改編成電影《決勝21點》）。《社群網戰》不單結合時下最熱議的題材，它還帶有承

先啟後的預示效果，點出Y世代（2000年後出生）奇蹟似地用網路帶動社會變遷，讓一千乃至五億的壁花女子在網上遍地開花。小說大部分都出於梅立克訪談沙佛林的內容，相比於祖克柏，沙佛林後續的遭遇更讓人同情。而這本書還有其他迷人之處，除了記述祖克柏創業的過程，它還對主角本人提起公審，說祖克柏特地印了一張名片，上面寫著「我是他媽的執行長」（這樣瘋狂的行徑就連派翠克·貝特曼都做不到）[4]。

《社群網戰》的故事結構相當嚴謹，首尾呼應點出一項核心命題：這位意外致富的億萬富翁到底是不是個「爛人」？「爛人」這個詞在片頭與片尾都分別從女性角色的口中帶出。這樣的性別安排顯然是刻意為之，因為比起講述社群媒體如何運作，整部電影想訴說的其實是另一套更複雜的演算機制，即「男人的自大」。

「《社群網戰》是腦力版的《鬥陣俱樂部》。」陶賓在《藝術論壇》雜誌中寫道。芬奇利用排擠和包容這兩條平行的拋物線，重新演繹受壓抑的男性和千禧世代

的焦慮。編劇艾倫·索金經手如實改寫的劇本，加上傑西·艾森柏格精湛的演技，讓馬克·祖克柏的確酷似內向版的泰勒·德頓，他提供虛擬的平台讓同儕邊緣人表達不滿，因此廣受各地信徒追隨擁護。與《鬥陣俱樂部》一樣，唯靠口耳相傳才能打入圈子，人脈等於一切。若將哈佛喻為一片樹林，各式的俱樂部便宛如一座座名門望族的樹屋，馬克的目標是登上其中一座。哈佛「終極俱樂部」的首要規則，就是馬克總不斷提起它。[5]

\#

「要成就五億人的社群王國，得先背叛幾個朋友。」2010年秋天上映的《社群網戰》電影海報上印有這麼一句話，自豪地向觀眾展示這部片的風格，恰如影評人克利爾巧妙的評價：「這是部壞心眼的喜劇。」《社群網戰》的劇本由索金改編，不僅是自《鬥陣俱樂部》以來芬奇合作過最棒的劇本，拿下當年奧斯卡最佳改編劇本獎，這也是他首度棋逢和自己創作強度

1.

2.

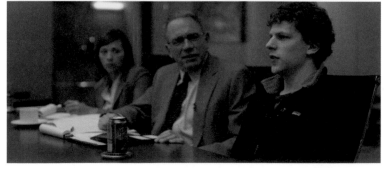

不相上下的編劇。電影中出現許多經典台詞，但一部分的諷刺辯論則藏在演員的肢體語言裡（《鬥陣俱樂部》也採用類似的拍攝手法），就連在聽證會的場景，導演也拍出各人物細膩的肢體動作。馬克身為準企業家，又是個（念哈佛又有禮貌的）男子漢，有什麼比兩位穿戴整齊、體態無瑕的歌利亞巨人更能突顯他的自卑？還有什麼比用人工方式把一位演員複製成兩個角色（《鬥陣俱樂部》則反向操作，找來兩位演員詮釋同個角色），更能嘲諷卡麥隆和泰勒（兩人名字都是菜市場名）具體展現出的尼采式幻想，並且在現實主義主導的電影裡展露其幻想色彩？艾米·漢默的演技相當逗趣，但這些效果得仰賴數位科技輔助。就像班傑明·巴頓一樣，溫克勒佛斯雙胞胎也是在不尋常情況下誕生的電影角色。

《社群網戰》的一大賣點是畫面剪輯流暢到天衣無縫，這也讓剪接師科克·貝克斯特和安格斯·沃爾獲頒奧斯卡最佳剪輯獎（該片總計入圍八項，最後奪得三座獎項。片商也刻意將這部片定位成角逐各大影展獎項的參賽片）。以《班傑明的奇幻旅程》達成「世俗聲望」後，芬奇的這部續作似乎更擺明要做出高檔電影，把上部片散發的世紀末懷舊情懷，全都換成時髦又先進的科技劇情。

有別於前幾部片都在訴說過往的故事，這是芬奇第三部講述發生在當代的劇情片，同時是情節橫跨時間軸最短的一部（也是繼《索命黃道帶》以來的第二部紀實片），因此，《社群網戰》堪稱芬奇創作史上的「狀態更新」之作。對於芬奇這種擅長且樂於使用電腦技術拍攝的導演來說，這樣的科技題材是再適合他不過了。「我熱愛用新世界的 Beta 測試和迭代法來檢驗舊世界對商業道德的認知，」芬奇在接受 Vulture 網站的記者哈里斯專訪時這麼說道：「真的會有人願意活在那樣的新世界裡。如果那人有數位用戶線路，以及夠多瓶紅牛能量飲料來提神，還真的能創出這種世界！先把它放到六百五十部桌機上，八年後就可以放到六億部！這根本是個創舉。」

《社群網戰》獲選為 2010 年紐約影展的開幕片，這是芬奇的作品第一次獲此殊榮，隨後這部片也躍升為各大影評的寵兒。對前作《班傑明的奇幻旅程》褒貶不一的評價，到這部片都成了一連串風格獨到的誇讚。影評人達姬斯在《紐約時報》發表紐約影展報導的開頭就寫到，這部電影「節奏飛快、怪得奇趣、振奮人心又帶有警世意味」。另一位影評人伊伯特也競相自創了一大串形容詞，他稱《社群網戰》「狂妄、不耐煩、冷漠、刺激、直覺敏銳」，並將其評選為年度最佳電影。紐約影評人協會、多倫多影評人協會、國家評論協會也都持相同意見。該片登上各式十大電影必看清單上百次，也是當年最佳商業片入選次數最多的電影，它還替芬奇二度角逐奧斯卡最佳導演獎（可惜最後敗給湯姆·霍伯的《王者之聲：宣戰時刻》）。

芬奇還是頭一次碰上這種全面的盛讚，就連他之前大受好評的作品（像是《火線追緝令》、《索命黃道帶》）也都曾招致異議或惹人嫌棄。《社群網戰》不隸屬於特定的電影類型，卻如此佳評如潮（它的票房表現十分亮眼，全球總計約兩億兩千萬美元，遠超過才四千萬美元的成本），芬奇的名氣也因此水漲船高，他不再是風格強烈的連環殺人魔專家，而是達

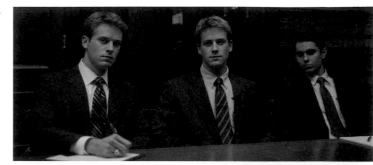

1-2. 馬克和艾德華多的激辯是整部片最具戲劇張力的片段。剪接師科克·貝克斯特和安格斯·沃爾以此榮獲奧斯卡最佳剪輯獎，兩人把死氣沉沉的聽證會剪成一場激烈的唇槍舌戰，裡頭滿是敵意的肢體語言，以及交換眼神時的騰騰殺氣。

3-4. 溫克勒佛斯雙胞胎的出現確實讓馬克略居下風，他們不遺餘力地聯手對付他。艾米·漢默的臉是電腦合成特效，複製到兩兄弟身上後，更突顯馬克身為 B 咖的自卑情結。

4. 「名片」在《美國殺人魔》中具有重要的象徵意涵，派翠克·貝特曼為該電影的虛構主角人物。

5. 此處呼應了《鬥陣俱樂部》的經典台詞，「鬥陣俱樂部的第一條規則，就是不可以談論鬥陣俱樂部」。

到了專業藝術家渴求的爐火純青地位。不過，真正洞察力細微的影評人會發現，以電影作者論的角度看來，《社群網戰》與其說是成功，其實更像是突變。

芬奇這個時期的作品非常強調科技的使用，科技一方面作為外顯的主題，他藉此觀察社群媒體這個網路叢林世界；另一方面則充當芬奇美學的探測儀與魔杖，好建構出理想的視覺畫面。「四年來，芬奇已經從刺激驚悚片的導演，過渡到趨近奧圖‧普里明傑的地位。」《石板》雜誌的卡特勒把芬奇與天才導演奧圖‧普里明傑相提並論。普里明傑曾因猶太人身分流亡維也納，在數十年前就已在好萊塢影壇立足，號稱最棒的電影改編者。卡特勒寫道：「普里明傑製作了一系列偵探片和法庭劇，他的成功之處在於，觀眾最好奇的是主角為何會這麼做，而非他們到底是誰。之後，普里明傑開始以寬銀幕電影鏡頭拍攝，他的作品複雜度隨之提升，且引起熱烈迴響。就像普里明傑，芬奇把電腦數位技術導入電影製作後，就此開啟了嶄新的世界觀。」

影評人平克頓也拿普里明傑作為標竿來與芬奇比較，認為芬奇的感性元素根本是強迫推銷。他在2014年強調：「這兩位導演都相當清楚什麼話題是知識分子感興趣的（套在芬奇所處的時代，意指他知道什麼是網路群眾感興趣的）。」票房表現亮眼也是《社群網戰》之所以話題性十足的原因之一（全球總票房超過兩億兩千萬美元）。然而卡特勒的論點更為精闢獨到，他認為《社群網戰》比《索命黃道帶》和《班傑明的奇幻旅程》都來得有名氣（畢竟這兩部片並非以知識分子為目標客群），是因為劇情本身就厲害到票房根本不足掛齒，這則故事之所以吸引人，乃因它從虛擬的大銀幕中向外發散到你我身處的現實世界裡。芬奇早年的作品如《顫慄空間》、《鬥陣俱樂部》都使用了大量絢爛奪目的動畫特效，但是到了《社群網戰》，他選擇聚焦於整部片的概念設計，因而稀釋或省略許多電腦特效，每一個鏡頭、每一組運鏡，都是以功能為主，形式為輔。就連溫克勒佛斯雙胞胎的出現，這類隱約感覺得靠電腦合成特效完成的戲分，芬奇也都展現了出神入化的拍攝手法，設計出令人拍案叫絕的藝術作品。

採用移軸攝影能讓畫面看起來更為尖銳、微縮，芬奇將皇家亨利賽艇日營造成極力模仿成功男性卻東施效顰的意象。像是偽Nike廣告，這場戲嘲諷溫克勒佛斯兄弟倆相信努力訓練必將得勝，這樣的運動家精神（包含勝利的喜悅、失敗的煎熬）最後慘遭現實打敗，同時還搭配反覆的《山魔王的宮殿》作為背景配樂。

13. 孤獨的祖克柏拖著步伐穿越哈佛校園小徑回到住處，像極了電腦闖關遊戲《小精靈》裡頭的角色。

在《班傑明的奇幻旅程》，芬奇邀請（甚至是要求）觀眾長時間細看布萊德・彼特臉部的特效變化，這對於劇情的推移、角色間感情線的發展，還有表現在演員個人身上的變化都十分明顯且重要。然而，《社群網戰》吸引觀眾的特色是其故事本身散發出的時代精神。有一幕是溫克勒佛斯兄弟的合夥人迪夫亞・納倫德拉（麥克思・明格拉飾）一臉酸溜溜地對律師說：「校園風雲人物包含十九位諾貝爾獎得主、十五位普立茲獎得主、兩位奧運明星和一位電影明星。」律師問道：「電影明星是誰？」納倫德拉回答：「是誰有差嗎？」

不用靠許多大牌明星撐場（飾演西恩・帕克的賈斯汀・提姆布萊克除外），也就此擺脫了大牌演員常有的莊重嚴肅氛圍，《社群網戰》靠著橫衝直撞、充滿動能的電影風格闖出自己的定位。看著漢默在演雙胞胎的時候自言自語（再配上旁邊明格拉一臉正經的表情）其實相當有趣，

觀眾也不太會分心想到自己看的是齣鬧劇，反而全神貫注融入到劇情角色中。劇本中，索金把溫克勒佛斯雙胞胎寫成性格暴躁的富家子弟；電影裡，芬奇和製作團隊則讓這對兄弟變得冷漠又詭異，好比兩

13.

人把哈佛學生手冊當作用來攻擊祖克柏的武器。這樣的手法巧妙化解觀眾對兄弟倆城府頗深的懷疑。

讓人恣意沉浸其中的失重快感，就是達姬斯與其他影評人口中的敏捷迅速，節奏本身即是《社群網戰》的基本原則與最傑出的特色。這是芬奇後期作品生涯的巔峰，結合了明快的節奏與清晰的故事線。「它擴張的速度遠超乎我們想像。」馬克對艾德華多（安德魯・加菲爾德飾）說道，片中是指臉書迅速擴散到世界各地，但實則揭示出這部電影的節奏也不宜過於緩慢。電影一開場，我們就看到馬克與女友艾芮卡・歐布萊特（魯妮・瑪拉飾）在校園酒吧「飢渴讀書人」裡約會。整體畫面色調是昏黃的琥珀色，相當浪漫（「酒吧的光暈與啤酒的映照下，她既閃亮而動人。」此歌詞出自酒吧搖滾教父克雷格・芬恩的歌曲）。2011年接受《Time Out》雜誌訪問時，芬奇對詹金斯說：「電影第一幕的功能，就是意圖引導觀眾該怎麼觀賞這部片。」這麼看來，開場時馬克和艾芮卡的對話是極好的例子。他們的對話起初稀鬆平常，是些俏皮的瑣事，像是「你知道中國天才比美國人還多嗎」，接著卻開始了一連串輕浮的錯誤發言（沒錯，就是在「飢渴讀書人」酒吧裡），然後兩人就像雲霄飛車般直直捲入相互仇恨的漩渦中。

兩人的對話之所以暗潮洶湧，是因為馬克必須向支持他的女友、他自己、還有也許在腦海中一些看不見但愛批評的觀眾證明他可是美國的魔神腦[6]。如同經典的脫線喜劇，演員們說話快到幾乎台詞都疊在一起，但又不至於像霍華・霍克斯那樣極力在荒誕中塑造和諧。陶賓在影評中以讚賞的語氣將《社群網戰》類比於《小報妙冤家》。後者講述一對誤解彼此的戀人，最後有情人終成眷屬，反觀《社群網戰》卻選擇加深男女主角之間的歧見。

6. 魔神腦是美國DC漫畫中虛構的超級反派，擅長電腦與機械。

14. 溫克勒佛斯兄弟與哈佛校長勞倫斯・薩默斯會面時變得比較有溫度。然而，校長不但粉碎了兄弟倆認為校園菁英階級不可一世的天真想法，還表達了他個人對這所學校充斥憤世嫉俗的犬儒主義感到不以為然。

15. 《社群網戰》的美術組完美複製出擺在帕羅奧圖臉書總部的裝潢陳設。牆上掛著狂野、抽象的畫作，符合創辦人前衛、破壞等等形象。

16-18. 許多影評都批評艾倫・索金的劇本在人物編排上有失性別平衡。劇中的女性多半以無足輕重、性感誘惑，或者不甚討喜的形象登場。艾芮卡、阿梅利亞、克莉絲蒂等，基本上都仰賴枕邊人而讓觀眾一窺她們在戲中的身分定位。

「馬克與艾芮卡雖然是面對面講話，但也預示兩人之間有條清晰有禮的界線，這對於花時間掛在網上的人們來說，再熟悉不過了。」The Ringer 網站的貝克在2020年寫道。她的觀察精準捕捉到電影的弦外之音，亦即當面聊天的困境、飄忽不定的親密承諾，都是某種無形互動方式下的結果。在那裡，肢體語言和抑揚頓挫都不管用，參與者可能全都載浮載沉於數據中。

馬克劈里啪啦的語速讓艾芮卡冷冷嘲諷這位準前任：「與你約會就像是踩踏步機一樣。」電影才開場不到五分鐘，兩人的感情急轉直下，就此埋下許多關鍵伏筆，其中，最重要的是探討馬克到底是不是個「爛人」。在艾森柏格淋漓盡致的詮釋下，他把之前在《親情難捨》、《菜鳥新人王》等成人喜劇裡雜亂無章、無名

小卒的一面化為武器，讓馬克真的成了個爛人，如同陶賓所寫：「每分每秒都瘋瘋憤慨地活著。」少了《鬥陣俱樂部》裡讓觀眾身歷其境的旁白，或是班傑明迷人深情的傾吐，我們只能憑直覺感受主角的心境。艾森柏格從未刻意提高音量，或改變平淡的語調，他彷彿內建一套引爆頓悟和防禦的機制，運行速度就與整部片的剪輯速度不相上下。不亞於《鬥陣俱樂部》的片頭字幕段落用電腦合成特效模擬「人類大腦的恐懼中心」，《社群網戰》由一組組校園畫面展開，這次讓觀眾完全以旁觀者視角觀賞該片。

\#

「你知道划船隊，對吧？」馬克單刀直入地問艾芮卡：「他們塊頭都比我大，又是世界級運動員，然後就在上一秒，你剛說到你喜歡會划船的男生。」除了詭異預測到馬克不久後將與溫克勒佛斯雙胞胎交手（這對兄弟雖然人不在場，但在馬克的心理陰影層面與整部電影裡都占有舉足輕重的地位），這句台詞還暗示了些許心靈與肉體相互對立的問題，這種笛卡爾式的心物二元論激起了主角對性的偏執與報復性競爭。馬克缺乏自我意識（他覺得艾芮卡是「肚子餓了」才鬧彆扭，嘗試藉此緩和雙方一觸即發的情緒），這讓艾芮卡氣憤難堪，她隨即奔出酒吧，獨留馬克一人在寒風中徒步回到住處。接著電影便進入在夜光映照下，寧靜曼妙的片頭字幕段落。導演以優雅的運鏡環視校園街道，拍出路燈照耀下的冬日夜景，這成了《社群網戰》少數帶有抒情氛圍的場景。

唯美的片頭段落與《火線追緝令》中的圖書館時光有些相似，但並非充滿感激的救贖，而是表達孤獨，以及緩慢。之後是拍攝賽艇日的場景，芬奇使用富含個人風格的移軸攝影，加上滑稽的慢動作特效與運動時裝廣告感（像是由原始Instagram濾鏡所看見的世界），再配上愛德華・葛利格激昂、地獄般的《山魔王的宮殿》，將劇情推向高潮。

不過一開始，電影是從柔和、下行的三個鋼琴單音符出發，其所組成的憂鬱旋律，聽起來像極了軟體啟動時會發出的詭譎聲響。在特倫特・雷澤諾和阿提克斯・

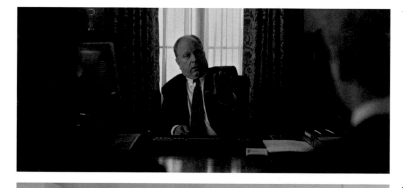

14.

15.

16.

17.

18.

羅斯的奧斯卡獎配樂下，馬克沿著小徑穿越外在世界，輕手輕腳穿梭在光亮的深焦鏡頭構圖中，不論馬克是否在畫面裡，鏡頭都不為所動地杵在原地。因此，馬克與周圍的景色相比下顯得十分渺小，活像是在蜿蜒迷宮裡移動的小人物，可說是電腦遊戲《小精靈》裡的角色。

回到柯克蘭館的宿舍後，馬克隨即打開電腦上線。這時，鏡頭拉近，特寫他的臉，在剪輯與配樂加速的幫襯下，他此刻情緒翻湧的狀態顯而易見。「我有點醉了。」他在寫部落格時這麼承認，同時緊盯著電腦螢幕，手指盲打出艾芮卡的家族姓氏史、個性、罩杯等令人不快的玩笑話。馬克有本事在虛擬世界裡呼風喚雨，雖然在現實生活裡是個失敗者，但他在網路世界堪比「划船隊」。如果這時他的潛意識浮現了什麼話語，那肯定是「做，就對了」。又一次，功能為主，形式為輔。雷澤諾和羅斯為這段華麗的蒙太奇譜曲，馬克在凌晨時分架設的惡搞評比網站，上頭有同學的通訊錄照片，網站叫「Facemash」，是出自《鬥陣俱樂部》主角口中要貫徹「摧毀美好事物」時所用的詞彙，這段配樂頗有電子遊戲賦格曲的意味。

音樂在菁英俱樂部狂歡的迷幻眼神中流動著，畫面中滿是沾沾自喜、有著模特兒身材的縱情者。芬奇把畫面處理得像是高級版的校園喜劇《美國派》，對比其他被困在宿舍裡缺乏人脈又不受待見的窮人，這些菁英的狂歡派對形同遙不可及的幻想。此處有個轉瞬即過卻重要的畫面細節：一張復古的拳擊海報下方，有名孤單哀傷的癮君子正報復性地咯咯傻笑，海報上印著全大寫的「胸部 vs. 腦袋」。

無可避免的，那些相貌不凡、肌膚光滑的派對菁英們，最終都沉迷於馬克發明出的演算法，全蜷縮在自己的筆電前目不轉睛地盯著螢幕，幫忙壯大原本是想看他們出洋相的笑話。馬克的才華讓哈佛社交階級的界線毀於一旦，還順便搞垮了哈佛的社交網站。同芬奇其他作品中的造反者，馬克生來就知曉「媒介即訊息」的道理，這讓他行事更加高瞻遠矚。艾德華多以潦草字跡寫下數學方程式，協助馬克打出 Facemash 的程式碼，他的文字讓人聯想到黃道帶殺手神秘的草寫，並想起《索命黃道帶》這部電影是如何刻畫密碼，以及一些邪惡、神秘的意識形態正影響著日常現實。因此，從這兩項例子中，我們可以感受到寫在牆上的文字，實屬山雨欲來的不祥之兆。

「這部片的巧思不是在程式編碼，」影評人威爾摩爾在 Vulture 網站寫道：「而是在創建社群的機械工程……Facesmash 把一股力量注入讓人深陷沉迷、能夠隨處分享的電腦格式裡。」該文發表於 2020 年，以紀念《社群網戰》上映十週年。在這混亂的十年期間，臉書遭受一連串抨擊，有人說它是資料探勘的陷阱，大肆侵害用戶隱私，淪為危險又缺乏管制的超黨派工具。當然，這類評價相當中肯。《連線》雜誌的資深編輯沃特科特將該片當初一面倒的讚聲與後來的噓聲並陳，此刻回頭看《社群網戰》，會發現當時的製作團隊批判性還不夠強。「在 2010 年看《社群網戰》，會覺得電影所傳達的訊息比起臉書公司本身來得更為險惡陰暗，」她寫道：「但今天看來，臉書的所作所為在當時似乎逃過一劫。」

雖然那些事後諸葛的言論把《社群網戰》從紀實類戲劇說成是反烏托邦的原型劇本，但並不影響電影本身的品質。如今，臉書唾手可得的程度高到它再也不是「酷東西」的代表，之後還出現了其他更時髦、以年輕人為主、以上傳影片為賣點的應用程式，就連推特也作為反烏托邦言論的平台，但此片為臉書加冕的舉動，讓其依舊稱霸整個社群網站的圈子。

2010 年電影上映時，祖克柏對《社群網戰》不願多做回應，他接受《紐約客》提問時，輕描淡寫地把它當作「小說」，並且大方表示自己是索金編的電視劇《白宮風雲》的劇迷（與此同時，製作人史考特·魯丁卻向《好萊塢報導》爆料，說他遭受祖克柏的團隊施壓，必須修改電影的最後一幕）。四年後，祖克柏接受《衛報》訪問時，態度就沒那麼客氣了，他認為索金的劇本「捏造了一堆東西」。他補充道：「我想，這是因為單靠寫程式、創造產品和建立公司還不夠吸睛到能拍成電影，所以你就知道，他們不得不加油添醋一番。」由於《社群網戰》的劇情本身就是在各說各話，所以祖克柏的發言聽起來不像在反駁或否定電影內容，反倒更引人遐思。

想當然耳，《社群網戰》的劇本經過充分潤飾，首先是那些斷斷續續、雜亂無章的對白，同時又帶點淘氣、討喜的戲劇風格。語速飛快又自以為是的說話方式，是索金在劇本作品中慣用的手法，用這位反網路知名作家的討厭口吻來講，這既是個特色，也是個缺點。無論如何，單就這點看來，這完全是索金的本能反應，他在《社群網戰》採取的寫作格式，也重複用在由丹尼·鮑伊執導、但品質沒那麼好的《史帝夫賈伯斯》。

菁英例外論一直是索金書寫的主題，他寫過許多政治不正確且敢於說真話的經典角色。想想傑克·尼克遜在《軍官與魔鬼》飾演的變態四星上校，盛怒之下視殺人為合理的軍事行為；又或是《體熱邊緣》中，亞歷·鮑德溫飾演自以為是上帝的外科醫師；菲利浦·西摩·霍夫曼在《蓋世奇才》扮演頑固的中情局特務，也是另一個例子。這幾個角色雖然都是劇中的反派，但他們登場的方式（特別是替尼克遜和霍夫曼等戲精量身打造），其實也略有英雄色彩。《體熱邊緣》與《蓋世奇才》中有句台詞道出了主角的自我膨脹：「我在海上不可能生病。」這不單純是引用吉伯特和蘇利文撰寫的歌劇《皮納福號軍艦》，還暗示索金對自己的大話連篇感到相當自豪。

19. 如同《鬥陣俱樂部》的IKEA型
錄、《索命黃道帶》的塗鴉，艾
德華多替Facemash寫的方程式也
是芬奇用文字當作醒目圖像的元
素，放在電影中一個期待臉書能
隨處可見的世界裡。

相較於豪爽健談的男性角色，索金筆下的女性往往是次要且乖順的，即便她們也會打扮得花枝招展、吵吵鬧鬧，但仍缺乏自己的想法，必須依賴男性角色（一個例外是艾莉森‧珍妮在《白宮風雲》飾演的白宮新聞祕書Ｃ‧Ｊ‧格瑞）。依此看來，至少在《社群網戰》，索金與芬奇可說是絕佳拍檔，電影中獨尊男性，這種不甚討喜的兩性塑造，在各個場域都備受責難。

「你為何做這種會讓全部女生討厭我們的事？」艾德華多對著馬克嚷嚷。除了瑪拉飾演受辱的艾芮卡（她演完開場後，戲分就不多了），該片特別著墨的女性角色，便屬艾德華多陰晴不定的女友克莉絲蒂（布蘭達‧宋飾），她顯然是那種在派對上釣凱子、在公共廁所裡替人口交的女生。還有達珂塔‧強生飾演的史丹佛女大生阿梅利亞‧瑞特，她與西恩‧帕克一夜情後，告訴他臉書在大學生之間風靡一時。強生大膽的演出十分迷人有趣，但她也是個視覺笑話，觀眾都知道她的學校，因為校名就大剌剌印在她穿的緊身三角內褲上。

記者歐布萊恩在《野獸日報》上單刀直入地評論《社群網戰》的女性角色：「襯托男演員的道具……駛入派對現場的巴士滿載著身材姣好、豐滿的臨演們，裡頭有垂涎風雲人物的瘋狂粉絲、敢愛敢恨的騷貨蕩婦、也有矮胖又掃興的女權主義者，她們全都是陪襯品，到頭來只換得男人的殘忍傷害或漠不關心。」Tech Crunch新聞網的記者莎拉‧萊西說索金偽善地以忠實記錄為名，行性別歧視之實：「你只

傳遞了這樣的訊息，如實記錄了這個世界的女人總會為男人脫掉上衣，等男人想聊公事時就識相離開，還有個新世代的超級書呆子，他超不爽前女友怎能拋棄他。」對此，索金在網上動怒，並以相當正經的語氣做出回應：「這部電影講述憤世嫉俗又厭女至極的一群人。」此舉如同馬克在劇中陷入LiveJournal的漩渦。索金在知名電視部落格的留言區寫道：「但願我能挨家挨戶向那些受冒犯的女性解釋或道歉，但這在現實裡顯然不可行，我至少能做的，就是在此和你直接對話。」這就與馬克想丟兩罐啤酒給兄弟與女友喝，但最後全灑到牆上沒兩樣。

索金這種防禦式的嘲諷預示了2012年他和《環球郵報》的記者普里克特不甚愉快的對談，後者在專訪HBO影集《新聞急先鋒》時惹毛了他。「你給我聽好！網路女孩，」索金對著普里克特大聲喝斥：「偶爾看看電影或讀讀報紙不會要了你的命。」普里克特寫下：「然後，他就揚長而去，希望我還會因此寫出好評論，彷彿他從不知曉新聞是怎麼產出、裡頭又有多少真人真事。」

#

如同其他稗官野史，《社群網戰》是否還原事件的真相其實沒那麼重要，該片的價值在於它帶來極大的娛樂效果，這得歸功於索金編出的戲劇張力相當強大。話雖如此，芬奇仍力求畫面必須細緻到逼近於當時的時空背景，電影中還原許多當年的場景、空間與復古的衣著，好讓整部

20.

20. 賈斯汀‧提姆布萊克飾演Napster創辦人西恩‧帕克，其為人風趣又能引起共鳴，賈斯汀充分表現出他的不安全感與樂善好施。

21. 春假愉快！在臉書西岸總部的青春狂歡揭示了馬克和同事仍是群乳臭未乾的小夥子，尤其他的同事們天真地把經營企業當作新生週的課外活動。

21.

片更貼近事件本身（就連祖克柏都承認：「片中每件襯衫和羊毛衫都與我穿過的一模一樣。」）。

《社群網戰》從表面上看來確實很有說服力，但它是否隱含著更深層的真知灼見？這類「表裡莫測」的敘事手法可從《索命黃道帶》略知一二，該片看似按照程序訴說一則懸疑案，實想更接近平時難以觸摸到的真理。拍攝解開謎團的類型故事時，芬奇選擇稍微打開檔案櫃，露出一條小縫。這個方式也可在《班傑明的奇幻旅程》中見到，該片透過班傑明的雙眼，凝望瞬息萬變的世界，道出遺世而獨立的唯我主義。即便班傑明身為一個非凡的旁觀者，他仍然全盤接受那無奈的命運。串連起這幾部電影的基本元素就是孤寂感，鬥士與放逐者都有這個特徵，而《社群網戰》聰明結合了改編與潤飾（加上一些真實性和戲劇效果），想傳遞「豪情壯志本質上就是孤獨的」，電影選擇用你我周遭大型的人際互動網絡，來突顯並諷刺這則道理。

有反社會傾向的成功人士，是美國小說和電影中反覆出現、能引發共鳴的經典角色。在《大國民》，奧森‧威爾斯創造出一則樣板故事，講述男人們願為了得到一切，不惜出賣自己的靈魂。芬奇曾表示，《社群網戰》是想拍出「約翰‧休斯版本的《大國民》」。電影的結尾落在馬克獨坐辦公室，反覆刷新臉書頁面，想看看艾芮卡究竟確認他的交友邀請了沒。這個鏡頭可謂向《大國民》致敬，象徵馬克的前女友就是他的玫瑰花蕾。拉希達‧瓊斯飾演不具名但友善的法學院學生（頗有索金風格的女性角色），她在結尾對馬克說：「你不是爛人，你只是努力想變成爛人而已。」這堪比素昧平生的陌生人說你這輩子永遠不可能成功一樣難過。馬克哀傷地盯著艾芮卡的大頭貼，與其說他是仙納度的查爾斯‧福士特‧凱恩，倒更像是新潮又沒那麼浪漫的傑伊‧蓋茲比，始終望向黛西‧布坎南那岸發出的綠光。

如同《大亨小傳》，《社群網戰》也是部世代交替的諷刺之作。與費茲傑羅的相同點在於，此片講述了新一代美國上流圈的運作邏輯和潛規則。美國諷刺作家H‧L‧孟肯曾如此評論費茲傑羅的作品：「當代美式生活的華麗展演，特別是

把與惡魔共舞、鋌而走險的橋段推展到極致……那群富人坐擁金山銀山，揮霍無度，終日狂歡。」哈佛終極俱樂部的派對上酒池肉林，就像蓋茲比不甩政府頒布禁酒令，將飲酒派對地下化一樣，象徵著頹喪與墮落。

電影中最紙醉金迷的角色莫過於賈斯汀飾演的西恩‧帕克，他貪財的形象深植人心：「你知道什麼比賺一百萬美元更酷嗎？一次海撈十億！」由前男團歌手出演受人指控意圖顛覆唱片業的男子，這般反轉的選角令人讚嘆，賈斯汀的表現也相得益彰，把他自己迷人的魅力注入角色中，演活一個原先被業界唾棄的邊緣人，搖身一變成從旁循循善誘的引誘者。身為經常逞一時之快而導致自我毀滅的大冒險家，西恩理應是個前車之鑑，馬克卻視其為良師益友。西恩滿懷理想抱負，卻逃不了小不忍則亂大謀的情節而遭逮捕（他的滑鐵盧現場是在一個高中生家辦派對，被抓到吸食古柯鹼）。

如果說《社群網戰》遠不及《大國民》的規模格局，或者比不上由保羅‧湯瑪斯‧安德森執導、富含奧森‧威爾斯風格、充滿史詩級高潮迭起的《黑金企業》，這可能是因為《社群網戰》的主人翁僅是個人生歷練沒那麼豐富的天才少年，還沒真正體會過懊悔或遺憾的心情（年僅二十五歲的威爾斯能夠如實呈現凱恩衰老的過程，證明他的成就無人能及，也讓凱恩一生的起起落落給人一種陰森的預示之感）。馬克身穿陳舊的運動衫和夾腳拖出席哈佛管理委員會，與其說這是青少年的叛逆行為，不如說是這種人物的預設模式，他沿著阻力最小的路徑拖著後腳走路，說明他是個久坐室內的男孩，在穿衣上不輕易向天氣妥協（所以他想去美西的帕羅奧圖，那裡是夾腳拖的時尚天堂）。後來馬克又以類似的打扮與一群投資者會面（在西恩的慫恿下），更讓人感覺他有辦法讓這些大人從他的角度進行會談。

人在孩童時期總有許多煩惱，但長大後的世界更不容易。《社群網戰》極力塑造出溫克勒佛斯兄弟道貌岸然的形象，並且以溫水煮青蛙的速度，讓他們從美國菁英群體的神壇跌落，淪為人們茶餘飯後的笑話。有一幕是兩人去找哈佛校長勞倫斯‧薩默斯理論（後者是柯林頓政府

22.

的財政部長，劇中由道格拉斯·若班斯基飾），導演有意藉此強化兩人的形象，以及觀眾對他們的印象（這場戲也讓芬奇的電影與政治沾上邊）。兄弟倆在有三百年歷史的辦公室裡質問薩默斯，此舉顯然激怒了他。校長不把兩人說馬克侵害智慧財產權當一回事，他也不懂「哈佛聯誼網」與現實生活裡的哈佛人際網有何差別。於是，雙胞胎想用哈佛學生手冊與薩默斯自己在新生入學的演講說服他，「是你叫我們讓想像力奔馳！」卡麥隆碎念道。這幕試圖激起觀眾看好戲的心態，接著就出現了搞笑的轉折，顯現索金寫作的毒辣風格。若班斯基面無表情且冷靜回絕了兄弟倆的提議，姿態甚至比雙胞胎更為傲慢（這也告訴我們，金融圈沒人喜歡告密者，特別是柯林頓的愛將）。

正因為薩默斯在學術圈外相當活躍，從而減損了觀眾對他在學術專業、權威、道德面的好印象。2008年金融海嘯後，薩默斯出任歐巴馬的經委會主席，在此期間祭出赤字鷹派措施，削減政府刺激景氣的財政支出。劇中，薩默斯擺出見多識廣的架子，來掩飾他的盲目。至於溫克勒佛

斯兄弟當然是初出茅廬的小毛頭，富家子弟的出身使他們見識短淺，這也是為什麼兩人滿口只有「哈佛聯誼網」。不過有一幕，這對兄弟的腦袋倒是挺清楚，兩人走出辦公室的玩笑話，可見芬奇對於制度或機關抱持嗤之以鼻的態度，覺得這些單位是迂腐的代表，此點和他以往的作品相同，他總是站在支持典範轉移的陣營。「泰勒扭壞了校長室的門把，這個結尾鏡頭象徵著雙方準備開戰，即便雙胞胎位居下風，」布倫丹·鮑伊寫道：「溫克勒佛斯兄弟毫無勝算……等到雙胞胎與馬克在聽證會互別苗頭時，他們早已失去特權了，因為法律之前人人平等，兩人的手卻還緊握那支斷了的門把。」

《社群網戰》的聽證會場景，比起哈佛校長室採用高級紅木裝潢，顯得較為平凡中庸。外表看上去中立的室內設計，實包藏著這個場所的用途是對抗和競爭的本質。聽證會與溫克勒佛斯兄弟在校長室的面談有異曲同工之妙，這些白紙黑字記錄了一群少年菁英請求大人定奪輸贏的過程。從風格上看來，聽證會與《火線追緝令》、《索命黃道帶》與《破案神探》裡

的審訊橋段頗為相似，是由一系列的特寫鏡頭交互串接而成，而非使用常見的正反打拍攝手法。這個策略能夠從多角度呈現該事件的樣貌，加重劇情的渲染效果，同時也讓觀眾更目眩神迷。

聽證會的鏡頭相對枯燥單調，畫面整體單一且灰暗，與色彩鮮豔明亮的哈佛校園場景形成對比，傳統與創新都在校園中蓬勃發展，聽證會的場景因此突顯了哈佛的富饒豐厚。有一幕場景是在臉書的矽谷辦公室，艾德華多得知馬克背叛他後，氣得直跳腳，當時牆上掛著紅色與綠色的憤怒潑墨畫當作裝飾，顯然是高價設計師推薦的舶來品。而身著優雅全黑西裝的艾德華多，與身上是戶外夾克配T恤的前死黨形成強烈對比，溫良恭儉的紳士槓上不修邊幅的青年，重現溫克勒佛斯兄弟與馬克間的對決。「抱歉，我的Prada西裝還放在洗衣店，帽T和你他媽的夾腳拖也沒帶來，」艾德華多接著對馬克低吼道：「找好你的律師團！」正是這句台詞（配上加菲爾德精湛的演技），精準抓住芬奇的時尚感、色彩符碼，以及對於成長寓言抱持憤世嫉俗的心態，比《班傑明的奇幻旅

程》更加憤世嫉俗，班傑明隨著年紀漸長更有智慧，即使他的成長過程難以適用到現實世界裡。

我們無法透過《社群網戰》看見從純真爛漫（芬奇的字典裡幾乎沒有這個詞）蛻變成精明幹練的過程，所見的是一群少年身處於用金錢來衡量信用和賠償的世界，是多麼青澀而不諳世事。雖然賠償金對意外致富的少年來講或許無足輕重，但不代表他們沒學到教訓，因為打官司就是成熟生意人的互動方式。除了像完美飼養員的雙胞胎爸媽，本片並沒有安排父母長輩的角色登場，年輕演員的組合頗像青少年版的《花生》漫畫，艾德華多是查理·布朗，馬克則是露西，總在最後關頭把足球拿走，讓查理跌了個狗吃屎。

除了能讓電影賣座，這種類似法庭劇的結構，加上芬奇採用留白的敘事手法，也替觀眾留下想像空間。因為若不讓觀眾自我評斷結果的話，很可能掩蓋了劇中各說各話、錯綜複雜的敘事觀點（這也是從《大國民》借鏡而來），以及弱化單調場景實則暗藏玄機的精彩編排。「我拍這部片不是為了公審馬克·祖克柏，」芬奇告訴哈里斯：「我懂一個二十一歲的小夥子想導一部六千萬美元的電影，坐在一個都是大人的房間裡，他們覺得你好傻好天真，不打算給你任何主導權，是何等心情……而你只是想得到許可，去做那些你知道你很拿手的事。那種從心頭一湧而上的憤慨，我完全能體會。」也進一步佐證《異形3》落在芬奇肩頭上所形成的凹痕，漸漸成為一種慢性病的狀態，某種程度而言，他永遠長不大。不過，與其從一對一的角度討論芬奇與他的非正派主角，不如思考這部片如何呈現馬克的動機和成就來得更有趣。

由芬奇化身的諸多角色其實都有個共通點，那就是渴望受到關注，這樣的欲望驅使他們做出行動或改變，通常是以公開的形式進行。並且經過縝密的計畫和組織。約翰·杜爾犯下連環殺人案、破壞計畫和蓋托先生的大鐘都各自展現了對現實的不滿，透過搞亂生事、暴力色情或妄想著時光倒流等極端手段，來徹底重新建構現狀。馬克認為資訊就是力量，透露出他的慧眼獨到與天真稚嫩，他相信，如果透過某人的感情狀態顯示「單身」而得知他現在單身，那表示你有機會追到他，這顯然沒想過可能有人的感情一言難盡，或不遵守社群規範的問題。

《社群網戰》現在之所以稱得上成熟之作，不是因為作品本身相當細膩或講述性愛、金錢、天才、背叛的話題性，而是由於芬奇抽出身分定位的一小部分加以討論，此身分無關馬克的才智、抱負或憤怒，而是他的不安全感，而芬奇將這份不安感詮釋得十分到位，並且投射回觀眾身上，畢竟觀眾本身也已將馬克的產品內化成習慣。即便結局是馬克被困在他自己一手打造的虛擬險局中，製作團隊仍堅持不讓他稱心如意，更遑論手握主導權。

從寫作的角度看來，由善良、心碎的艾芮卡·歐布萊特擔任馬克的玫瑰花蕾，這個編排相當聰穎，最後也有助於美化劇本隱含的厭女氣息，把馬克變成酒後誤事的受害者。不過，《社群網戰》的結尾不免使人聯想到《大國民》的場景，威爾斯飾演的凱恩走過布滿鏡子的走廊，鏡子倒映著他的身影，往走廊的深處無限延伸。芬奇並沒有直接翻拍這顆鏡頭，而是將威爾斯所代表的多重人格（一個過分包裝的華麗謎團）翻轉成無助但具有感染力的透明人。

馬克身高不到一九五公分，體重也不到一百公斤，更沒有雙胞胎兄弟，但不代表他是單一的個體，他其實是面鏡子。大家都說他是臉書創辦人，但他也是用戶，由馬克創造出的新生活典範其實與過去的日常差不了多少。「讓我來告訴你豪門是怎麼過日子的，」史考特·費茲傑羅說：「與你我的日常大相逕庭。」芬奇的電影倒沒這麼斬釘截鐵，如同其他談論特定時空背景的電影，《社群網戰》有其局限性，它既不是紀錄片，也無法預知未來。但如果有任何二十一世紀的電影，想談論恰當、永恆、預言的元素，還有一名孤寂的男孩因為不知道想做什麼、或想要什麼、以及能感覺什麼而心不在焉地點著滑鼠，且愈點愈空虛，目前可謂無人能出《社群網戰》其右。■

22. 馬克背叛了他和艾德華多之間的友情，激起後者淪為B咖的悲憤，同時也帶出兩位男士衣著品味上的差異，艾德華多身穿絲滑的全黑西裝，反觀馬克套上帽T，腳踩上頭寫著「你他媽的」夾腳拖。

23-24. 愈點愈空虛。馬克努力想加艾芮卡臉書的這一幕，可說是《社群網戰》的玫瑰花蕾時刻。

23.

24.

A. 《贏遍賭城：麻省理工高材生教你橫掃 21 點，大贏特贏！》，班‧梅立克，2002

在《Facebook：性愛與金錢、天才與背叛交織的祕辛》問世之前，梅立克也曾將其他真實事件改編成小說，講述一群年輕企業家隨心所欲操弄著複雜經濟制度的故事。

B. 《小報妙冤家》，霍華‧霍克斯，1940

《社群網戰》是由馬克與艾芮卡之間光速的對白拉開序幕。這樣的開場廣獲影評人讚譽，說芬奇承襲了霍華‧霍克斯的脫線喜劇傳統。

C. 《小精靈》電玩遊戲

馬克獨自穿越校園回家的場景，活像是復古闖關遊戲《小精靈》中的角色。

F. 約翰‧休斯

芬奇曾開玩笑說他的夢想是拍出「約翰‧休斯版的《大國民》」。

G. 宣傳影業

2010年，芬奇把之前音樂錄影帶與製片公司的草創過程，連結到《社群網戰》的劇情裡。

H. 《雙生兄弟》，大衛‧柯能堡，1988

這部驚悚片是由大衛‧柯能堡執導，傑瑞米‧艾恩斯主演。他飾演的同卵雙胞胎婦產科醫師，替日後雙胞胎的相關影視作品設下了門檻和標準。

D. 《體熱邊緣》中的亞歷·鮑德溫劇照，
哈洛德·貝克，1993

艾倫·索金慣用的尖銳文風和唇槍舌戰式的對
白（以及劇中人物經常患有上帝情結[7]），在電
影《社群網戰》中也能發掘這些書寫特色。

E. 《大國民》，奧森·威爾斯，1941

《大國民》可謂《社群網戰》電影風格和主題
的原型，《社群網戰》就連結局都有著玫瑰花
蕾風格。

I. 《美國派》，保羅·維茲，1999

在一連串科技與法律陰謀的交織下，《社群網
戰》堪稱千禧世代的成人喜劇。

J. 哈佛學生手冊

溫克勒佛斯兄弟凡事都要按書上規矩來的老派
作風，更突顯他們在數位世界裡仍舊亦步亦
趨、食古不化。

編劇：艾倫·索金（劇本）、班·梅立克（原著）
攝影指導：傑夫·克羅南威斯
剪輯指導：科克·貝克斯特、安格斯·沃爾
預算：四○○○萬美元
票房：二億二四九○萬美元
片長：一二○分

7. 形容一個人傲慢自負，認為自己有能力如上
 帝般操縱或控制他人。

他的與她的
HIS AND HERS

5.1

TITLE SEQUENCE
RANDY SHARP

《龍紋身的女孩》片頭字幕段落有如加上低俗小說質感的詹姆士‧龐德系列。在這個段落，史迪格‧拉森小說中的場景和人物扭曲交纏在一起。採取抽象、黑色疊加的呈現方式，隱含著痛苦、重生、人體和科技交織相容的意味。

5.1

THE GIRL WITH THE DRAGON TATTOO

龍紋身的女孩

芬奇的第九部長片《龍紋身的女孩》選了兩首流行歌曲當作鮮明的引線，好讓電影的中心思想呼之欲出。第一首是加強版的《入侵者之歌》，原唱是齊柏林飛船樂團，它在電影進入片頭字幕時隨之響起。1970 年，齊柏林飛船主唱羅伯特‧普蘭特完成這首歌的詞曲，其創作理念是為了致敬北歐神話，歌詞描繪眾人踏上

「冰天雪地」的景象，暗示故事發生於斯堪地那維亞半島，再配上凱倫‧歐的嘶吼唱腔，唱出女主角的滿腔怒火。同步於畫面的是一組組抽象、漆黑的羅夏克墨漬測驗圖像，《入侵者之歌》有如飽受折磨的潛意識爆發一般，將情緒翻湧宣洩。在藝術創作上有別於原曲的改編版本，也預示該片改編自知名小說後所發展出新的可能

性，以及意外的後果。

至於第二首歌曲，則是愛爾蘭歌手恩雅 1998 年的新世紀主打歌《奧利諾科之流》錄音版，它還有個小標題叫「揚帆而去」，顯現該曲目思想上的流動飄移之感。這首歌聽起來輕鬆悅耳，頗富徜徉於白日夢間的聽覺感受，然而在電影《龍紋身的女孩》裡，竟是家財萬貫的變態殺人

魔一邊用高級立體音響播放此曲，一邊準備活剝宰殺他的客人。如果說昆汀在《霸道橫行》裡用《被你困在這裡》作為酷刑片段的配樂是要向《發條橘子》的「盧多維科技術」致敬，那麼芬奇選用這兩首歌來混淆視聽，必定借鏡了上述兩部片，同時讓歌曲拴緊這部作品的邪惡主題。不過，芬奇又必須膚淺地把這樣的邪惡包藏進資產階級的外衣裡。

雖然早已坐擁眾多優秀作品，但《龍紋身的女孩》讓芬奇更大放異彩。「這部電影在芬奇的作品集中，帶有愉快的辯證色彩。」霍伯曼在《村聲》雜誌中寫道，他認為該片將「《索命黃道帶》的連續殺人懸疑案與《社群網戰》的電腦書呆子傳記」結合在一起。不過霍伯曼沒提到的，是《龍紋身的女孩》還有一系列計畫縝密的犯罪場景（如《火線追緝令》），並以反社會駭客為主軸，在父權結構下劃分出一片雌雄莫辨的領地（如《異形3》），以及準備好用電子騙術掏空厭世億萬富翁的財產（如《致命遊戲》）。伴隨著《奧利諾科之流》的配樂，該片迎來全劇高潮，事件發生的地點是一棟平凡普通的房子，裝潢像極了IKEA的樣品型錄（如《鬥陣俱樂部》），裡頭卻暗藏密不透風的堅固密室（如《顫慄空間》）。從故事核心來看，《龍紋身的女孩》講述一段老少配戀情，複製了《班傑明的奇幻旅程》的劇情結構。一開始男女主角完全沒有對手戲，開演後整整一小時，芬奇才讓這對戀人在電影的中間點相遇。

這麼看來，《龍紋身的女孩》可謂芬奇主義的超級綜合體，不光是劇情與人物類型，還有視覺上的策略。從極具風格的敘事鋪排，到強烈數位化的場面調度，展演出人體、物件與地點的嶄新冷冽風貌。攝影師傑夫·克羅南威斯利用晦暗的色調符碼標示出不同的時間地點，往日記憶是琥珀色，現在進行式是雪白色。有段滑行的主鏡頭穿越隨風打轉的雪花，緩慢逼近一座象牙白的高塔，展現該片白上加白的美學，這對探討瑞典人為何執著於種族純淨的該片來說至關重要，而濃厚的內在氛圍也不言而喻。

如同《社群網戰》的作法，兩位剪接師科克·貝克斯特與安格斯·沃爾（後者憑藉《社群網戰》抱回第二座奧斯卡獎）

無情地把多個鏡頭拆解為需互相扣合的小片段，硬是把定場鏡頭與說明型對話渲染成永無止境的駭人氛圍。雷澤諾與羅斯兩人共同製作出節奏感強、極簡風的電子配樂，宛如細尖的鋼絲刮過混音師雷·克斯搭建起來的吵雜聲景，聽起來像屠宰場會

1.

發出的尖銳聲響。在聲音、影像與態度這些沉悶又難以妥協的技藝方面，《龍紋身的女孩》都展現出導演強烈的個人風格。然而相較於原著小說，最終的電影成品究竟是加油添醋，還是少了一味？這個問題值得討論。

如此冷靜理性的算計看似無關電影的娛樂性和藝術價值（這兩者是否存在還有爭議），但這樣的配置倒是相當符合驚悚片的特性。採用滑行、明顯是庫柏力克式的拍攝手法，把鏡頭一步步拉近令人望之生畏的鄉間莊園，標記出《龍紋身的女孩》那使人驚懼的收束，就如《火線追緝令》，這是部能夠讓觸覺感官隨時就位的電影。「芬奇把數據轉為戲劇，」影評人維什涅夫斯基寫道：「然後把它們擺入某種順序當中……即便他展現出自己的表現主義，但他現在的風格仍偏向法醫，把電影變成案中案，或是驚悚片中的驚悚片。」

以下這看法似乎有點不必要，說起來也顯得更矯情迂迴（在此先向繆麗兒·斯帕克致歉），有一類導演常鍾情於製作某類型的電影，而《龍紋身的女孩》恰巧就是芬奇會拍攝的類型。按照邏輯，愛看驚悚恐怖片的觀眾理應會喜歡《龍紋身的女孩》，該片卻收到許多褒貶不一的評論，多數圍繞在電影內容對芬奇來說過於駕輕

1. 除了是邋遢但英俊的老鳥記者外，麥可也是一名乘客，時常搭乘汽車和火車往返斯德哥爾摩與赫德史塔兩座城市。

2-9. 莉絲與馬克·祖克柏有些相似，時常板著臉，擺出無所謂又不屑一顧的表情，並且頗自豪自己在她那群光鮮亮麗的客戶裡顯得格格不入。麥可作為一名乘客往返城市的同時，莉絲則騎著她的摩托車穿梭各地。

就熟，又或者問題其實是在他處，而非出在芬奇身上？艾許在《L》雜誌曾引述陶賓的觀點：「從來沒有一部劇本配得上芬奇的才華，」接著戲謔問道：「這樣的他何錯之有？」

對於像艾許這樣的懷疑論者而言，芬奇的電影作者主義品牌，讓他早已跳脫影視界由上而下的層級制度，以及經驗老道的創作者才能呼風喚雨等老派觀念。到了2010 年，芬奇便占有特殊的一席之地，他有權挑選想拍的作品，並握有工作室資金的管控權；他發狂般地挑上一本這麼俗氣的暢銷書，或許是因為當時找上門的案子不多，也可能是他有滿腔的憤世嫉俗，又或者暗示了在沉著冷靜的外表下，芬奇既是他連環殺手作品中病態累犯的無助殺人魔，同時也是刀下的被害者。「或許是我太與世隔絕了，」芬奇對《衛報》記者賽克說道：「也可能是太自信了，又或者單純不滿於社會現狀，但我只願做我認為最好的事。」

做自認為最好的事，與把事情做到最好，這兩者其實不大一樣，而在諸多評論者眼中，《龍紋身的女孩》屬於後者。賈斯汀·張在《綜藝》雜誌中寫道：「這部片的話題度與史迪格·拉森的可悲小說沒

10.

什麼兩樣，在各界期盼下，大衛・芬奇回歸連環殺手題材，卻做出不甚討喜的低俗娛樂片。」崔西更是嗤之以鼻：「芬奇過度包裝了這本噁心小說……它不值得任何喝采。」這些對於電影原著的抨擊相對合理，思想先進的社會批判小說不過是包裝，實是拉森為了餬口而粗製濫造的作品（拉森2004年死於突發性心臟病，享年五十歲，其作品隔年才問世）。

《龍紋身的女孩》講述一名熱血中年記者與小他數十歲的龐克電腦奇才聯手調查一椿發生於瑞典赫德史塔島、數十年未解的懸案。四十年來，商業鉅子亨利・范耶爾為了心愛的孫姪女海莉傷神苦惱，原因是某天下午她從家裡失蹤了，從此每逢海莉生日，亨利都會收到一幅匿名的裱框壓花，他擅自假定是凶手寄來的，並懷疑凶手就隱在他那群瘋癲失和的家族成員中。費盡心思的縝密情節編排尚不足以讓這本書充滿話題性，真正引發熱潮的，是它以拉森遺作的方式出版，還有出版後掀起的政治波瀾。

拉森是知名左派記者，他透過自創的雜誌《Expo》，賭上數十載光陰調查研究歐洲的右派團體，在世時是公認的大誠實家。某方面來說，拉森在小說出版前離世可謂陰謀論下的結果，就像他故事裡的謎團一樣。拉森生前唯一一次談論《龍紋身的女孩》是在2004年10月，他表示這本犯罪小說「是當今最熱門的娛樂小說」，同時補充之所以會撰寫這個故事，是因為他「有話想說」。

「史迪格・拉森展現出的社會主義

與政治熱忱，不可能是裝出來的。」一位瑞典知名評論家寫於《龍紋身的女孩》出版後。然而，在書寫策略上還是有些令人反感的虛假之處，像是用所謂的女性賦權來包裝兜售對資本主義的嚴厲抨擊。書中的女性賦權，是展現在身材纖細、個性帶刺的莉絲・莎蘭德身上。莉絲就是書名的那個「女孩」，除此之外，她還是個記憶力超群的專業駭客攻擊手。拉森筆下的莉絲是「完全的邊緣人，沒有半點社交能力」，也曾表示這號人物的靈感是源於一本童書的女主角，長襪皮皮。皮皮是個叛逆的孤兒，此角色受到世界各地的讀者喜愛，大家都喚她為斯堪地那維亞的彼得潘。「假如，」拉森思忖：「長大成人後的長襪皮皮會是什麼模樣？」他選擇用自己的小說來解答。莉絲初次在書中登場，拉森形容她是「臉色蒼白、打扮中性的年輕女子。頭髮極短，鼻子和眉毛上還穿洞」，莉絲把這些特立獨行的標誌當作榮譽勳章來配戴。

龍的刺青圖騰也是同樣的道理，同時隱含著粗暴交易與童話元素。在拉森新惡漢小說的詮釋下，莉絲成了集流浪騎士、孤兒公主和噴火猛獸於一身的人物。莉絲的性格剛硬尖銳、不屑外在環境、藐視社會上衣著與行為的傳統規範、出於自衛而動用私刑，這些都是個人和制度暴力下的產物。故事的開頭寫道，莉絲從一家精神病院出院，不久後卻慘遭她的法定監護人暴力性侵。她決心報復，既為了自己，也為了各地的受害女性，這促使莉絲決定和麥可・布隆維斯特聯手合作。

布隆維斯特是老派的新聞記者，因為一場法院判決，使他可能得賠上一手創建的獨立雜誌社。急需用錢，外加在法庭上受辱後想避避風頭，麥可接受了亨利的提議，以撰寫范耶爾家族的回憶錄為名目，暗地裡著手調查海莉的失蹤懸案。他接案單純是為了錢，但莉絲卻是出於思想上的動機。麥可用「幫他抓到殺死多位女性的凶手」為由向莉絲提出邀約，成功激起她的好奇心，並取得她對自己的信任。

麥可是個克制情感的人，身穿高級衣料但不修邊幅，他對自由主義美好又庸俗的偉大傳統感到失望，這類型的自由主義最早可追溯回亨佛萊・鮑嘉在《北非諜影》飾演的瑞克，他最後逼不得已參與反法西斯運動。借用安伯托・艾可評論麥可・寇蒂斯這部經典片的說法：拉森的戲劇構作可說是「把一堆老掉牙的戲碼湊在一起開派對」。作為作者浪漫自我投射的對象，麥可這角色不單是寫新聞的書蟲，他還是個多情羅密歐，睡過已婚的雜誌總編愛莉卡、范耶爾家族成員，以及龍紋身的女孩莉絲本人。他就像玻璃紙一般透明，反觀莉絲的滿腔怒火和難以捉摸，顯露拉森更暗黑與多疑的衝動。

用這本小說來一窺長襪皮皮長大後的樣貌是一回事，把她重新塑造成復仇天使的雛形又是另一回事了。艾芙倫在《紐約客》發表一則短篇故事，題為〈修好變音符號鍵的女孩〉，暗暗調侃拉森的冷冽硬漢風格、病理學相關知識不足，還用性別歧視當幌子。「莉絲・莎蘭德有權因為悲慘童年與平胸感到不爽，但之後的發展有些讓人摸不著頭緒。把曾經蓄意縱火和幾年後用斧頭把人腦剖成兩半都怪在身材不好和有個暴力父親的頭上，這理由未免太牽強了吧！」艾芙倫說。

艾芙倫的玩笑話相當真摯，給這位文壇新重磅人物一次溫和的痛擊。她點出《龍紋身的女孩》有哪些令人反感之處，因為拉森用道德優越感當幌子，引發並滿足了讀者的嗜血欲望。對於書中那些同情納粹的連環殺人狂和虛偽的企業惡棍們來說，因分別代表瑞典在二戰中宣布為中立國的可信度，以及新自由主義當道的年代，就算犯罪也不太可能受罰。而莉絲不一樣，她在道德上站得住腳，必要時能痛宰這群人。歷經五百多頁的煎熬後，拉森

恐怖的筆觸已經超越了自我模仿、變音符號鍵或世上其他事物。他無法停止書寫，直到描繪出一套不停反覆的十誡，他稱之為「千禧年」系列。

2010年，千禧年列叢書的全球銷售量來到四千萬本，其中包含拉森本人生前撰寫，死後由他的同鄉大衛・拉格朗茲接手的幾本續集。這個系列不僅替出版社賺進大把鈔票，影響力也十分驚人，它掀起一股所謂「北歐黑色小說」旋風，重新把性、暴力、批判特定社會文化等元素結合在一起。當然，與其把拉森奉為渾然天成的新創家，他其實更像個精明的拼裝者，擅於迎合大眾喜歡的口味，而製片史考特・魯丁在買下電影版權時，腦中浮現芬奇這個人選，也絕非巧合。

有鑑於《龍紋身的女孩》和《火線追緝令》有太多相似之處，芬奇的加入就像關閉了創作的反饋迴路。接著，索尼影業與芬奇簽約，讓他執導千禧年系列的三部曲，形同把能夠大撈一筆的特許權交給自從拍完《異形3》就花數十年反對特許經營模式的電影人。「這與《異形3》完全不一樣，因為那部片是電影的特許權，而非文學的特許權。」芬奇接受IndieWire網站訪問時這麼表示，聽起來很鑽牛角尖，但鑽出來的說法相當圓融（也可能是在開玩笑），他說：「我的職責就是單純努力把書的內容放到大銀幕上。」

在這次和其餘專訪中，芬奇都不太談論涅爾斯・阿登・歐普勒夫2009年執導的瑞典版《龍紋身的女孩》，該片收穫全球票房佳績，女主角歐蜜・瑞佩斯的表現備受肯定，並接演了兩部續集，《玩火的女孩》和《直搗蜂窩的女孩》都在2009年上映，瑞佩斯之後更一腳踏入好萊塢，成為當紅女星。若單就「電影角度」來看，歐普勒夫的版本已經夠格，要想從其他面向切入探討，似乎有些匱乏。該版忠實呈現了原著小說，殫精竭慮去縮小電影本身與拉森文字間的距離，可說是相當嚴謹，或者剛好相反，全盤照抄。如同其他優秀的翻拍作品，芬奇版的劇本同樣交給史蒂芬・澤里安操刀（他和艾瑞克・羅斯一樣，也是奧斯卡獎常勝軍），這讓美國版電影遊走在忠實與創新的邊緣。

撇除大師級的絕妙拍攝技巧，或者完全拋開崔西的過度包裝一說，比起拉森的原著或歐普勒夫的版本，美國版表現相對優秀之處不在於形式主義，而是在戲劇張力上達到極致，透過劇情設計創造出連貫性。兩條劇情主線相互交錯的節奏，讓《龍紋身的女孩》感覺是兩部截然不同的片子，說得更貼切點，更像是雙場電影疊加在一起，它既是駭人的謀殺懸疑片（照崔西的說法會是「阿嘉莎・克莉絲蒂加上肛交性侵」），也是個類比與數位媒體並陳的嘲諷警示寓言。劇情發展成一個單戀的愛情故事，可見芬奇長年對於孤獨感的描寫情有獨鍾。該片剛硬的外表下隱含著一絲痛楚，痛苦逐漸滲出，就像開場那黑色、原始淤泥般緩緩流動的《入侵者之歌》，帶出主角的與世隔絕之感，不論她是被迫或者自願過著遺世而獨立的生活。

#

由魯妮・瑪拉出演莉絲・莎蘭德一角，讓《龍紋身的女孩》與《社群網戰》巧妙地搭上線。拉森小說的瑞典原文標題意指「憎恨女人的男人」，這句話剛好也能套在《社群網戰》上，該片的編劇也聲稱要討伐厭女行為（這與拉森的目的不謀而合，拉森甚至到了誇飾法的地步）。歷經長達兩個月的試鏡，瑪拉從眾多更當紅的女星裡脫穎而出。在接受《娛樂週刊》的專訪時，瑪拉回憶道，前往與芬奇開會的路上，她「氣炸了」而且「準備好與他理論」為何選角要花這麼久的時間。瑪拉讓這個角色的可塑性極高且栩栩如生，她有一套自己的方式去實驗該如何呈現莉絲，也扮演著把不同文本串連起來的明火，點亮《龍紋身的女孩》與芬奇享譽盛

11.

12.

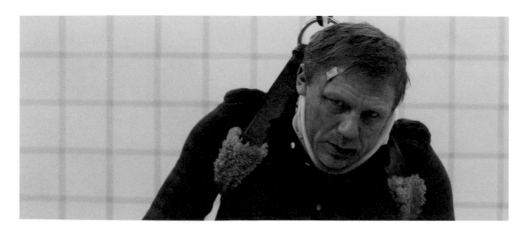

名的另一部作品《社群網戰》之間的連結和反轉。

　　飾演《社群網戰》的艾芮卡·歐布萊特，瑪拉扮演的不是一個人物角色，而是結構上的缺口。她成為發一千則爛貼文的前女友，淪為（或受抬舉成）臉書個人照片大小的尺寸。反觀飾演莉絲時，瑪拉是驅使全劇啟動的引擎，肩負催化劇情、展演到極致的重責大任。莉絲受委託的案件與能動性全都鑲嵌在那輛閃亮漆黑的摩托車上，劇中的她以頭戴安全帽、身穿皮衣鎧甲的姿態，馳騁穿梭於三度空間的漫畫插圖裡。

　　看著瑪拉從扮演傑西·艾森柏格情感壓抑又尷尬的陪襯者，到加上更多憤怒，把類似角色的強度昇華，這讓莉絲在男性主宰的社群網絡中走出自己的道路，令人倍感欣慰。劇中聳立著一座嚴守經濟階層的邪惡金字塔，盤據在最頂端的，正是貪婪醜陋的投機企業家漢斯艾瑞克·溫納斯壯，麥可不斷向他旗下的大企業下戰帖，但勝算微乎其微。你能想像，溫納斯壯的

名片印上一行瑞典文，「我是他媽的執行長」。最後，他將被莉絲用電腦和變裝打扮擊垮，終究敵不過一位內向女孩的決絕與進擊。

　　與電影中其他的單一元素相比，瑪拉的演技完美調和了芬奇看似忠實還原小說，實有探討更多議題的渴望，這方面無人能出其右。「我從沒看過電影中其他演員的表情，比瑪拉演得更面無表情、更死氣沉沉，」莫里斯在《波士頓環球報》寫道：「她的臉根本不會動，但不論是她在電擊人，或者站在鏡子前，嘴裡叼根菸，我們都深陷於她的魅力。」

　　如果說《龍紋身的女孩》賣點之一是有關自我反思的課題，那麼瑪拉散發出的冷酷瀟灑，不禁讓人想起海倫娜·寶漢·卡特在《鬥陣俱樂部》飾演的瑪拉·辛格，還有《異形3》暴躁易怒、情緒反覆的愛倫·蕾普利。聰明的瑪拉把這些經典角色結合起來，在全劇高潮時展現出動作片的英姿。莉絲從史戴倫·史柯斯嘉飾演的馬丁·范耶爾手中救出瀕死的麥可

（丹尼爾·克雷格飾），這幕不僅翻轉過時的英雄救美思維，還不忘嘲諷克雷格身為大名鼎鼎的詹姆士·龐德，也有束手無策的時候。

　　史迪格·拉森和伊恩·佛萊明[1]之間有著奇妙的關聯，那就是兩人均無緣見到自己的作品翻拍成電影便撒手離世。《龍紋身的女孩》與《007》系列在許多方面都有淵源，例如片頭字幕段落就是在向龐德系列的多元印象主義致敬，而龐德系列的每首序曲，也都是專門為該集電影量身打造的。由於《龍紋身的女孩》是千禧年系列的第一集，《入侵者之歌》的配樂片段（由洛杉磯的工作室 Blur studio 製作）借用千禧年系列小說前三集的意象，將論述和人物發展壓縮成黏稠的賦格。芬奇對動畫師提姆·米勒和尼爾·凱勒豪斯提出的簡介既創新又抽象：「非常成人、超級暗黑、皮革、肌膚、血、雪、乳房、陰道、針、穿洞、摩托車、復仇。」最終成品是把導演提到的物品通通泡進黏稠的黑色液體，環繞的焦橙色火焰則代表莉絲在

13. 受困於馬丁·范耶爾的密室裡，身為記者的麥可從未想過，原來他一直在追查的凶手（也是一位「專殺女性的殺人魔」）居然興高采烈地樂意為他破例。

14. 顛覆傳統的英雄救美邏輯，《龍紋身的女孩》中可見莉絲肩負著騎士的角色，全憑一己之力來終結暴力。

1. 伊恩·佛萊明為英國作家和記者，二戰期間更曾任英國間諜，著名作品為詹姆士·龐德系列小說。

2. 烏蘇拉·安德絲為瑞士電影及電視女演員，她在1962年的首部007電影《第七號情報員》中飾演龐德女郎哈妮。

全劇中扮演鳳凰冉冉升空的角色。在Art of the Title網站的專訪中，芬奇十分欣賞米勒用自己的方式將他的描述點石成金。「他真的慧眼獨到，」芬奇說：「但做這個還是得以功能為主。它必須要能打動人心、思想，或者性器。它必須讓你身體的某些部分也跟著栽進去。」

情色和噁心，只有一線之隔，差別就在於能否勾起情欲，否則弄巧成拙只會倒人胃口。芬奇鍾愛把陽痿的意象放入各項作品中，像是早年《火線追緝令》的「淫欲」謀殺案，雖然沒有直接的畫面，但強烈暗示妓女死於性虐皮褲；後來，《鬥陣俱樂部》的「太空猴」軍團也試圖閹割主角。《龍紋身的女孩》中，馬丁手拿多用途小刀，逼近麥可的生殖器，不免讓人想起在《007：金手指》裡，史恩·康納萊的性器曾受工業雷射光束要脅；同樣是克雷格，他在2006年的《007：皇家夜總會》也慘遭虐待狂勒·契夫軻（邁茲·米克森飾）重重鞭抽他的命根子。這些橋段富含陰險的同性戀色彩，任由斷袖之癖的情欲肆意橫流。

與康納萊之後的其他007相比，克雷格可謂最性感的龐德。《007：皇家夜總會》中，有一幕是克雷格裸著上身，在海邊衝浪，結束後他緩緩走上岸，堪比男版烏蘇拉·安德絲[2]的經典畫面。《龍紋身的女孩》則帶出克雷格的其他樣貌，讓他走向較為柔軟的被動方，削弱了龐德作為專業特工的英雄氣概，進而突顯出莉絲的力量與韌性。接受《GQ》雜誌專訪時，克雷格表示，芬奇希望他不要有神祕間諜的感覺。「他塞了一大堆義大利麵和酒給我，」克雷格說道：「他說，你看起來不像是個記者，你舉手投足都像是在拍動作片。」

比起瑞典版的演員麥可·恩奎斯特，克雷格的詮釋顯得更有生命力，前者的布隆維斯特是個意興闌珊、平庸無奇的男子。話雖如此，克雷格仍堅守他飾演的是名中年懦弱的大叔，耳後與鎖骨總掛著老花眼鏡。莉絲騎著摩托車穿梭於各個場景時，麥可總是藉火車載運或由汽車司機接送往返各地。不論麥可幾點抵達，他永遠收不到當地的訊號。芬奇不斷重複克雷格把手機高舉到空中的畫面，作為電影結構的一環。身為雜誌社記者的麥可是個活在

類比世界的老靈魂，導演用這種視覺上快速傳達訊息的方式，在這部資訊量飽滿又沉重的電影裡，發揮了至關重要的作用。觀眾和莉絲之所以愈發覺得麥可是個有魅力又可靠的男人，是因為他對工作的執著與頑強的決心，一種老派偵探身上會散發的氣息。

芬奇最擅長拍攝結構嚴實的劇本作品，而這次經過澤里安改編後的劇本，出人意表地將男女結構維持得十分對稱嚴謹。因此，新版電影在這方面更強烈也更細膩，莉絲從一個行屍走肉、拿錢負責窺探他人隱私的駭客（他人口中「龍紋身的女孩」）長成一個兼具自我認同和主觀性的存在，此安排比起找出海莉·范耶爾的下落更有趣，也更扣人心弦。瑪拉精湛的演技，讓觀眾得以透過一個不願與他人對視的女人雙眼去凝視這個世界。莉絲首次主動有眼神接觸的對象是麥可，麥可在電影演到七十五分鐘時來到她的公寓，這是個完全不具威脅性的場景，因為他對莉絲睡眼惺忪的一夜情女床伴感到十分困窘，對她身穿大剌剌寫著「操你媽你欠幹」的文字T恤也感到相當窘迫。

作為認識芬奇的入門作品，這部片的男女結構相當引人入勝，它勾勒出一種顯著的芬奇式辯證法，就像是《火線追緝令》的米爾斯和沙摩賽，或是《鬥陣俱樂部》的泰勒和傑克，又或說得更貼切點，是《班傑明的奇幻旅程》的班傑明與黛西。男性和女性、衰老與年輕、理想主義者與意圖顛覆現狀者、辦公室編輯與自由業、類比和數位，這些二分法全都源於拉森，他的浪漫情懷和緬懷千禧年的相關事物，就同他小說裡的各式麥高芬，匿名來信、外行的命理學、光天化日下把失蹤的女孩藏起來等等都純屬玩弄人心。反觀芬奇，他的氣質比較像製作電影的技術人員，明顯與莉絲站在信仰技術的同一陣線。導演把數據變成戲劇，莉絲用監視器消除疑心並接近真相（如同警探沙摩賽或羅伯特·葛雷史密斯在圖書館的場景中無所不能）。電影的一開始，莉絲受雇於亨利其中一名下屬，負責製作麥可身家調查的檔案，這個任務使她成了該片真正的主角。在芬奇的世界裡，知識就是力量，而莉絲本身就是資訊的集散地。她呈報給老闆的意見相當乾淨俐落，並且左右著觀眾

15.　幾乎是演到全劇的一半，莉絲與
　　麥可才相遇，莉絲接著答應麥可
　　只負責他的專案。隨著莉絲的情
　　緒處於長期憤怒之中（主要是外
　　在環境使然），芬奇用她T恤上
　　的文字，讓觀眾自己去發覺這一
　　切有多諷刺。

的想法：「就我看來，他很清白。」

在《龍紋身的女孩》這種人間煉獄裡，特別是男性，身家背景如此清白可謂罕見。雖然芬奇從未刻意彰顯男性氣質（《鬥陣俱樂部》裡的布萊德‧彼特不算，該片根本就是他的性感海報特輯），但這部電影確實充滿了怪異男子。不光是溫文儒雅卻散發陰柔氣息的馬丁，他之所以成為「專殺女性的殺人魔」，有一部分是家族淵源，受到暴力凶殘的父親戈佛里影響；還有莉絲的法定監護人尼斯‧畢爾曼（約克‧梵‧瓦赫寧恩飾），他用莉絲缺乏金援和家庭溫暖作為籌碼，玩弄並逼迫她成為自己的性奴。我們無從得知莉絲和前任法定代理人霍爾格‧潘格蘭（本基特‧卡爾森飾）中風前的互動情形，但一位有禮和善的老人失能後，立刻被一名投機功利的男子取代，這樣的象徵手法剛好與拉森的厭男風格不謀而合。芬奇找來荷蘭演員瓦赫寧恩出演這個角色，用的是類型選角這種相對單純、老派的選角方式。這個角色有一雙又圓又亮、像豬一般的眼睛，突出的肚腩懸在褲腰上，不久後，這塊肚皮成了莉絲恣意揮灑而血肉模糊的畫布，以伸張正義。而她留下訊息也有標點符號般的提示功能，潦草的大寫字母拼寫出這部片所關注的議題。

「我是隻強暴犯豬！」這是刻在尼斯肚皮上的文字說明，鮮紅色的字跡暫且成為該隱的印記[3]。《火線追緝令》中，身兼社會評論者與人體彩繪師的約翰‧杜爾發自肺腑刻下自己的罪行，他一臉正義地說出「讓罪人自食惡果」，好駁斥別人指控自己是虐待狂。「說我是個瘋子讓你感到心安不少。」約翰‧杜爾對米爾斯警探說道。莉絲也說過類似的話，當時她引述自己過去被曲解的病史紀錄，回敬這個曾占她便宜的男人。「那些報告糾纏了我一輩子，硬要總結的話，你覺得報告上會寫什麼？」她問早已癱軟在地的監護人：「上面會寫我瘋了……你可以點頭，因為那是真的，我就是個瘋子！」說出最後一句台詞時，芬奇特地給瑪拉的臉一個大特寫鏡頭，她眼睛周圍抹著一大坨黑色眼影，活像是電影《銀翼殺手》裡的仿生人。這是該片第一個大特寫鏡頭，藉此製造出衝突感，讓觀眾和莉絲一起對抗身體受了傷卻意識清楚、嘴裡還想狡辯的變態

狂。不同於約翰‧杜爾批判性的疏離感，或是戈佛里和馬丁‧范耶爾的基督教野蠻行徑（他們都按照《利未記》的內容，執行了一系列血腥的處決，死者死亡的方式反映出他們生前曾犯下的罪），莉絲承認自己是個危險的女人，而且做了不少對得起這個頭銜的行為，她把羞辱和憤怒內化成自我實現的一環。

以「性暴力」當作駭人主線，貫穿《龍紋身的女孩》全片，記者史考特為此痛批芬奇「噁心、挑逗又煽情」。面對這種負評，芬奇百口莫辯，因為在拉森的原著裡，情色和復仇的篇幅比重不相上下，電影版自然無法避開情色場景，此時重點就落在風格的問題，說得更具體些，芬奇情有獨鍾於特定類型的道德淪喪。勞森在《大西洋》雜誌撰文寫道，導演在尼斯誘姦莉絲的那場戲透露出「一絲不安與不確定感。『我們真的要這麼做嗎？』電影本身呢喃著。但還是照做了，考量到更遠大的目標，這麼做有其道理。」

勞森批評了芬奇側重的面向，卻未描述這個面向是什麼，那些「不安和不確定感」讓原著與電影之間有了隔閡，並暗示後者具有某種任務，像是從編排方式和「更遠大的目標」可看出，或許電影試圖處理更多元的面向和議題。強暴的場景是以持續後退的搖攝來呈現，從公寓一路到大廳，將莉絲身處的險境，以及觀眾不忍目睹的渴求交織在一起。而觀眾的心聲慘遭粉碎，這是導演刻意且痛苦的安排。鏡頭隨即又把我們拉回臥室，映入眼簾的是瑪拉雙手上銬，四肢攤開，接著被強暴，她成了角色、導演、部分觀眾在某種情境裡一同洩欲的受害者。假設我們對於莉絲受強暴一事不須受責難也並非共犯，此時還浮現另一個複雜的問題，那就是莉絲變成受害者，其實是她選擇後的結果。劇情至此，我們已經知道，莉絲暗中錄下自己被強暴的過程，搜集鐵證以便逃脫尼斯的魔掌，並且確保自己驚世駭俗的復仇計畫能成功。

躺在床上的莉絲面朝下地哭泣著，與背包中露出的相機鏡頭構成視線連戲。導演把鏡頭推向之前搖攝的場景，傳遞出莉絲受辱的慘狀，也賦予該地更多功能，成了偷窺的場面調度。對莉絲來說，為了獲得完全徹底的自由，她必須帶著相機踏

16.

入屋內。至於芬奇，不論是出於冷血的挑釁、試圖博取同情心，還是堅守處理性虐待狂和全面監控等故事主題，他都帶領著觀眾，與莉絲一同經歷這一切。

\#

電影的後半段，監控這個主題依舊延續，而且力道持續加大。才剛抵達麥克位於赫德史塔的住所，莉絲做的第一件事，便是在房屋四周裝上一系列攝影機。如同影評人許瓦茲所言，莉絲的世界裡，萬事萬物的處理標準與方法都是類似的：「麥可發現他收養的貓咪橫屍於家門口，當下他嚇得魂不守舍，氣得暴跳如雷，反觀莉絲只是冷靜地拿起相機，拍照蒐證。」正因為莉絲擅於操作電腦，才使得麥可能夠把一張張老照片數位化，甚至有辦法把它們變成動畫，這些照片透露了海莉‧范耶爾失蹤前幾小時的行蹤，以及她當時的心理狀態。如果沒有莉絲，我們這位活在類比世界的男主角幾乎連手機上的iMovie都不會操作。

與芬奇作品中其他偵探一樣，莉絲也把自己泡在海量資訊裡，這包括圖書館、文件、封存的檔案等，她變得極為亢奮（用沙摩賽的話來說：「知識的世界彈跳於指尖之上。」）。然而，莉絲的興奮並未刺穿她為自己打造、鐵一般剛硬的中立面紗。她在身體搏鬥和性愛交歡上有著過人的能力，這可能淪為一種假正經的視覺笑話，為了避免此事發生，芬奇和瑪拉藉此引導（以及達成）電影更遠大的目標，來激發《龍紋身的女孩》其他的可能性：既非解脫，也非報應，即使這兩者在拉森的原著裡占有同等比重，但電影最後的選擇，是親密關係。

拉森運用相當強烈的命定論，牢牢建構起小說的心理結構。由於禽獸般暴力的父親所導致的心理創傷（這部分續集

17.

16. 從莉絲背包露出來的相機鏡頭，暗示
芬奇決定讓我們看見莉絲被性侵的過
程，她也知道全程都有錄影存證。

17. 莉絲的復仇行動，是以自己被強暴的
扭曲鏡像作為開端，接著再以極端特
寫的鏡頭與惡人正面對決。她冷靜地
說出自己是個「瘋子」，把監護人對
自己心理狀態的假設化為武器。

3. 西方世界多半認為這帶有羞恥、可恥的意味，
同時也代表上帝懲罰犯罪之人的警告。

21.

22.

交代得比較清楚），在莉絲和尼斯互動時再度席捲而來。莉絲之所以迷戀中年男子麥可，是出於擁有一位溫柔和善父親的渴望，也是比起正直但無力的霍爾格‧潘格蘭更強而有力的存在，同時還反映出對於性愛合一的渴求，然而這部分相對視情況而定。

由於澤里安的劇本沒有著墨太多莉絲的背景，這讓電影中兩人的愛情更有機地發展，或說是以一種人為且曲折的敘事手法，讓他們自發地開展。芬奇照著原著，把復仇性侵（可能只稱得上是訊問）的場景作為劇情支線，彰顯出小說裡影射的剝削行為，他用畫面還原書中的場景，引導劇情走上絕路，到了滔滔不絕的馬丁告訴被綑綁的麥可：「我們沒有那麼不同。」此時，《龍紋身的女孩》已經一腳陷入陳腔濫調的窠臼（但還是有個不錯的細節：馬丁和麥可一樣都是老人家，他不是用iPod，而是傳統收音機來播放《奧利諾科之流》）。

殺入這場腥風血雨的，是莉絲高度呵護、專屬於麥可的那份愛意，芬奇層層遞進地將這份愛意顯露出來，從莉絲第一次和麥可上床（她誘惑麥可的方式幾乎與機器人沒兩樣，有點搞笑），直到兩人之間美好的時光，諸如一起趴在飯店床上看著筆電，以及麥可單手環繞在莉絲胸前，她指揮他：「把手放回我衣服裡。」主導這段關係進展的人是莉絲，而面對莉絲在創傷經驗下的解離和武裝，以及對愛人日漸增長的信任，於這兩股矛盾力量的拉扯下，芬奇在其中加入了一絲柔軟的成分（克雷格收斂起英雄鋒芒的演技值得嘉許，他也精湛表現出麥可該有的茫然困惑，芬奇說這得歸功於莉絲，她讓他看起

來處於不斷陷入兩難的境地）。莉絲身上這種人性的脆弱也可從其他地方得到佐證，該片相當引人入勝的一幕，是海莉‧范耶爾（她沒死，反而在變態表哥馬丁眼皮底下，以假身分隱姓埋名四十年）在麥可的安排下與亨利團圓，我們看見此刻的莉絲把頭別了過去。

「他媽的海莉‧范耶爾！」莉絲這麼稱呼她的調查對象，而且沒在開玩笑。剛協助一個慘遭恐嚇的無辜受害者和家財萬貫的家人團聚後，從莉絲的話語中可看出她對於財富的不屑，還有對於一個傷痕累累的女人卻能奔回溫暖、慈愛、父親般的懷抱，她心中滿是悲哀、光火和嫉妒。許瓦茲把這視為「好萊塢式幸福快樂的結局高潮之下，把心靈解脫與團圓同時並陳的一幕」。

為了追求與芬奇其他作品一樣的矛盾風格，電影的尾聲直接超越了好萊塢式的快樂結局。莉絲的憤恨難平，出於正義、報復的心態，她打從心底睥睨瑞典腐敗的統治階級，而這在一場精心策畫的騙局裡得到宣洩，她代替麥可一手摧毀溫納斯壯，這是她最後一次拯救，或說保釋了她的愛人。此處，芬奇再度激發電影中潛藏的龐德元素，他把瑪拉變成既是007、又是龐德女郎的化身。取得假護照後，莉絲頭戴金色假髮，一身名牌服飾（全都是用向麥可借來的錢買的），踏上飛往蘇黎世的班機，瞞天過海地竊取了溫納斯壯的財產，將其重新分配至一連串的私人帳戶。

莉絲在執行計畫時，化身為頂尖時尚人士「伊琳‧奈瑟」，瑪拉因此在電影尾聲以截然不同的扮相登場，她的新裝扮與莉絲的日常穿搭形成諷刺的對比。如果突然有種在看另一部電影的感覺，那是因為

芬奇一如既往地從莉絲與她極大的武裝中汲取靈感，形成極具風格的樣貌，這明顯展現在她時髦的打扮上。變裝後的莉絲沒有避開他人目光，反而在銀行的監視器和相關人員面前大方展露她的新身分。一場會面中，莉絲還特地確認自己有在咖啡杯緣上留下紅色唇印。這趟大冒險本身就是口紅的痕跡，讓市場這隻「看不見的手」得到了高級的美甲服務。

莉絲願意暫時露臉，暗示電影本身也想一窺她的全貌，而芬奇的鏡頭不再以欲望的眼光拍攝莉絲，而是維持著客觀角度記錄她變裝時一連串心路歷程。結束會面後回到飯店房間，瑪拉在鏡頭下的樣子雌雄莫辨。她摘下假髮，原本的黑髮壓得扁扁的；身穿緊身內衣，龍的刺青圖騰從白色胸罩下露出。她把高級外套丟在一旁，順手抓起黑色皮製背心，套在半裸的

18.

19.

20.

23.

24.

25.

身軀上,接著開始工作,彷彿這層皮衣才是她原本的肌膚。不久後,莉絲搭乘高鐵回到斯德哥爾摩,任務達成,是時候向伊琳說聲珍重再見。她點了根菸,把假髮扔出窗外,等了片刻才吐出一口菸。她的臉部特寫只停留了幾秒,但瑪拉的表情卻令人難忘。鬆一口氣?精疲力竭?心滿意足?能感同身受他媽的海莉·范耶爾被迫用另一個身分過活?或者是對可以輕易拋棄高高在上、傳統女性美的另一個自我感到遺憾?

《龍紋身的女孩》最後一幕出現的訂製皮衣,也許是整部電影裡想透過視覺速寫傳達訊息最好的例子,因為它把一連串複雜的情緒,像是愛、占有、心碎、獨立,全都壓縮打包進單一的消費過程與結果之中。莉絲替麥可訂製了一件高級皮衣外套,好讓他倆更親近些。她拿著禮物,在下班時間來到《千禧年》雜誌社門外,卻看見她的愛人與金髮女郎愛莉卡一同離開。這其實早在莉絲意料之內,麥可與愛莉卡有著共同的回憶,他們一起經商,一起生活,他們的關係對莉絲而言,與其說是背叛,更像是說明了麥可與她這個年輕小女生之間的距離,是段單靠一件皮衣也難以企及的差距。在路燈映照下的黑色剪影可看見,莉絲把禮物扔進垃圾桶,跨上摩托車,沿著鵝卵石小徑,一路駛出最後一幕清晰的深焦鏡頭畫面,鏡頭一路跟著車影,直到她消失在夜色中。在這部瀰漫著內在性與親近感的電影中,最後一幕道出了孤獨的別離。

這是個尖銳又突如其來的結束,芬奇立下這般風格,等待另外兩部讓莉絲與麥可再度相遇的作品,好呼應拉森的史詩級小說,同時賺取史詩級的利潤。2012

年,索尼影業證實芬奇將接連執導《直搗蜂窩的女孩》和《玩火的女孩》兩部片,然而到了2014年,索尼影業終止了這項計畫,並選擇對千禧年系列採取「軟重啟」方針,找來克萊兒·芙伊飾演瑪拉的角色,把2018年製作的《蜘蛛網中的女孩》(改編自大衛·拉格朗茲的「官方」拉森續作,由費德·阿瓦雷茲執導)當作《龍紋身的女孩》的續集。這也許是最好的結局,不僅僅對芬奇而言,讓他不用再被這個營收遞減的系列電影給綁住,對電影本身也有好處,矛盾般的際遇讓《龍紋身的女孩》得以延續開放式的結局,也因此保留了相當程度獨立的完整性。

《龍紋身的女孩》中,藏著第三首音樂引線,是由後工業音樂的超級樂團How to Destroy Angels翻唱布萊恩·費瑞的歌曲《你對我的愛是否夠強烈?》。這首歌講述環繞在猜忌懷疑之間、一見鍾情的故事:「只看一眼我便了解,我始終有機會,與我愛的人常相廝守……是我太貪心嗎?你對我的愛是否夠強烈?」芬奇後來在影集《破案神探》中使用羅西音樂樂團的歌曲,點出「每個夢幻家庭中,都有人在心痛」。歌手和導演都是頂尖的形式主義者,對於主流有著敏銳的眼光,能輕而易舉且快活地單憑表象獲取觀眾信任,同時又賦予作品一些隱含的討論話題。

費瑞在歌曲中強調信任的力量,而莉絲願意為了她眼中這位好男人奮不顧身。所謂的好男人,在莉絲看來,得「身家清白」,這和《異形3》、《致命遊戲》的自毀式結局,或是《火線追緝令》、《鬥陣俱樂部》的狂歡式自殘都恰好相反。拉森寫下一個充滿懸念的故事,芬奇則集中火力於探討以獨立為代價的孤獨,並從此

題材的冷冽架構中汲取出黏稠的情感。莉絲把皮衣扔了,與其說這象徵她把麥可拒於門外,不如說是不再相信誰能夠(或者應該)嘗試改變自己以外的任何人(此處,芬奇給了觀眾一個插入鏡頭,畫面是外套被扔進垃圾桶時,露出外包裝上的名牌標籤。這也許象徵著想包裝好這份情感,卻愛而不得的矛盾感)。在馬克·祖克柏持續刷新臉書頁面,內心感到無力空虛之際,這位不是那麼意外致富的億萬富翁正持續走入一個男人憎恨女人的世界,莉絲堅決且善變,瘋狂而無奈,既不需英雄救美,也不求破鏡重圓。她不奢望任何一樣東西,她的愛已足夠強烈,而她自己也已足夠堅強。■

18-20. 復仇計畫走到最後一步,莉絲喬裝成新的身分,儼然是金髮碧眼、家境富裕的海莉·范耶爾翻版。在飯店房間裡,芬奇拍出莉絲粗魯脫下變裝道具的過程,此刻,她的樣子雌雄莫辨。

21-25. 莉絲來到《千禧年》雜誌社的門口,手裡拿著要送給麥可的皮衣外套,想給他一個驚喜,卻撞見他與女友一同走出來。剎那間,莉絲意識到自己對麥可來說實為可有可無的存在,她立刻把禮物丟進垃圾桶,騎上摩托車,獨自揚長而去。

A. 長襪皮皮

史迪格‧拉森表示，在他眼中的莉絲，就是斯堪地那維亞童書的女主角長大後的模樣。

B. 大衛‧休謨，1711-1776

蘇格蘭哲學家大衛‧休謨在1738年出版的著作《人性論》中，也曾提到我們傾向剝奪敵人的人性尊嚴。

C. 《沒有國家的人》小說，馮內果，2005

鏡頭特寫麥可把這本書的瑞典文譯本扔出來，象徵他毫不避諱地反對排外主義。

F. 《服飾與身分》，金‧強森，1995

這本書旨在探討服飾與身分的關聯。作者從不同學門中選取案例，加以研究其中的關聯，像是織品與布料、人類學、社會學、社會心理學和女性研究等學科。

G. 《發條橘子》，史丹利‧庫柏力克，1971

芬奇採用恩雅的《奧利諾科之流》當作殺人配樂，不禁讓人聯想到史丹利‧庫柏力克在《發條橘子》中運用《萬花嬉春》的主題曲，此舉是一則幽默的對照。

H. 《007：金手指》中的史恩‧康納萊劇照，蓋‧漢彌爾頓，1964

麥可受困於馬丁‧范耶爾的密室一幕，展現007常遭閹割威脅的龐德系列電影傳統。

D. 《Expo》

麥可發行的刊物《千禧年》是以拉森的雜誌《Expo》為藍本，致力於觀察和針砭歐洲極右翼團體的行動。

E. 《我難忘的六十局》，鮑比·費雪，1969

劇中，莉絲買了一本鮑比·費雪寫的西洋棋書籍，送給她的監護人。這很可能是片中的圈內笑話，因為編劇史帝芬·澤里安曾自編自導講述鮑比·費雪傳記的電影《天生小棋王》。

I. 《春光乍現》劇照，米開朗基羅·安東尼奧尼，1966

把遊行的照片重組作為調查的一環，麥可和莉絲可說是米開朗基羅·安東尼奧尼其時髦電影主角的本世紀翻版。

J. 《銀翼殺手》，雷利·史考特，1982

莉絲對法定監護人執行復仇計畫時，她的妝容像極了戴瑞·漢娜飾演的仿生人普莉絲。

編劇：史蒂芬·澤里安
攝影指導：傑夫·克羅南威斯
剪輯指導：科克·貝克斯特、安格斯·沃爾
預算：九〇〇〇萬美元
票房：二億三二六〇萬美元
片長：一五八分

4. 奧菲莉亞是莎士比亞戲劇作品《哈姆雷特》裡的角色，為哈姆
雷特王子的戀人，最後不幸溺水而亡。

一連串出人意料的浮光掠影，集結成電影《控制》的片頭字幕段落，一幕幕空蕩蕩、人煙稀少的小鎮街景，足以讓人或躲或藏（又或者失去方向），就此拉開一段懸疑緊張的失蹤記序幕。

5.2
GONE GIRL
控制

甜蜜的初相遇：一場紐約公寓高檔派對上，有名俊俏的陌生男子想更認識愛咪‧艾略特，於是愛咪說了三個可能的選項：「選項一，我是得獎的手工藝師；選項二，我是小有影響力的軍閥；選項三，我幫雜誌撰寫人格測驗。」

即便正解是最後一個選項，但其實愛咪三個選項兼而有之，只不過程度有

別罷了。綜觀《控制》全片，會發現愛咪其實擁有藝術和戰鬥技能，而且強度與她看似隨和但其實假惺惺的另一個自我不相上下。她還會在身體、行為、文字上進行各種偽裝或化名，諸如神奇愛咪、日記愛咪、被綁架的愛咪、酷女郎、美國甜心、「媽的賤人」、自殺的奧菲莉亞[4]、血淋淋的女淫妖、聖母瑪利亞。獲得奧斯卡獎

提名的羅莎蒙‧派克，飾演一名壓抑但具有自我革新能力的女子，承載著令人難以置信、荒謬絕倫的劇情，成為推進大衛‧芬奇第十一部長片作品的主力。電影開場時，追求者提出一個看似簡單的話題：「你是誰？」百變的愛咪讓這問題變得複雜多了。

《控制》會是什麼？如果說《龍紋身

的女孩》是收錄暢銷金曲的翻唱專輯，那麼這部續作必定是更濃烈複雜的，它是技巧純熟精妙的驚悚片，一整面腦筋急轉彎的複選題測驗。吉莉安·弗琳2012年的原著小說強調愛咪渾身散發的神祕氣息，而這本小說的話題度猶如期末考的答案般變化多端，因為各個書評都在竭力分析故事內容，急欲推敲出書中論點的各式意涵。朵賓絲就曾在Vulture網站探討《控制》究竟是：「選項一，哥德風格的婚姻故事；選項二，虛假反覆女子的自白書；選項三，貶抑男性的復仇夜譚；又或是選項四，厭女情結的摘要，以說明一個女人如何誣陷一個男人的千方百計。」

電影《控制》隱含的命題不勝枚舉，甚至遠多於《龍紋身的女孩》。原著小說作者弗琳曾任職於《娛樂週刊》，她的第一部作品《利器》與第二部作品《暗處》，其故事背景都位於美國中西部，書寫皆富含哥德風格，主角均為性格極為殘缺、帶有自我毀滅色彩的女性。《紐約時報》讚揚弗琳將派翠西亞·海史密斯擅長書寫的「悉心策畫的惡意」發揮得淋漓盡致。海史密斯曾於1954年發表小說《鑄

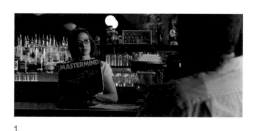

1.

錯之人》，故事講述一名出軌的丈夫幻想謀殺他那黏人又神經質的妻子，接著在妻子死後被捲入殺妻疑雲的風暴中，電影《控制》或許就是取材自這本小說的劇情模板。

表面崇高實為墮落低俗的女祭司，以及海史密斯縱橫交錯的驚悚元素，全都包藏於電影裡憤世嫉俗階級的言論中。弗琳描寫一對不敵景氣蕭條的都會菁英，迫於無奈而負氣搬回密蘇里州，但其實整篇小說的勾魂之處，擄獲無數評論家和一千五百萬名讀者的，在於字裡行間隱約散發一股諷刺的性別政治味道。接受《衛報》專訪時，作者曾針對小說本身，以及裡頭提出的複選題「對女性主義有害」等

評論加以回應。「讓我失望透頂的，」弗琳說道：「是有種理念是認為女性天生就是美好的，天生就很會照顧人。我覺得，這會把女性主義限縮於一扇很窄很窄的門內。對我來說，女性也可以生下來就有很壞的特質……所以，有人覺得女生變壞、使壞是一段漸進式的過程，我想反擊這種想法。」

反擊，尤其帶著極端偏見的反擊，正是《控制》主要的施力點，也是推進文學史發展的動力。貝蒂·傅瑞丹撰寫《女性的奧祕》一書，揭開了「無名問題」的神祕面紗，亦指美國婦女在思索自己快樂的泉源、探尋缺乏成就的原因等過程中所面臨的窒息和壓抑困境。五十年過後，愛咪·鄧恩利用「邪惡」的漸進主義，與前人形成文化上的共鳴。發現丈夫尼克和學生外遇後，愛咪在家中布置了案發現場，隨即人間蒸發。愛咪失蹤的這段時間，她和尼克都歷經磨難，於是她回歸家庭，替丈夫洗清嫌疑，並且默默宣示兩人將再次長相廝守，利用新塑造的名人形象，即一位可愛可憐的倖存者，來阻止丈夫揭穿她的真面目。

在女王般美國白人菁英的外表下，愛咪彬彬有禮、儀態超凡，卻也極度缺乏安全感。愛咪是擁有一切、也能達成一切的看板人物，是受害者、操縱者、被包養的女人、人間蒸發的女孩。弗琳安排這個角色直接以日記的形式，娓娓道來自己的叛逃行為，讓人聯想到第二波女性主義文本的書信風格，諸如雪維亞·普拉絲的《瓶中美人》與蘇·考夫曼的《瘋狂主婦日記》等作品，評論家薩瓦斯指出，這幾部小說與傅瑞丹的寫實文學研究一樣，都是探討親密、家庭的心理劇，亦即「家庭生活的惡性循環」。

《控制》一書中，惡意無所不在，且面向相當多元，而芬奇的電影也選擇忠於原著，由弗琳擔任編劇，讓惡意在其中盡情揮灑。拍完《龍紋身的女孩》後，芬奇對於此類通俗小說的熱度不減反增，這也讓他面臨挑片品味差等負評；但比起拉森扭曲廉價的驚悚小說，弗琳的作品相對來說更嘲諷，也更好玩，亦更能對到芬奇熱愛諷諭風格的胃口。

《控制》並非把垃圾言論偽裝成社會評論，而是棄社會輿論如敝屣。芬奇的

1. 縱使芬奇淡化了桌遊《珠璣妙算》在電影開場的戲分，它仍影響了我們對尼克的第一印象（即便整起案件真正負責算計的主謀是愛咪）。

2. 童書中的另我像幽靈般控制著愛咪的一舉一動，她痛恨雙親虛構（並且「改善」）她的童年，但仍竭盡所能讓純潔、理想的「神奇」愛咪活在現實世界裡。

236　　解謎大衛·芬奇

執導風格迅速、流暢，傲慢地去蕪存菁，恰如其分地把動作橋段放進恐怖的雙引號當中。《控制》本身不太需要喜劇元素，因為它已完全走向鬧劇的地步。推理小說家史蒂芬·車在《洛杉磯書評》發表〈笑看《控制》〉一文，憶起坐在電影院觀賞這齣電影之時，「每當劇情一有新轉折都會引起哄堂大笑……這部電影已經從暗黑題材蔓延到荒誕鬧劇之中」。斯諾則在《新政治家》雜誌寫道：「這部電影的結構能拆成兩半……完全符合它真正的文體類型。可以說這不是驚悚片，而是結婚或復婚喜劇。」

復婚喜劇有一套簡易公式，首見於史丹利·卡維爾1981年的書籍《幸福的追求》，從1930和40年代「大蕭條童話」的瘋狂鬧劇出發，由迷人影星演出愛情故事，帶領疲憊不堪但具備欣賞能力的平民觀眾逃離現實的窘境。《幸福的追求》所分析的電影，其代表性的特色包含一對夫妻結婚在電影開場或中途時離婚，最後又重修舊好，在這段反覆的過程中，主角們不僅「真正寬恕」了過去的過錯，同時也實現卡維爾所謂「刻骨銘心的和解，程度深刻到必須仰賴死亡和重生來徹底蛻變」。《控制》擁有黃金卡司陣容、經濟拮据的弦外之音，還有逼近重生的意象，完全符合卡維爾提出的概念，彷彿出產於二十一世紀的過往美國片場電影，它是嘲諷復古傳統電影的升級進化版。

2014年接受《電影評論》雜誌專訪時，芬奇說《控制》是「藏在一小碗糖果中的沉重嚴肅」。電影裡最好笑的一幕，就屬班·艾佛列克被小熊軟糖扔得滿臉都是。尼克·鄧恩一開始曾在公寓派對上追過愛咪，後來成為她的丈夫，再來他遭到眾人公審，指控他殺了自己的妻子，並且毀屍滅跡。尼克之所以嫌疑重大，一方面是愛咪刻意栽贓的結果，另一方面也是他自己缺乏媒體素養所造成。在找尋愛咪下落之際，這位前校園偶像笨到讓自己被拍到好幾次，露出兄弟會男孩會有的愚蠢尷尬笑容。為了製造不在場證明，他得從頭到腳徹底改造一番。「每次你表現出得意、生氣或緊張，」尼克的律師坦納·波爾特（泰勒·派瑞飾）說：「我就會拿軟糖丟你。」尼克堅持：「我沒有殺我太太！」然而他眼神太渙散、語氣太強硬，

碰！再試一次。

小熊軟糖在劇中的插曲功能？選項一，作為一個玩笑，艾佛列克才不是「爛」演員，也不是因為緋聞過於高調，而常被小報和社群媒體拿來作文章的過街老鼠；選項二，用來認可芬奇已成為大師級導演；選項三，用來把電影中產生得意、煩躁、緊張等極為特殊又有壓力的語句全打包在一起；又或是選項四，說明輿論媒體如何降格、過濾、扭曲電影欲探討的真正主題。坐在更衣室裡的尼克猶如熱鍋上的螞蟻，面前是鹵素燈泡環繞的梳妝鏡，這樣的畫面構圖讓觀眾能看見兩個艾佛列克肩並肩同台飆戲。閃光燈啪啪作響，麥克風堵到胸前，停滿各處的新聞車，全構成電影的場面調度。如果說《龍紋身的女孩》浪漫地把記者揭露醜聞當作是制衡大企業權力的工具，那麼《控制》就是將有線新聞當作由投機主義、貶低和剝削交織而成的一張網，而負責操縱這所有把戲的主人可不會因判斷錯誤而遭受任何責難。

2014年10月上映，電影《控制》穿上一襲自己精心抹上汙漬的外衣，以血腥暴力（像是用美工刀割喉）和正面全裸（裡頭有兩個鏡頭帶到男性生殖器）作為裝扮。這是一部在頒獎季中顯得過於極端的電影，但它仍獲選為紐約影展開幕片。獲此殊榮讓《控制》拉開了與《龍紋身的女孩》的差距，後者雖然票房不夠亮眼到能出產續集，但還是讓芬奇成功拿到六千萬美元的預算，去拍一部沒有系列經營壓力的單集限制級片（順帶一提，這本小說原先有意讓瑞絲·薇斯朋接演，她同時也身兼該片的監製）。

《龍紋身的女孩》中，芬奇結合非傳統、正氣凜然的女主角和急轉直下的劇情，找到一種進入（而非跳脫）題材的方式。《控制》的背景同樣設定在一個「男人憎恨女人」的世界觀當中，但愛咪手握著消磁的道德指南針，替自己指引方向，她的行事風格並不像莉絲·莎蘭德那麼

2.

橫衝直撞，相反的，她的長相與血統更像「他媽的海莉・范耶爾」，而且她們同樣是失蹤的女孩，消失的原因也都讓人倍感同情。愛咪之所以吸引到芬奇，主要是她散發出的生命力，這位導演熱愛完美主義者、吹毛求疵的管理者，以及只說真話的人，而他發現這個角色竟然吸納了這三者的些許特質，她既能像蕾普利或梅格有強韌的適應力，又有泰勒・德頓、黃道帶殺手或約翰・杜爾的演技。

若說《龍紋身的女孩》最接近剝削電影的一幕，是莉絲為了要脅加害人，而拍下自己被強暴的過程，那麼《控制》的全劇高潮（或說到達與前者相同的水準），無疑是愛咪用酒瓶強姦自己，然後對著監視器演出遭性侵後的淒慘模樣，只不過這場強暴純屬虛構。愛咪假裝低姿態，不單只是以退為進或者計畫所需，就像這部以迷戀為主題的電影欲探討的許多事物一樣，重點在於這個特定的角色正在選擇要呈現出什麼模樣、對誰呈現，以及為什麼要這麼做。肯特・瓊斯在《電影評論》雜誌中寫道：「有個鬼魂縈繞著《控制》。」並表示該片「有股科幻感，故事就發生在現今這個時空」。而鎖定其中的鬼魂之前，瓊斯分析道：「愛咪失蹤的消息一公諸於世，整部片的氛圍就變得愈發粗獷、陰森且神祕……在一個總是再三確認、再三檢查自己大眾形象的世界裡，《控制》成了加劇這種情況的催化劑。人們總依據感性衝動行事，但又極度缺乏被討厭的勇氣。」

「他們愛死你了。」瑪戈（凱莉・庫恩飾）一邊安撫她哥哥，一邊滑著社群媒體上的反應。尼克在莎朗・薛貝爾（西拉・沃德飾）富含凱蒂・庫瑞克[5]風格的專訪中旗開得勝，坦納的小熊軟糖攻勢顯然奏效。派瑞幽默地演出西裝筆挺的坦納，還刻意帶點克里斯托弗・達登和強尼・科克倫的味道，影射這兩位大律師在O・J・辛普森一案[6]中扮演重要角色。坦納和他那些丟人現眼的客戶一樣，都是二十四小時新聞節目的常客，他甚至自詡為「殺妻凶手心中的聖人」。坦納經常上《艾倫・亞波特秀》，一個聳動人心的時事談話性節目，這位主持人（蜜西・派爾飾，以南西・葛蕾斯為角色原型去模仿梅根・凱莉[7]）不論風向如何，總能火上加

油、煽起眾怒。甚至在更次要的角色上，觀眾都能感受到電影想貫徹坦納口中「改變大眾觀感」的策略。

尼克的未成年情婦安蒂（艾蜜莉・瑞特考斯基飾）在深夜幽會時身穿爆乳坦克背心，在抖出婚外情的記者會卻虔誠地扣好上衣（「她為何穿得像個修女？」愛咪低吼著，她形容「那女的明明長了一對欠人射的奶子」）。站在失蹤女兒的大海報中間，蘭德和瑪莉貝絲（分別由大衛・克萊隆、麗莎・巴內斯飾）毫不害臊地宣傳一個最後會連到愛咪系列童書的募款網站，瑪莉貝絲刻意念出「www.findamazingamy.com.」，藉此展現充分的仁慈與悲痛。

「這本書用一種非常有趣的角度談自戀，」芬奇2014年受《Time Out》雜誌專訪時表示：「我們想塑造出的理想自我，不單是為了要吸引另一半，還希望也許能吸引到和自己一樣美好的那個他。」芬奇形容弗琳的小說是「刻在大理石上那般精雕細琢」，相對委婉地指出小說史詩般的厚度，並稱讚作者在勞心傷神、反反覆覆的計畫過程裡，依然緊扣文本的精髓，並且「慢慢宰殺她的寶貝」。《控制》上映前夕，《娛樂週刊》刊登了一篇報導，暗

3.

示電影結局頗富創意且讓人緊張，然而芬奇與弗琳（弗琳的劇本獲得美國編劇工會獎提名）都強調雙方自始至終合作融洽。「身為一個入行多年的影評人，我知道很多時候，電影改編後的成品不如原作那麼好看，」弗琳在《堪薩斯城之星報》受訪時表示：「但這次不一樣，我有位很棒的導演，他真心喜愛我寫的書，而且不想讓電影走調成其他模樣。」

電影保留了原著各說各話的敘事結構，劇情分別在尼克使用現在式堅持自己

3. 自殺原本在愛咪的計畫之內，電影利用孤獨、主觀的意象，描繪了她對於溺水而亡抱持著自憐自艾的幻想。

4-9. 「尼克以為他才是作家。」愛咪精心捏造的日記包藏了正義的復仇，以及一個存在感極低的女人在不同階段的百無聊賴。這些文字不僅杜撰了她與尼克的關係，還成為幾乎不是她所度過的有趣（又戲劇化的）日常生活。

5. 凱蒂・庫瑞克為美國知名主播與電視主持人，為電視台收視保證。
6. O・J・辛普森1995年曾被控犯下兩起謀殺案，被害人分別為其前妻妮可・布朗・辛普森與其好友羅納德・高曼。後來由於證據不足，以無罪結案。
7. 梅根・凱莉為美國知名記者、主播、政治評論人。
8. 「紅鯡魚」為英文俗語，指的是以文學或修辭手法轉移讀者的注意力，藉此模糊焦點。多用於政治宣傳、公關或戲劇創作等領域。

4.

5.

6.

7.

8.

9.

是無辜的，且試圖領先警方調查（這場調查中的嫌犯也只有他），以及愛咪寫下的日記章節之間交替跳躍。兩位主角的聲音生動且鮮明，尼克悶悶不樂又愛批評，是顆「正義的厭惡之球」；愛咪則用她高貴矯情的自尊，化解本身憤世嫉俗的情緒。「滿滿的愛環繞著我！我是隻熱情如火的哈士奇！」在記下和尼克交往的頭幾篇日記中，愛咪尖叫著，真是對一見鍾情的愛侶，然而猜忌懷疑與暴力威脅卻在她的字裡行間逐漸蔓延開來。

「我愛的這個男人，可能會殺了我。」愛咪在最後一篇日記如此寫道，直到後來眾人發現這些文字和描繪鄧恩夫婦日常的絕大篇幅根本是捏造的。「此刻我已是死人，太開心了！」愛咪說，她在現實世界裡再次加入敘事，這股聲音並非從墳墓傳來，而是來自奧札克露營區，她在那裡用化名躲了一陣子。誣陷尼克的計畫本該以愛咪自殺作結，但她決定好好活著，堪稱完美的復仇，直到被兩位陌生人看穿她並非南方人，同時把她腰包裡的現金洗劫一空。愛咪又成了死人，且選擇不多，這位信託基金擁有者的人生突然流放到了錯誤的岔路，她勢必得回到尼克身邊，找回生活、（財富）自由與幸福，才不管尼克接不接受。

兩位專職作家為了自我服務而鬼扯的論述，集結起來組裝成這本小說，而弗琳設計的劇情大轉折十分精妙，它先是激起觀眾的同情心，接著讓它斷裂，然後轉向。尼克與愛咪都擁有能夠扭轉真相的彈性，但他們能拉緊真相這條繩索的力道顯然不同。私生活裡的尼克是個不折不扣的騙子，是路上隨處可見的說謊慣犯，這個卑微的出軌男，成天幻想離婚或者更糟的結果，而這樣的形象有損他在公開場合的好感度，就連向坦納說明來龍去脈時，他還是得用上愛咪初次約會時指著的「壞人的下巴」娓娓道來事情的真相。不過，他太太捏造出的文字和人物又是另一回事了，其手段顯然比尼克拙劣馬虎的隱瞞來得高明細緻。愛咪寫日記時，打破了「自白懺悔」書寫的性別傳統，亦即女性作家理應盡責誠實地撰寫自傳，相反的，愛咪的文字在虛實間來去自如，並且按書寫目的適時調配虛實的比例，她展現出一名操縱者與生俱來能掩蓋真相的滲透力、說服

力，以及對於細節的敏銳度。

也可能是《珠璣妙算》的主謀。就在片頭字幕段落結束不久，我們看見尼克走在無趣的北迦太基小鎮上，腋下夾著一盒破舊、透露線索的桌遊。《珠璣妙算》是1970年由莫德凱·麥洛維茲所發明，他是以色列郵政局長與通訊專家。這款桌遊須由兩位玩家參與，分別扮演製碼者與解碼者，決勝關鍵是解碼者得辨別出遊戲板上彩色珠子排成的神祕圖樣。有鑑於芬奇對製碼與解碼深深著迷，從《火線追緝令》到《致命遊戲》，接著是《索命黃道帶》，再到《龍紋身的女孩》，最後則在《控制》講述了一段模式識別的歷程，桌遊《珠璣妙算》就像坦納·波爾特採取巴夫洛夫式的策略一樣，是導演在電影中的化身。在 IndieWire 網站的專訪中，芬奇再三強調「這是唯一不是線索的遊戲……紅鯡魚[8]這種策略很好玩，但也很容易激怒他人或模糊焦點」。的確如此，尼克把《珠璣妙算》放到他與妹妹瑪戈經營的酒吧架子上，鏡頭帶到上下擺著《來場交易吧》、《緊急狀況》和《生活遊戲》等三款每個人家裡都有的桌遊，剛好都能為我們正在觀賞的這部片下註解。「這些桌遊完全不代表什麼。」芬奇補充道。這時，你該伸手拿點小熊軟糖了。

#

《控制》的內容琳瑯滿目，讓人眼花撩亂，它趣味、刺激、模糊焦點，也緊張、得意、討人厭。更重要的，這是一部有自我意識的大師之作，導演始終專注於設計遊戲、玩遊戲、製碼和解碼。尼克和瑪戈玩《生活遊戲》時向她傾吐婚姻難題，用電視打《決勝時刻》時兩眼空洞無神（他說：「我想再多射死幾個人！」）。愛咪的痴情前男友戴西（尼爾·派屈克·哈里斯飾）在她被搶劫後伸出援手，提供堅固隱密的別墅讓她避風頭，無非是希望重燃愛火，幻想能一起「吃章魚，玩拼字遊戲」。瑪戈的小名「Go」也是一種抽象戰略遊戲的別名，玩家會將方塊向外擴張成領地，並與其他玩家競爭勢力範圍。電影本身的敘事結構恰巧能分成數個回合，並且不斷翻轉劇情，創造出一種真人對弈之感，其規則、分界與目標全都成為場

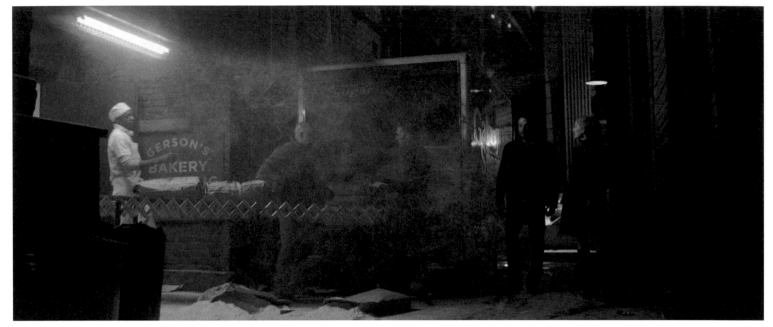

10.

面調度。羅斯曼在《紐約客》雜誌寫道：「《控制》已經跨越了後現代文學與其他類型文學的分野……它非常不真實，就好比《鬥陣俱樂部》是一部現實與虛幻各據一方的電影。」

羅斯曼的見解相當精闢。相較於《鬥陣俱樂部》之後的其他作品，《控制》建構出一幅充滿諷刺的全景圖，吸引觀眾注意其本身的敘事結構，以及劇中人物、場景的建構性。劇中有個快速剪輯、約五分鐘的蒙太奇畫面，鏡頭短暫閃過一個網站，那個網站畫著讓愛咪憤怒的「酷女郎」圖樣（這亦是弗琳對於矯情、富有表演性的女性特質極強而有力的譴責，她甚至藉此發動一場文學修辭上的政變），而網頁邊上的留白處有一些草寫的符號，上頭單純寫著「生活機器人」。

愛咪為尼克訂購的「生活機器人」是隻機器狗，用來栽贓他有消費奢侈品的壞習慣，好坐實他的殺妻罪名。這隻機器狗成為尼克少了靈魂的力量動物，想當然耳，愛咪的力量動物則是夫妻兩合養的善變家貓，其行為舉止總是鬼鬼祟祟。那些可能讓尼克入獄的好東西全都藏在瑪戈的木棚裡，芬奇將該地變成不折不扣的各大品牌藏寶屋，裡頭甚至坐著一部索尼的平面電視，順帶致敬導演與索尼影業這家電子業龍頭的合作關係。

《控制》裡出現各大品牌的商標，就與《鬥陣俱樂部》的基地印有星巴克符號，或是帶觀眾走進IKEA型錄一樣，都頗具高達式的俏皮幽默。走在大賣場四處採買日用品，愛咪還買了上面印著「放蕩撒野」字樣的床單。懸疑片的老套路就是表面看似合理的事物到最後會全數被顛覆推翻，而這裡的一切全都和先前公布的一樣，甚至更寫實。「找到第一條線索了。」警察站在尼克的廚房裡說道，手上揮著寫著「線索一」的信封（當然，是愛咪留下的）。「大概是在主掌愛咪失蹤案的首席警探稱讚尼克的『酒吧』其取名方式『非常形而上』的時候，」平克頓2014年寫於Bombast專欄中：「我就感覺到，她是能替尼克擺脫罪嫌的人。」

平克頓的批評和前述羅斯曼的觀點頗為類似，後者認為《控制》的編排太過矯揉造作，將其視為電影的缺陷而非特色。就芬奇善於把玩電影的面向而言，這些評論倒是相當中肯，因為一旦玩過火，很可能會散發出得意、緊繃、討人厭的氛圍。不過，耽溺於形而上的元素，和把這樣的元素放置於特定的時空環境，兩者還是有所不同。「非常形而上」一詞出自隆妲·邦妮（金·迪肯斯飾）警官口中，她是全片最直言不諱又正直誠實的代表，同時也是芬奇最敏銳犀利的偵探。而該句台詞是根據尼克在小說中的解釋改編而成，他認為「大家會覺得這樣很詼諧，而不會想到其實是他江郎才盡」。

《控制》的視覺環境中，衣著是一大重點，畫面充滿欠揍的時髦文藝青年，以及他們穿戴的行頭（例如瑪戈有件上面印有「保護好你的堅果」字樣的T恤，以及在派對上，鏡頭快速閃過一件醜陋的燕尾服T恤）。身處於這個嘲諷滿點的宇宙裡，身為理想抱負滿懷的生活機器人，想喝酒時不去一個叫「酒吧」的地方，他還能上哪去？

單調乏味、全是大寫字母寫成的酒吧招牌，可說是唐納·葛漢·柏特傑出的設計作品之一，這是支撐著電影情緒的重要場景，愛咪想起她就是在此撞見正在偷情的尼克。這個事件存在於愛咪「真正的」記憶，而非先前那些她用來「塑造夢中情人」的小幻想。尼克與安蒂在酒吧門口依偎著彼此，夜空中灑落片片雪花，此時又呼應了愛咪腦中浮現的「真實」記憶，初次約會的晚上，她與尼克走在街上，共同歷經了一場麵包貨車的「甜蜜風暴」，這對幸福的愛侶沾得滿身糖粉，也使他們的初吻甜上加甜。

「甜蜜風暴」與酒吧的偷情場景，不論是鏡頭、剪輯或配樂都十分相似，這讓愛咪的記憶就像張被複寫羊皮紙，在兩回記憶當中，尼克都伸出兩隻手指抹了一下愛人的雙唇，這舉動讓愛咪的甜蜜回憶瞬間走味。「他對那女孩做了一模一樣的事，」愛咪告訴她的營地鄰居葛蕾塔（蘿拉·柯克飾），發自肺腑的悲傷，從她那沙啞、生硬的紐奧良腔中迸出。飾演愛咪的派克在劇中總擺著一副撲克臉（也幾乎沒什麼人要她以真面目示人），但親眼見到尼克與安蒂重現了愛咪堅信專屬於她的那一幕時，派克流露出驚訝錯愕的神情，這讓愛咪接下來的復仇大計更具能量，而且比安蒂發表玉石俱焚、懺悔式的「酷女郎」演說更為有力。派克懇切、發紅的雙眼把《控制》帶離了掛著恐怖的雙引號，在遠處遙望的眼神，加上翩翩飛旋的電腦合成特效雪花，不禁讓人想起《龍紋身的女孩》的結尾，那時莉絲·莎蘭德站在《千禧年》雜誌社門外，靜靜地看著麥可與愛莉卡手挽著手離開。

拉森以長襪皮皮作為莉絲的人物靈感，與愛咪有著異曲同工之妙，因為她將另我幻化成虛擬的童書角色「神奇愛咪」，這個金髮碧眼的天才少女形象由身為兒童心理學家的蘭德和瑪莉貝絲打造，並且風靡市場，成了一棵生生不息的搖錢

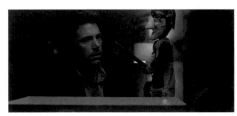

11.

樹（精緻描繪的封面、一整套系列叢書，這讓整部電影的媒體景觀更多彩多姿。電影的藍光DVD甚至還附贈了一本「神奇愛咪」的童書）。

有別於皮皮的過人膽識和桀驁不馴，「神奇愛咪」代表介於芭比與貝芙莉·克萊瑞之間，某種追求（典型美式的）獨特卓越主義的特質。A型的愛咪長期活在她完美無瑕、萬人迷的分身陰影之下，這也說明了為何她的文學作品了無新意，以及她的性格如此好鬥的原因。「你父母剽竊

了你的童年，」尼克在《神奇愛咪和她的大日子》奢華盛大的新書發表會上不滿地說。這或許是《神奇愛咪》系列的結局，因為主角要結婚了（這也促使尼克當場向愛咪求婚）。「不，」愛咪回答：「他們加以改良，然後四處兜售。」她努力、諷刺地抗拒成為「平凡、有缺點的真實愛咪」，畢竟那是「完美、聰明的神奇愛咪」的負面教材。

電影《控制》清楚呈現了愛咪想掌控自己生活方式的偏執，包括控制她周圍所有的人，而這股偏執其實是她不斷受童書狹持下的結果。愛咪受到父母善意但自私的剝削；她忍受尼克的出軌，且把她的付出視為理所當然；就連可疑的白衣騎士戴西都加入行列，他之所以拯救愛咪是想以退為進，把她養成自己的性奴。「我不打算霸王硬上弓。」戴西說。愛咪看起來

12.

卻是惱怒多於畏懼，顯然感覺到箭在弦上（找哈里斯來演這位有控制癖的男配角，是個機智又雙面刃的選角，呼應他在《追愛總動員》中飾演的角色，在這齣哥倫比亞廣播公司的情境喜劇裡，他是個眾人皆知的花心大蘿蔔）。

藏在「酷女郎」背後的潛台詞顯然別有意涵，表面上，愛咪蔑視那些為了自大又不知感恩的另一半而心甘情願交出自我的女性，同時想與她們畫清界線，但這其實道出了愛咪對自己的羞愧，因為她也是促成這場漩渦的幫凶。她堅定立場的方式是消失，從不被擺在第一位，轉化成一場結構完整的缺席。「消失」不等於死亡，而是解放。此處以一顆簡短卻欣喜若狂的鏡頭，描寫自新迦太基遠走高飛的愛咪，她把一支頂端有羽毛裝飾的原子筆（日記愛咪的復仇工具，畢竟筆比刀更銳利）甩出車窗外。

愛咪扮演滿嘴起司條、躺在泳池中央、酒不離手的褐髮白人女子南西，這種

10. 完美的撒糖浪漫。交往初期，尼克跟愛咪路過一間麵包店，意外發現身上沾滿糖粉。若以弧線來描繪劇情走向，那會是一趟從甜蜜邁向痛苦的旅程，隨著「甜蜜風暴」逐漸散去，那些美好也將消逝於記憶之流中。

11. 「我就是潘趣」。在愛咪送的禮物堆裡發現這隻表情嚇人的木偶，尼克這才意識到他妻子操縱技巧之高超。

12. 「生活機器人」。愛咪為了坐實尼克的殺妻罪而偷買的高檔物品，象徵著電影對消費主義的批判。

13. 愛咪的失蹤計畫已上路，她開著用自己的錢買的車，將電影前半段簡短生硬又壓抑的氛圍一掃而空，取而代之的是豔陽下的解脫狂喜之情。藉由小小一個針刺傷口，也證明愛咪以復仇和自由為名所做出的自殘犧牲。

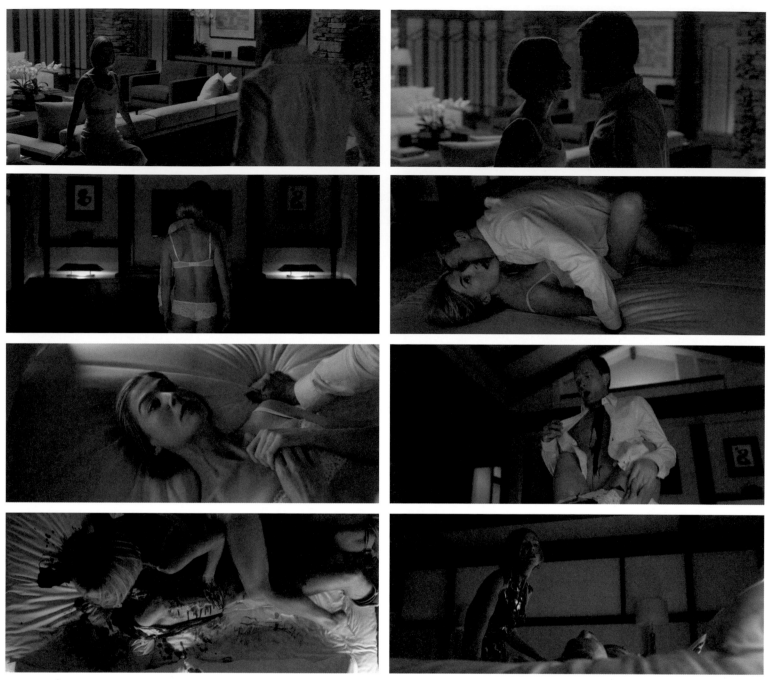

14.

搞笑人物和《龍紋身的女孩》相反，莉絲演的是美豔動人的金髮女郎，她的旅途也比南西的有趣多了。看完尼克被艾倫·亞波特塑造成全民公敵的節目後，化身為南西的愛咪溜出小木屋想抽根菸，她勾起雙腿跳了一下，宛若沒人看見般地跳起舞來。愛咪的日曆上用便利貼標記著不同的日期，其中一張寫著「自殺？」（完美的桃紅色字跡），這完全符合約翰·杜爾與芬奇其他的自殺角色所追求的、狂歡式的否定成就。愛咪死去的駭人畫面，「她載浮載沉，飄過其他同樣受虐、被遺棄、沒用的女人身邊」，還配上南西的南方口音，不禁讓人想起凱特·蕭邦的作品，在《覺醒》裡那位傷心欲絕的女主角艾德娜·龐德烈，但愛咪最終做出與她不同的選擇。把那些病態的便利貼一一剔除撕下的瞬間，愛咪感到異常的興奮快活，想活下來的本能驅使著她踏上最後一段戰鬥與逃亡之旅。

芬奇說之所以選派克飾演愛咪，是因為自己一直都相當喜歡她的作品，卻「和她不是很熟」；對艾佛列克則相反，選他來飾演在鎂光燈前汗如雨下的角色，甚至比找麥克·道格拉斯演《致命遊戲》或布萊德·彼特演《鬥陣俱樂部》，都來得更具後設小說的魅力。據說，起初是彼特先拿到角色，他的演技比艾佛列克更為靈活，但後者略帶苦瓜臉的魅力、那種握拳的悲憤，讓他在同期男星中顯得與眾不同，也更有感染力，這恰巧完美符合角色需求（狗仔隊拍下艾佛列克凝望大海的照片廣為流傳，他的背上刺了一隻巨大的鳳凰從煙灰中冉冉升起，這讓他在推特被戲稱為「龍紋身的男孩」）。

倘若派克的表演是變幻莫測的新創奇蹟，彷彿愛咪是液態金屬做成的女性終結者，那麼尼克必定是艾佛列克用花崗岩刻出來的。「壞人的下巴」外表下，尼克其實是個慢郎中，性格慵懶而不耐煩，他沒多想就和一位許願的民眾自拍時，就好像有人瞬間啟動了他的開關。那個笑容是假的、自動的，眼尾甚至沒有上揚。「我翻遍google圖片，發現大約有五十張艾佛列克在公開場合擺出這種笑容的照片，」芬奇對《浮華世界》說道：「你看著這些照片，知道他想讓當下的氣氛好一點，但這麼做，其實會讓看他不順眼的人有機會大

做文章。」

據說，艾佛列克在拍攝期間曾拒絕過兩件事：一是有場尼克不想被路人認出的機場戲，他不願戴上紐約洋基隊的球帽（這位終身紅襪隊迷最終妥協戴上紐約大都會隊的鴨舌帽）；二是他不想講「我真受夠了被女人挑剔」這句台詞，這也許與他高調的感情生活有關。撇開這件事不談，該句台詞其實點出一個問題，就是即便愛咪當時人不在場，電影《控制》仍持續端出愛製造存在感、緊迫盯人、不甚討喜的女性形象，舉凡伊莉莎白·亞波特或莎朗·薛貝爾等心照不宣的媒體人、心高氣傲的岳母、邋遢魯莽又很會生孩子的鄰居、愛把「玉米片香雞派」掛在嘴上又莫名其妙的仰慕者、自欺欺人的「酷女郎」、穿著夾腳拖的騙子。

瑪戈發現尼克與安蒂的婚外情後，她的反應倒像是自己剛被舊情人甩了，而且她的生活似乎都在為了哥哥打轉，不免招人嘀咕「雙胞胎亂倫」（她那件印著「保護好你的堅果」的T恤，就好比她給哥哥的金玉良言）。就連腦袋清楚的邦妮警官，她看著尼克的眼神也同時摻雜了小心謹慎與情欲流動。自電影《第六感追緝令》以後（剛好那部片男主角也叫尼克），無人能像希區考克般，一下子拋出這麼多具有各式威脅性的女子特質。該片導演保羅·范赫文的作品布滿了捉摸不定、危險又迷人魅惑的女子，從《第六感追緝令》的莎朗·史東、《美國舞孃》的伊莉莎白·柏克莉，再到《她的危險遊戲》的伊莎貝·雨蓓，是另一個靈活的免責例子。而弗琳和芬奇把這些蟄伏於暗處、陰險萬分的特質發揮得淋漓盡致，一旦抵達最高點，這些特質便幻化成荒唐搞笑，而且一發不可收拾。

不過，這單純是本書的想法。電影版並未像小說那般大力撻伐尼克，而是把重點聚焦在主角間相互角力、矛盾的狀態。由於芬奇始終扮演坐觀成敗的角色，所以他從未深刻感受弗琳小說中尼克的滿腹怒火，以及與生俱來的厭女心態。劇本小心地把一些反感的嘲諷台詞推給瑪戈，她罵大嫂：「他媽的賤人，太瘋了！」還建議哥哥如此送出五週年結婚禮物：「用老二甩她的臉……這可是塊好木頭，賤人！」艾佛列克被冠上為所欲為、偏執愚蠢、逮

15.

16.

到機會就上床等封號的確當之無愧（尼克和安蒂在妹妹的客廳廝混時，他發出噓聲叫她小聲點，非常搞笑），但要說他是個殺妻嫌疑犯，還有待商榷，而且小看了弗琳埋藏在片頭的旁白：「一想到我老婆，我總是想到她的頭顱。我會想像怎麼剖開她可愛的頭骨，細細拆解她的腦袋，好讓我找到答案。」伴隨著艾佛列克的嗓音，我們看見一顆派克的特寫鏡頭，她把頭深情或輕蔑地枕在赤裸的肩膀上，雙眼低垂而晦暗不明。

《控制》的開頭和結尾都使用相同的構圖，不禁讓人想起《火線追緝令》以箱子裡裝著金髮女子的頭顱作結，還有《鬥陣俱樂部》以電腦合成特效製成的拆解大腦之旅，但最經典的仍屬史丹利·庫柏力克，以及他那善用恐懼與欲望相互辯證的風格。「庫柏力克凝視」通常會出現在芬奇作品中的反社會男性角色上，讓觀眾獲得間接參與犯罪的快感。試想電影《發條橘子》中，麥坎·邁道爾飾演的反社會變態亞歷克斯·迪拉格，他坐在可洛瓦牛奶吧裡直盯著外面看的眼神，或《金甲部隊》的二等兵派爾（文森·唐諾佛利歐飾）用致人於死地的目光，瞪著曾虐打他的士官長。至於《控制》的眼神則較接近《大開眼戒》中妮可·基嫚飾演的愛麗絲·哈福，她透過掛在鼻梁上的眼鏡笑看丈夫（和觀眾），宛若有著一頭蓬鬆捲髮、眼神挑逗、難以被馴服的人面獅身像。

《大開眼戒》講述愛麗絲意外向丈夫比爾（湯姆·克魯斯飾）吐露自己曾愛上他人，比爾醋勁大發，引起的焦慮蔓延成幻影似的「春光乍洩」，至少某部分是他腦中幻想出來的。《控制》則繼續用客觀的角度，細細拆解主角們的腦袋（尼克與愛咪的都是）。芬奇仍維持一貫的現實主義風格，但也適時套上些許表現主義色彩。最明顯的例子莫過於兩人困在新迦太基這座小鎮（這個名字暗指曾被羅馬人攻陷的一座城市）。接著是被毒蟲所盤踞的廢棄購物中心，一座向下的巨大手扶梯象徵著通往陰間地獄的深淵。愛咪把車停在高速公路旁的加油站，在後方逡巡的巨型油罐車映照之下，她彷彿身處大裂谷的峭壁谷底。

那些場景瀰漫的威脅緊張氛圍，宛如城市老鼠爬往鄉下時曾經歷過的恐懼不安，愛咪喬裝成南西時帶著一股自命不凡的氣息，然而當葛蕾塔和她那講話愛拉長音的男友傑夫（波伊德·霍布魯克飾）脫下假面，搖身一變成又窮又低俗的白人惡棍後，她那天之驕子般的傲氣頓時蕩然無存。「外面多得是比我們更壞的人。」葛蕾塔離開時聳肩說道，這個嘲諷式的道歉讓愛咪在這場虛偽的階級之旅中自食惡果。葛蕾塔能看出愛咪的貧窮偽裝，可見她還是有雙雪亮的眼睛，即便艾倫·亞波特對電視機前關注尼克·鄧恩傳奇的朋友提醒密蘇里州有死刑時，她與普羅大眾一樣受到愛咪螢光幕前的形象洗腦，大喊著：「阿門。」

派克的搞笑顛峰落在愛咪看著尼克接受莎朗·薛貝爾的專訪時，她舀了一匙焦糖布蕾到嘴裡，下巴微張，露出半信半疑的表情，因為她總算見到夢寐以求的畫面，尼克用他壞人般的下巴，承認了自己的失敗。「我已經為我的所作所為付出代價，」尼克深情凝望著鏡頭說道，這代表如今他也下海與妻子來場《珠璣妙算》的對決，他要告訴她的是：「這些對我來說算不了什麼。」

芬奇採用交叉剪接的技巧，讓畫面在尼克和瑪戈、戴西與愛咪看節目之間來回切換，彷彿他們就是電影的觀眾，但最關鍵且變化多端的問題在於愛咪，她既不想自殺，也不想淪為戴西悉心照料的俎上魚肉，這樣的她是否會被媒體、訊息，或其他東西所迷惑。「這是天底下最大的笑話，」影評人里爾頓寫道：「這名聰慧女子盔甲上的軟肋居然是愛……怎麼可能不是呢？就像我們這種人，看著童話愛情喜劇長大，視愛情與婚姻為一切與終點……浪漫的愛情讓女人們困在扮演妻子的狹隘角色裡……那些覺得愛咪回到尼克身邊是愚蠢之舉的人，還不夠有遠見。愛情不會使人瘋狂，而是作為一種尋覓與維持愛的壓力，接著才會有幸福、穩定與尊重，後者那些才是最重要的。」

愛咪的愛十分濃烈，濃到在布滿戴西家的監視器跟前上演囚禁與受虐戲碼，之後還在嚇人又血淋淋的性愛與暴力現場，終結掉她的主人，這把所有潛藏蟄伏在《控制》中的暴力元素一舉端上檯面。該片還有一系列有趣的道具，愛咪送給尼克的五週年結婚禮物，那對沉甸甸、橡木製的潘趣與茱蒂玩偶就是其中之一（瑪戈：「這可是塊好木頭，賤人！」）那對玩偶除了契合整部電影就是場遊戲的氛圍，同時還暗示觀眾欣賞該片的方式，意指這是場被控制的人物間的全面對決。愛咪在翻雲覆雨之際殺了人，這讓她同時化身為潘趣與茱蒂，一個被包養的女人，生吞活剝一位無能的藍鬍子。這一幕有特倫特·雷澤諾與阿提克斯·羅斯訊號般的配樂，再由科克·貝克斯特用刺激的閃光剪輯畫面，以及攝影師傑夫·克羅南威斯以鉛黃電影的顫慄風格，把整潔呆板的臥房潑上一大片深紅色彩。看看牆壁上，到處都是激情，還有那高針數的床單（要記得那個寢具品牌就叫「撒野」）。用一顆燒了大把預算的情色鏡頭，拍下血脈賁張的戴西與滿身是血的愛咪，這可說是展現了芬奇壞男孩的那一面，也從視覺上致敬電影《魔女嘉莉》，那位殺傷力極強的舞會皇后讓所有事情都相當形而上。

從此，《控制》向傳統的現實主義揮手道別，愛咪身穿滿是血漬的睡袍，開了整夜的州際公路，總算抵達家門前，她跌跌撞撞地下車，沉醉於丈夫懷裡。即便裝作意識不清，她依然位居上風。當尼克與愛咪在一大群媒體前團圓時，我們才意識到這是第一次此對夫妻真正現身於同個空間裡，兩人總算從回憶與半真半假中走了出來。愛咪在醫院裡講著被戴西綁架、囚禁的故事，讓大家相信她必須殺了戴西，而當他們自醫院返家後，有顆鏡頭從家裡的前廳拍過去，這關上了兩人做戲給媒體看的大門，但也僅是暫時關上而已。

愛咪在眾目睽睽下重生，加上外界對她的家庭生活重拾關注，正是這樣的空間讓劇情落入流行的布紐爾式靜止狀態。私事攤在陽光下一個月後，如今安全地被家庭綁住，尼克活在一位毀滅天使的憐憫之下。電影把兩位主角長期隔開後，用兩人突如其來的團聚與親密，創造出一場詭譎的遊戲，以一場類似受洗禮的淋浴開始，把劇情從《魔女嘉莉》推向《驚魂記》，復刻出希區考克的金髮女郎珍妮·李，然後再化身為一位洗淨後的倖存者。愛咪一邊洗去髮絲裡的血漬，一邊邀請尼克共浴，這樣的誘惑也是為了確保心愛的丈夫無法帶錄音裝置。接著，她邀請艾倫·亞波特來家中作客，順帶在黃金時段更新兩人重新和解後的近況。這位主持人帶了一隻機器貓來和尼克的機器狗作伴，為這對生活機器人獻上和平之禮。

「愛，始於自我欺騙，終於欺騙他人，這就是所謂的浪漫。」這句話出自王爾德的《格雷的畫像》。《控制》的結局顯然帶有諷刺意涵，經歷一連串攤在陽光下的公審後，鄧恩夫婦又回到先前那單調生硬、假面般的夫妻生活，只不過更加不再對彼此有所期待，那些期待留給愛咪的追隨者，他們從艾倫·亞波特的節目裡得知她懷孕了。這是愛咪最後也最陰險的一擊，把自己的肚子搞大，而且是用她宣稱受孕診所早已銷毀的精子樣本，如此一來，她結合了復仇與再生，完美翻轉了《火線追緝令》中高潮的墮胎橋段，達成約翰·杜爾所謂的「真正的結局」。

《索命黃道帶》的最後，羅伯特·葛雷史密斯端詳亞瑟·李·艾倫的臉龐，似乎在思索於五金行撞見的這男子是否有能力殺人，以及是否吻合他腦海中凶手的五官。尼克完全知曉另一半的能力到哪，然而這般認知究竟是讓他更有辦法，或者更無能為力去應付未來，仍未可知。「我們對彼此做了什麼？」尼克看著結尾特寫的愛咪，他思索著：「我們接下來該怎麼辦？」

此段的強大之處在於，只要是夫妻，都能問彼此這些問題，而且會是很有意義的討論，不帶有任何謀殺、懸疑的包袱。一如既往，芬奇處於最佳狀態時，《控制》可以是密不透風的，也能夠是無限寬廣的，留給觀眾很大的想像空間，去反思

電影提出新興中產階級家庭的幸福美滿，實為人際間的核武低盪政策等概念。為了替這獨特的幸福快樂日子另謀出路，尼克提醒太太，他們走過的路是由憎恨怨懟與試圖控制對方所堆砌而成。由於《控制》結尾的台詞和潘趣與茱蒂秀的結語相同，當愛咪反駁丈夫「這就是婚姻」，就達到芬奇曾說過的一小碗「沉重嚴肅」了嗎？它是選項一，輕率地去評論一夫一妻制；選項二，評論那些把自己神化的角色所做出的輕率之舉；選項三，以相當形而上的角度去批判「如何把神話編碼到《控制》這輕率的浪漫喜劇之中，接著再用心理驚悚把它們置入奉子成婚的生活裡」；又或是選項四，一個為愛妥協的誠摯個案，

卻奇怪地出自一位喜歡讓主角們獨自一人、痛苦堅守那些一碰就破的原則的導演之手。這是值得探討的問題。

《幸福的追求》一書中，史丹利·卡維爾談及霍華·霍克斯1940年的作品《小報妙冤家》，故事圍繞於一位被冤枉的殺人犯與他私人的媒體馬戲團，而劇中的愛侶是「無論他們能否同住一個屋簷下，都是彼此的家」，意指不論男女主角再怎麼極力推開彼此，兩人註定會在一起。而《控制》的主角之間也有著相似的磁力。每一位製碼者都需要一位解碼者，在這部相當形而上的電影中，玩辦家家酒就與現實生活一樣。就算陷入僵局，「生活遊戲」仍得繼續下去。■

17.

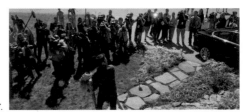

18.

19.

16. 在尼克接受調查的期間，愛咪沉浸於再也不用施展「神奇」的喜悅之情，她上街採買時穿得十分隨興，在泳池畔盡情放鬆，一見到艾倫·亞波特把丈夫扣上殺妻凶手的帽子後，頓時樂得心花怒放。

17-19. 形象就是一切，愛咪天生就明白該如何在鏡頭前展現自己，無論是一名令人神魂顛倒的落難美人、一位端莊賢淑的完美家庭主婦，或一個樂於接受全國同情與欽佩的準媽咪。

A. 《覺醒》小說，凱特·蕭邦，1989

愛咪想要自殺的念頭，不禁讓人想起凱特·蕭邦著名小說中的女主角。

B. 《鑄錯之人》小說，派翠西亞·海史密斯，1954

吉莉安·弗琳的小說有幸能與派翠西亞·海史密斯的作品相提並論。《鑄錯之人》描述一名男子被指控為殺妻凶手，與《控制》的情節頗為相似。

C. 《大開眼戒》中的妮可·基嫚劇照，史丹利·庫柏力克，1999

芬奇曾表示，史丹利·庫柏力克的這部告別作是他拍《控制》的靈感之一。

F. 強尼·科克倫

泰勒·派瑞飾演的坦納·波爾特，感覺就是O·J·辛普森精明幹練的律師，約翰尼·柯克倫的升級版。

G. 南西·葛蕾斯

這位能聳動人心的法律電視節目主持人，就是電影中艾倫·亞波特的角色原型。

H. 《愛到天堂》，約翰·M·斯塔爾，1945

約翰·M·斯塔爾執導的特藝彩色驚悚片中，吉恩·蒂爾尼主演一名美豔的反社會角色，可謂愛咪·鄧恩的前身。

D. 《亂世佳人》，維多・佛萊明，1939

返家後，愛咪以郝思嘉的姿態奔入尼克懷裡。

E. 《女性的奧祕》，貝蒂・傅瑞丹，1963

此書的第一版掀起美國第二波女性主義浪潮。

I. 貝芙莉・克萊瑞

這位暢銷童書作家的系列叢書，也許是神奇愛咪系列的封面與故事模板。

J. 《魔女嘉莉》中西西・史派克劇照，布萊恩・狄帕瑪，1976

一名從頭到腳沾滿血的女子，發現了自己的超能力，此經典畫面也出現在《控制》的關鍵場景中。

編劇：吉莉安・弗琳

攝影指導：傑夫・克羅南威斯

剪輯指導：科克・貝克斯特

預算：六一〇〇萬美元

票房：三億六九三〇萬美元

片長：一四九分

電 影 的 魔 力
THE MAGIC OF
THE MOVIES

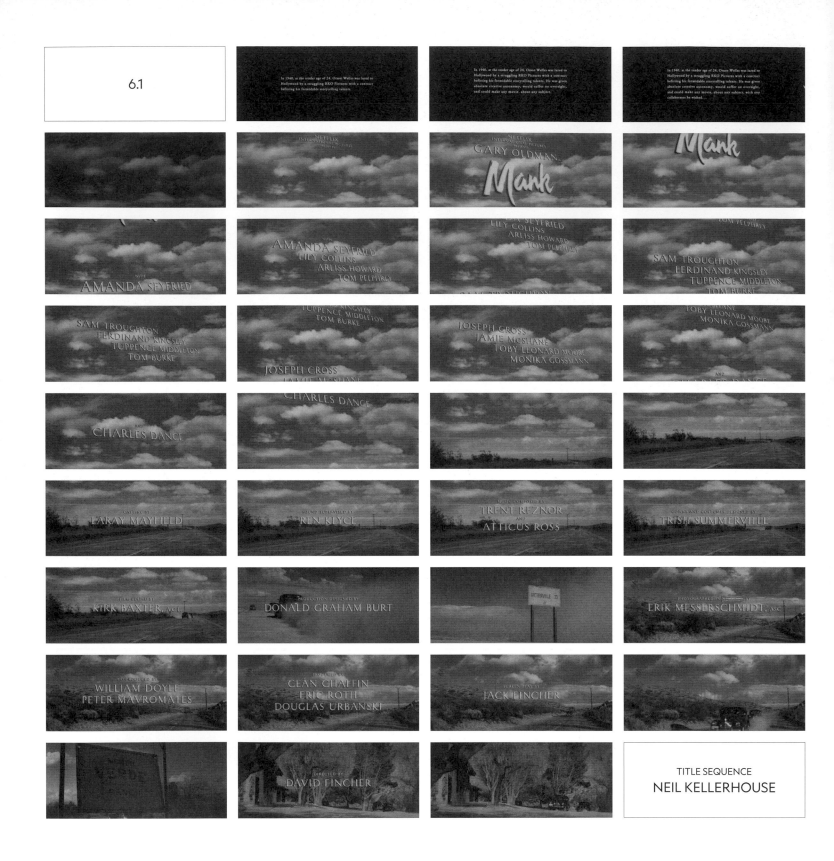

6.1

In 1940, at the tender age of 24, Orson Welles was lured to Hollywood by a struggling RKO Pictures with a contract befitting his formidable storytelling talents. He was given absolute creative autonomy, would suffer no oversight, and could make any movie, about any subject, with any collaborator he wished...

NETFLIX INTERNATIONAL PICTURES presents
GARY OLDMAN
Mank

WITH AMANDA SEYFRIED
LILY COLLINS
ARLISS HOWARD
TOM PELPHREY

SAM TROUGHTON
FERDINAND KINGSLEY
TUPPENCE MIDDLETON
TOM BURKE

JOSEPH CROSS
JAMIE McSHANE
TOBY LEONARD MOORE
MONIKA GOSSMANN

AND CHARLES DANCE

CASTING BY LARAY MAYFIELD

SOUND SUPERVISED BY REN KLYCE

MUSIC COMPOSED BY TRENT REZNOR AND ATTICUS ROSS

GOWNS AND COSTUMES DESIGNED BY TRISH SUMMERVILLE

FILM EDITED BY KIRK BAXTER, ACE

PRODUCTION DESIGNED BY DONALD GRAHAM BURT

VICTORVILLE 22

PHOTOGRAPHED BY ERIK MESSERSCHMIDT, ASC

CO-PRODUCED BY WILLIAM DOYLE PETER MAVROMATES

PRODUCED BY CEÁN CHAFFIN ERIC ROTH DOUGLAS URBANSKI

SCREEN PLAY BY JACK FINCHER

DIRECTED BY DAVID FINCHER

TITLE SEQUENCE
NEIL KELLERHOUSE

1. 這位演員以演出《科學怪人》中的怪物角色而出名。

《曼克》片頭的天空是由電腦合成特效製作而成，使人想起地平線上的雲彩。這片天空把我們安置在好萊塢片場的大樓外，並把維克多維爾的沙漠小鎮設定成與世隔絕的電影背景，就地形上來看，它就像被放置在打字機裡的空白頁，等待被書寫上故事。

6.1
MANK
曼克

　　如果你已聽說過這件軼事，接下來請隨時打斷我的話。1933年的某一天，蓋瑞·歐德曼所飾演的赫爾門·曼克維茲與他的弟弟喬（湯姆·佩爾瑞飾）正在米高梅影業的餐廳用餐，他當時因不願意被其他人占便宜，而拒絕加入新成立的編劇工會，他表示：「正如格魯喬常常掛在嘴邊的那句，絕對不要加入任何一個願意收留

我這種會員的俱樂部！」

　　理論上來說，這位《鴨羹》製作人引用歷史上最歷久不衰的「馬克思格言」（並非那位名為卡爾的馬克思）一舉相當合理。然而，格魯喬的優雅自嘲實際上發生於1950年代初。除非身為文化狂熱分子的曼克也讀過約翰·高爾斯華綏1906年出版的小說《福爾賽世家》，否則電影

中的這句戲言完全不成立。同樣的，當這位年輕編劇試圖把自己的點子推銷給大衛·賽茲尼克時，以「不一樣的派拉蒙電影」作為賣點，說他的新劇本「就像把《科學怪人》和《狼人》加在一起」。電影中，上述這段話發生於1930年，還要過一整年，布利斯·卡洛夫[1]才會為詹姆斯·惠爾的片子穿起靴子與鋼釘；喬治·

華格納的《狼人》則是十年後的製作。

這些錯誤和其他時序上的出錯是否真的微不足道？《曼克》中1934年場景引用的諺語，甚至比瑞克[2]以同樣用詞抱怨活在瘋狂世界的三位小人物問題提早了九年之多；又或者，這部電影把觀眾視為歸因論者和偵探，是發給那些愛掉書袋的人的一份邀請函，這個問題正是電影的核心爭議。無論採取哪種解讀，似乎都會是雙輸的局面。部分七拼八湊的時序是否足以吊銷一部電影的藝術牌照？應該不太可能。但由於大衛·芬奇的這部作品穿上了歷史參照作為其保護盔甲，又或說是「裝扮成老好萊塢病態靈魂」[3]的化妝舞會服裝，總之相當不幸，這些歷史元素同時成了此片的弱點。柯恩兄弟充滿想像力的《凱薩萬歲》雖然故意捏造出搭景神話，但該片感覺才像是出自於真正的愛好者，他們熱愛他們所描繪的時期。《曼克》裡的一切失誤都透露出，一位X世代的導演對過去的時代是多麼缺乏關心，即使這部電影被包裝成他迄今為止最「個人」的作品。

憑藉《龍紋身的女孩》和《控制》，芬奇繼續經營起他的「中產菁英階級」類型電影，這條高檔的軌跡就像他選擇走入陋巷一樣明顯。這位憤世嫉俗的專業導演習慣走底層路線，同時努力追求更遠大的目標。他這種既內疚又帶有某種原則的矛盾心理，為《曼克》裡赫爾門·曼克維茲的小說式傳記提供了另一層意義，並讓電影的幕後導演講評更加井然有序。芬奇的第十二部長片，是一部當代美國導演完全不打算嘗試製作的電影（也許除了柯恩兄弟），不論是被委託或透過其他形式都不考慮。它相對晦澀的主題和奢華的黑白影像，表明了這位風格強烈的導演所擁有的絕對自主權。

馬丁·史柯西斯在80年代中期勾勒了一個虛擬的方程式，去衡量電影的藝術和商業性，他稱之「一部為自己，一部為他們」，後來也應用在對其作品《金錢本色》的製作討論裡。每一位知名導演啟動那些他們稱之為「充滿熱情的專案」時，通常也會想起史柯西斯的說法。在完成《控制》後的六年時間，芬奇都投入在一系列高度商業化的製作裡，其中包括重拍希區考克的《火車怪客》，並暫定由班·艾佛列克主演。在這段期間，《曼克》剛

好填補「一部為自己」的定位。芬奇後來把這項提案帶到Netflix，作為獨家內容的一部分，這協議還為他帶來實體片場以外的選擇自由。《曼克》的片頭引用奧森·威爾斯與雷電華電影為《大國民》所簽下的協議，作為處境相似的對照：「他被賦予絕對的創作自主權，不受任何人監督，有權拍任何主題的電影，並與他指定的任何人合作。」

用芬奇自己的話來說，他所選擇的這份劇本「沉寂」了接近三十年，更曾被多家電影公司拒絕。暗示這部電影並非由市場風向所主導，而是創作者的某種孝心。不是為了大眾認知的「自己」，也不是為了「他們」，而是一種代表已去世的第三方的姿態。失去父母一方的悲痛彰顯在《班傑明的奇幻旅程》中，包含父親缺席帶來的無窮痛苦，以及絕症造成的無情景象；《曼克》的開場以主角為引，同樣談及脆弱和失落。赫爾門經歷一場幾乎喪命的車禍，瞬時人生停擺，這場意外卻促使他反思自己的生活和身處的時代，更喚起一場在結構上明顯呼應著《大國民》的回憶敘述。觀眾並非透過五光十色的稜鏡折射去一瞥這位神秘的頂尖人物，而是被放置在對象所處的制高點，看著他如白蟻般侵蝕身邊的一切。這結果正與《大國民》相反。

《曼克》是一部構思複雜、時間線交錯的室內電影[4]。片中穿插著不同時序，包括大約1940年時，赫爾門在加州維克多維爾閉關寫作的時期（這位酗酒編劇當時所處的地方是個無聊小城，雇主還從他的租屋處帶走了所有的酒，使生活更為枯燥），也倒敘他駐足在米高梅影業的多事之秋，當時的他鬱鬱寡歡，撰寫粗製濫造的報紙文章、輸掉糟糕的賭注，也與媒體大亨和政治掮客保持來往，即使他老在心底詛咒他們。

除了模仿《大國民》實驗性的敘事結構，《曼克》也遵循芬奇最清醒、最有聲望的兩部作品路線，如同《班傑明的奇幻旅程》和《社群網戰》，本片獲得大量奧斯卡獎提名，同樣被指控只是一種「奧斯卡誘餌[5]」。董凱莉於MUBI網站寫道：「電影劇情的發展就像頒獎典禮只有一位入圍者。」此譏諷彷彿柔術，利用芬奇在業界的重量級地位來摔倒他。除了嘲笑

1-3. 由蓋瑞·歐德曼飾演的赫爾門·曼克維茲，是業界一位風趣、健談的觀察者，他幾乎出現在每個場景，而且每每是眾人的焦點。他是這部電影的核心，也在這精心重建的時代中擔任了導遊的角色。

2. 此指《北非諜影》的男主角。
3. 這句回應了影評人寶琳·凱爾在60年代對數部歐洲電影的經典評價，就像「裝扮成歐洲病態靈魂的化妝舞會」。
4. 即故事局限在一個狹小的空間裡，劇中人物不多，把趣味性放在人與人的交往、挑戰及合作等場面中。
5. 即為了獲得奧斯卡獎或提名而製作的電影。

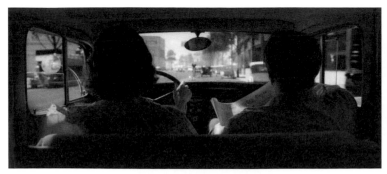

4.

5.

《曼克》時而清晰呈現的自大感（這與它吵鬧的喜劇橋段違和地混雜在一起），董凱莉的評論更暗示一位上了年紀的煽動者，與他那公開的祕密願望：他希望隸屬於一個俱樂部，一個終於接納拍出《鬥陣俱樂部》的人去成為其中一員的俱樂部。

這個簡明扼要的奚落，以及對這部電影褒貶參半的各種評價，真正探討的是關於《曼克》作為一部後世流傳的電影的問題。「三十歲的人不會像快六十歲那樣，去關注一個人去世後會留下的東西。」芬奇如此告訴記者哈里斯。他的電影進程也反映了此說法，從《鬥陣俱樂部》的少年犯罪，到埋藏在《索命黃道帶》和《班傑明的奇幻旅程》那對無常的省思，再到《社群網戰》的適度懷舊，以及使《控制》更具可看性的中年危機潛文本。《曼克》可能是一部芬奇認為隨著自己年紀漸長而必須面對的作品，也是他在其他職涯階段都無法處理的作品。然而，透過另一面的媒體側寫觀察，才真正準確描述了電影裡那些令人摸不著頭腦的鬆懈，彷彿是一位完美主義者在解除戒備下創作出來的。哈里斯詢問芬奇，在父親傑克有生之年，他倆是否曾經發展出滿意的《曼克》劇本，芬奇的回答很簡單：「我們從來不太成功。」

作家麥克布萊德可為此作證，他認為《曼克》無論作為一堂歷史課或作為真正奧森·威爾斯的肖像畫都不太成功。即使劇本最初含有「反作者論的意圖」，最後也在芬奇和未掛名的編劇艾瑞克·羅斯的成品裡被緩和了。如果有一部電影既過於廣泛又過度孤立，遠離主流觀眾的同時激

怒死忠影迷，那麼《曼克》成功做到了。就像觀看一場棒球比賽，有時就是會不斷錯過好球。

整部電影的角色過多，沒能好好深耕發揮。莉莉·柯林斯飾演赫爾門的速記員麗塔·亞歷山大，這角色吃力不討好，僅是赫爾門口述故事時的傳聲筒。片中還安插了一個誇張過時版本的約翰·豪斯曼，這號人物是威爾斯的水星劇團製片，山姆·特勞頓卻演得過分造作。他向觀眾填鴨地灌輸那個時期和相關人物的解釋，更強調著那部當初名為「美國人[6]」的劇本風格和主題（「這故事好比《李爾王》……靈魂的暗夜……我從來沒想過竟會被一艘雪橇觸動心弦。」就一直這樣下去）。

科克·貝克斯特的剪接一向靈活，無論在於處理故事的多條時間線，或引導劇本中切分、索金式的激烈對話方面，但《曼克》卻未能做到《社群網戰》或《控制》那種具催眠集大成的效果。每組精心設計的鏡頭，例如片中路易·梅耶（亞歷斯·霍華飾）穿過米高梅片場（這位自封為將軍的男人正穿越他個人的榮耀之路），那是個快速的庫柏力克式移動鏡頭，卻充滿停滯感，就像電影本身拖著沉重的負載。《曼克》閒置的時間比其推動的還要多，在芬奇的其他作品裡，可沒有這種危急與惰性正好相反的比例。

比起《曼克》在戲劇處理上的缺陷，更奇怪的是即使芬奇擁有創作自由，技術成就方面仍然充滿妥協，反而像過於自由帶來的結果。此片的美學選擇既引人注目，又相互矛盾，從一開始非常現代的2.21:1長寬比已可見一斑。芬奇曾聲稱，

他希望這部電影看起來像「在馬丁·史柯西斯的地下室會找到的東西」。但長寬比的選擇立即駁斥了此說法（事實上，它看起來更像是馬丁用他的數位硬碟錄影機錄製特納經典電影頻道上的內容）。

《曼克》美學上的成就備受公認，而且令人印象深刻，但觀乎所有精細、戲仿的懷舊電影技術（如背景投幕、夜戲日拍的燈光等），或是可見的精湛技藝（如布景、服裝，以及支撐了芬奇所有劇情片、用以構築故事世界的無形電腦合成影像），《曼克》其實不曾真正像一部30年代或40年代的電影。相反的，這部電影成為一種半欺騙的混合體，透過Monstro 8K黑白攝影機的感測器凝視過去，轉化成畫面上那些非常漆黑的陰影與柔和深邃的背光。銀色的光澤、以數位技術作增強的景深，這些由攝影師艾瑞克·梅賽舒密特打造的細節，反而都被不自然的侵蝕痕跡掩蓋過去，人工的刮痕引起了人們對這些偽造物（以及其創作者）的關注。「《曼克》使用那些電影拷貝換卷記號（即「菸點」），並沒有讓畫面看起來更具時代特色……」影評人周瑜寫道：「它只讓人聯想到芬奇自己的《鬥陣俱樂部》，並提醒觀眾，不要想起在潛意識裡的那根生殖器。」

在《曼克》對經典的仿製裡，仍有髮絲般的微小裂痕，透露出此片是被定位在當下，也就是電影被製作的時刻。所有影評人都曾對此片刻板的配置和錯亂的歷史時序出擊，《紐約客》的布洛迪在拆解得最好（而非只是打擊創作者的關節或頭部）。布洛迪恰如其分地注意到《曼克》

的「上流社會密謀」其實是最引人入勝的場景，比如電影中段在赫斯特城堡的場景，咧嘴嘻笑的赫爾門挑釁性地談及希特勒掌權，以及厄普頓·辛克萊的「終結加州貧窮」計畫，於是他巧妙地將電影描繪為《社群網戰》的「重新加工」，是一部「帶有芬奇在早期作品中一直忽視的政治含意」的作品。

布洛迪意指，《社群網戰》中資訊年代的創造神話，在大眾真正認清臉書帶來的負面影響前一直備受讚譽，而《曼克》以下這個重大劇情轉折，則為這個「造謠中心」日益衰敗的現狀建構起新的脈絡。赫爾門在他的老闆歐文·塔爾伯格（費迪南德·金斯利飾）面前誇誇其談，表示「電影的魔力」可以輕易被應用在宣傳花招上（他說：「你可以讓全世界相信金剛有十層樓這麼高，或者相信瑪麗·碧克馥是個處女。」）。塔爾伯格在獲得赫斯特和梅耶的默許後（這群沿海城市的統治階級們都不太希望未來州長是一個會提高徵稅的社會主義者）委託製作了一系列排外的假新聞影片，將辛克萊塑造成人民公敵，結果保守派候選人法蘭克·梅里亞姆獲得了壓倒性的勝利。

芬奇從來不是一名與政治掛勾的導演，和具體的意識形態相比，他更傾向於討論反體制的態度和抽象概念。當他執導時代片時，他更感興趣的是歷史是如何被構造，以及各項事物方方面面的細節，而不是現下擾動的風向。前美國民主社會主義者副主席哈羅德·梅爾森在《美國展望》雜誌中寫道，《曼克》的創作是「關於假新聞的假新聞」。與麥克布萊德的看法不同，梅爾森如此分類，反而是對電影的一種讚賞。

梅爾森認為電影採用的方法，是以犧牲準確性來換取觀眾的敏銳度，他說道：「現實中根本沒有任何關於曼克維茲啟發塔爾伯格，或懇求米高梅影業不要發行那些新聞片段等等記載，即使連支持辛克萊的設定也並沒有事實根據。都是因為芬奇碰巧為主角創作了這些動機，以及延遲了四分之一個世紀才找到願意開拍此劇本的電影公司，一些議題才得以在這個非常時期被呈現在大銀幕上，例如社會主義者嘗試突破第三黨陣營，以民主黨人身分參選，或假新聞具有足以擊敗自由派候選人

4-5. 《曼克》採用許多舊電影的製作技術，例如可見的背景投幕，也包含許多以《大國民》為參考原型的攝影機擺位，例如有個鏡頭是一枚錢幣碰到地板後旋轉的超低角度特寫。

6. 湯姆·伯克在電影中飾演奧森·威爾斯，觀眾能瞥見其演繹這個導演各種充滿電影感又誇張的另一面，不僅是影子俠和那個陌生人，更隱藏著威爾斯未曾開拍的那部電影角色，約瑟夫·康拉德《黑暗之心》裡的庫茲。

6. 此指《大國民》，該電影在劇本階段名為「美國人」。

6.

的強大能力等。沒有比現在更適合的時間了！」在2016年的《洛杉磯時報》社論中，梅爾森曾預測打出草根牌的總統參選人伯尼·桑德斯將會蒙受「與厄普頓·辛克萊一樣的誹謗」。《曼克》在選舉年透露出不經意、同時帶著絕望的諷諭，一定讓梅爾森覺得自己像個先知。

<div align="center">#</div>

雖說《曼克》如此明確的政治價值觀是芬奇作品中的非典型，但這部電影把它的政治戲窄化成一個復仇故事的手法，例如赫爾門瞄準某位導致辛克萊敗選的主事者去轉移自己作為邊緣角色的內疚，這倒符合芬奇一貫的傾向，他總對房間裡最聰明的那人感興趣，這個聰明人原型也包含優越感和自我厭惡。如記者科爾克所說，芬奇的電影作品都關於寂寞本身，關於那些孤獨、有時又自欺欺人的誠實者。這些角色也試圖尋找散播其「善言」的途徑，例如巧妙設定好的犯罪現場、本土恐怖主義行為、給編輯的信、一個選擇火辣與否的網站、玻璃下的花，以及一本偽造的日記。

芬奇目光所及之處，都會出現那些正在尋找媒介的使者，《曼克》所囊括的舊好萊塢名言，包括製片塞繆爾·戈德溫的嘲諷（也有一說是出自劇作家莫斯·哈特和演員亨佛萊·鮑嘉）：「如果有什麼訊息想要傳達，打電話給西聯匯款電報公司不就得了？」在《曼克》末段，眼光狹隘的梅耶講出這句對白（這位製片專門採購和銷售那些掩蓋了意識形態的編劇構思），而這也隱含在電影前段的一個視覺笑話裡，派拉蒙片場水塔被一個突然填滿銀幕的電報特寫擋住，西聯匯款的標誌下方寫著：「查理：你要馬上來，有數百萬美元等你賺，你的競爭對手全是蠢蛋。曼克上。」

這則電報的收件者是查爾斯·萊德爾（約瑟夫·克羅斯飾），他接受了寄件人的恭維，然後才意識到這將會為他帶來出人意料的結局。「我也不想這樣告訴你，但任何能將三個詞語拼湊成一個句子的人都會得到這個機會。」曼克的弟弟對這位新加入者解釋道，並透露他也曾在被讚揚後決定動身前往洛杉磯。如果赫爾門真的

7-8. 赫爾門和女演員瑪麗恩·戴維斯（威廉·蘭道夫·赫斯特的年輕妻子，赫斯特是他的金主兼敵人）之間充滿愛意的柏拉圖式連結，為《曼克》提供了情感上的支撐。當赫爾門指責這位朋友成為了她媒體大亨丈夫的「懸絲傀儡」時，預示他的新劇本中隱含了人格謀殺行為。

9. 1934年參與州長競選的厄普頓·辛克萊，是一名揭發醜聞的記者和社會主義者，其競選活動是《曼克》有關政治的支線劇情。辛克萊倡議的「終結加州貧窮」運動對好萊塢大亨構成了經濟和意識形態上的威脅，導致電影公司資助抹黑宣傳，最後使選舉結果傾向右派。

7. 《巴頓芬克》是1991年由柯恩兄弟執導的美國時代電影，芬克是個虛構的編劇角色。

7.

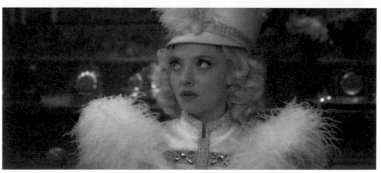

8.

相信好萊塢都充斥著笨蛋，他仍鼓動他的朋友加入這個行列，這舉動實在奇怪，或僅是刻薄地暗示此處是他們（和自己）所屬的地方。

電影裡面混合著各種訊息，也假設赫爾門總會說出他的想法，而不是思考他該說些什麼。歐德曼的演出把這種假設的高尚情操大膽地運用成一種疏離效果。影評們將這位六十二歲的演員視為一個最明顯選角失當的例子，因為四十多歲的角色竟有著下垂又暗沉的體態，但曼克維茲數十年來一直酗酒的習慣，難免為他的身體增添不少歲月痕跡，這似乎能夠讓選角變得合理。欣妮·拉登森·斯特恩在2019年出版的《曼克維茲兄弟：希望、心碎和好萊塢經典》中，證明這位編劇有著天生的叛逆和好戰性格，喬曾經（並非懷著敬意地）稱他「對任性和極端主義的狂熱」。這本有關喬和赫爾門的雙人傳記審慎、有所見解，與1978年理查·梅里曼所寫、芬奇用作電影名的著作相比，它也較不受赫爾門那阿岡昆圓桌傳奇的束縛。

兩本著作都表明曼克維茲曾因某事而煩惱不已，這既成為他的動力，也對他造成打擊。曼克維茲作為一位諷刺作家或色情寫手的天賦，反映在他出色的通俗電影表現上，甚至比他熱衷的正統劇作品更被認可（「如果有天我會坐上電椅，我希望你坐在我的腿上。」此台詞出自1930年曼克維茲寫的《財神豔史》，也是傑克·芬奇拿來重新影射的另一句復古妙語）。曼克維茲是紐約人，後來移居他方，他在威瑪時代的柏林以評論家和記者身分嶄露頭角，接著發現自己像美國編劇克里夫·歐戴茲或電影角色巴頓·芬克[7]一樣在太平洋觸礁。擱淺後，他決定降格到一個自己意外同理的行業去，同時一邊抱怨著。而電影世界就此出現了一位大師，雖然充滿自我厭惡，但他的自戀掩蓋了一種羞愧的自卑。曼克維茲隨便提議《綠野仙蹤》可以考慮從黑白漸變為彩色，最後成了一個傳奇，並使他（不掛名地）成為促成電影史上最創新特效的「幕後那人」。

#

在90年代，傑克·芬奇告訴他的兒子，他相信《曼克》是個關於「正在尋找自己聲音」的人物故事。陶賓曾在《藝術論壇》上撰文稱讚歐德曼的誇張演技，搭配上沙啞的嗓音，她表示：「他可以用無數種方式，讓台詞聽起來像是一個人真的在為自己壯膽，去掩蓋心裡的緊張。」歐德曼刺耳、機械式的演出可能會讓觀眾感覺煩厭，但它確實捕捉到一位被囚禁於片場編劇部門的作者，對自己各種嘔吐反射行為的蔑視。赫爾門總是徒勞的善意提醒，和威爾斯有先見之明的野心，此般對比再加上過氣編劇重新被神童激發的火花，充當了這部電影的辯證主線。

《曼克》綜合了寶琳·凱爾和羅伯特·卡林格記述的幕後故事（許多場景同時取材自梅里曼的著作），暗示像《大國民》如此精彩和多面向的電影，唯透過經驗和實驗才能打造出來。老手和新手最初是合作愉快的同夥，威爾斯問道：「準備好獵殺大白鯨了嗎？」暗指兩人的熟人和敵人威廉·蘭道夫·赫斯特。「請叫我亞哈。」較年長的那位笑著回答。

《白鯨記》作者赫爾曼·梅爾維爾和曼克維茲之間的連結，數度穿插了威爾斯的傳奇。1956年，威爾斯在約翰·休斯頓的電影《白鯨記》中客串演出，而他演過的角色如哈利·萊姆和承繼其惡者形象的格雷戈里·阿卡丁，都可說是具梅爾維爾精神的騙子角色（《偽作》裡的贗品畫家也是）。

《曼克》的另一個文學靈感來源，是

9.

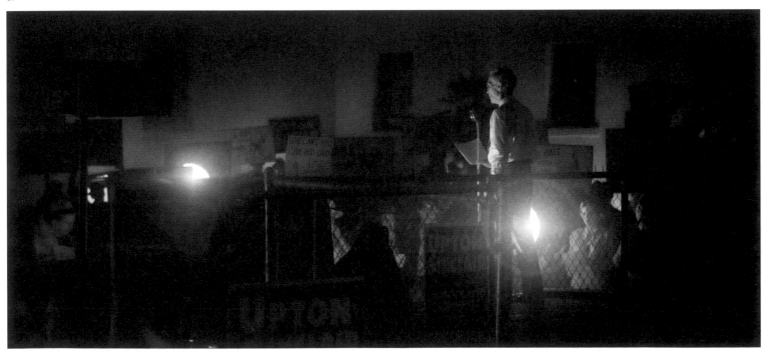

米格爾‧賽萬提斯，在電影的高潮，赫爾門成為聖西蒙晚宴上的不速之客，還發表訓斥般的長篇大論，似乎是向威爾斯未完成的《唐吉訶德》致敬。「我們把唐吉訶德設定為一位辦報人，如何？」赫爾門不帶修飾地詢問晚宴的主辦人：「還有誰能靠攻擊風車賺錢呢？」藉此編造一則寓言，講述一位思想進步的白衣騎士，逐漸變成充滿偏見的黃色新聞[8]工作者。查爾斯‧丹斯擁有輪廓分明、散發不祥感的五官，也能演繹出打從心底的咆哮，這些特色讓他成為飾演赫斯特的不二人選，他專心聆聽著他的寵物編劇所吐出的一字一句，不僅是因為覺得赫爾門很有趣，而且他知道自己真的可以無視這人的話語。

這個唐吉訶德場景由多個連續特寫反應鏡頭組成，充斥著帶有自我意識的巧妙點綴，例如模擬豪宅裡會出現的巨大壁爐，以及赫爾門低聲玩味「懸絲傀儡[9]」這個詞，以此嘲弄赫斯特的年輕妻子瑪麗恩‧戴維斯（亞曼達‧塞佛瑞飾），暗諷她扮演瑪麗‧安東尼失敗（這位英雄的誠實坦率，建立在他是扮裝晚宴上唯一沒有扮裝的人）。此片透過這些粗糙的隱喻建立起一種看法，即《大國民》是後設小說中的捕鯨行動。赫爾門酒醉嘔吐時道出：「我把白酒和魚都一起吐出來了！」這般精神也喚起《白鯨記》的對白：「為了發洩對你的仇恨，我會把最後一口氣噴在你臉上。」

《曼克》歌頌與威爾斯合作的這位編劇在二戰期間資助歐洲猶太難民的努力，卻把威爾斯的反法西斯主義行動擱置一旁，這確實待威爾斯不公。事實上，對《大國民》裡的反獨裁批評感到不滿的不只赫斯特一人，就連聯邦調查局也將電影抹黑為共產主義宣傳片，不過這對於一個實際上右傾的編劇來說，是個不大可能的推測。

就傑克‧芬奇的劇本來看，《曼克》有些虛構之處相當詼諧。例如在30年代場景裡的一個笑話，藉由《綠野仙蹤》混亂的製作過程，將《大國民》描繪成其概念上的表親。《大國民》是投射另我去排解情緒的幻想故事，裡面同樣充滿現實生活中的人物（就如桃樂絲剛醒來時，一直向身邊友人喚著：「你在那裡……你和你也在……」）。此處不但指出赫斯特明顯是專橫、腐朽的凱恩原型，懦弱又常說謊的梅耶也與諂媚者伯恩斯坦（艾佛烈‧斯洛恩飾）非常相似。

雖然赫爾門享受以文字去報復這些惡人，但當提到蘇珊‧亞歷山大這個角色（他視之為想往高處飛、卻被困在凱恩鍍金籠子裡的小鳥）時，都會於心不忍，因為這就像在攻擊他的朋友瑪麗恩。赫爾門和瑪麗恩的親密關係是《大國民》傳聞裡重要的一環，而且有憑有據，這立刻變成《曼克》發展得最好、也明顯最讓步的一條劇情主線。擁有淘氣雙眼且聰慧的塞佛瑞以砰砰作響的布魯克林口音發射一連串台詞，輕易成為電影中最迷人的演員，不過比起芬奇在90年代初拍攝的女明星，好比當時正處在純真少女階段的珍‧哈露或瑪丹娜，塞佛瑞其實並不像戴維斯，這位女演員只是很平板地被打造成一位迷

11.

11. 《曼克》的最後一幕，呈現赫爾門的朋友和同事試圖保護他，以免他在與赫斯特作對的自殺式企畫中受到傷害。一個總是竭盡全力在疏遠他人的人，在這裡被表現為忠誠和尊重的受益者，這其實與好萊塢的急功近利相違背。

12. 「這句怎麼樣？」《大國民》獲頒奧斯卡獎後，赫爾門抨擊威爾斯，卻似乎暗地裡擔心這些奚落是否符合自己的標準。即使在已被認證的時刻，他也在尋求認可。

8. 此詞源自十九世紀末兩位著名報業大亨赫斯特與喬瑟夫‧普利茲的競爭，指運用醜聞、傳言、誇張等手法的新聞。
9. 原文為「Marionette」，片中赫爾門意指扮演瑪麗‧安東尼的瑪麗恩‧戴維斯是「木偶瑪麗妮」。
10. 即西班牙文「甜蜜」之意。
11. 此指芬奇的父親。

人、戴著光環的欲望對象。赫爾門與這位欲望對象的確過從甚密，但當長期飽受痛苦的莎拉・曼克維茲（塔彭絲・米德爾頓飾）「提醒」丈夫那些「愚蠢的柏拉圖式

12.

婚外情史」時，那不正當的邊界都被弭平了，這同時澄清赫爾門在瑪麗恩面前的殷勤，不過是無害的調情罷了（瑪麗恩當時在聖西蒙為赫斯特資助的電影試鏡，飾演將被燒死的女子，而赫爾門幫她點菸，從此開展了這段關係，這也是個相當有趣的視覺笑話）。

這裡描述的「無害」，恰巧反映出《曼克》的某種傾向，此片常試圖讓它的主角呈現出兩種不同面向。赫爾門既是英勇的唐吉訶德，試圖挑戰好萊塢和赫斯特的風車，同時也在一次出差的夜裡，展現他無害的關懷，稱那位靠在他肩上的年輕女子為聖西蒙的「達爾西妮亞[10]」（當時還沒有越界地稱她為丈夫的傀儡）。瑪麗恩冒險前往維克多維爾後，赫爾門告訴她：「我希望如果這有天拍成電影，你能夠原諒我。」她答：「我希望如果它沒拍成，你會原諒我。」這是一種可愛良善的交流，但這寬恕的情節純屬虛構。而《曼克》的最後一場戲更充滿一連串多愁善感（電影也因此變得更為迷人），赫爾門的朋友和所愛之人在支持他之前，都曾試著說服他放棄那簡直自殺式的冒險。後來赫爾門除了與瑪麗恩言歸於好，還有查理、喬、麗塔和莎拉圍繞在他身邊，對他輪番稱讚。

正如芬奇安排，這種從不動搖、像家人一樣忠誠的幻象帶有「漫長的告別」

之感，彷彿想把這個段落送給那位認同曼克維茲說故事精神的原作者[11]。不過，這番解讀也可能只如同威爾斯對《大國民》中那個傳奇麥高芬的描述，該片那輛不起眼的雪橇「玫瑰花蕾」，據說靈感僅來自曼克維茲一輛童年時被偷去的自行車。如果我們將《曼克》解讀為《噢！父親》第二部曲，或許就像威爾斯對此麥高芬的評價，這不免會淪為「廉價版的佛洛伊德心理分析」。

雖然在理想的情況下，電影應該要被觀看，而不是被心理分析，但借用達姬斯說過一個關於伍迪・艾倫的笑話，是《曼克》自己爬到心理師的沙發上，自願向觀眾使眼色。在沒有任何官方解釋的情況下，我們很難確切知道傑克・芬奇的劇本中有哪些部分被增刪過，但在喬與赫爾門之間的一通電話裡，居然談及寫出《班傑明的奇幻旅程》的作者（喬說：「在昨晚的派對上，費茲傑羅說你已身敗名裂。」），而且喬更警告那是「危險的遊戲」，儼然明顯地向觀眾使眼色。如果這些引用確實是後來才被寫進劇本，它們真的有比《鬥陣俱樂部》的劇院招牌或《控制》的小熊軟糖更重要嗎？又或者是否如同麥克布萊德對芬奇的「自大妄想症」指控？他的說法是一種暗示，直指芬奇在製作一部某種程度上與威爾斯有關的電影時缺乏安全感，因而在邊緣處亂塗亂畫，加上自己的歷史。

不過，《曼克》最大的弱點，還是在於它直接模仿《大國民》，特別當它嘗試填補威爾斯其中一個最有說服力的留白處，反而變成某種誤導。《大國民》的伯恩斯坦在描述他回憶裡那穿著白色連衣裙、撐著陽傘的女孩時，觀眾從來不知道這個女孩的形象，《曼克》卻填補上赫爾門心目中的畫面，拍出莎拉在渡輪上幸福微笑的片刻。這真的是相當於「廉價版的佛洛伊德心理分析」。同時，電影中有場戲是描寫威爾斯不情願地讓步，認《大國民》為一部共同創作，當他生氣得將一箱威士忌扔到牆上，但這只為赫爾門提供了靈感。赫爾門把威爾斯發脾氣的舉動融入到劇本對怒氣的描寫裡，理應深入討論的爭議話題，最後變成某種輕描淡寫，這情節進一步為大眾提供了充足的彈藥，能夠攻擊此電影的卡通化機會主義。威爾斯甚

至在揚長而去之前對赫爾門取得的這個靈感略表示贊同，在這裡添上的裝飾音，很快再將兩人調整到相同的頻率，同時也不太合理地調和了《曼克》對於電影製作的暗示，關於其明確劃分和不可逾越的本質。此訊息本來就像其政治寓言一樣，是特別設計來比擬現今垂直整合的電影公司，以及串流媒體巨頭當道的時代，又或者是說，它其實更像一個由芬奇獨特又矛盾、混合著絕對掌控和開明合作的創作習慣所提煉而出的命題。

《曼克》最值得咀嚼的一句話，埋藏在曼克維茲的發言中。這部電影最後「重新」以當年一字不差的得獎感言作結，再現威爾斯和曼克維茲在1942年獲得奧斯卡最佳原創劇本後的刻薄言論。兩人當時透過媒體隔空交火。威爾斯在里約熱內盧的記者會引起全場注意，他意有所指：「告訴曼克，他可以親吻我的那一半。」而赫爾門在家門外向記者說話時，他表示「很高興是以當時完成劇本的方式來接受這個獎項。也就是說，都是在奧森・威爾斯缺席的情況下。」這裡迴響著的，並不是赫爾門意圖爭奪個人榮譽所做出的挖苦，也不是他幾秒後補充的驚人諷刺、試圖暗示《大國民》共同署名的做法就是所謂「電影的魔力」。相反的，是簡短、幾乎很難被聽見的一句話。在兩句羞辱之間，赫爾門靠近麥克風，詢問聚集的記者：「這句怎麼樣？」

影評人布林克曼認為，尤其是經過歐德曼稍微停頓、低聲的演繹，這句話「似乎表現了角色所有隱藏的痛苦、辛酸和憤世」。如果《曼克》也有屬於它的玫瑰花蕾，很可能就是「這句怎麼樣」，以及交織其中的自我提升與貶低他人，還有觀眾眼中相當「芬奇」的畫面控管和嚴格操縱。這句話所表達的、關於一個唱反調者尋求認同的矛盾，在一部充斥過往軼聞的電影中反而顯得突出，並且是我們在此之前未曾聽過的（很可能在第一次觀看時錯過這個細節）。不僅如此，這句話還代表這部摻雜溫柔、野心和惱怒的電影向大眾提問。然而，對於這部電影是否會流傳後世、最後會否達到那目標高度的問題，沒有人能夠確定答案，且就目前而言，這最好還是留待日後分曉。■

INTERVIEWS
訪談錄

傑夫・克羅南威斯在《銀翼殺手》和《別假正經》中擔任他父親喬登・克羅南威斯的助手，從此初試啼聲。他當時以拍攝音樂錄影帶為主，第一個作品就是與大衛・芬奇合作（喬治・麥可的《自由！90》）。他們的合作關係曾短暫停頓，芬奇後來與他簽約拍攝《鬥陣俱樂部》，這是他首度擔任電影長片的攝影師。多年來兩人一起拍攝了《社群網戰》、《龍紋身的女孩》和《控制》。

我想從《異形3》開始談。你當時參與了製作，然而這份攝影職務並沒有讓你掛名。你父親離開了這部片的劇組，由艾力克斯・湯森取代。所以我想你已經從不同的角度，對這部片有了認識。你覺得對芬奇來說，這樣的創作安排有不妥之處嗎？

我想是這樣的。很明顯，這是他的第一部電影。是一部大製作，壓力相對也大。但這部片也是《異形》系列的第三集，是吧？他們每次製作一部新電影，都會有另一組製片人員進來。我想應該有十二個製片人加入製作。大衛並不是製片接洽的第一位導演。雷尼・哈林等其導演都在候選名單之列，總之芬奇進來了。每個人都有發表意見。

這部片要在倫敦拍攝。當時身為劇組成員，在那裡工作幾乎是不可能的，而且對我父親來說，這不見得是最好的工作環境。不要誤會，我喜歡倫敦。我喜歡在那裡拍片。只是當時有罷工，工作沒有人做。我們是少數正在進行的電影，真的。只有《遮蔽的天空》和我們這部片還在工作。

（笑）

《遮蔽的天空》是由維托里奧・斯托拉羅掌鏡，導演是伯納多・貝托魯奇。我們的拍攝過程非常艱辛。我覺得有很多潛在的怨言。然而對於大衛，他是一個如此年輕的導演，帶著強烈的個人意識進入了拍電影的世界。

我覺得他的東西被誤解了，他其實非常有才華。他挑戰界線，把攝影機放在超乎一般人想像的位置。「為什麼要仰頭看這些人？」「為什麼要從仰角來看雪歌妮・薇佛？」「為什麼我們在這位置幾乎看不到任何東西？」因為他正在建立一個……不僅僅是鏡頭，他正在從這個你已經看過三次的怪物的周邊，建構出一份經驗，一份依然嚇人的經驗。

蕾普利從某個遙遠的地方回來了，我們對這故事已經非常熟悉，而現在，你必須更深層地去詮釋它。他正朝著更深處探索，採取了大膽的途徑，我非常驚訝。在拍攝的第一天，我們看到雪歌妮・薇佛剃了個大光頭，全身赤裸，臉上爬滿蟲子。我如果沒記錯，有一隻蟲子鑽進她的耳朵，我們得找醫生把蟲子抓出來。這就是她第一天拍電影的第一個鏡頭。哇！那真是一種……勇氣！

所以說，當時很艱苦？

喔，是的。我們都感覺得到，父親和我都全心愛著大衛，我們很早就看到他的才華，所以非常投入，但是我父親有帕金森症。我們當時在松林片場內不同的攝影棚拍片，其中有個邦德攝影棚像個混凝土停機坪。混凝土會累積寒氣，待在裡面簡直比在外面還冷。對於一個帕金森症病人，處在寒冷的環境中並不好受，電影公司不希望我們繼續留在那裡。

事情發展成這樣，芬奇只好說：「聽著，這件事讓我非常痛苦，但是我希望一對一地和他們單打獨鬥，我不希望他們抓到任何把柄來對付我，這樣對我比較好些，可是現在他們一直拿你們當箭靶，我不希望你們承受這些。」於是我們離開了劇組。從某個角度去想，這件事對我們來說是個奇蹟。痛苦是一定有的，我們都對他感同身受，在當時，不同的意見非常多。

我想後來情況好了些，但是拍片現場總是艱辛的。拍這部片本身就困難重重。片場很不舒服，超級寒冷，所有東西都溼溼黏黏的，還有怪物，這些狀況無

時無刻都在發生。有天晚上，經歷在片場一整天的痛苦之後，我打電話給我繼母說：「我要打電話給菲爾‧瓊豪。」菲爾和我合作過《魔鬼警長地獄鎮》，我們也曾經是南加大電影系的同學。他曾經找過我們，希望我們能參與《辣手美人心》的拍攝，但我們已經簽下了《異形3》。

我打電話給菲爾，他告訴我：「這件事實在太詭異了，我今天進行攝影試鏡。離開片場的時候，我吩咐要以某種方式打光，但是回來後卻發現打光方式完全不一樣。我說：『我不希望接下來的六個月要繼續忍受這些。』我需要一個新的攝影指導。」打過電話的那天晚上，我就飛回來著手《辣手美人心》的工作，而且地點在洛杉磯和舊金山，有我父親的劇組。這樣的環境比較適合他的身體狀況，這是個非常理想的安排。我記得電影快要殺青的時候，芬奇來訪。這很有趣，因為我不覺得菲爾和大衛是好朋友。他帶T恤來送我們，前面寫著「異形」，後面寫著「幹！」

你當時有沒有想過會拍一部像《鬥陣俱樂部》這樣的電影，還是說，這比較是個自發性的結果？

坦白說，並沒有。我當時正在吸收學習大量的東西，我發現我很容易接受他的美學。他的美學和我的審美觀很一致，每當他交付我一個任務，比方一個插入鏡頭、一個接續鏡頭、一場戲，還有B、C、D組攝影機的拍攝，我很容易進入狀況，我想這就是吸引他的原因。

然後，我想我會做拍電影的工作，但不一定會和他一起工作，至少在一段時間內不會。正如我以前說過的，當我第一次為了《鬥陣俱樂部》與他見面時，我以為只是擔任第二攝影組，而非正式攝影師。

對你們來說，像《鬥陣俱樂部》這樣的電影，在視覺上的重點是什麼？

嗯，首先要通盤了解這個故事，然後思考我們該嘗試用何種視覺語言來支撐這個故事。我們一開始透過各種參考指標，決定適合的對比度或者陰影，以我們希望的方式，建立這部電影的色調。

我們必須了解哪些角色是重要的，了解這些角色的意義。這很諷刺，因為《異形》是部黑暗電影，《火線追緝令》是部黑暗電影，《致命遊戲》有些時候也是部黑暗電影。從視覺的角度來看，他說：「這會是一部非常黑暗的電影，」我想：「好吧，那我們該怎麼做呢？就把燈關掉如此而已嗎？」這樣會有什麼不同呢？

在前製會議，勘景，尋找片場與服裝的過程中，這些問題的解決之道逐漸明朗。許多東西的形狀開始浮現出來，你開始看到了角色生活的世界，然後，你就明白該用何種方式打光。《鬥陣俱樂部》有時候很暗，有時卻不然。我們討論的結論是：「它應該像是你嗑藥嗑到茫，然後在凌晨兩點走進便利商店。」這就是我希望商店內的樣貌與感覺，因為它在情感上，聯繫了你在故事進行中所看到的東西。

有一個圍繞著芬奇的迷思，是說某些演員被他重複拍攝的次數搞到抓狂，說他那樣做太超過，那都是為了彰顯導演的權力。我沒有要你為他辯護或批評他。因為你也在現場，我只是想聽聽你的說法。

不會，我完全不這麼想，我想與他合作過電影的演員，大部分應該都不會同意。我的意思是，當然啦，在某些情況下，這是自願的，就是這樣。這是男女主角個人的性格特質啦。至於導演，這也是他的立場。無論是芬奇或者其他導演，大家都是這樣。但對我來說，你知道，我了解他做事的方法，他處理的方式是去剖析一個特定的鏡頭或某一場戲，或許劃分成三等份，每個部分都有獨立

的處理。不過他也會有其他的處理方法，不一定要透過剪輯和重拍。他會希望演員進入一種節奏，突破過多的思考過程，進入一種有機性的發生，這不僅僅是對演員。對我們也是如此。

是的，這是必須的。

我和攝影機掌鏡師也是這樣，通常我們都是兩人一組。大部分的電影都有兩部攝影機，所以我們要進行某種身體的記憶，與演員一起確認地面標記。第一次大概都會互衝，到第七次左右，每個人都漸漸進入合作的節奏。

但導演隨後可能會進入另一個狀態，我們不中斷連續拍四個鏡頭，這是個暖身過程，啟動演員能量。演員腦子裡開始有了些想法，不過感覺上還很機械，於是導演說「回去，重新來過！回去，再來一次！」你會發現某種有機性的東西被激發出來了，而且更多是發自內心，而非過度思考的結果。所以，很多人認為這樣的過程是過度耽溺，然而事實上，我想當你看到了表演，看到所有東西都整合為一體，你就會欣然接受了。我很少看到有人不欣賞。

在芬奇的電影裡，我最喜歡的一場戲是《社群網戰》的開頭，馬克（傑西・艾森柏格飾）和艾芮卡（魯妮・瑪拉飾）之間來回討論。整場戲的拍攝以及剪輯，我都很喜歡。

這是個組合。艾倫・索金寫的劇本、大衛的理解與詮釋，加上演員的表演，三者合為一體。開頭就碰上這場很難處理的戲，因為它需要有兩部攝影機相面對面拍攝，這絕對不是攝影師的理想拍攝環境，因為不管怎麼安排，一定會影響到打光。

你無法像他們在真實狀況下那樣快速地重疊對話，兩方的對話都一定要拍，因為你永遠無法把兩大塊內容剪在一起，對吧？所以，以多角度拍攝，從上方的鏡頭開始，然後拍下方當作主鏡頭，再把兩者收緊，然後我們這樣做，這樣做，這樣做，嗯……我不知道你是否能看到我的手指都已經打結了，但是……

很難想像，但是我懂。

這就像生存大挑戰的第一關，但我很高興他給了我一些他通常不會接受的迴轉空間，而且效果非常好。這段台詞非常精彩，我可以重複，然而我們第一次在一整群觀眾面前放映時，他似乎是在說：「等著看吧！」電影開始放映時，你看到了觀眾，然後你發現，你應該好好注視他們。但是戲院內的觀眾卻開始向前傾，以便獲得更好的視角。這段戲的背景雜音非常大聲，你幾乎聽不到他們在說什麼。他說：「一旦他們向前傾了，我就不要讓他們從雲霄飛車上下來，直到電影結束。」

套用厄尼・蓋爾一部實驗電影的片名，芬奇的作品具有一種「寧靜的速度」，是一種不會讓人感到不舒服的速度。那並不是平靜，就像一把無聲手槍。他就是以這樣的律動流動。

這種流動感的產生，是因為有很多東西可以看。演員的表演真的很好，你會忘掉時間的流逝。此外，這也讓我回想起那場戲，想起他，以及他所說關於音量的一些事情。我們為這個鏡頭拍這麼多次的原因之一，是一旦他讓你上了車，就不會給你藉口下車，不管是明顯的還是下意識的。我的解讀是這樣：如果有個比較柔焦的鏡頭；如果攝影機有個小動作；如果演員的時機不對；如果杯子本來在這裡，現在卻在那裡。這些都微不足道對嗎？當然。兩個半小時和九百個鏡頭，這些微小細節會層層疊加嗎？如果在一百天的拍攝中，每天拍壞一個鏡頭，整部電影中就有會一百個拍壞的鏡頭。

這些東西在當時看起來並非什麼大問題，但當問題積累到一定程度時，你

就會讓觀眾麻木，你就會給他們機會，讓他們無法完全投入，這道理在各方面都適用，表演也是如此。他這樣做並不是為了成為完美主義者，他是為了維護我們所有人共同完成的工作，而成為了一個完美主義者。

<u>關於《龍紋身的女孩》，我知道你很晚才加入。是這樣的嗎？</u>

是的。我並沒有一開始就進入製作。大衛和他的搭檔兼製片人西恩覺得這部電影當時與瑞典版《龍紋身的女孩》的上映時間很接近，他們希望盡可能地呈現正規性。我指的是文化的沉浸，且以瑞典的工作人員為主要劇組成員。他們請了一位年輕的瑞典攝影指導，我對他如何完成這項工作持保留意見，因為他只拍過一些音樂錄影帶、廣告和小故事。第一次與大衛合作拍攝如此規模的電影，這是個很高的要求。此外，他們在風格上也不一樣，大衛不是來自正規思想的學院派，這又回到我們之前的討論內容上，即他比較是個有機的電影創作者。

如果一個鏡頭中，太陽在這一邊，另一鏡的太陽卻在另一邊，誰會在乎這種事呢？反正看起來都很OK。但是在大衛的世界裡，這不是他的工作方式。在他的概念中，一切都必須有計畫。如果已經拍了四個小時的戲，而我們依然朝這個太陽方向拍，你會怎麼處理？太陽就快要下山了。遇到這種狀況，你會怎麼拍？

某一天的清晨五點左右，我正在前去拍廣告的路上，我在405號公路上，開車前往曼哈頓海灘片場，我想那裡現在應該是漫威片場吧。此時電話響了，看得出那是從瑞典打過來的，於是我知道是什麼情況了。對話大概是這樣：「嘿！你在幹嘛？」「你說現在嗎？」「不，我是說接下來的六個月。」（笑）老天！「噢，好啦，我星期一會到你那邊。」我在瑞士和劇組見了面。他們在瑞士勘景，在蘇黎世為片中所有的銀行戲等等相關地點進行探勘。我在那裡見到了他，就這樣，直到隔年的八月開始工作。

<u>我最不會拿來形容《龍紋身的女孩》的一個詞是「醜陋」，但你拍攝這部電影的方式並不柔和。</u>

我認為這就是我的責任。天氣是電影中不可或缺的一部分，氣候有多冷，還有角色在其中經歷了什麼，你必須讓天氣成為電影中的一個角色，你必須想出一種方法來呈現它。當然，你可以讓狂風咆哮，你可以讓演員發抖，你可以讓窗戶結霜，但也必須有些東西來自攝影機，那就是顏色，包含光線的顏色、攝影機選擇的顏色。像是我們在什麼溫度下拍攝、在什麼時間拍攝，以及氣氛。這一切都有助於傳達寒冷的感覺。

對我來說，這是最令我感到最自豪的一部分，比方說在看這部電影的時候，觀眾會說：「看起來真的很冷！」嗯，確實如此。如果拍得太美化，你在外面看著裡面的雪，可能會說：「哇！我們來玩雪，堆個雪人吧！」不，你不會願意發生這種事的。

<u>談到《控制》，在視覺上，我對這部片的現實部分很感興趣，因為片中兩方敘述的現實之間有著微妙的差異。針對這方面，你能講一下嗎？</u>

是的，因為我們並沒有原著小說那樣的優勢，我們沒有那麼多時間來講故事。我們必須創造一個影像，讓你可以立刻質疑這個角色的性格，質疑什麼是真實，什麼不是真實。這是個奇怪的故事，因為女主角一開始的立場是否定名聲的，但後來又美化它，並在需要的時候利用它來幫助自己。男主角則非常明顯，他很容易被看作一個善解人意的人，也很容易看起來像個壞人，這是芬奇的天才選角，因為班經歷過這一切。這就是他的生活。

片中有一場開車的蒙太奇，我覺得這段戲在視覺上完美詮釋了吉莉安‧弗林筆下的「酷女孩」獨白。身為一名攝影師，你是如何拍攝出來的？

對我來說，這非常令人興奮，因為它有很多……對於這段蒙太奇，你並不是在處理一個敘事片段。你是在處理一段時間的過程，這就是時間旅行。蒙太奇的目的是為了呈現時間的流逝和空間地點的流逝。它讓你有一個特別的機會，跳脫拍餐廳戲必須拍二十個鏡頭的限制。現在你可以把每個鏡頭拍得很美，只要它們傳達了時間流逝的訊息，例如把筆扔出車外，因為每本日記都有不同顏色的筆；或者孩子們開車經過，嘲笑她；或其他人，還有任何發生的事情都可以傳達時間的流逝感。

只要你感覺到自己參與了那旅程，那是超級令人興奮的，但也因此有點變成負擔，因為有這麼多鏡頭。當某一天你拍了二十七個插入鏡頭時，你會想：「噢！老天！你永遠不會用到二十七個插入鏡頭。」不過這只是人的抗拒本性，你知道做這些事情需要花時間。一旦你拍出了它們，而且你也知道如何把這些鏡頭剪接在一起，你所做的，以及你所下的決定，都會是非常棒的。

選角指導

你與芬奇之間的連結，早在你與他合作的第一份工作之前，那是1999年的《鬥陣俱樂部》。你可否談談早期與芬奇共事的經驗，以及「大衛‧芬奇」這品牌的演變？

好的，我與他的相識並非公事往來，我是在1986年遇到他。我們都剛來到洛杉磯，他二十二歲，已經小有名氣。他的經紀公司是創新藝人經紀公司。他有厲害的法律團隊。他曾在光影魔幻工業工作。他執導那部不可思議的抽菸胎兒公益廣告，得到了很多關注。當時的他已是話題人物。當然，我對此一無所知，因為我剛從田納西州來到洛杉磯，花花世界的一切在我眼中都是：「哇！太酷了！」不過沒有錯，大衛一路走來非常順遂，即使他只有二十二歲。

我想這是一份自負的特質，可以用來定義一個導演，不是嗎？

嗯，我經常說，大衛是我見過唯一從一開始就對自己要做的事有著明確概念的人。他有一種激情……一份夢想和動力。我想這就是大衛與眾不同之處，在他藝術生涯的開始就擁有這份關注力，這是很獨特的。其次要說的，是當我們愈來愈熟悉大衛的獨特性時，就變得很難以公事公辦的態度與大衛的共事者交談，因為我們已經是朋友。他就是我的家人。

某些導演身邊都有伴隨著平行進行的神話迷思，庫柏力克就是如此，對於不喜歡這些導演的人，他們會以批評家的口吻說：「這部作品是祕密的，這部作品是封閉的，這部作品是不近人情的。」或有業界人士會這樣說：「哦，他拍了超多鏡頭。」然而，有許多人對他們忠心耿耿，而且總是不斷有人想要與這樣的導演合作，我想這明顯是兩種完全不同的態度。與這樣的導演合作一定不會是那麼痛苦，否則不會有人願意與他們一起工作三十年之久。

拉蕊‧梅菲爾德

選角指導拉蕊‧梅菲爾德在她入行初期就與大衛‧芬奇聯繫上，但由於環境限制，她並沒有一開始就與他合作。而在90年代中期，梅菲爾德繞一圈回到好萊塢之後，他們又重新搭上線。從《鬥陣俱樂部》起，芬奇的每一部電影（和影集）都由她負責選角。多年來，梅菲爾德對芬奇的選角有一種近乎超自然的感覺，她選的角色有票房巨星，也有剛展露頭角的新演員，她協助他們開創事業（例如《龍紋身的女孩》中的魯妮‧瑪拉），並且在資深演員身上激發出全新的表演高度（例如《控制》中的班‧艾弗列克）。

完全正確！從基本常識去想也知道。他們不可能那麼糟糕，否則我們根本做不下去。有趣的是當你談起這些迷思、批評別人是非時，都可以說得頭頭是道，他們就是用這招。但大衛根本不鳥這些。我們其他人也是如此。

在《鬥陣俱樂部》之前的十五年之間，你是大衛的第一個助手。你的工作涵蓋了他許多的音樂錄影帶和廣告，以及《異形3》。

我到洛杉磯的第一天就認識了大衛，當他的助理當了九個月。而在十八個月中，我為他的音樂錄影帶和廣告片選角，那是一股旋風。就像在下坡溜冰，因為宣傳影業一旦啟動，工作就會洶湧而來，我們的團隊非常棒，而且非常有趣。

當大衛去拍《異形3》時，我說：「我無法去倫敦。」我把兒子帶到洛杉磯，當時他才五歲，我們才在此住了兩年半到三年。剛到此地，我沒車，沒地方住；而那時我已有一棟小房子，也有了一輛車。大衛對我說：「你說得對。把你找過來工作要求太高了。你應該組織你自己的選角公司，我會回來，我們會繼續合作，一直都是這樣。」拍《致命遊戲》和《火線追緝令》時，他真的和我聯絡，問我可否參與選角工作，但我當時和男友及兒子住在新墨西哥州，我們有一群馬，生活很充實，於是我說：「不，我現在不想做這件事。」

身為一個選角指導，你一開始的工作就是《鬥陣俱樂部》，這真是個好兆頭，因為當時你面對的是千禧時代的超級巨星。你是怎麼謀合布萊德·彼特飾演泰勒·德頓？

嗯，大衛和布萊德之前就合作過《火線追緝令》，所以我並未參與這部分的選角，但對於海倫娜的角色，倒是花了些工夫。那時候我們有手機嗎？可能有吧，我不記得了。你知道，就像我也不記得海倫娜是否有與他見面……但我確定她一定來過。「海倫娜·寶漢·卡特」是全世界獨一無二的，她才華橫溢，非常出眾又有力。她是這角色的不二人選。

相對於布萊德·彼特角色的搖滾巨星架勢，愛德華·諾頓的角色就是個普通人，他在2000年是個影壇紅星，但並不是像布萊德·彼特那樣。

這是相當重要的一部分，因為《鬥陣俱樂部》是如此深刻、有心理層次。這故事真的感動了我，畢竟我當時正獨自撫養一個男孩，就像那段過程中我遇到的許多女性。我覺得這兩個角色是一種並置，因為他不是真實的。如果你去想像某個人，難道不會把他想得比你眼前世界中的他更加宏大？

我喜歡這樣的想法：在每個大企業的無靈魂機器人內部，都有一個布萊德·彼特蓄勢待發，等著破繭而出。

正是如此。

他在這部電影中的呈現，比任何男性演員在電影中的樣子都更有吸引力。真是不可思議。

是的，他非常棒！我和大衛一起工作時才認識了他。他是個很好的人。

這很有趣，一般人看電影看了一輩子，心裡一定會想：「不知道有沒有機會和導演談談。」但從來不會和選角導演談。在我十幾歲，第一次看《顫慄空間》時，我就在想：「天啊！茱蒂·福斯特和那小女孩真是超級搭配。」

是啊，你知道，那其實是一場災難。我們一開始的選擇是妮可·基嫚和海蒂·潘妮迪亞。妮可有很多問題，不得不退出。當我們開始重新選角時，找到了選角初期遇到的克莉絲汀·史都華。她當時只拍過幾個廣告，對這部電影非常有興趣。茱蒂則非常想要這個角色。她一直希望有機會與大衛合作。我不斷接到茱蒂的經紀人打來的電話（我曾經和茱蒂合作過一部電影，《祭壇男孩》，這

是她製作的電影，也由她主演），他說：「嘿！你可不可以對大衛講一下，如果有什麼變化，茱蒂很樂意加入候選。」

於是，這件事就是這樣搞定了。茱蒂時間許可，而且她真的非常想演這個角色，她對大衛明確表達了這一點，而且克莉絲汀在這段時間拍了一部電影，表現很不錯，所以這部分並不需要傷腦筋。茱蒂、克莉絲汀，非常完美。我的朋友大衛・霍根是我來洛杉磯的原因。他和哈利・狄恩・史坦頓非常要好，他說哈利總是對他說：「不可能發生大錯誤的啦，一切都是注定會發生的。」當時的情況正是如此。這兩位女演員就是命中註定要參與這部電影。

你和傑瑞德・雷托是不是有共識？知道他每次和大衛・芬奇合作，都會被搞得很慘？

（大笑）是啊，確實是這樣。我們在試鏡過程中也把他搞得很慘（笑）。他很清楚自己在做什麼。而且他全力配合。

《索命黃道帶》的選角非常好，我想不出還有更好的組合。你可以告訴我是怎麼做到的嗎？

這部電影的選角比較容易，選角過程也非常愉快。我喜歡那段日子。他們都是好演員，我覺得非常棒。這是個夢幻工作，大衛的一切都是如此夢幻。「幫我找到最好的人，找到最適合這角色的演員，把他們找來給我看就對了！」真實性超級重要。如果你要拍一部真實人物的電影，你一定要有去做這件事的動機，而且還要有一個很棒的故事，而大衛對這整個事情的態度感覺是要向這些角色致敬，所以如果你選到外型與真實事件人物也非常匹配的演員，那就是錦上添花了。

關於《班傑明的奇幻旅程》這部片，彼特有經過選角嗎？還是說他來接觸這部片，然後你就選上了他？

沒有選角，他馬上就出現了。我想他和大衛之前已經談過了一段時間。《班傑明的奇幻旅程》是我們一直很想嘗試的東西。我不記得是麼時候選上他的，不過布萊德就是大衛想要的演員，一直都如此。

談到《龍紋身的女孩》，你的選角不是針對一部瑞典電影的翻拍，你是在為原著的改編進行選角。

是的，兩者非常不同。其實，我從來沒有看過瑞典版電影。

我想問一下《社群網戰》中的一個選角。這問題可能有點奇怪，因為我想問的並不是個很重要角色，但是我對魯妮・瑪拉這角色的來龍去脈很感興趣。

我認識魯妮和（她的姐姐）凱特很久了，她們剛開始在紐約演出時我就認識了她們，所以我和魯妮非常熟。而你知道，魯妮就像海倫娜一樣，她是相當出眾的，凱特也是。魯妮就是完美。

這是一部非常有速度感的電影。片中的表演風格也是如此。每個角色都處在極端加速的狀態。我想知道這個設定對選角有什麼影響？畢竟這部電影中的表演風格幾乎是神經質的。

是的，我們在選角時針對這部分的考慮「非常多」。導演希望我們確定演員有基本的功力，例如要能夠掌握節奏、口齒清晰……但是不能咬文嚼字，能夠把對白的靈魂和情感轉譯成一般語言。

試鏡時很有趣，因為他們就像短跑選手，有時我們甚至會把編劇艾倫找來，他會說：「好，來吧！我很快，他更快。」我一直覺得這是節奏問題，某些戲是這樣的。這場戲只能有這麼長……從這個層面上來看，選角部分是費盡心思的。

還有讓賈斯汀·提姆布萊克扮演Napster公司的創辦人，真是高明之舉。

他非常棒！選到他我超級自豪！我本來覺得找他來演很有趣，他對這件事也有點玩票態度。我從來沒有和其他演員在一個房間裡試鏡能夠像我所看到的賈斯汀·提姆布萊克那樣，他聰明絕頂，我們給了他十四還十六頁的劇本，一天半之後，他就出現了，他不用看劇本。他不但不看，甚至沒有把那幾頁劇本從車上帶進辦公室，但是他可以把整段戲演出來，大衛就說：「好了，好了，先演到這裡。我們再從這場戲開……等等，等等。」這過程是相當驚人的。

談到《控制》的選角。班·艾佛列克飾演這個角色也是命中注定的嗎？你和大衛之間是否有個「找到了」的時刻，你可能會說：「嗯，是的，這角色當然要由班·艾佛列克來演。」是類似這樣的情況嗎？

是的，我想我們在選角初期就列了一份名單，然後就這樣搞定了。大衛說：「就選班吧！」我很喜歡班，大衛愛死了班，也愛死了與班一起工作。我只是在一些選角過程和讀本過程中認識班。他是個非常好的人，非常努力敬業。

另一方面來說，班·艾佛列克貼合了這角色的輪廓樣貌。對於愛咪這角色，我想問個有趣的問題。你當時是否有考慮選個大明星？或刻意選個比較不知名的演員？你是如何為這個角色選角的？

她超級酷！也是個敬業的演員。她很想演這角色，為此付出了許多努力。

我很早就對羅莎蒙非常感興趣。我列了一份名單給大衛，也看了許多不同類型的女演員，然而我們的共同感覺是這故事的原著小說非常、非常受歡迎，無論誰扮演愛咪，她都必須在角色中有自我發揮的空間，同時也要讓讀者與觀眾投射他們對愛咪的想像。畢竟我們都知道羅莎蒙是誰，但沒看過她演電影的觀眾或許會說：「哦，這是誰啊？」她並不是那麼有名。她也是個古典美人，試鏡時沒有透露任何黑暗的層面。能夠選到她參與演出，我非常興奮。

剪接師

安格斯·沃爾

安格斯·沃爾是個多元的藝術家，他從大衛·芬奇第二部長片《火線追緝令》開始與他長期合作，協助設計該片指標性的片頭。他為芬奇做的第一份工作是與詹姆斯·海古德合作剪輯《顫慄空間》，之後他在《索命黃道帶》中擔任獨立剪接師，再與科克·貝克斯特搭檔，完成了《班傑明的奇幻旅程》、《社群網戰》和《龍紋身的女孩》，後兩部片都獲得了奧斯卡最佳剪輯獎。

你和大衛的合作從一開始就很有趣，你們的組合似乎相當有一致性。

我認識他的時候，我二十一歲，他大約二十五還二十六歲。我當時在宣傳影業的片庫工作，拷貝錄影帶和製作放映帶，而他已經是超級明星了。有些人天生就該做某些事，他就是其中之一。他的確比他人更了解每個人的工作……我相信你以前也聽說過這些。他有辦法與缺乏經驗但滿腔熱血的人合作，這在各方面都有益處，因為它激發了合作夥伴熱烈的忠誠度，而這種忠誠度也會激發熱烈的回報。所以他堅持與這樣的人一起工作，反之亦然。

你剛剛提到你那時二十一歲，我在想，既然我們談論的時間背景是80年代末、90年代初，我很想聽聽當時的狀況。

那是音樂錄影帶和廣告片的黃金時代。大衛把他的每樣作品都變成了故

事。他的作品都有敘事，即使是間接的敘事。總之都有開始、中間和結尾。也有角色，有情節發展，以及某種調性。如果看他早期的音樂錄帶，看得出他一直在學習。他在史提夫‧溫伍的《順勢而為》中展現了掌握技術的功力，利用浮潛的視角來說故事。為愛情少年合唱團拍攝的音樂錄影帶，他學習、掌握，基本上吞噬了音樂錄影帶導演喬‧皮特卡多年來的創作手法，然後呈現在那支音樂錄影帶中，皮特卡可能會很生氣吧。這樣講不是很妥當，但確實如此，你可以從中看出大衛滿腹才華。在每次的創作中，他都不斷貪婪地學習。

芬奇二十出頭的時候還做過一些反菸公益宣導片，這作品就是庫柏力克對吧。他只不過是拍出了子宮內的「星童」，你知道，主題是吸菸，這是我看過最棒的視覺噱頭之一。看了這部作品，你會想：「好吧，這傢伙一定要拍電影了。」

你可以在他所有的創作中看到那種黑色幽默，這是一開始就具備的。這種質地穿透在他作品的每個層次當中。大衛以一種「分形」的方式工作，包括建構鏡頭、場景，或者一部電影……也包括他與工作團隊的合作方式，意思是他會在你需要時提供你需要的東西。當你和他一起剪輯一部電影，你需要一個處理某場戲的想法，他可以提供給你。在這過程的後期，如果你需要關於某句台詞中某個音節發音的意見，他也會在適當的時候提供給你。

此外，很多創作者會發現自己被局限在某種類型或媒材當中，無論是廣告、音樂錄影帶或電影。而大衛在各方面都同樣專精，如同你所說，他可以做一鏡到底的東西，例如反吸菸宣導片，他做連續性的影集也得心應手，例如《破案神探》。他有辦法在各種領域保持品質，這真是難得。我們看過拍電影的人嘗試拍廣告或音樂錄影帶，或者反過來，他們就是無法成功。

你的剪輯工作是怎麼融入他的世界的？

他是個電影語法大師。他知道語法的規則，他知道如何扭曲語法，也知道如何打破語法。在拍一場戲時，拍攝的鏡頭次數可能是數不清的。你永遠會把電影想成名詞、動詞、形容詞和副詞的集合，然後用不同的子句和片語結構成複合句，這是一種語言。

如果你有了正確的建構材料，配合正確的藍圖，你就可以在語言中達到產生光電的強度。建構材料就是片場生產的東西，而藍圖就是劇本。剪輯就是使用這些材料構築出最終產品。這涉及到觀影經驗的透明程度，你如何在正確的鏡頭、正確的位置下，呈現最精確，最簡潔的動作？從本質上來講，就是你在不簡化的狀態下，能達成多少的精確度？為了達到這樣狀態，在你千百個微小的動作抉擇當中，有多少是正確的呢？

當我看他的作品時，這就是我所欣賞的部分。一種細節上精密的層次，包含思考的合成與結晶，以及在非常特定的表演中，某個瞬間時刻的結晶。看了他三十多年，我看到的是他不斷在演進。我是帶著全然尊重來使用這字眼，這真的非常有趣。

你看他早期的東西，你談論它們，比方說愛情少年合唱團的音樂錄影帶，那是一種技術的練習。你可以想像大衛說他要學習如何做這，而且他要做得比前人做更好。他累積技術與知識經驗，然而到了最終，他卻開始真正專注於表演，這很有趣。在《索命黃道帶》中，他似乎放鬆了對於技術要求的強制，轉而專注於表演和故事……這也許是一種更70年代式的拍片方法。

你參與了《火線追緝令》的片頭製作，我覺得這部片是他正式轉型成劇情長片導演的開始，他在片中強迫觀眾習慣某種節奏。如果說過去三十年間，美國類型電影還有什麼創新風格可言，我實在想不出來了。所以，也許可以談談這風格是如何成形，以及你們如何洞悉出這樣的風格設定會成為這部片的基調。

從某個奇怪的角度來看，《火線追緝令》算是一部怨恨電影。我從這部片中感受到了怨恨，那可能很低調，但是存在的。真的！片中的怨恨呢，我想，可能是從《異形3》發展出來的。不過我是在投射自己的想法啦！畢竟，我他媽的會知道什麼三小呢？

不會，我同意你的觀點。我覺得你提出了一個很好的解讀。

　　我可以告訴你我對這件事給我的感覺。嗯……我當時是個滿年輕的電影剪接師，他打電話給我，對我說：「嘿，你想不想和這個叫凱爾·庫珀的人合作拍攝電影片頭？」我心裡想：「他媽的當然想！聽起來很棒啊！」我和凱爾一起工作。還有哈里斯·薩維德斯，願他在天國安息，我們合作設計片頭。拍出來的畫面美極了。

　　我和凱爾合作完成，我記得大衛後來說：「當我走進去看到你的臉，你還沒有開始放片子，我就知道完蛋了。」整個東西就癱在那裡，平凡無奇，我也心知肚明。大衛說：「嘿！或許可以試試別的方式來做，想像你是個無名氏，從零開始做。」好吧，我想這是個好方向。於是，我聽他的建議整整工作了六個星期，結果非常好。他找了一個叫芬德利·邦汀的人加入，是個攝影師，不要把想這個名字想成押韻（笑）！怎麼會有人把自己的小孩取這種名字……

我知道你想表達什麼，請繼續說。

　　……我真是不懂。芬德利在他的地下室用16釐米膠卷拍攝片頭，一面拍攝一面玩鏡頭方框的光線進出量。這就是你在片頭中看到很棒的扭曲視覺影像，只是長久以來一直被人模仿得很糟糕。拍攝片頭真是個大開眼界的經驗。這部片在好萊塢中國戲院首映，我們看到片頭在大銀幕上播放出來，當時的感覺就是：「哇靠！」

這是再精密的數學運算都無法達到的，你們所做出來，與特倫特·雷澤諾在《火線追緝令》所做的一樣重要。我覺得兩者旗鼓相當。

　　音樂真的是整個片段的基礎，剪輯和音樂之間的搭配真可說是絕配。

《顫慄空間》的演職員表段落是導演和你討論的結果，還是與科克·貝克斯特合作的？

　　那是在科克之前的事。

所以當時是導演和你一起做的，是嗎？因為這場戲就是他與剪輯的對話。

　　也許有對話吧。是詹姆斯·海古德和我一起剪輯《顫慄空間》。大衛提起他希望在片頭呈現紐約市，因為整部電影都是紐約褐石建築的氛圍。這樣的片頭設計是呈現廣度和寬度的一種方式，並且也為接下來的內容建立一個舞台背景。

而且，讓演職員的名字占據實體空間，也是個很棒的概念。

　　大衛以分層的方式處理影像，有時是出於技術上的考量，因為他要拍一個合成鏡頭，但是實際上不可能把所有的東西都放進一個鏡頭內。有時候，這是一個創造性的選擇，《顫慄空間》的片頭就是如此。也有些時候，它並非完全必要，卻可以非常方便地讓每個單獨層次完美呈現，當你把三個不同層的東西並置，盡其所能完美地呈現出來，你就會拍出一個相當棒的鏡頭。

我在這本書中思考的一件事，他是指標性的特效導演之一，只是與卡麥隆，史匹柏或雷利·史考特的作法相反。你認為這樣的說法有道理嗎？

　　從心理學方面來說，大衛活在陰影中。陰影中存在某種愉悅，而視覺效果

工作就是在陰影裡作用……視覺效果是為了形塑真實，一種真正讓你眼睛一亮的真實感。有趣的是某些工藝高超的藝術家，他們用人工的方法來模擬真實，而這一切都是為了審視陰影。

《班傑明的奇幻旅程》讓人感覺到一種非典型的剪輯方式。芬奇的電影以嚴格和嚴謹聞名，這部片的剪輯給人的感覺，彷彿帶來更多的精簡與沉思。

這或許與故事有關，而不是剪輯，但我想我知道你的意思。你以為這會是一部關於愛情的電影，後來卻發現是一部關於死亡的電影。在《曼克》中，你可以很明顯地看出大衛對於傑克有一份非常深刻的連結，而且這份連結還在繼續。你知道，他就在拍攝《班傑明的奇幻旅程》之前失去了父親，我想他在拍《班傑明的奇幻旅程》中做了關鍵的抉擇：他要講一個愛情故事？還是要講一部關於失去的故事？這部片終究是關於失去。我想整部片沉思的部分可能由此而來，這並不是一部激昂振奮的電影。

在《龍紋身的女孩》中，丹尼爾·克雷格的角色每到一個地方，都會出現一個他在找手機訊號的鏡頭，我這樣說對嗎？

我不知道。

你不知道啊。我的意思是我喜歡這部電影在剪輯上的重複性與回歸性。我喜歡這部電影中的定場鏡頭。他去到的每個地方都只用兩個鏡頭來描述。感覺是如此緊湊。

我可以告訴你關於這件事的一件趣事。我們和索德柏度過了一天，大衛和他是朋友。兩個風格不同的導演很難兼容並蓄。索德柏的中心思想是：一場戲的肉是什麼？他會把所有的脂肪切掉，把它修剪得乾乾淨淨，然後給你肉排。而對大衛來說，一場戲總是有一個開頭、中間和結尾，他不斷地讓你去思索、認識這空間。他會給你足夠的東西，讓你完全了解。

所以說，我們和索德柏花了一天時間，我想他和我們一起拍《龍紋身的女孩》時有試圖加快速度，把一些來龍去脈的部分給簡化掉，這樣做有點破壞了整部電影。真的很有趣，畢竟對大衛來說，每場戲都是瑞士錶的小零件，如果你拿掉某個部分，就無法正常運作了。你知道我的意思吧？他的電影就是這樣設計成形的。

這部電影的節奏和空間感，尤其令人眼花繚亂。

是的，這部片沒有他其他作品中的自我幽默。我個人很懷念那份輕盈優雅，就像在《索命黃道帶》、《社群網戰》和《鬥陣俱樂部》中所感覺到的。這些電影中，每一部都有心理戲的成分，我不確定在《龍紋身的女孩》中是否也可以感覺到。

我覺得連著兩部電影，《社群網戰》和《龍紋身的女孩》是電影剪輯的壯舉。而且，你知道，奧斯卡獎就是個證明。這似乎是一項大工程。

聽著，作為一個電影剪接師，他是最好相處合作的人之一。某些導演會拍攝許多角度讓剪接師做組合，然後剪接師再提供三個版本讓導演選擇，但他並不是這樣，他知道自己要的是什麼。他可以在整場表演的百分之五當中拍到他要的東西。他有確切的目標，只要你願意跟上他的頻率，你做起事來會突飛猛進。你明白我的意思吧？所以，得到這個獎有點尷尬，因為這不像是火箭科學那樣，你得相信你的狗屁偵測儀，你得做你的工作。剪輯並不是在發明什麼東西，你是從眼前現有的一切碎片中，建構出很棒的成果。

演員

你在《索命黃道帶》中飾演亞瑟·李·艾倫，他是在去世之後才成為公眾人物。某些關於他的紀錄可以被找到，但關於他是什麼樣的人？或者他在想什麼？我們所知道的非常少。

嗯，與芬奇合作的好處，就是詳盡的文本研究，特別是關於這個主題。當我被分配到這角色，第一次與他見面時，我被帶到他辦公室的中央，那裡有《索命黃道帶》的歷史研究者所列出來、關於有可能或不可能是黃道帶的人物時間表，還有亞瑟·李·艾倫本人的時間紀錄，有記載當這些謀殺發生時，他所在的各個地方。

他還為我準備了一盒資料，裡面是當時的筆錄和錄影，就是他在偵訊時的數位錄影，讓我可以親眼看到他在審訊室的真實影像。這份錄影非常有用，他的肢體語言，以及他模仿人類行為的能力，都很有說服力。我的意思是他可以踩上受害者的位置，下一秒馬上抽身而出，真的非常厲害。這顯然是他多年來演練的結果。我從這些材料開始逐步工作，與演員一起工作，也與大衛工作。我也拿到了一些書，一共兩本葛雷史密斯的書。我有文字紀錄，我有數位影帶，所以說我們對這個角色做了相當多的前置研究。

你提到的模仿和表演都非常有趣。你在鏡頭前正面迎擊，這場偵訊戲的結構和剪輯方式都很有個性。你的演出也是有稜有角。你的手臂、你的腿、你的姿勢動作等等都有很多戲。艾倫從來都不坐直，但是我不會解讀成他感覺不舒服。他身上有一種奇怪的、怒氣沖沖的氣質。他有些時候是在表演，特別是他打開雙腿，他觸摸手錶引人注意等等。

這也是關於導演的部分，我是說，所有這一切都是整體的一部分。在芬奇的電影中，發生的事物必有所因。他以一種特別的方式，給我表演方面的指引。我們安排他翹二郎腿等所有動作，都來源自那段錄影，來自他在偵訊室裡的坐著的方式。他的坐姿幾乎是蛇形的，他盤腿而坐。

拍攝那場戲非常美妙，因為我們有的是時間，永遠不必改變打光。我們拍了很多東西，攝影機擺在哪裡並不重要。每個人的光線都一樣。因此，我們沒有做任何特殊打光，或特別為某個角色打光。我只需要和其他三個演員一起坐下，他們都非常善於掌握角色的穩定感，因此我們可以在一個非常有限的拍攝模式下，盡情自由發揮。

這場戲中有一種有趣的權力互動。原本的感覺應該是他們聯合起來對付艾倫，但很奇怪，電影中呈現出來的，彷彿是艾倫單打獨鬥在對付他們。這部分真的很厲害。

是的，我們做的這一切，都是為了「還有人認為這人是個人嗎……」這句子中的美學境界。這是整部電影中最有趣的台詞。就艾倫的為人而言，我知道他喜歡被關注。至於他是否真的是黃道帶殺手，這件事尚有爭議，但是他希望人們注意到他，不管是好是壞，這是他不斷在做的事，直到他生命的盡頭。我覺得這是大衛對這角色的塑造上相當重要的一部分，當然這也是我們在偵訊錄影畫面資料中所看到的。也許那是他唯一有機會與人交談的時刻。

你提到了他喜歡被關注，那場戲很有意思，因為眼前所見的一切，例如葛雷史密斯是否滿意、艾倫是否有罪、他是否知道自己被人看到了等等背後，艾倫其實是個戀童

演員約翰·卡羅·林區在1996年遇到了他事業上的突破，他在科恩兄弟的《冰血暴》中飾演話少又可愛的諾姆·甘德森（法蘭西絲·麥朵曼飾演他的愛妻瑪姬）。在接下來的二十五年裡，他以驚人的速度衝演藝事業，然而他最關鍵角色，是在大衛·芬奇的《索命黃道帶》中飾演連續殺人狂亞瑟·李·艾倫，這角色至今依然是他的經典成就，也證明演員要創造一個兼具情感深度與和平易近人的角色，並非一蹴可成。

癖，我也是從他最後的表情中讀出了這一點。與其說他被找了出來，其實他也只是被看到、被懷疑而已。這個人或許在他的後半生得到了許多負面關注。當他得到關注的時候，總是負面的，無論他喜歡與否。

這部電影是一場對於「痴迷」的思考。每個人都被痴迷的病毒所毀滅。每個人都把這病毒傳給另一個人。在某種程度上，唯一幸免於難的角色是安東尼‧愛德華演的那位，那是因為他沒有染上這份病毒似的痴迷。

是的，他自我抽離了出去。

是的。而且他涉入程度從來沒有達到病毒飽和點。每當我想到這場戲，每當我看到這一幕，我都會想起「鯨魚看著亞哈，亞哈也看著鯨魚。」這是他們在彼此身上認識到的，獵人和獵物。這件事的基礎建立在：他真否就是黃道帶殺手，或者他不是黃道帶殺手。

大衛非常聰明，他指導我把這角色演成一個無辜的人，然後讓四五個不同的演員來扮演黃道帶殺手，甚至在人聲配音的過程中，也混合了各種聲音。你唯一一次聽到完全是我自己的聲音，是在艾恩‧斯姬開車遇襲的那場戲。完全看不到黃道帶殺手的臉，但他並沒有戴面具。

你知道，我爸是個律師。有一次他在進行一個案件訴訟，其中一個目擊證人到餐廳吃午餐，那個人就坐在餐廳裡。我爸說：「為什麼那位被告沒有帶律師就坐在下面？這真的很奇怪。」吃完午餐，他回到樓上，發現那個人並不是被告。

我們對眼前所見的理解……我最近看了一個電視節目，內容關於我們在遺傳基因上傾向於看到和理解的事物。它是基於光線照射自然物體的方式，也就是我們如何感覺到光線照射在自然物體上。因此，當你創造一個人工世界時，你可以迅速、簡單地愚弄眼睛，反正我們不會去看我們以為已經看到的東西。我們試圖解釋我們所「看到」的世界，所以我們的感覺可以輕易就被愚弄。

至於這部電影，我很清楚，這部片想講的並不是獵捕黃道帶殺手。如果芬奇想拍這樣的電影，他拍得出來。但他是要讓觀眾思考，什麼東西不是確定的。

黃道帶殺手的個性中也有些非常貼合當代的東西。倒不是說他是個預言家。但是我認為，如果他處在今天我們的社會，那就會是適合他生存的時代了。我們今天對於這些骯髒、色情、禁忌的東西，有非常高的興趣。

我可以理解你為什麼有這樣的觀點。我想還有另一件事，也導致了這一點，那就是對確定性的渴望。葛雷史密斯這個角色的動機就像鷹級童軍的動機一樣，因為他提起自己時也說是鷹級童軍，他需要確定的東西。他希望有一個道德的世界，一個壞人被抓而且受到懲罰的世界。但這並不是芬奇眼中的道德世界，我不覺得如此，這當然也不是劇本中的道德世界。

在我們的世界裡，對於正義和確定性的渴望，在我看來，導致了一種陰謀論，因為你不可能永遠相信別人告訴你的東西。沒有人可以給你百分百確定的事實，諸如上帝存在與否、政府的話是否可信、你認為安全的郵政系統是否真的安全等等，沒有任何事物是必然的。我認為這種對於確定性的渴望導致《索命黃道帶》這部電影中所呈現的狂熱情緒。這主題從《鬥陣俱樂部》開始，在《破案神探》中又再次出現，且力道更大。

在《火線追緝令》中，連環殺手是一個創造出來的流行符號。他是個大師，他有世界觀，有連貫性。這非常符合後《沉默的羔羊》主義電影對這主題的美化，你看到《火線追緝令》中的殺手，他是個令人毛骨悚然、身材魁梧的傢伙。他有點可悲。芬奇可以拍出《火線追緝令》和《索命黃道帶》，並讓此兩者之間有互動與互相檢驗的關係，這也是他的厲害之處。

我最近看了《雙虎屠龍》。我已經很久沒有看這部電影了，我和一個朋友聊天，他對這部電影有著相當傑出的研究和理解。這部電影就像約翰‧福特電影的終點站。他嘲弄他在過去每部電影中所設下的一切，並且排除了浪漫。

是的。而且也排除了道德權威。

道德權威，絕對是如此。每個人都是一場騙局。說每個人都接受了自己過去生命的腐敗版本，這是個謊言。你知道，大衛的所有電影，在某種程度上都……無法走出芬奇的宇宙。

談到柯恩兄弟，你參與了他們《冰血暴》的演出，他們給人最直覺的印象就是非常刻薄，但這樣並不能解釋他們的電影。《冰血暴》結尾的那場戲……非常驚人！「再兩個月。」因為我們置身在他們的世界。我一直覺得最後這場戲溫柔而美麗，同時也令人恐懼。我想科恩兄弟總是在電影中呈現矛盾性，他們不僅僅是刻薄，他們確實刻薄，但也是有人性的。對於芬奇，他很容易被論定為一個虛無主義者，或者別人會說他的電影有點刻薄，但是對我來說，這並非可以一言概括的。

大衛、柯恩兄弟，以及我曾經合作過的每一個大師導演，我與他們的工作中最欣賞的部分，就是他們在工作過程中，拋棄了所有無關的事物。大家可以抱怨芬奇各種事，我知道有很多人在討論他拍片鏡頭的數量，林林總總，但這一切都是他追求的一部分。

《索命黃道帶》反映了一種清晰。他的每部電影都有一種清晰，你大可以把它想成是一種對人性的不寬容，但是你不可能看不到其中人性的部分。科恩兄弟的話，《冰血暴》會如此根本性的不同，都是因為法蘭（即法蘭西絲‧麥多曼）。她不可能冰冷。她的表演中，從來不缺血水和口水。瑪姬這個角色也是如此，而我與她在戲中的關係是無法被排除的……很有趣，你會在那個瞬間體驗到恐懼。這肯定不是我們感覺到的，至少我演的感覺都是喜悅和期待。如果沒有這種喜悅和期待，瑪姬的生活會是什麼樣子？她看著這個世界，她置身在其中。而他卻沒有，他處在安全地帶。

嗯，她在這部電影中有一種力量，從她懷孕大肚子開始，她有一種道德權威，片中的的惡人都倒在她的腳下，你知道嗎？最後她在教訓彼得‧斯特曼的時候，就像在演練一個母親，而他是坐在汽車後座的少年。她說：「你不知道嗎？」影片結尾的方式，那份喜悅和期待是非常真實的。

我覺得偉大的電影並不是那些意圖不明確的電影，正如你所說的，是意圖清晰的電影，並且在清晰之餘，依然可以讓觀眾從中獲得不同的東西。這是主觀性的問題。《冰血暴》是一部有空間感的電影，儘管這部片的剪輯和表演都相當緊繃。這部電影真的是關於空間，不是嗎？關於開放的空間，關於寒冷、米白色的色調。

說到芬奇，在我與他交流合作的短暫時間裡，很明顯的一點，是電影製作與流程的每一層面都要在他的絕對掌握之下。沒有什麼東西是偶然的，從他與電影公司協商製作開始，不管他在做什麼，直到他要開始進行另一個製作，一直都是如此。他做的從來就不是一件事。他是在創作中存在的。

你提到了芬奇的精確性和意圖，身為一個演員，這對你會有什麼影響嗎？

我會把這東西想像成一個舞池。有些導演設定了一個非常固定的舞池，你知道你處在正確的空間，一個被建構出來、沒有特定方向、讓你可以自然流動的空間。而在這空間內，你並沒有強迫性的意圖，你是自由的。如果我有幸當導演導戲，我會試圖讓演員保持一種自由的感覺。這東西非常類似於自由意志，我想在哲學上是如此。人擁有完全的自由意志，而最終總會走向他注定要走的路。

當我在演戲時，我已經決定好了某些東西，並且順著它流動，我有意識到攝影機已經放在在該放的地方，這就是演員的標記，它讓你自由做你自己，並且清楚知道你要怎麼走。這也就是與（選角指導）拉蕊·梅菲爾德合作的強項之一，她的工作精細又周到，永遠精準地為大衛尋找到適合的人選。你知道，在我演藝生涯的第二春，肢體暴力是一個重要的部分，但是有一段時間，大家會說：「我不覺得他做得出來，因為他不夠強大。」

演員

雖然你或許在《破案神探》中與芬奇的聯繫最緊密，不過你也出現在他的第一部電影裡。你能回憶起與他最初的互動嗎？

當然。我當時是紐約的一個年輕演員，而且真的是在我表演生涯的初期。我那時候演過幾個小角色，一個是在西恩·潘電影裡的一場戲，另一個是參與了一部恐怖片演出，真的不算什麼。我大部分是當舞台演員。我在百老匯的《比洛克西藍調》中擔任過替補演員，當時伍迪·哈里遜得到《乾杯》這齣劇的角色，我就代替他演出。我也參與過很多外百老匯的劇場表演。

有天，我接到一位選角指導演的電話，一位名叫比利·霍普金斯的男士。他是為了《異形3》來電，把我請去為大衛讀本試鏡。你得知道一件事，當時我還不知道大衛是誰。他是個年輕人，和我差不多年紀。這是他的第一部電影，而且很明顯，是部大製作，是整個商品經銷的一部分。他創立了宣傳影業，是個非常成功的廣告和音樂錄影帶導演，但我不認識他。我前去試鏡，他似乎滿喜歡我，然後我接到電話，比利說他要給我一個角色。

我很興奮，但當時的情況是這樣，我那時候和一個女孩住在一起，而這份工作得在倫敦待五個月。在原始劇本中，小子的角色，也就是我的角色，只是個非常小的角色。那個女孩說：「為了一個小角色，你得去英國五個月？我不希望你離開那麼久！你為什麼不和我待在一起？」我們為此爭論不休，最後，我打電話給比利，我說：「我想，嗯，我不加入演出了。」他說：「好吧，我想大衛會想和你談，他會打電話去你家裡。」我說：「真的？」然後大衛·芬奇打電話給我，他說：「聽著，不要擔心劇本。我對你的角色有很多想法，我會拍很多你的東西。」我說：「好吧，那我就加入。謝謝你。」

我當時非常年輕，沒有漂亮的履歷，為什麼選我呢？如果你看了那部片，你看到的都是成就非凡的英國演員。查爾斯·丹斯、已故的布萊恩·格洛弗、保羅·麥甘，還有演過《我與長指甲》的拉爾夫·布朗，我知道大衛非常喜歡這部電影。我不知道為什麼我值得大老遠被請來英國，與這些非常有成就的英國演員一起演戲。不過我並沒有問，我就是去了，於是我拍了這部電影，而且，你知道，如他所說，大衛安排我演了很多場戲，這部影片是一個很棒的經驗。我想你應該也知道，後來電影公司在後期製作時期從大衛手中搶走了這部片，而且重新剪輯。

赫特·麥卡藍

這位紐約土生土長的演員已經是芬奇作品中的一個圖騰了。他在《異形3》和《鬥陣俱樂部》中都扮演了關鍵性的小配角，為他的電影生涯提供了一個跳板。然而麥卡藍本人也彰顯了芬奇在選擇合作對象時的判斷力和記憶力，因為他在將近二十年後再度回歸，飾演《破案神探》中個性複雜的探員比爾·坦區。撰寫本文時，麥卡藍正在多倫多拍攝吉勒摩·戴托羅的《夜路》。

這部片有些狀況，但有一個如此清晰的內涵，我覺得你的那一場戲可以說是非常壯觀，我覺得那是一場非常不舒服的段落。

　　我記得非常清楚，好像昨天才發生一樣。

在好萊塢電影裡面，這是相當不堪的一場戲。

　　嗯，關於這一點，我要告訴你這件事。我非常欽佩和感激雪歌妮·薇佛，她曾走到我面前，對我說：「赫特，我非常重視這場戲的真實感。所以我希望你知道，無論你覺得你在這場戲中會做什麼，或這個角色會做什麼，我要讓你知道一切都是可以的。如果你要抓住我，打我一巴掌，或者你覺得該怎麼做，我希望感覺都是真實的。」我真的很感謝她這麼說，這讓我擺脫之前的很多禁忌，因為她是電影巨星，是全球收入最高的演員之一，我只是個年輕新演員，而且基本上我是參與導演的第一部大製作。我不想跨越分寸，但我希望這場戲拍成功。我想讓大衛開心，不過基本上我也不想讓女主角不舒服。

　　她對我表達了她的關切，讓我感覺到：「好吧，我們就放開來做吧！把該做事情都做出來，該有的情緒都發洩出來，把這場戲所需要的暴力元素好好地演出來。」這場戲也是整部電影潛台詞的表達，這些男人在被遺忘的星球上，他們不知道多久沒看到女人了，而我的名字是小子，我是最年輕的一個，我看到了一個女人，我無法控制自己。我會永遠感激雪歌妮對我的這份態度，因為拍戲之前，她與我的那段談話確實對我很有幫助。

除了感謝芬奇給你的機會，了解到電影公司的干預，芬奇在執導這部電影時，他自己的挫敗感是否也能被感覺到呢？

　　我想是的，大衛有某種非常強烈的個人導演風格。他會讓你明白所有事情，不用多加說明。他非常細心，非常想把每件事做得盡善盡美。他給演員和劇組的筆記都非常、非常具體。他想得到他想要的東西，要耗多久都可以。說實話，他對錯誤的容忍度不高，不喜歡有人拖累到他。他對每個部門的要求都很高，我想有些英國劇組人員對他的導演風格有點不爽。雪歌妮、查爾斯·達頓和我在倫敦的格魯喬俱樂部為英國的藝術家和劇組舉辦了一場殺青派對，大衛也參加了，這真的是在所有拍攝結束之後。我記得我對大衛說：「大衛，你在英國的這段生活開心嗎？」他看著我說：「我再也不會回來這裡了。」

你在《鬥陣俱樂部》中的角色比你在《異形3》中的角色戲分更多。你有幾場非常令人難忘的戲。我相信有數百萬計的觀眾會從那部電影中認出你和你的臉，因為，你知道，你的角色真的很突出。

　　對極了！你知道，在我拍完《鬥陣俱樂部》之後很多很多年的歲月裡，這是我最常被大眾認出來的表演，儘管只是個小角色。

　　這部電影本質上幾乎就是布萊德和愛德華的雙雄對峙，雙雄加上一個女孩，你知道我的意思嗎？我和傑瑞德·雷托和肉塊，是啊，我們也在這部片子裡，充其量只是配角，然而，我無法告訴你有多少人曾走到我面前說：「他的名字是羅伯·寶森！」

我完全可以想像。

　　「嘿，你是《鬥陣俱樂部》裡的那個人！」你可以想像我的感覺嗎？我深感欣慰，因為如果我想要被認出來，我希望是因為我參與演出了這樣一部獨一無二、原創、與眾不同、而且令人難忘的電影。我可以告訴你，好萊塢的每個演員

都想演《鬥陣俱樂部》。

　　《火線追緝令》是部很棒的電影。我覺得是一部傑作，但在任何一家電影公司都絕對找不到類似《鬥陣俱樂部》劇本的東西。即使在拍攝的時候，我們都有一種非常清晰的感覺，就是我們正在合力完成某個非常特別的東西，我不覺得我們之中任何人可以預測到這部片會變成現在這樣。當片子推出時，我們感到有點神祕，許多單位對這部片的反應很冷淡。正如我之前在訪談中所提到，我很清楚地記得羅西·歐唐納在她的節目中說：「不管你要做什麼都好，就是不要看《鬥陣俱樂部》。這部片精神錯亂，而且道德敗壞。」很多人對這部片有意見，但並不表示對於我們這些身為電影一分子的人也有意見。我們真心因為參與了這部片而感到自豪。

從《鬥陣俱樂部》開始，直到你在《破案神探》中扮演了更重要的角色。

　　他很會提拔人才。《破案神探》的攝影指導艾瑞克·梅賽舒密特曾是《控制》的照明組長。《破案神探》第二季的首席編劇之一，非常有才的寇特妮·麥爾斯曾是我們第一季的第一副導。編劇喬許·多恩曾經是大衛的經紀人！只要他覺得你有能力勝任，他會給你其他導演或製片不會給你的機會，讓你放手一搏。但是，你最好能做到。你最好做好功課，你最好做好準備工作，出現在現場，並且能夠保持專注和集中。

你飾演比爾·坦區這角色的基本準備是什麼？

　　我這樣說可能有點做作，奧森·威爾斯有句名言，意思是每個人心裡都有一個詩人、一個牧師、一個刺客和一個革命者，你得把自己身上那些與你期待創造的角色不相符的東西去除掉。

　　我不是比爾·坦區，但我和他有某些共通點，這是關於認同和獲取、關於身為父親的議題與其意義，以及在這工作中成為一名偵探的意義。我覺得劇中這些人真心相信他們在社會扮演的角色意義重大，他們並沒有錯。他們感覺到某種責任、一種義務。《破案神探》原著作者約翰·道格拉斯或許是有史以來最著名的聯邦調查局探員之一，他曾精神崩潰，很長一段時間內無法工作。為什麼呢？因為他們沉迷於這些案件。他們總是在想這些事。他們總是試圖站在在凶手的立場，置身其中無法自拔。

　　因此，這是個非常暗黑的世界，在你腦海的另一面，你總是在思考這些黑暗面，處理訊息，翻閱犯罪現場的照片，與受害者的家人交談，試圖把拼圖拼出來。這是我對這角色思考的一部分。我該如何思考？我該如何改變我對這些犯罪行為和罪犯的思考方式，並請讓自己融入探員的精神狀態？

在《破案神探》這齣集中，你會不會覺得這劇集在創作方面的智慧，是芬奇和編劇喬·潘霍兩人聯結在一起，而且有一種延續性？

　　我會這樣回答：大衛·芬奇負責每一個製作面向，他要監督整體製作。即使不是他當導演的那一集，他仍然每晚都在看毛片。如果拍得不理想，他就會介入。雖然這麼說，但他也會給客座導演各種禮遇，如果他是導演，他會堅持這樣做。不過，如果他在毛片中看到拍不成功的部分，我們絕對會重拍。

　　我們會重新拍攝是因為這齣劇終究是掛他的名字。Netflix 不是因為赫特·麥卡藍想拍就讓他拍，當然也不是因為喬·潘霍寫的劇本就給他拍。聽我說，我沒有不敬的意思，我喜歡喬，他是個好人。但，你知道，喬在排練過程時犯了一個大錯誤，他甚至沒有準備好，第一週就被炒魷魚了。

　　為什麼他會走呢？因為他出身戲劇背景，我這麼說只是給你一些我的感覺，他不完全了解電視是非常不同的東西。電視不像戲劇，劇作家的文字是神

聖不可侵犯的，電視不是這樣。我們要排練，我們逐行逐句去順每個劇本，談論每一句對白，例如：「好，我為什麼要說這句話？說這句話有沒有別的方法？有沒有更好的方法來說這句話？我是不是陳述我了我在前一集已經陳述過的東西？有沒有什麼添油加醋的地方？有沒有可能以更直接、更戲劇化、更有趣的方式來表達我想表達的東西？」我們會進行這樣的對話，會在製作會議上進行圓桌討論。我喜歡這類的討論時刻，因為這讓我有機會在做完功課後說：「你覺得有沒有可能，我要這一版，不要那一版？因為我認為……」這時候最好提出你的理由，而且要考慮清楚，因為現在是你這方提出問題的時候，你的意見最好切入議題。但是對於喬，你知道嗎？他似乎並不是很了解這一點！所以我們會針對我所描述的部分進行排演、討論對白，大衛會建議做一些修正，但是喬很生氣。

我並不是說喬沒有任何功勞，他應該得到榮譽，他為一整季的節目編劇，但在當我們私底下討論的時候，大衛做了很多改變，在劇中烙上了他的個人印記。在拍片現場，你是不能挑戰大衛的。你可以提出你的想法，可以問問題，可以表達不同觀點。但是你不可以搞不清楚狀況，不可以不知道誰才是作品的主人。這是大衛・芬奇的製作，每個製作層面的每一個部分，大衛都有最終決定權。我個人覺得這是件好事，你還希望誰來介入呢？

你知道嗎？今天大部分電視都如此糟糕，部分原因是他們都是透過委員會模式來運作，有電影公司的主管介入，還有網路媒體的主管介入，而且，說實在的，我這樣說或許有待商榷，但是我真的很懷疑，這些人的判斷力到底多有強？他們不是編劇，不是導演，不是演員。但是，他們經常號稱自己是製作方面的專家。好吧，他們之中的有些人可能是！所以說，我喜歡和大衛合作，原因是如果我有一個關於角色表演方面的想法，只需要說服一個人就夠了，那就是大衛・芬奇。只要大衛簽字同意，一切就搞定，我就可放手做下去了。

攝影師

艾瑞克・梅賽舒密特

艾瑞克・梅賽舒密特是近期加入芬奇團隊的人員之一，也是另一個合作創作的好例子。他有能力執行導演出了名的精準嚴謹，因而迅速展露頭角。他為芬奇工作的第一個職務是擔任《控制》的照明組長，僅僅兩年後，他就在第一、二季的《破案神探》中首度當上正式攝影師。他還做過一件大事，就是以黑白攝影拍攝《曼克》，回歸好萊塢經典黃金年代的風華，也因此獲得奧斯卡獎。

你與大衛・芬奇的第一次合作，是在《控制》中擔任照明組長。我很想聽聽那段經歷，也很想知道你們專業合作關係的演進，進而與他合作拍攝劇情片。

拿到《控制》的職位時，我還是個年輕小夥子。我曾經與傑夫・克羅南威斯一起拍過一些廣告，但從來沒有參與過電影，傑夫的照明組長當時正在拍諾蘭的《星際效應》，所以他無法參與《控制》。能夠為大衛・芬奇的電影工作的人員，必定要是個非常特別的人。他需要的是一個有思想、有智慧、能夠為自己說話、不會被嚇倒的人，這只是個簡短的要求列表，我很感謝傑夫把我列入資格名單。大衛採取一種非常特別的工作方式，是極度獨樹一格的，你要不跟得上它，要不跟不上，我想我們這群人都洞悉到了這一點，洞悉其中的價值所在，認同他工作方式的重要性，並且能夠與他進行某種共通的感性溝通，讓這個工作系統順利運作。

但是我想，大衛也受到盛名之累。許多人指控他是個恐龍主管，或是個控制狂，這樣說其實並不準確。其實他非常、非常合作，而且大方，他對世界充滿好奇，尤其對人類充滿好奇，並且對說故事很感興趣。他是我認識的最大方的人之一。

你是如何發展《破案神探》中特定的視覺觀點？

我想，就《破案神探》而言，或許比較注重的部分是在攝影機的動作，而不是燈光。這就像是，嗯……這絕對來自大衛的說法：「我們要從人的肩膀看過去。我們要環顧四周，我們從對話的外圍來觀察對話。直到觀眾進入對話，然而我們必須具體處理何時來做這件事。」這對我來說非常有趣，我和導演、各部門一起解決了這個問題，並且思考我們何時要這樣做。這件事我做得很愉快。

當你說「從肩膀看過去」時，就像《索命黃道帶》中的審訊戲，這似乎也是《破案神探》的風格範本。我並不是說你一再重複，但是這場戲在許多設定和許多構圖和導戲方面，會讓人覺得兩者之間有相互迴響。

說實話，我覺得這只是大衛的電影語彙。你知道，當我第一次與他會面討論這部影集時，我想：「我們要拍的什麼電視劇啊？」他說：「我們要拍兩個人面對面坐在一張桌子前，他們的中間放了一個保麗龍杯子。而且我們要拍得很棒。」我當時想：「什麼？」在我過去的電影生涯中，我做過法律犯罪電視劇。我做過很糟糕的犯罪劇。直到我讀了劇本，看到卡麥隆·布里頓扮演艾德·肯培之後，我才開始了解犯罪劇是什麼。

好演員，他真是超棒的演員。棒呆了！

是的，他很厲害。我想你會同意這點，我認為大衛是個古典型的電影創作者，意思是他接受的訓練是古典的，他對古典創作法則有感覺，不會為了與眾不同而與眾不同。我想他在自己的創作生涯中已經歷過這部分。你可看到他在《顫慄空間》中實驗了一些並沒有產生效果的東西，然後他從錯誤中學習，再回歸到對他會產生效果的古典電影技術。這些東西也配合到他想呈現的敘事方式。

至於剪輯等其他方面，我認為我們在《破案神探》中所做的，絕對有呼應到他在《索命黃道帶》中所學到的。雖然我覺得《索命黃道帶》還有些俏皮戲耍的時刻，《破案神探》卻沒有。

在這部影集中，顏色的選取安排格外精心，但是我也對第一、二季之間的對比很感興趣，因為第二季的外景場面讓我印象深刻。我不知道你是否同意這一點：不同的城市和空間，會有更多的探索性。

我想這完全正確。我相信，我們在電影創作中所謂「風格」、「美學」或其他什麼，大多是工作實踐的結果，而非原始意圖。就像你去餐廳看菜單時，永遠無法預測這道菜的味道，一切都關乎技術的應用。你就知道了，我們過濾我們的技術，我們決定我們要做什麼，我們設定我們的視覺規則，我們之後可能會、也可能不會打破這些規則，最後的結果就是這一切……技術應用的組合。

因此，就《破案神探》而言，至少在第一季中，我們在空間有限的房間內，有非常形式化的構圖和非常少的攝影機運動，整季的感覺是節制、小規模、雖然空間局促封閉，卻可容納百川的。

到了第二季，劇本把我們帶到戶外，我們看到了更多外面的世界，整季的幅員也更遼闊了。你知道，這就是空間地點的實際狀況。我們現在可以移動攝

影機，因為角色在空間中移動，我們也可以跟著他們在空間中移動。就這這方面來看，我想第一、二季是非常不同的，因為故事不一樣。第一季就像一種展開鋪陳，第二季是第二幕，不過很可惜，沒有第三幕了。

是啊，真是討厭。雖然芬奇沒有執導所有的集數，卻被公認是這部影集的精神導師。是這樣嗎？

我覺得我有非常大的責任去監督這部影集的風格應用，至少在攝影方面，因為電視影集的導演，當然並非所有人，不過幾乎都是那種接案賺錢的導演，有趣的是劇情長片並沒有真正發生這樣的狀況。比方說安德魯・多明尼克這樣的導演，他是個公認的電影作者，對吧？他拍電影的方式與大衛非常不同，他還自己寫劇本，所以踏入影集這一塊，對他來說是個很大的改變。

電視影集的導演有點像受雇的專欄作家。比方說：「嗯，你這星期幫《紐約客》寫篇稿子，我需要你寫一篇『吶喊與低語』專欄文。」如果你平常都在《浮華世界》寫稿，現在你要寫「吶喊與低語」專欄，得參考之前刊登過的文章，你得以這樣的風格書寫，對吧？你會有編輯人員協助你完成寫作，我覺得在某種程度上我有責任這樣做，我肯定會對導演施加一些壓力，以維持整部影集的完整性。這不是因為我否定導演維持完整性的能力，而是因為這部影集非常明確而特殊，維持住我們所設定的邊界範圍是很重要的。不過大衛每天都在片場，他參與演員走位的排練，監督技術部門，監督導演組，協助勘景，對試裝給意見，他絕對都會在場。

你會覺得他對電影主題的先後程序感興趣嗎？

是的，嗯，這真是個有趣的問題。我還沒有想到這部分。大衛不是個會過度感性的電影創作者，你知道吧？

真的。

他對懷舊本身沒有興趣，他只是把懷舊當作工具。

絕對是這樣，差別非常大。

而且他並沒有恣意戲耍或剝削這些懷舊材料。我不是要批評《廣告狂人》，但那種「在頭髮上塗油彩，給每個人打背光，讓他們看起來非常光鮮亮麗」的做法，並不是大衛對50或60年代的概念。

我覺得你說的程序很有趣。我覺得大衛是個講邏輯的人，他崇尚理性的抉擇和實用性。片場的原則之一：如果你有一個改善拍片的想法，你就說出來，劇組的每個人都可以說。然而，只有在他需要聽的時候才說，而不是你一定要說些什麼，不要讓它變成你個人的事，它必須與整部影集有關。所以，當你有了這樣的環境，它就像是：「不，我們一起努力，但完全不是為了自尊，事實上，有些人會把這東西稱為自尊。」而不幸的，電影工業大部分的創造性能量都來自於這份自尊心。

你是否一定記得這樣的時刻：你所提的意見通過了，而且是在芬奇的那名言底下？他總是說：「做一件事有兩種方法，另一種方法是錯誤的。」你是否有某個時刻，提出了正確的方法？

這個嘛……是的，而這種情況發生在《曼克》可能比《破案神探》更多。順便說一下，當大衛這麼說的時候，他並沒有設定他的方法永遠正確。

<u>我一直很喜歡這句話，儘管它是一種明目張膽的挑釁，不過基本上，大家拍戲拍了一整天，最後都是用這種方式結束工作。</u>

　　這是很難明確指出的東西，因為拍片過程中的替代方案非複雜，而且一言難盡，如同《破案神探》，這部片基本上是用剪輯來敘事的，而且在很多狀況下，都牽涉到非常複雜的舞台方位和畫面方向。依照你的電影語彙工作下去，這些場景很快就會變得極其繁複。

　　我們用一種數學的方式，分解這些場景，弄清楚該如何用多角度拍攝。在這些場景中，有時候你得做畫面方向的選擇；由於行程時間限制，你得排除某些鏡頭。而當你用這種拘謹的構圖法則拍一場戲時，這些東西又變成了一種邏輯謎團，畫面方向是非常制式的。因此在某些案例中，大衛和我不會爭論，而是會辯論應該從台詞的哪一邊來拍，或者如何處理剪接順序。

　　蒙特・李瑟爾那集裡有場戲或許是最好的範例，大衛其實是在重拍的時候擔任導演。蒙特坐著，在走位排練的時候，他面對窗戶，沒有面對採訪者，很多場戲都是這樣做。我從前面的窗戶打光進來，大衛在攝影方面的能力也很強，因為他把光線問題也考慮到了。他布置妥當，然後說：「好極了，我們可以從這裡拍，就會是背光，因為你要從窗戶打光，整個都會有輪廓光。這樣拍會很棒，對吧？」我說，「是啊，太好了。」然後到了拍攝蒙特的特寫時，從赫特的視角看過去，蒙特在這場戲中部分是側面，在走位排練的時候，我認為：「我們應該拍一個特寫鏡頭，讓他身上的打光現像我現在這樣。」大衛說：「打前光？」我說：「不，不。這樣拍會很漂亮，會充滿珍珠色光澤，他談他的父親，我們會把這個……」大衛說：「我不知道，大哥。是說，整場戲是背光，輪廓邊緣的光都有拍出來，然後你想要切到一個特寫，那個孩子在無陰影低對比的扁平前光下注視著。」我說：「好哇，我們來拍。」結果，你知道嗎？我們就把攝影機放在那兒，這是正確的決定。這無關我的作者身分或什麼的，只是說，我想這就是意見主張的過程，以及為什麼你需要與人合作，你知道吧？大衛最後同意了，他說：「很好，非常漂亮。」成功了。

<u>當你在拍像《曼克》這樣的黑白片時，有哪些東西是你們不會做的？</u>

　　嗯，關於這一點，大衛和我並沒有對電影進行過多的論證。我們並沒有說：「喔，我們要做什麼啊？」沒耗太多工夫在辦公室仔細鑽研。當我與他合作，我所做的，以及我在《曼克》中所做的，就是讀過劇本，這是必要的，然後我會整理出大約兩百張照片。有電影劇照、藝術攝影、繪畫……諸如此類的東西，然後我把它們集結成一本展示樣書，用寄給客戶的專業郵件模式寄給他，加上一些背景說明。比如這場戲參考這張照片、那場戲參考那張照片等等。不過，這只是當作一個討論的開端，不是說「這就是我看到的」，而是「這是我覺得有趣的點」。

　　大衛厲害之處也是很多導演無法做到的，他對自己的筆記有驚人的反射能力。不需要考慮太多，就可以洞悉得到。他會表示「是啊、不對、我需要看到更多這樣的東西、我覺得這很有趣、絕對不行、我們不會做這個」，他非常清楚他要什麼，但這並非因為他無法接受意見，他只是非常擅長評估事物。基本上我就是把那兩百張劇照拿出來，然後縮小範圍，去蕪存菁。

　　回頭來回答你的問題，我們並不是要重拍《大國民》。我拍過一些黑白廣告，也拍過一些黑白音樂錄影帶，我當然在電影學院也拍過黑白片。拍黑白片對一個攝影師來說誘惑力超級大，就像魅惑人的海妖。它會帶著你走上這條路，在你的耳邊低語：「對了，走這條路，黑白色調的剛硬線條陰影，以及百葉窗投射的影子效果，拍出來會很了不起，而且人們看了會說，哦，他拍了……」我非常擔心我會走到這一步，我不想因為黑白片而引起人們對作品的關注，或

者做出錯誤的選擇，因為黑白拍攝影讓我情緒激昂。你看過黑白片，經常有人在拍黑白片。你看過某些影集拍出了這類象徵性的黑白影集，好像在對你說：「我們來拍黑色影集吧！」我想我很害怕變成這樣，因為不希望觀眾的反應是「喔，這只是小聰明」或「他就是忸怩作態、厚臉皮」你知道吧？

所以，我和大衛在討論初期一定會說到：「嗯，在黑白電影的流派中，技術和風格光譜的多樣性非常驚人，從好萊塢老電影風華，到黑色電影，到寫實主義……我們可以透過場景的脈絡與安排，對所有一切表達敬意。」

你也看到了，在《曼克》中，有時候我可能稍嫌玩過頭了。我總是會有點擔心這個問題。塔爾伯格在辦公室的那場戲就是非常經典的好萊塢黑色電影日間室內景觀，有百葉窗，以及光線透過百葉窗投射在牆上的陰影效果。這部電影是風格化的，但是我不希望它在視覺上吸引太多關注，那會讓你失去你與電影本身之間的連結。

按照許多影評人的說法，《曼克》是一封給電影的情書，我無法認同這一點。我在想，你真的讀過情書嗎？這不是一封情書。雖然有感情，但並不僅止於此。

對。我最近收到很多回應，觀眾會說：「嗯，你何不用膠卷拍呢？這應該是一部黑白電影，你為什麼不用膠卷來拍攝？」我的回答永遠是一樣。我會回答：「如果你想得到一致的、可預測的結果，膠卷是最不合適的拍攝的媒介。」如果你對自發性和出乎意料的魔力，以及那種愉快的意外感興趣，膠卷就是一種美妙的媒介，我並不是說哪種比較好，但大衛對意外與驚訝不感興趣。再說，今天花了二十萬美元拍出來的東西，明天看到了卻超級驚訝，他對這種事一點興趣也沒有。

致謝

親愛的讀者：

俗話說，好事不過三。但這不會阻撓我幻想著有天能再同亞伯蘭斯出版社、《Little White Lies》雜誌合作出版第四本書——也可能第五本？第六本？就像綿延爬升的海岸線，或是唐納‧川普思考著二度競逐白宮寶座？但也可能許多獨具自我風格的電影作者已日漸凋零，我們的書寫素材也即將告急。聰明謹慎的艾瑞克‧克洛普佛、心思敏捷的克萊夫‧威爾遜，還有甚為嚴肅剛直的大衛‧詹金斯，這三人沉著冷靜地監督本書的寫作、編輯與執行過程（並且貢獻了書名），這些日子以來，我們的辦公室被化用成避難室，彼此間的合作全仰賴社群網站，而我想對你們說聲：謝謝（並且用沙摩賽般的嗓音說），我就在你們附近，不會走遠的。

本書的設計團隊有法布里奇歐‧費茲塔、奧蕾西亞‧莉普絲卡雅、漢娜‧南丁格爾和特莎‧納許，我相信他們的作品品質不證自明。也謝謝《Little White Lies》的最強編輯亞當‧伍德沃德總是默默相助。

不管是因為今年光怪陸離到我害怕無法保持思路清晰，又或許是因為大衛‧芬奇本身就是個難搞的怪人，我的確投注了比以往更大的心力在這本書上。欽佩、感謝與符合社交距離的擁抱給：史蒂夫‧麥法蘭、欣妮‧尤班內克、尼爾‧巴德赫、卡米‧柯林斯、德維卡‧吉里什、海莉‧姆洛提克、莉迪亞‧奧格萬、寇特妮‧達克沃斯、達拉‧泰特爾、布蕾克‧霍華、伊曼‧本杜、馬克‧佩蘭森、麥可‧寇雷斯基，以及寵妻魔人們——布朗溫、梅格、馬洛里、班、堤娜與阿達拉。特別感謝我在The Ringer網站的編輯群，以及親愛的芬奇智囊團成員，西恩‧費尼西與克里斯‧萊恩，謝謝兩位讓我把幾年前發表在The Ringer上的文章，重新編修後放進本書《索命黃道帶》的章節中，也謝謝傑森‧蓋勒、安德魯‧格魯達多魯、邁爾斯‧索里和摩斯‧伯格曼。

致想寫書的各位（不論篇幅、風格或主題為何），我中肯的建議是請去尋覓那些真正會提出中肯建議的人。蘇菲亞‧馬斯托羅維奇、布倫丹‧鮑伊、瑪德琳‧沃爾分別採用刪去法、抽換法與諷刺法，在本書上各司其職。根據我的經驗，要想辨別是否有人看重你的內容，諷刺法會是最可信的指標，而單就此指標看來，他們視本書有千斤重。

電影《控制》的死忠影迷（也是資深寵妻魔人），安娜‧斯旺森身兼二職，既是我們的主要研究員，還擔任連絡專訪的窗口。協助確認多位藝術工作者參與本書內容，安娜在這方面功不可沒。我還要謝謝傑夫‧克羅南威斯、亞瑟‧麥斯、約翰‧卡羅‧林區、拉蕊‧梅菲爾德、艾瑞克‧梅賽舒密特，以及安格斯‧沃爾，謝謝你們付出時間和提出建言。維克拉姆‧默蒂，一位優秀的影評人，你及時貢獻了逐字稿，並針對整個專訪與計畫提出不少實質的建議。

心懷感激崔鬥虎邀請到奉俊昊為本書撰寫簡潔優美的前言，謝謝奉導演的文字，當然也感謝他的作品，（根據導演自己的歸類法）我視它們為美麗的弧線，但依舊犀利逼人，宛如用尖細的鐵絲繞出的八字形一樣。

一如既往，感恩滿懷在過去一年裡，我的核心生活圈不斷茁壯，成為我生命的守護者：麥特與蘇西；珊蒂奶奶與維薩爸爸；伊芙琳外婆與大衛‧札耶德。還有我的摯愛（此生至死不渝，專屬於我的小天地）：譚雅、莉雅與艾佛瑞。艾佛瑞在不尋常的情況下出生，當時本書正準備畫下句點，而截至我寫這段文字的此刻，她已經長得和巴頓家的孩子一樣可愛。我謹願她別長太快。

插畫

《火線追緝令》
《索命黃道帶》　Ana Godis

《異形3》
《顫慄空間》　Margherita Morotti

《致命遊戲》
《鬥陣俱樂部》　Kingsley Nebechi

《班傑明的奇幻旅程》
《社群網戰》　Freya Betts

《龍紋身的女孩》
《控制》　Hsiao-Ron Cheng

《曼克》　Jaxon Northon

圖像來源

Every effort has been made to identify copyright holders and obtain their permission for the use of copyrighted material. The publisher apologizes for any errors or omissions and would be grateful if notified of any corrections that should be incorporated in future reprints or editions of this book.

索引

參考書目

Abbott, Megan. "Gillian Flynn Isn't Going to Write the Kind of Women You Want." *Vanity Fair*, June 28, 2018.

Acocella, Joan. "Man of Mystery." *The New Yorker*, January 2, 2011.

Allen, Valerie. "Se7en: Medieval Justice, Modern Justice." *Journal of Popular Culture* 43 (2010): 1150-1172.

Andrew, Geoff. "Fritz Lang's M: The Blueprint for the Serial Killer Movie." British Film Institute. Updated April 24, 2019. https://www2.bfi.org.uk/news-opinion/news-bfi/features/fritz-langs-m-blueprint-serial-killer-movie.

Asch, Mark. 2011. "Trash Hit: The Girl with the Dragon Tattoo." *L Magazine*, December 21, 2011.

Bailey, Jason. 2019. "'Mindhunter': What to Know and Read About the Killers in Real Life." *New York Times*, August 19, 2019, Arts.

Baker, Katie. "The Opening Evisceration of Mark Zuckerberg in "The Social Network.'" The Ringer, September 21, 2020.

Baker, Peter C. "The Men Who Still Love 'Fight Club.'" *The New Yorker*, November 4, 2019.

Barfield, Chrales. "'Alien 3' Effects Person Talks the Time David Fincher Dared the Head of Fox to Fire Him." Playlist, February 26, 2019.

Beaumont-Thomas, Ben. "*Fight Club* Author Chuck Palahniuk on His Book Becoming a Bible for the Incel Movement." *Guardian*, July 20, 2018.

Bereznak, Alyssa. "Ten Years Later, Mark Zuckerberg Is Still Trying to Overcome "The Social Network.'" The Ringer, September 22, 2020.

Bernstein, Jacob, and Guy Trebay. "George Michael's Freedom Video: An Oral History." *New York Times*, December 30, 2016.

Bishop, Bryan. "Author Chuck Palahniuk Tells Us Why It's Time to Re-Open *Fight Club*." Verge, May 27, 2015.

Bitel, Anton. "Why The Game Remains David Fincher's Trickiest Thriller." *Little White Lies*, July 27, 2020.

Blauvelt, Christian, and Christian Blauvelt. "Ben Mankiewicz Shares What Happened After the Events of 'Mank'—and His Role in the Film." IndieWire, December 8, 2020.

Blomqvist, Hakan. "The Man Behind the Dragon Tattoo." *Jacobin*, October 20, 2015.

Boorsma, Megan. "The Whole Truth: The Implications of America's True Crime Obsession." *Elon Law Review* 9, no. 1 (2017): 209–224.

Boyle, Brendan. "Witness for the Prosecution." Stars in My Crown, October 31. 2020. https://brendanowicz.substack.com/p/witness-for-the-prosecution.

"Brutal, Relentless, Disturbing, Brilliant: Chuck Palahniuk's *Fight Club*." Book Marks (Literary Hub), September 22, 2017.

Bucher, John. "Joe Penhall on the Nature of Criminality in MINDHUNTER and THE KING OF THIEVES. LA Screenwriter, January 31, 2019.

Burkeman, Oliver. "Gillian Flynn on Her Bestseller Gone Girl and Accusations of Misogyny." *Guardian*, May 1, 2013.

Carter, Jimmy. "Fight Club: Brad Pitt and Edward Norton TALK about Fight Club…an Interview." June 9, 2008. https://www.youtube.com/watch?v=7VaA6_CDRyY.

Cha, Steph. "Laughing at 'Gone Girl.'" *Los Angeles Review of Books*, October 22, 2014.

Chang, Justin. "*The Girl with the Dragon Tattoo*." Variety. December 13, 2011.

Chiarella, Tom. "Daniel Craig Is a Movie Star from England. Any Questions?' *Esquire*. August 1, 2011.

Chitwood, Adam. "How Fincher's *Dragon Tattoo* Marked the End of the Big Budget Adult Drama." Collider, November 7, 2018.

Cohen, Anne. "Marion Davies' Scandalously Glamorous Life Deserves Its Own Movie." Refinery29, December 4, 2020.

Collins, K. Austin, and K. Austin Collins. "David Fincher's 'Mank' Brings Old Hollywood Thrills—and Eerie Political Chills." Rolling Stone, November 12, 2020.

Cooke, Tim. "Why Zodiac Remains David Fincher's Most Puzzling Masterpiece." *Little White Lies*, February 26, 2017.

Cutler, Aaron. "New York Film Festival 2010: David Fincher's *The Social Network*." Slant magazine, September 27, 2010.

Cwik, Greg. "For the Man Who Has Everything: Close-Up on "The Game.'" Notebook (MUBI), March 26, 2019.

Dargis, Manohla. "Hunting a Killer as the Age of Aquarius Dies." *New York Times*, March 2, 2007, Movies.

———. "Millions of Friends, but Not Very Popular." *New York Times*, September 23, 2010, Movies.

———. "No Job, No Money and Now, No Wife." *New York Times*, September 25, 2014.

Denby, David. "Influencing People." *The New Yorker*, September 27, 2010.

Desowitz, Bill, and Bill Desowitz. "'Mindhunter': David Fincher and Editor Kirk Baxter's Dance of Death." IndieWire, May 29, 2018.

Dibdin, Emma. "The Five True Crime Stories That Inspired 'Mindhunter' Season Two." *Esquire*, August 15, 2019.

Dobbins, Amanda, Sean Fennessey, and Chris Ryan. "The Everything David Fincher Ranking." The Ringer, September 25, 2020.

Dong, Kelley. "Millions To Be Made: David Fincher's 'Mank.'" Notebook (MUBI), December 14, 2020.

Dowd, A.A. *Alien3* Is so Much Better than David Fincher and Its Reputation Insists." A.V. Club, May 14, 2018.

Doyle, Paulie. "How 'Fight Club' Became the Ultimate Handbook for Men's Rights Activists." VICE, January 5, 2017.

Ebert, Roger. "Chris Burden: The 'Body Artist.'" RogerEbert.com, April 8, 1975.

———. "Panic Room." RogerEbert.com, March 29, 2002.

———. "Seven." RogerEbert.com, September 22, 1995.

———. "The Curious Case of Benjamin Button." RogerEbert.com, December 23, 2008.

———. "The Girl with the Dragon Tattoo." RogerEbert.com, December 19, 2011.

———. "Zodiac." RogerEbert.com, August 23, 2007.

Edelstein, David. "Movie Review: Fincher's *The Girl With the Dragon Tattoo* Brings the Hate." Vulture, December 19, 2011.

Emile, Evelyn. "Prison Films and the Idea of Two Worlds." *Brooklyn Rail*, June 20, 2019.

Ephron, Nora. "The Girl Who Fixed the Umlaut" *The New Yorker*, June 28, 2010.

Evangelista, Chris. "Watch: David Fincher Directed a Super Bowl Commercial Scored by Atticus Ross." Slashfilm, February 4, 2021.

Every Frame a Painting. David Fincher - *And the Other Way Is Wrong*. October 1, 2014. https://www.youtube.com/watch?v=QPAloq5MCUA.

Fagan, Kevin. "Zodiac Killer Case: DNA May Offer Hope of Solving the Mystery." *San Francisco Chronicle*, May 3, 2018.

Fear, David. "'Fight Club' at 20: The Twisted Joys of David Fincher's Toxic-Masculinity Sucker Punch." *Rolling Stone*, December 16, 2019.

———. "David Fincher: The Rolling Stone Interview." *Rolling Stone*, January 12, 2021.

Fienberg, Daniel. "'Mindhunter' Season 2: TV Review." *Hollywood Reporter*, August 15, 2019.

Fight Club. *Kirkus Reviews*. June 1, 1996.

Freer, Ian. "The Curious Case of Benjamin Button Review." *Empire*, January 1, 2000.

French, Philip. "Film of the Week: Panic Room." *Guardian*, May 5, 2002.

Garber, Megan. "One Way *The Social Network* Got Facebook Right." *The Atlantic*. February 3, 2019.

Goldberg, Matt. "'Alien 3' Revisited: The Films of David Fincher." *Collider*, October 4, 2017.

———. "'Se7en' Revisited: The Films of David Fincher." *Collider*, October 5, 2017.

———. "'The Game' Revisited: The Films of David Fincher." *Collider*, October 6, 2017.

Gregory, Drew. "I Didn't Understand 'Gone Girl' Until I Was a Woman." *Bright Wall/Dark Room*, November 26, 2019.

Groves, Tim. "Murder by Imitation: The Influence of *Se7en's* Title Sequence." Screening the Past, April 2018.

Gullickson, Brad. "The 'Alien 3' That Could Have Been." Film School Rejects, August 16, 2019.

Halbfinger, David M. "Lights, Bogeyman, Action." *New York Times*, February 18, 2007.

Harris, Aisha. "How Faithful Is David Fincher's *Gone Girl*?." Slate, September 30, 2014.

Harris, Mark. "Nerding Out with David Fincher." Vulture, October 23, 2020.

Harris, Paul. "Focus: So Who Was the Zodiac Killer?' *Observer*, April 15, 2007, sec. Film.

Harvilla, Rob. "Decoding David Fincher's Gorgeous, Goofy, and Iconic Music Video Career." The Ringer. September 24, 2020.

Heaney, Katie. "Is True Crime Over?" The Cut, August 19, 2019.

Heffernan, Teresa. "When the Movie Is Better Than the Book: Fight Club, Consumption, and Vital Signs." *Framework: The Journal of Cinema and Media* (Detroit, MI) 57, no. 2 (Fall 2016): 91–103.

Hertz, Barry. "The Lingering Cultural Bruise of David Fincher's *Fight Club*, 20 Years Later." *Globe and Mail*, October 13, 2019.

Holmes, Linda. "'The Social Network' Is A Great Movie, But Don't Overload the Allegory." NPR, October 1, 2010.

Honeycutt, Kirk. "'The Curious Case of Benjamin Button': Film Review." *Hollywood Reporter*, November 24, 2008.

Horowitz, Josh. "David Fincher Didn't Want to Make 'Another Serial-Killer Movie'… Until 'Zodiac' Came Along." MTV News, January 2, 2008.

Howe, Desson. "Alien 3.'" *Washington Post*, May 22, 1992.

Hunter, Rob. "37 Things We Learned from David Fincher's 'Gone Girl' Commentary." Film School Rejects, August 5,

2015.

———. "50 Things We Learned from David Fincher's 'Panic Room' Commentary." Film School Rejects, June 30, 2016.

———. "48 Things We Learned from David Fincher's 'Zodiac' Commentary." Film School Rejects, August 25, 2016.

———. "29 Things We Learned from David Fincher's 'The Game' Commentary." Film School Rejects, November 10, 2016.

———. "33 Things We Learned from David Fincher's 'The Girl with the Dragon Tattoo' Commentary." Film School Rejects, November 17, 2018.

Jagernauth, Kevin. "David Fincher Says He Shouldn't Have Directed 'The Game,' Dislikes Superhero Movies & Talks 'Crazy' '20,000 Leagues.'" IndieWire, September 16, 2014.

Jenkins, David. "It's All True: A Conversation with David Fincher." *Little White Lies*, December 2, 2020.

Jensen, Jeff. "Cause for Alarm: Jodie Foster in "Panic Room.'" *Entertainment Weekly*, February 15, 2002.

Jordison, Sam. "First Rule of Fight Club: No One Talks about the Quality of the Writing." *Guardian*, December 20, 2016.

Kashner, Sam. "*Gone Girl's* Rosamund Pike, Oscar Nom¬inee, Spills on Her Pregnancy, David Fincher, and That Unforgettable *Gone Girl* Scene." *Vanity Fair*, January 20, 2015.

Kehr, Dave. "A Curious Life, From Old Age to Cradle." *New York Times*, October 31, 2008.

Kettler, Sara. "Why the Zodiac Killer Has Never Been Identified." Biography, October 10, 2019. Updated December 17, 2020.

Kilday, Gregg. "The Making of 'The Girl with the Dragon Tattoo.'" *Hollywood Reporter*, January 14, 2012.

King, Angela. "The Prisoner of Gender: Foucault and the Disciplining of the Female Body." *Journal of International Women's Studies 5*, no. 2 (2014): 29–39.

Koehler, Sezin. "The Untold Truth of *Fight Club*." Looper, May 7, 2020.

Lacy, Sarah. "Memo to Aaron Sorkin: You Invented This Angry Nerd Misogyny Too." *TechCrunch*, October 11, 2020.

Lambie, Ryan. "Alien

Landekic, Lola, and Ian Albinson. "*The Girl with the Dragon Tattoo*." Art of the Title, February 21, 2012.

———. "*Panic Room*." Art of the Title, November 29, 2016.

Landekic, Lola. "The Game." Art of the Title, January 11, 2013.

Lane, Anthony. "Home Fries." *The New Yorker*, March 31, 2002.

Lang, Brent. "David Fincher on 'Mindhunter': 'I Don't Know If It Makes Sense to Continue.'" *Variety*, November 18, 2020.

Lawson, Richard. "*Mindhunter* Review: An Appealingly Repulsing Serial Killer Study." *Vanity Fair*, October 17, 2017.

Lazic, Manuela. "Fincher Moments: The Pure, Painstaking Romance in 'The Curious Case of Benjamin Button.'" The Ringer, September 23, 2020.

Lee, Nathan. "To Catch a Predator." *Village Voice*, February 20, 2007.

Lessig, Lawrence. "Sorkin vs. Zuckerberg." *New Republic*, October 1, 2010.

Levy, Emanuel. "Curious Case of Benjamin Button, The: In¬terview with David Fincher." EmanuelLevy, December 4, 2008.

Lincoln, Kevin. "What David Fincher's Fascination with Serial Killers Says About His Filmmaking." Vulture, November

9, 2017.

Macfarlane, Steve. "Beer Money." Element X Cinema, March 5, 2021.

Marchese, David. "Even Jodie Foster Is Still Trying to Figure Jodie Foster Out." *New York Times* magazine, January 31, 2021.

marty288. "Gone Girl: The Murder of Feminism or Un¬conventional Female Representation?' Marty28blogs, November 14, 2015.

Maslin, Janet. "FILM REVIEW; A Sickening Catalogue of Sins, Every One of Them Deadly." *New York Times*, September 22, 1995.

———. "FILM REVIEW; Terrifying Tricks That Make a Big Man Little." *New York Times*, September 12, 1997.

———. "FILM REVIEW; Such a Very Long Way from Du¬vets to Danger." *New York Times*, October 15, 1999.

Mason, Paul. "Systems and Process: The Prison in Cinema." Images, May 1998.

McCarthy, Todd. "*The Game.*" Variety, September 5, 1997.

Mccluskey, Megan. "The True Story Behind David Fincher's New Movie *Mank.*" Time, December 5, 2020.

Miller, Matt. "Have We Finally Grown Out of Thinking *Fight Club* Is a Good Movie?" *Esquire*, October 15, 2019.

Mills, Bart. "In 'Forrest Gump,' Historical Figures Speak for Themselves." *Chicago Tribune*, July 8, 1994.

Morris, Wesley. "The Girl with the Dragon Tattoo." Boston, December 20, 2011.

Morrow, Martin. "Review: The Social Network." CBC, Sep¬tember 30, 2010.

Mukherjee, Stotropama. "Charles Pierre Baudelaire: The Man of the Crowd." Accessed March 15, 2021.

Mulcahey, Matt. "'We Don't Find Shots, We Build Them': DP Erik Messerschmidt on *Mank*, Lens Flare Painting and Native Black and White." *Filmmaker*, December 22, 2020.

Myers, Scott. "Interview: Eric Roth on The Curious Case of Benjamin Button." Go Into The Story, December 27, 2008.

Naughton, John. "An Oral History of 'Fight Club,' 20 Years Since Its Release." *Men's Health*, November 11, 2019.

———. "Daniel Craig: A Very Secret Agent." *British GQ*, March 29, 2012.

Nayman, Adam. "How David Fincher Puts Himself in His Movies." The Ringer, September 23, 2020.

Newell, Chris. "Zodiac (2007): Never Let Ethics Get in the Way of a Good Story." Scriptophobic, May 9, 2019.

Newman, Kim. "Alien 3 Review." *Empire*, January 1, 2000.

Nielsen, Bianca. "Home Invasion and Hollywood Cinema: David Fincher's *Panic Room*." In *The Selling of 9/11: How a National Tragedy Became a Commodity*, edited by Dana Heller, 233–53. New York: Palgrave Macmil¬lan, 2005.

Orr, Christopher. "The Movie Review: 'Zodiac.'" *The Atlantic*, July 30, 2007.

Panther, BL. "David Fincher's Madonna Videos Hone Her Style, but Dull Her Radical Edge." The Spool, Decem¬ber 6, 2020.

Pearce, Garth. "Alien3 – Empire's On Set Interviews With Sigourney Weaver And David Fincher." *Empire*, May 22, 2017.

Perez, Rodrigo. "Interview: David Fincher Talks Violence, Unpleasant Revenge & The Odd, Perverse Relation¬ship That Drew Him To 'The Girl with the Dragon Tattoo.'" IndieWire, December 21, 2011.

Phillips, Brian. "Murder, We Wrote." The Ringer, January 22, 2020.

Phillips, Maya. "'The Social Network' 10 Years Later: A Grim Online Life Foretold." *New York Times*, October 5, 2020.

Phipps, Keith. "*The Social Network*." A.V. Club. September 30, 2010.

Pinkerton, Nick. "Bombast: Gone Finching." *Film Comment*. October 10, 2014.

———. "Fake It After You Make It." Employee Picks, December 31, 2020.

Poniewozik, James. "Review: 'Mindhunter' on Netflix Is More Chatter Than Splatter." *New York Times*, October 12, 2017.

Power, Ed. "Mindhunter, Season 1 Review: So Much More than Your Average Serial Killer Drama." *Telegraph*, October 15, 2017.

Prickett, Sarah Nicole. "How to Get under Aaron Sorkin's Skin (and Also, How to High-Five Properly)." *Globe and Mail*. June 23, 2012.

Radish, Christina. "Rosamund Pike Talks Gone Girl, 'That Scene,' and More at SBIFF." Collider, February 4, 2015.

Raftery, Brian. "The First Rule of Making 'Fight Club': Talk About 'Fight Club.'" The Ringer, March 26, 2019.

Rapold, Nicolas. "Curating Reality: Cinematographer Erik Messerschmidt and 'Mank.'" Notebook (MUBI), December 4, 2020.

Reardon, Kiva. "Patriarchal Parody: The Rom-Com Logic of David Fincher." *The Hairpin*, June 2, 2016.

Rebello, Stephen. "Playboy Interview: David Fincher." *Playboy*, September 16, 2014.

Reed, Atavia. "The New Face of the Home Invasion Thriller Is Black and Female." A.V. Club, May 31, 2019.

Rehling, Nicola. "Everyman and No Man: White, Hetero¬sexual Masculinity in Contemporary Serial Killer Movies." *Jump Cut*, no. 49, Spring 2007.

Rohrer, Finlo. "Is the Facebook Movie the Truth about Mark Zuckerberg?" BBC News, September 30, 2010.

Romano, Aja. "Horror Movies Reflect Cultural Fears. In 2016, Americans Feared Invasion." Vox, December 21, 2016.

Romano, Evan. "This David Fincher Anheuser-Busch Super Bowl Ad Really Makes You Miss Beers with Friends." *Men's Health*, February 3, 2021.

Romero, Dennis. "After Arrest in Golden State Killer Case, Zodiac Killer Case Could Be Cracked by Decades-Old DNA." NBC News, May 5, 2018.

"Rooney Mara and David Fincher." *Interview*. November 28, 2011.

Rothman, Joshua. "What 'Gone Girl' Is Really About." *The New Yorker*, October 8, 2014.

Russell, Nicholas. "10 Years On: 'The Curious Case of Ben¬jamin Button.'" Medium, December 25, 2018.

Salam, Maya. "What Is Toxic Masculinity?' *New York Times*, January 22, 2019.

Salisbury, Mark. "Seven Review." *Empire*, January 1, 2000.

———. "Transcript of *Guardian* Interview with David Fincher at BFI Southbank." *Guardian*. January 18, 2009.

Schwartz, Niles. "'Fuck You You Fucking Fuck': David Fincher's Cyber Fairy Tale of (Mis)Communication, 'The Girl With the Dragon Tattoo.'" The Niles Files, December 27, 2011.

Schwarzbaum, Lisa. "Panic Room: EW Review." *Entertainment Weekly*, March 27, 2002.

Scott, A. O. "FILM REVIEW; Luxury Home, Built-In Trouble." *New York Times*, March 29, 2002.

———. "It's the Age of a Child Who Grows from a Man." *New York Times*, December 24, 2008.

———. 2020. "'Mank' Review: A Rosebud by Any Other Name." *New York Times*, December 3, 2020.

———. "Tattooed Heroine Metes Out Slick, Punitive Vio¬lence." *New York Times*, December 19, 2011.

Seale, Jack. "Mindhunter Season Two Review – Still TV's Classiest Guilty Pleasure." *Guardian*, August 16, 2019.

Seitz, Matt Zoller. "Gone Girl." RogerEbert.com, October 2, 2014.

Semigran, Aly. "'The Girl with the Dragon Tattoo': Behind the Scenes of the Opening Credits." *Entertainment Weekly*, February 21, 2012.

Sepinwall, Alan. "'Mindhunter' Season 2: A Killer Instinct Slightly Softened." *Rolling Stone*, August 19, 2019.

Seymour, Tom. "The Real Mindhunters: Why 'Serial Killer Whisperers' Do More Harm than Good." *Guardian*, August 19, 2019.

Shooting "Panic Room.' Directed by David Prior. Culver City, CA: Columbia TriStar Home Entertainment, 2004.

Simpson, Philip L. *Psycho Paths: Tracking the Serial Killer Through Contemporary American Film and Fiction.* Carbondale, IL: SIU Press, 2000.

Sims, David. "'I'm Not Lamenting the Existence of Marvel.'" *The Atlantic*, December 4, 2020.

Smith, Gavin. "Inside Out: David Fincher." *Film Comment*, September–October 1999.

Stahl, Lynne. "Chronic Tomboys: Feminism, Survival, and Paranoia in Jodie Foster's Body of Work." *The Velvet Light Trap*, no. 77 (Spring 2016): 50–68.

Sterritt, David. "All in *The Game*." The Current (Criterion Collection), September 25, 2012.

Stimpson, Andrew. "20 Years On: Alien 3 Reassessed." *Quietus*, May 9, 2012.

Storius Magazine. "Fight Club Turns 20: Interview with the Film's Screenwriter Jim Uhls." Medium, October 7, 2019.

Svetkey, Benjamin. "How David Fincher Made 'Zodiac.'" *Entertainment Weekly*, February 23, 2007.

Szarvas, Réka. "Mad Housewife and Cool Girl: Gillian Flynn's Gone Girl as Feminist Metafiction." *Americana* XIV, no.2 (Fall 2018).

Tafoya, Scout. "The Unloved, Part 1: ALIEN 3." RogerEbert.com, December 1, 2013.

Tallerico, Brian. "Mindhunter Stakes Claim as Netflix's Best Drama." RogerEbert.com, August 16, 2019.

Taubin, Amy. "Chasing *Kane*: Amy Taubin on David Fincher's *Mank* (2020)." *Artforum*, December 3, 2020.

———. "Interview: David Fincher." *Film Comment*, January–February 2009.

———. "Interview: David Fincher." *Film Comment*, Septem¬ber 26, 2014.

———. "Se7en (1995): The Allure of Decay." Scraps from the Loft, April 18, 2017.

———. "Society Pages: Amy Taubin on The Social Network." *Artforum*, September 24, 2010.

Telaroli, Gina. "The Meaning of Money in The Game." The Current (Criterion Collection), October 7, 2020.

The Curious Birth of Benjamin Button. Directed by David Prior. Los Angeles: Dreamlogic Pictures, 2009.

"The Fincher Analyst." The Fincher Analyst. Accessed March 15, 2021.

"*The Game* Limited Edition [Blu-Ray]." London: Arrow Films, 2020.

The Making of 'Alien3.' Directed by Charles de Lauzirika. Los Angeles: 20th Century Fox Home Entertainment, 2003.

Tobias, Scott. "Fight Club at 20: The Prescience and Power of David Fincher's Drama." *Guardian*, October 15, 2019.

Tracy, Andrew. "11 Offenses of 2011." Reverse Shot (Museum of the Moving Image), January 6, 2012.

———. "F for Fake: Mank." *Cinema Scope*, April 30, 2021.

Travers, Peter. "Alien 3." *Rolling Stone*, September 9, 1992.

———. "Curious Case of Benjamin Button." *Rolling Stone*, December 25, 2008.

———. "'Gone Girl" Movie Review." *Rolling Stone*, September 23, 2014.

———. "Panic Room." *Rolling Stone*, March 29, 2002.

———. "The Social Network." *Rolling Stone*, October 15, 2010.

———. "Se7en." *Rolling Stone*, September 22, 1995.

———. "The Game." *Rolling Stone*, September 12, 1997.

Tyree, J. M. "Against the Clock: Slumdog Millionaire and The Curious Case of Benjamin Button." *Film Quarterly* 62, no. 4 (Summer 2009): 34–38.

Urbanek, Sydney. "What Happened Between Madonna and David Fincher?' Mononym Mythology, October 23, 2020.

VanDerWerff, Emily. "Gone Girl Is the Most Feminist Main¬stream Movie in Years." Vox, October 6, 2014.

Vargas, Jose Antonio. "Mark Zuckerberg Opens Up." *The New Yorker*, September 20, 2010.

Ventura, Elbert. "The Curious Case of Benjamin Button." Reverse Shot (Museum of the Moving Image), December 23, 2008.

Vineyard, Jennifer. "*Gone Girl's* Gillian Flynn on Cool Girls and David Fincher." Vulture, October 6, 2014.

Vishnevetsky, Ignatiy. "In the Process of the Investigation: David Fincher and 'The Girl with the Dragon Tat¬too.'" Notebook (MUBI), December 13, 2011.

Watercutter, Angela. "'The Social Network" Was More Right Than Anyone Realized." *Wired*, February 5, 2019.

Weiner, Jonah. "David Fincher's Impossible Eye." *New York Times* magazine, November 19, 2020.

Weintraub, Steve "Frosty." "Julia Ormond Interview – THE CURIOUS CASE OF BENJAMIN BUTTON." Collider, January 5, 2009.

Westbrook, Caroline. "Panic Room Review." *Empire*, January 1, 2000.

Williams, David E. "Seven: Sins of a Serial Killer." *American Cinematographer*, June 1, 2017.

———. "Zodiac: Cold Case File." *American Cinematographer*, March 23, 2018.

Willmore, Alison. "Why The Social Network Feels Sharper Now Than It Did When It First Came Out." Vulture, June 17, 2020.

"Zodiac Killer." Biography, October 14, 2017. Updated December 14, 2020.

"Zodiac Movie vs. Zodiac Killer True Story - Real Robert Graysmith." History vs Hollywood. Accessed 11 May 2020.

作者簡介 ─────

亞當・奈曼 Adam Nayman

影評、作家，畢業於多倫多大學電影研究所，也是多倫多大學電影課程講者。
著有保羅・湯瑪斯・安德森和柯恩兄弟的專書，電影評論文章散見《電影視野》、《視與聽》、《環球郵報》、
《村聲》、《Little White Lies》、《Reverse Shot》雜誌與 The Ringer 網站。和妻子、女兒及貓咪住在多倫多。

著作：*Paul Thomas Anderson: Masterworks*
The Coen Brothers: This Book Really Ties the Films Together

策劃者簡介 ─────

Little White Lies

《Little White Lies》為知名國際電影雜誌，2005 年創立於倫敦，擅長以流行文化、次文化的角度切入探討電影，開啟影評的多元面向。
其編稿風格獨特，注重設計感與視覺呈現，曾經榮獲英國 D&AD 設計及廣告大獎。

譯者簡介 ─────

黃政淵

導演、編劇，臺灣大學外文系學士，美國南加大電影電視製作藝術碩士，臺灣藝術大學電影系兼任講師。
曾任文化部優良電影劇本獎等獎項評審、數部國片之劇本顧問，譯有多本電影領域專業書籍，歷年影像與文字作品多次獲獎。

但唐謨

影評人、作家，愛好 B 級電影，著有《約會不看恐怖電影不酷》，譯有《在夢中》、《猜火車》、《諾蘭變奏曲》（合譯）等。

曾曉渝

畢業於香港中文大學新聞及傳播學院，曾任藝文機構出版物執行編輯與藝術節文案記者。
目前在藝術行政和翻譯路上信步而行，著迷於驚悚、懸疑和血腥類型故事。

張懷瑄

畢業於臺灣大學政治系，自由譯者。喜歡酒，也喜歡美食，誤打誤撞跌入一個以四海為家的工作。

國家圖書館出版品預行編目 (CIP) 資料

解謎大衛・芬奇：暗黑系天才導演，與他眼中的心理遊
戲 / 亞當．奈曼 (Adam Nayman) 著；黃政淵，但唐謨，曾
曉渝，張懷瑄譯. -- 初版. -- 臺北市：遠流出版事業股份
有限公司, 2022.06
　　面；　公分
譯自：David Fincher : mind games
ISBN 978-957-32-9565-5(精裝)

1.CST: 芬奇 (Fincher, David) 2.CST: 電影導演 3.CST: 影評

987.31　　　　　　　　　　　　　　　111006077

解謎大衛・芬奇　暗黑系天才導演，與他眼中的心理遊戲
David Fincher : Mind Games

作者────亞當・奈曼（Adam Nayman）
策劃────Little White Lies
譯者────黃政淵、但唐謨、曾曉渝、張懷瑄

資深編輯──陳嬿守
校對協力──舒意雯、許景理
美術設計──王瓊瑤
行銷企劃──舒意雯
出版一部總編輯暨總監──王明雪

發行人────王榮文
出版發行──遠流出版事業股份有限公司
地址────104005 台北市中山北路一段 11 號 13 樓
電話────02-2571-0297
傳真────02-2571-0197
郵撥────0189456-1

著作權顧問──蕭雄淋律師
有著作權・侵害必究 Printed in Taiwan

2022 年 6 月 1 日　初版一刷
定價────新台幣 1800 元（缺頁或破損的書，請寄回更換）　　ISBN────978-957-32-9565-5

YL 遠流博識網
http://www.ylib.com　E-mail: ylib@ylib.com
遠流粉絲團 https://www.facebook.com/ylibfans